媒体与学界评论

《南方都市报》（2018十大年度好书）
作者视野广阔，分析涵盖多种视觉艺术形式，全书将代表当代中国版画、油画、电影艺术纳入研究，将当代中国视觉文化概括为一种积极向上，有着集体目标，将艺术与生活、自我与他人有机结合起来的文化形态。……唐小兵对红色年代的经典作品的解读，兼有符号学的考辨和影评式语言，深者可得其深，浅者可得其浅。

《新京报》（2018年度好书入围书目）
有种流行观点认为，我们因为上世纪多变的历史进程而与传统发生了断裂，这一说法或许忽视了过去几十年来，我们同样也在制造传统。《流动的图像》的研究对象，正是这部分传统影响下的视觉呈现。它回应了西方视觉文化研究者对于当代中国视觉艺术的刻板化认识，即过分专注于权力对艺术表现的影响，导致解读有过于简化之嫌。作者通过多年研究获得的资料，从历史的脉络切入，对版画、电影等艺术形式进行了另一种的解读。而对于中国读者来说，这本书更大的意义或许在于了解新中国成立后初期重建的新传统，如何影响我们今天的视觉文化呈现。

罗岗（华东师范大学中文系教授）
唐小兵对中国社会主义视觉经验的描述与讨论，不仅挑战了西方流行的视觉文化研究框架，而且创造性地展示了当代中国视觉文化因20世纪持续的"文艺革命""社会革命"和"感官革命"带来的潜力与可能，即使在"后革命"时代，依然分享和承担着相关的遗产与债务。

高士明（中国美术学院副院长）
唐小兵突破传统的艺术史研究框架，以个案为切入点，对1950年代以来中国的视觉图像与实践进行深入解读，并从媒体方式、制度经验、批评话语等多个方面，探究视觉文化对社会感知与意识形态的建构性作用，是对新中国视觉文化极具深度和方法论意义的研究。

流动的图像

当代中国
视觉文化再解读

[美] 唐小兵 著

VISUAL
CULTURE
IN
CONTEMPORARY
CHINA

Paradigms
and
Shifts

復旦大學出版社

目录

001 中文版序
001 英文版鸣谢

001 引　言　关于当代中国视觉文化简史的构想
025 第一章　社会主义视觉文化是怎样创造出来的（之一）：
　　　　　　一种艺术式样的启示
085 第二章　社会主义视觉文化是怎样创造出来的（之二）：
　　　　　　一幅历史画的启示
145 第三章　在新中国电影里我们看的是到什么
203 第四章　社会主义视觉经验在当代艺术里意味着什么
253 第五章　怎样（学会）看一部中国大片
305 第六章　到哪里去寻找当代中国艺术
361 结　语　从远处看中国

374 插图详情
378 参考书目

方利民，《归心似箭》，2015，水印木刻，138 cm×69 cm

中文版序

把拙著 Visual Culture in Contemporary China（剑桥大学出版社 2015 年版）从英文翻译成中文，从而有机会让自己这些年的一些研究成果和想法直接和中文读者见面，是一个让我轮番感到紧张、兴奋和犹豫，同时也是一个心情忐忑、充满期待的过程。这是我第一次做这种性质的翻译，深深体会到其中的难处和自己能力的不足。

在翻译过程中，最让我不断感到遗憾的，便是没有时间也没有精力直接用中文来撰写这样一本学术书，因为那样的话，需要对整个书稿做一番脱胎换骨的重新设计，需要进入一个不同的语境，采用不同的表述方式，而这显然是一个无法一年半载就能完成的任务。因此，在这里我必须提醒各位读者，这是一本由原作者从英文翻译过来的学术著作。虽然中文是我的母语，而且我也尽了最大的努力来使自己的文字通顺易懂，但这不是地道的中文写作，这一点恐怕是任何中文读者一眼就能看出来的。

本书的定位既然是翻译，我在这里便尽量不偏离原文去做任何实质性的增删，只是为了读者阅读方便，在个别地方把较长的段落分作了两段，若干涉及中文资料的地方，酌情多提供了一些原文引文。至于所有各章的注释和插图，也都和英文版尽量保持了一致。当然，我也利用这个机会纠正了英文版注释部分里几个技术性的错误。

既然是原作者，在翻译本书时我也就没有像一般译者那样拘泥于字面意义，而是以准确、流畅地表达我的想法为原则。因此译文里有些语

句是没有也无法去和原文一一对应的，这自然是因为不仅中英文的句式结构不可能也不应该原样复制，两种语言里遣词造句所触及的文化内涵更是不可能雷同。至于这个中文译本是否可读，最终只能由本书的读者来判定。我的期待是，中文读者会觉得这里的文字总体上清楚明白，对把握本书所讨论的内容不构成障碍，而双语读者则不觉得有必要去对照英文版来理解原意。这也是为什么我在书中避免了为某些术语提供英文原文的做法，因为我觉得中文和英文应该同样准确。

实际上，文字层面的推敲和变通，应该说是翻译过程中相对比较容易处理的一部分。虽然时常有为了一个句子而抓狂的时候，但换个角度慢慢琢磨，总能找到一个不拘一格的表达法。这中间不容易处理、难以衔接的，其实是铺垫在两种文字下面的不同的思辨方式和知识结构，而这自然也就意味着不同的读者期待。具体来说，在翻译本书时，我常常会感叹有些介绍或是讨论，在英文语境里很有必要，但在中文里就显得多余了；同样的道理，有些段落在英文里写得很简短，但在中文论述里似乎可以也应该进一步深入铺开；还有些地方学术包装过于厚重，模糊了一些本来可以更简洁明了的议论。而让我觉得很不踏实的地方之一，在于书中引用的有关学术资料大部分都是英文的，很多潜在的对话对象也是英文语境里的。这固然与这本书的写作环境有关，但也表明当代中文学术和思想界的很多重要成果，还没有被充分地吸收进来和反映出来。虽然我确实也做了一些努力，但这无疑是令人汗颜的缺憾。

造成这个缺憾的原因是多方面的，最主要的还是因为这本书所设想的读者，是英语世界里对当代中国有一定兴趣和知识的普通读者，以大学生为主，而不是专业研究人员。更具体地说，所预设的是美国社会的主流公众。这样的预设决定了这是一个带有普及性质的读本，也决定了我在书中进行叙述的角度和能够涉及的深度。

英语世界里的普通读者或者说公众，对当代中国的了解有很大局限，

观看中国的视角也因为主流媒体的强力塑造和惯性而高度同一，不自觉地带了很多莫名的焦虑和居高临下的偏见。我在书中对这个现象做了不同层面的分析，有就事论事的，也有综述性的，这里就不再赘述。但不妨做进一步强调的是，在直接面对并力图突破这种把中国轻易地扁平化、异己化的主流视角时，一方面我们要做的是展开多线条的叙述，呈现不同角度里的历史场景，另一方面也必须对这种主流视角的形成进行溯源式解释。也就是说不光要让读者看到我从我的角度看到的是什么，还应该努力让读者看到他为什么会那样看。从理论上来讲，两个主体间的对视，应该是具有相互认可、互为主体的建构潜能，但两个社会、两种文化间的关系，在现代地缘政治、国家利益和民族想象的驱动下，显然要比这种理想的心理发展过程复杂得多，更何况我们面对的是中国和以英美为主的英语世界之间从近代以来就被常态化的众多方面的不平等与不对称。

　　写作本书的初衷，正如我在英文版的引言中所说的，是通过梳理和解读中华人民共和国成立以来所创造和积累下来的视觉图像及其范式转换，以此来说明当代中国文化所蕴含的历史意义及其丰富性和多彩性，同时也揭示出西方主流话语中，两个常见的关于当代中国的叙事模式的偏狭。不仅仅是主流话语，这两个常见的叙事模式其实也影响到了英语世界里的学术话语，包括中国研究中议题的设置，尤其是社会科学领域里的中国研究。至于我更熟悉的人文学科，我的观察是不少研究者的问题意识基本上处于跟随西方学术界热点话题的状态，这自然与中国研究在西方学术体系里所处的边缘地位有关。更苛刻地说，关于当代中国文化的研究中，对西方主流话语提出质疑和挑战的声音并不多见。一些研究话题和成果，要么听起来无关痛痒，要么很容易就扮演了为喧闹的主流媒体敲边鼓的角色，而真正有挑战性的研究，往往会被当作不靠谱的奇谈怪论而遭到无视。

这里涉及的美国当代中国研究这个领域，当然问题很多也很重要，但并不是我在本书中要讨论的主要内容，只是我关注当代中国视觉文化的大背景之一。对视觉文化中的范式与转换进行梳理和叙述，归根结底，是为了建立起一种历史的眼光，让我们能够穿透当下的风景，看到眼前的现实逐步地构成和浮现的过程。这种历史的眼光，不是黑格尔式的世界历史主体所拥有的洞穿历史和未来的火眼金睛，而是一种考古学式的眼光，通过沉积甚至残片，来拼读曾经被构想出来的画面和激动人心的想象，尤其是那些被当代视角和景观所遮蔽的陌生场景。但这也不是凭吊式的怀旧，不是在遗址里去寻找某种真谛，而是在历史与现状的不同形态中，看到文化生产方式的形成和转换，理解不同时刻的社会文化所面临和力图解决的问题。从这个角度出发，视觉文化所关注的与其说是某种审美形式或普遍状况，比如说老上海的都市风光，不如说是视觉结构和逻辑（即所谓的"观看之道"）的生产条件和过程。

因此"文化生产方式"是我在描述和解读当代中国视觉文化时使用的一个基本框架。这个衍生于经典的政治经济学的概念提示了一种方法，即在进行文化研究时，我们既要看到纷繁的现象及其相互的关系，也要看到推动变化的矛盾和力量；既要把握共时性的系统运作，也必须追溯历时性的变革过程。当然，推动文化发展的各种力量，不可能完全来自文化领域本身，而往往滥觞于社会政治和经济上的变迁甚至革命，但另一方面，文化的发展也必然对社会生活的形态和走向产生深远的影响。

"文化生产方式"对于研究当代中国视觉文化，包括更广泛意义上的文化领域，之所以尤其具有启发性，是因为我们可以在一个相对短的时间段里（甚至可以说从一代人的经历里），观察到由一种文化生产方式向另一种生产方式的深刻转型。这种转型的强度和规模是大部分欧美社会长时间以来未曾经历过，因而也没有可能去切身思考的。1990年代初，在为《再解读：大众文艺与意识形态》这本论文集写的导言里，我曾指出，

中国社会正在经历的历史性转型给我们带来了重新认识过去经验的可能性。随着新的文化生产方式的出现,随着社会主义时代的"大众文艺"成为学术解读的文本和被流行文化调侃戏仿的对象,我们反而可以像透过前行的汽车中必备的后视镜一样,以回顾的姿态清晰地辨认出其历史功能:"'大众文艺'几十年间的权威和正统地位正是为了弥补'社会主义经济基础'的脆弱和艰难,而现在进行的对大众文艺的解读,以及新兴通俗文学对大众文艺的离叛和戏仿,都逐一地指示出一个以市场调节为关键的生产方式的形成到位。"[1] 我还提到,对历史经验的重新解读,同时也意味着对我们身处其中的当下进行解读。

当年《再解读》导言所勾勒出来的研究方法和目的,我认为在本书中有了进一步的发展,也更具体充分地体现在对一系列各不相同的视觉图像的解读之中。同时我也觉得,这两本相隔了几乎四分之一个世纪的论文集有着各自的历史坐标,后者所展示的视野要开阔得多,对怎么在全球背景下来思考当代中国文化的脉络也有了更明确的认识。

这种更强烈的全球化的问题意识,当然和中国社会自1990年代以来的变化发展、中国经济在当今世界里举足轻重的地位,以及中国的文化生产在21世纪所展现出来的新模式和新能量密切相关。而使这种问题意识转化为有意义的问题的具体语境,则是我在英语世界里体会到的对当代中国的偏执理解,尤其是在目睹了西方主流社会和媒体在2008年北京奥运会前后流露出来的复杂心态之后。那种道貌岸然、以国际社会自居的傲慢与偏见,与奥运会在普通中国民众中激发的骄傲和自豪形成了令人震撼的巨大反差。作为研究中国现代文化的学人,我力求把握20世纪中国历史的整体线索,对经历了一次又一次磨难后的中国人所展现的顽强不息怀有同情和理解,这个层面的理解让我能够解释(尽管并不能接受)我在中国社会所看到的很多怪现状,比如焦躁冷漠、弄虚作假,直至仗势欺人、肆无忌惮。反过来讲,尽管我欣赏自己在美国狭窄的日常生活

中所感到的有序和温馨，但这并不意味着我因此而看不到美国社会诸多深刻的矛盾和虚伪，以及这个国家在地缘政治上唯我独尊的霸道行径。理性和经验之间的裂隙甚至鸿沟，我觉得应该是进行思考的契机，是展开辩证思维的空间，而不应该是阻断和吞噬思想的黑洞。

由于不同的文化背景、个人经历、社会地位和切身利益，人们对当代中国的认识和评判自然会各有所重，甚至是大相径庭，这完全不足为奇，这种各执一词的局面也在中国国内各类舆论场里不断爆发的争论中屡屡得到证实。但在西方主流话语中，冷战时期的政治意识形态仍然是认知当代中国的基本范式，也奠定了国际关系中的政治高地。这种认识范式不仅理所当然地用西方的政治标准来裁判当代中国，限定其意义范围，把中国看成政治上的顽劣他者，进而也就把不能端上台面的种族、族群歧视心态，名正言顺地包裹在政治正确的大旗里。"把中国想象为只有政治性，和意识到中国自身也有其复杂的政治，这两种思考方法之间不啻有着天壤之别，前者是把中国隶属于西方意识领域的固有之道，而后者则是一个具有普遍意义的话题。"——在本书的结语里，我这样重新理解美国历史学家列文森曾经做出的精辟论断。

可以说本书英文版所做的工作，是在不同的历史坐标上对中国当代文化进行的"再解读"，也可以说是文化而不是文字上的一次翻译，把在中文语境里有意义、有影响的视觉图像和记忆，翻译成英文读者应该关注并且值得他们思考的故事和话题。我的企望是，这番努力能够在英语世界的当代中国研究领域里引发新的议题，帮助我们突破现有的认知范式。当代中国研究，无论是在英语学界还是中文学界，我觉得都存在着语言的贫乏和想象的贫乏，还不能真正把握这个庞大的研究对象所展示的复杂、能量和启示。拙著自然也并非例外。很多有意义的现象，本书就没有真正触及，比如说传统的和民间的视觉习俗在当代中国人日常经验里的延续，以及网络上快速生成、海量传播的图像和视频带给我们

的视觉刺激和快感。我在这里做的只是一个初步的工作，是对讲述当代中国的一次探索，目的是让人们意识到这不是一个遥远的故事，而是我们在面对和解释当代世界时必须处理的一部分。讲述鲜活的当代中国，需要我们在知识、语言、观念和方法等层面上进行全面的创新。

如此说来，本书中文版《流动的图像：当代中国视觉文化再解读》其实是一次翻译的翻译，当然，这第二轮翻译更多的是文字层面的。因为这种双重的翻译，中文读者也许会在阅读中体验到某种陌生化的效果，即一些很熟悉甚至熟视无睹的图像和话题，会变得有些异样，有些难以辨认，就像突然间在镜子里看到自己的侧面，或是在手机里听到自己说话的声音。其实这样的陌生化体验对现代中国人并不是那么陌生，很多关于中国人的故事，都不乏翻译的缘由或成分。我自然希望中文读者能理解为什么会有这种陌生感，并由此体会到这本小书想处理的是什么样的问题。也许更重要的是，我希望中文读者能在这里发现在不同的语境里讲述中国故事的意义和乐趣。毕竟，中国故事的全球意义正是在不同语言的不断讲述中，才有可能越来越丰富，越来越层次分明。

这本书能由复旦大学出版社出版，是我莫大的荣誉。在此我感谢宋炳辉先生最初的建议和时任总编的孙晶女士的积极支持。方尚芩编辑在接手这个项目后，以高度的敬业精神保证了每一个环节的顺利进行，吴仁杰先生审阅此书时认真负责的态度，给我留下了深刻的印象。此外，毛蒙莎和郝宇骢也提供了及时的帮助。感谢剑桥大学出版社的积极配合，也感谢密歇根大学中国研究中心为该书提供的出版资助。王柯月和卢冶两位女士在百忙之中通读译稿并提出了宝贵意见，让我避免了不少可能的尴尬，对此我再次表示深深的谢意。最后，衷心感谢刘庆元先生为本书的封面专门创作版画，感谢陈思和教授和张慧瑜博士对本书的积极推荐。

注释

1 唐小兵编:《再解读:大众文艺与意识形态》(增订版),北京大学出版社,2007年,第16-17页。

英文版鸣谢

写作这本书的最初动机，可以追溯到1990年代初，那时我开始在科罗拉多大学做助理教授，给本科生开了一门关于现代中国文学和文化的介绍性课程。我还记得从《后八九中国新艺术》这本刚在香港出版不久的展览图录里挑出一些作品，做成幻灯片，然后在课上将其与从前的一些宣传画放在一起，力图给学生们，也包括给我自己，来梳理这些当代艺术品的意义。二十多年过去了，我先后在美国好几个不同的大学里任教，断断续续地开设了类似的课程，向学生们介绍的视觉图像也就越来越丰富。在此，我要向那许多跟我一样对这些视觉图像感兴趣的同学们表示感谢，你们常常会带来独到的见解，刺激并推动我的思考。如果你们中的某位偶尔间翻看到这本书，我希望你能辨认出其中一些熟悉的画面和话题。

因此这本论文集是我在这若干年里研究和教学的结果，也正是在这段时间里，我们目睹了中国社会所经历的巨大变化，以及随之而产生的新经验和新话题。这本书的写作，实际上反映了我自己视野上的拓展和转换，也可以说记录了自己在两个方面的努力，一是竭力去理解把握一个快速变化的中国及其丰富意义，另一个则是把这种理解传达给我的学生和美国公众。我深知这些微薄的努力得到了来自众多的个人和机构的支持。假若没有这些支持，这本书是不可能顺利完成的。

2007年，美国学术团体协会资助我在南加州大学组织了一个题为"场景与想象：中国现代视觉文化初探"的国际学术会议。正是这次会议使我对本书的构想比较具体化了。2013年10月，我在密歇根大学组织了同

样一个跨学科的国际学术会议，主旨是重新考察 20 世纪中国的社会主义文化生产。这次会议得到了密歇根大学中国研究中心在资金和人力上的大力支持。我在这两次会议上宣读的论文，后来都成为眼下这本论文集中的章节，但给我启发最多的，则是各位与会者的研究和我们的共同兴趣。

在 2011—2012 这个学术年度里，我有幸在密歇根大学的人文研究所做了一年的研究员，从而有机会来完成书稿的主要章节。这一年的工作很有成效，尤其是与所里其他同事的交谈，让我获益匪浅，他们是 Daniel Herwitz、Artemis Leontis、David Porter、Matthew Lassiter、Joan Kee、Daniel Hack。我在此也向当时我的两位系主任 Donald Lopez 和 Yopie Prins 表示感谢，因为他们对我申请成为人文研究所的研究员予以了支持。

在过去的十几年间，我有机会在为数不少的学校和机构与听众分享自己在当代中国视觉文化方面的研究成果。最早的一次应该是 1996 年，当时《后八九中国新艺术》展览的一部分内容在印第安纳州的韦恩堡美术馆巡回展出，我应邀在该馆做了一次面向公众的讲座。2007 至 2013 年间，我先后有幸访问了斯坦福大学、明尼苏达大学、哈佛大学、埃默里大学、韩国国家美术馆、加州大学伯克利分校、印第安纳大学、英国约克大学、深圳美术馆，以及北京大学。在这些地方进行的学术报告，使我有机会与不同的听众交流，并且厘清自己的想法。在此谨向当时邀请我的同事和单位表示感谢。

我还应该感谢的，是以下诸位，他们以各种不同的方式给我的研究提供了及时的支持和鼓励：斯坦福大学的王斑和马彦君，北京的李杨、姚玳玫、王璜生、殷双喜、王广义、陈琦、王明贤，香港的张颂仁，广州的刘庆元、蔡涛、李公明，杭州的高士明、方利民、吕澎、张远帆，云南的贺昆、李传康，哈佛大学的李洁，密歇根大学的王政、Philip Hallman、Alan Young、Robert Demilner、付良瑜、Katie Dimmery、Angie Baecker，南加州大学的骆思典，牛津大学的 Hannah Kendal 和何伟民，

阿姆斯特丹的 Marien van der Heijden。

这本书能由剑桥大学出版社出版，是我的荣幸。尤其令我感激的，是 Lucy Rhymer 编辑从一开始就对这个项目表示出的热情支持。作为组稿编辑，她敏锐地看到了我的研究工作的意义所在，并且以高度的责任心推动着项目的顺利完成。剑桥大学出版社请的四位匿名审评提出了富有见地的批评，从而帮助我进一步完善了书稿。我对他们的积极肯定表示感谢，也希望他们在看到书后，觉得达到了他们的预期。但毋庸置疑的是，我对书中的所有论述和可能仍然存在的失误负有全部责任。

与剑桥大学出版社编辑部各位工作人员的合作，是一个让人愉快，也让人放心的过程。我尤其需要感谢的，是 Amanda George 和 Beáta Makó 两位在编排印制过程中给予的指导。

为本书众多的插图申请各类授权的过程十分繁复。这项工作得到了杭州中国美术学院的当代艺术与社会思想研究所、湖南美术出版社以及北京中央美术学院美术馆的大力支持。我在此向杭州的刘潇、长沙的罗彪、北京的刘希言和杨林玉表示谢意。同时我也向授权让我无偿使用其作品的各位艺术家表示衷心感谢。

此书的出版，得到了来自密歇根大学科研与学术经费办公室，以及中国研究中心两个单位的出版资助，在此我表示感谢。

收入书中的第三章系根据我 2003 年在 *Positions: East Asia Cultures Critique*（11 卷 3 期 647 — 674 页）期刊上发表的《农村妇女与新中国电影：从〈李双双〉到〈二嬷〉》一文发展扩充而来，该文的使用得到了杜克大学出版社的许可。

第五章的一小部分，曾于 2009 年底以尚不完备的形式出现在 *Modern Chinese Literature and Culture* 这个网络资源中心上，标题为"Why Should 2009 Make a Difference? Reflections on a Chinese Blockbuster"。这个设立在俄亥俄州立大学的网络资源中心的负责主管是 Kirk Denton。明尼苏达大

学的Jason McGrath曾就这篇较早的论文提出过有益的意见。在此我向他们两位表示感谢。

每当我需要查找某些资料或是跟某人联系上时，我在湖南邵阳的姐姐唐小燕总会提供及时的帮助。她为我做的一切，我是无法用感谢两字来囊括的。

2007年我在出版拙著《中国先锋艺术的起源：现代木刻运动》之际，把那本书献给了丽玲和涛涛，我的两个小同路人。再过一两年，丽玲就该上大学了。我希望他们在大学里能有机会选修一门关于中国现代和当代视觉文化的课，那应该是让他们眼界大开的课程。

最后，我要说的是，正如我所做的很多其他事情一样，这本书能够写出来，离不开贝丽丝给予我的爱和支持。

刘庆元,《任逍遥》,2003,黑白木刻

引言
关于当代中国视觉文化
简史的构想

这是一本跨学科论文集,介绍并探讨了一系列艺术作品和艺术实验。在我看来,这些富于创意的作品,可以很好地帮助我们理解当代中国视觉文化的逻辑及其丰富性。全书共分六章,讨论了从20世纪中期一直到当下这半个多世纪里出现的视觉艺术作品,其中也涵盖了中华人民共和国成立以来的历史。我在书中详细分析了诸多不同媒质和类型的作品,提及的则更多。这些视觉作品中的大部分可以归类在艺术史或电影研究等学科里,成为其名正言顺的研究对象,而事实上也确实有学者从这些学科出发,对其中一些作品进行过研究和解读。但我认为"视觉文化"这个概念,可以让我们在更有互动性、也更加有说明力的语境里,来深入认识这些作品的意义。这些艺术创造不仅仅体现出某一个具体的艺术想象或是观念创新,而且凸显了视觉结构中众多不同的定位——比如高雅的与通俗的,学术的与浅显的,公众的与私人的视觉经验等,同时也能让我们看到这个视觉结构不断变化演进的过程,以及在不同的环境下对什么是可见、什么是不可见的界定。我在书中希望说明的是,这些艺术创造如何帮助我们认识一个复杂的视觉秩序和经验的生产过程,意识到这种视觉秩序和经验鲜明的中国色彩和当代性。此外,这些作品也让我们看到一系列不断变化的艺术实践和范式。通过本书,我希望揭示出当代中国人在创造新的文化和自我身份上作出的不懈努力,以及这些努力所具有的深远共鸣。

我把这些艺术作品视为一个宏伟的创造工程的有机部分,但这样一个出发点,并不意味着我们可以把当代中国文化看作一个单调的整体,或者说一个整齐划一的概念。恰恰相反,正如本书中那些充满活力的视觉图像所传达的,当代中国文化乃是一个生机勃勃、众声喧哗的场域,在各个层面都有着大胆的试验和创新,同时这个场域又由众多的影响力量和构成因素所决定、所推动。当我们进入这个快速变化的场域之中,考察其交错的发展轨迹和频繁的转折点时,我们就会意识到,当代中国

的文化发展是如此丰富复杂,不同层面的历史经验又是如此盘根错节,我们根本无法用一个简单的标签或是叙事来对其进行总结。

因此,那种不假思索地把当代中国文化看作是让人望而生畏的铁板一块的立场,如果不是冷漠无知,便是刻意的视而不见。对于"当代中国文化",我认为应该怀有一种对历史的同情和理解,而这种同情和理解同样也适用于"视觉文化"这个概念。那种把后工业化的消费社会中占据主导地位的视觉经验,作为一个普遍的后现代状况来讲述的理论或是学术研究,其实含有很深的偏见,因为其归根结底是对历史的不尊重。而把视觉文化所研究的领域,仅仅局限在所谓"日常生活中跨文化的视觉经验"[1]上,则显然是一种短视行为,因为这样一种研究兴趣,对现存的、同时也是不平等的图像生产和流通的全球体系,并没有提出任何有意义的批判和质疑。当代中国视觉文化包含了很多不同的层次和运作方式,不可能简化为美国或是其他某种抽象的跨国视觉经验的简单反射。

在此我们也许可以从比较的角度,来考察一下新近出版的一本研究美国视觉文化的论文集,以资借鉴。从 1990 年代初至今,对视觉文化(或者说视觉研究)的关注在美国的人文学术界保持了旺盛的势头。作为一个新的学科,视觉文化研究带来了大批论文、专著、讨论,也产生了新的概念和新的课程。人文研究领域里的这番"视觉转向"(或者如芝加哥大学的米切尔[W. J. T. Mitchell]所说的"图像转向")一时大有显学的气象,势不可挡,不少人因而认为其可以和此前的"语言学转向"相提并论,而且应该说是其水到渠成的结果。20 世纪中期的语言学转向,在以符号学为根基的结构主义那里达到顶峰,并一直影响到后结构主义理论。提倡视觉研究的学者,常常会提到图像和视觉经验对我们当下世界的全面渗透,他们也会从一些富于启发性的概念(比如"视觉体制""景观社会"等)里,找到理论上的资源和支撑。

视觉文化作为一个新兴的研究领域，从一开始，就与早已存在的艺术史保持着一种微妙的关系，尽管人们普遍认为正是一部经典的艺术史著作，阐明了理解视觉文化的必要性，那就是英国学者巴赞德尔（Michael Baxandall）1972年出版的《十五世纪意大利的绘画与经验》。这部艺术史告诉我们应该怎样去把握和鉴赏一个具体历史阶段里形成的特有的"时代眼光"[2]。更有意思的是，一位学者在追踪视觉文化研究的兴起过程时，发现"视觉文化"这个说法，最先出现在1969年美国出版的一本讨论电视与教育的小册子的标题里[3]。现在看来，这个最初的命名，无疑预示了电影研究与新兴的、有跨学科性质的视觉文化研究之间相得益彰的关系。到了1995年，米切尔在对视觉文化研究及其学术潜力进行一番思考后，发表了一篇引起广泛注意的文章。他把视觉文化研究描述为"一门新的混合型跨学科，把艺术史和文学、哲学、电影及大众文化研究、社会学、人类学等揉合在一起"。他认为这门新的跨学科应该与以批判为宗旨、大有破旧立新色彩的"文化研究"区别开来，转而对视觉与审美经验保持更加密切的关注。他的希望是，对视觉文化的研究应该"以对视觉图像的迷恋为出发点，因此对各式各样的视觉经验，都会认真看待，悉心体会，比如不登大雅之堂的涂鸦小像，日常生活中的观看行为，以及能带给我们审美愉悦或是恐慌的各种视觉材料"[4]。

米切尔在1990年代中期做的这个表述，对视觉文化研究这门学科其后的自我定位产生了相当大的影响。在与艺术史不断地对话和协调的过程中，视觉文化研究似乎越来越致力于提升和拔高那些通俗的、日常的视觉经验，关注并发掘各式各样的观看方式和实践，并且往往以从理论上推翻这些不同方式之间鲜明的等级与门类为目的。这样的努力当然可以说含有一定的去精英化、认同大众的倾向，但在对所谓"日常的视觉实践"的津津乐道之中，尤其是当这个日常生活基本上是以后工业、晚期资本主义社会，甚至可以说仅仅是以这些特定社会中的都市景观为参

照时,一些视觉文化研究者往往忽略了文化之间的差异和文化变革的可能,更不用说坚持以视觉文化的历史变迁为考察的主要对象了。正如一位论者所指出的,对视觉文化的张扬,实际上是遮蔽或者说是淡化了"艺术在改变其所从属的文化中所起到的特定作用"[5]。致力于研究艺术的社会生产的学者沃尔芙(Janet Wolff),近来就曾明确地表示,一心探讨"图像的力量",或是沉迷于"直接感的魅力",造成的是"社会性"这个范畴在有关视觉文化的理论表述中的销声匿迹[6]。

在这样一个背景之下,2005年出版的《美国的视觉文化》一书便很值得一读,原因之一便是因为这本论文集对视觉文化研究这门学科本身提出了批判性反思。这是由数十位作者共同撰写的一本论文集,其中绝大多数是英国学者,研究的对象是美国历史上一系列的"视觉文化"现象,从19世纪的南北战争一直到21世纪初的反恐战争都有涉及。全书共包括三十来篇短小精悍、内容丰富的章节,分析的视觉材料包括电影、电视、摄影、绘画、插图、广告和新闻媒体。所涉及的话题则包括对所谓美国人的"昭昭天命"的视觉表现、南北内战期间的妇女形象、带种族意味的眼光、1930年代罗斯福推行新政时期的公共艺术、好莱坞所进行的冷战、1950年代的抽象表现主义绘画、1980年代表现同性"酷儿"的摄影作品,以及更近的电视喜剧里的后女性主义等。

在为全书撰写的总序中,两位主编郝乐为(David Holloway)和贝克(John Beck)提出需要发展一个"关于美国的视觉文化的社会理论",这个理论应该着重关注"晚期美国式资本主义民主的社会层面"。这个层面之所以应该被关注,是因为"我们都由我们自身在全球市场中所处的位置而限定制约着,而这个全球市场是由美国所领导的"。当代美国的"社会层面",在两位编辑看来,"处于一个分化、博弈的状态中,不是彻底的一盘散沙,也不是人们所想象的一个天衣无缝的充满历史自觉的整体"。更具体地说,"美国资本主义民主政体架构中一个至关重

要的部分",一直就是不断生产新的视觉形象,这从美国建国伊始便是如此,比如说,"早期的模仿罗马帝国共和风格的肖像画,以及关于自然风景的绘画及摄影作品中,都采用了用心良苦的视觉编码"。不断开发、创意丛生的视觉文化形式,不仅渗透了美国人的日常生活,冲击并蚕食着精致文化所依赖的雅俗分层,混淆了趣味上的雅俗,而且也在维持资本主义民主秩序的活力和正当性中,发挥着不可或缺、成效显著的功能。

从这个角度出发,郝乐为和贝克认为,把视觉文化作为美国社会机制的有机构成部分来研究,应该成为更广泛的社会批判的一部分,这个批判的对象便是"文化在现实世界的再生产过程中所起的普遍作用,以及其在各个历史过程中所起的作用,正是这些历史进程为当代世界的逐步浮现创造了条件"。这样一个理论表述所包含的,是一种富于辨证法的认识,即把"当代"看作既是过程又是结果,既是历史性的浮现过程也是系统性的自我再生产。这个认识同时也让两位编辑得以对视觉文化研究做一个批判性的评估。他们的判断是,视觉文化研究作为一个学科,其最开始的建立,过分地依靠了"文化研究和社会理论里的后结构及后现代的理论方法"[7]。

跨学科的视觉文化研究作为"一个相对成型的'后现代'学术话语"的标志,用郝乐为和贝克的话来说,就是"其对原有的两分法的倒置,这个两分法曾经强调的是对文本的生产过程进行研究,而不是文本的接受过程"。换言之,作为新的跨学科,视觉文化研究倾向于把关注的重点从视觉文化的生产,转移到图像的消费上来,从复杂的图像制作过程,转移到假定为人人都可以参与、处处都是平等的观看行为上来。如此一来,不可避免的结果便是,"视觉文化研究所偏好的方法论,对把文化历史化并不感兴趣,更感兴趣的是把历史文化化(一个更恰当的说法也许是文化同化)"。与此相应的,是偏重于一个抽象、空洞的关于无所不在的日常生活的观念——这种日常生活实际上是以后工业化的消费社

会里理想化了的都市经验（甚至可以说就是纽约的第五大道）为摹本的，而对不同社会、不同地域之间不平衡、不平等的实际生活经验毫无兴趣。

在这一点上，我觉得郝乐为和贝克的观察可以说是一语中的，富有启发：

> 说历史是由日常生活构成的是一回事，因为日常生活确实是建立在人的经验和理解之上的，但暗示说只有日常生活才能构成历史，或者说我们对周围世界的日常经验等同于历史发展本身，则完全是另外一回事，而这正是视觉文化研究时常宣称的。[8]

这里他们举了这样一个例子，那就是美国某家石油公司在阿富汗喀布尔或伊拉克巴格达耸立的广告牌上使用独特徽标。作为一个视觉表述，这样一个徽标可以从不同的角度来观看或者说消费，也可以产生不同的意义，但所有这些观看行为，"都不可能干扰或是驱除这个图像的历史意义，即其代表的是美国大公司的力量"，其背后有着巨大的集团资本和军事力量的支撑。

至此，郝乐为和贝克提出了他们最犀利的见解：

> 视觉文化研究一直倾向于把观看主体当作图像的"消费者"（而不是一位兼有"参与者与观察者"身份的"公民"），这个事实表明的是，这门学科的主要批评范式把晚期资本主义的市场逻辑视作天经地义，而不是将其看作曾经受到挑战，甚至是可以被挑战的对象，也没有意识到，这个市场逻辑的发展过程，排斥了其他也有可能确保我们的物质生活的不同方法和选项。[9]

这样一个批判意识对我们以下的研究尤其有意义，因为它提醒我们，不

能忽略历史的进程,同时也强调了努力把看似平面的视觉文化还原到历史现场的重要性。这样一个批判角度还让我们意识到,对于当代中国视觉文化来说,晚期资本主义市场逻辑的形成远不是一个理所当然的过程,其最近的历史经验中其实充满了激烈的抗争,甚至是抵抗。这个抗争与抵抗的历史作为一个极有意义的遗留,在市场经济似乎在当代中国全面展开、并且渗透到社会生活各个环节和领域的时代,仍然可以观察得到。

当我们回头认真考察那些不以市场为中心的社会形态和理想,以及由这些理想所激发、并且服务于这些理想的各式各样的视觉形式和表现内容时,我们将更加清楚地看到,这样一种不同形态的视觉文化所设定的观看者,很少被预设为一位消费者,同时,这种视觉文化的生产者在整个视觉结构中所占据的地位也很不相同。以下我在这本书中想要说明的,便是通过对眼下的视觉体系的历史形成过程进行研究,我们将看到**市场逻辑在这里被去自然化**,因而另外的历史想象和过程也就呈现出来,而这也正是研究当代中国视觉文化的意义所在。为了充分把握这样一种视觉文化,把握其历史特性,我们有必要去面对和辨认一些迥然不同的现象,提出与这些现象相适应的概念和研究方法。我们必须提出一些有意义的问题,以此来揭示和认定——而不是遮蔽——那些促进了创造性思维和努力的文化逻辑,正是这些不同的逻辑才使得艺术想象中有可能出现不同的范式和方向。

在《美国的视觉文化》导言的开端,郝乐为和贝克曾解释说,他们编辑此论文集的动机是出于一种深深的担忧,那就是"我们以及全世界其他很多人认为,美国的权力精英在全球舞台上采取了一种史上罕见的不加掩饰的姿态"。他们提到1990年代在欧洲发展起来的"跨国美国研究",认为他们要做的事情便是继续致力于拆解所谓"美国例外论"的意识形态神话,指出当代诸多的权力关系体系是全球性的,更是美国式的[10]。(另一位英国学者罗林森[Mark Rawlinson]在2009年出版了同样题为《美

国视觉文化》的专著,所持的观点也大致相近[11]。)以这个大背景来研究美国视觉文化,等于在撕去美国例外论所鼓吹的普世主张的面纱之后,来检验其在全球各地带来的后果。这不仅仅意味着对各式各样的视觉实践和审美快感的历史本质要有深刻的把握,也意味着对我们各自在当代世界中所处的位置有一个明确的意识。

这批关心政治的英国学者,通过检讨美国的视觉文化生产力,是否能成功地揭露甚至打断当今美国在控制全球时所表现的"历史性的直截了当"(或者更直接地说,其前所未有的肆无忌惮),这也许是一个无法明确回答的问题,但他们关于方法的思考,特别是他们在面对研究对象时的自我定位,给我们提供了诸多极有价值的启发。视觉文化研究从本质上讲是跨学科的研究,因为这门学科不仅承认其研究对象的多元性,而且也把我们进行研究时所处的不同语境,作为一个相互关联的整体来考察。这样一个相互关联的整体具有很大的偶然性和随机性,"也就是说,如果不同的社会的和历史的经验决定了学生、教师和批评者各自的兴趣,那么对这个整体的认识,也就会根据不同的经验而相应地膨胀收缩,富有弹性,易于渗透"[12]。

同样道理,我们怎样看待中国当代视觉文化,既取决于我们各自的观看位置,也揭示出我们不同的观点,或者说揭示出我们对当代中国及其意义的不同理解。我们各不相同的观看位置可能取决于不同的背景和兴趣,因此也就可以编织组合出很多各不相同,甚至是相互矛盾的场景和故事。但我认为,具有最强解释能力的叙事,应该是那些能够清楚地解释什么是促使我们进行叙事的原始动机的叙事。

我在这里试图简要地勾勒出来的当代中国视觉文化史,将挑战西方主流社会认知中国时常见的两个叙事,这两个叙事在很多相关的话语和预设中——包括学术研究——常常会以各种不同的形式表现出来。其中

的一个叙事，把今天的中国说成是一个靠岌岌可危的集权主义来强行维持的国家，经济发展成了维持现存制度正当性的孤注一掷式的、但是朝不保夕的手段。这个叙事在观念上的起源，可以追溯到欧洲启蒙时代自认开明的哲人们对东方专制统治的猛烈攻击，但其在当代的翻版，导致的是最丑陋的"中国威胁论"的歇斯底里症，因为这个叙事完全不承认中国的政治体系及现实存在有任何正当性，不仅为自由主义民主政体的西方指认出一个敌人，而且也事先排除了去认真研究一个鲜活社会的各个层面——包括文化——的任何可能性。

这种关于（缺乏）正当性的叙事所得出的一个逻辑推论，如我将在本书第五章中进一步讲到的，就是我所说的处处可见的"不同政见预设"，这个预设把在中国出现的任何批评意见都视为是针对一个压抑性政权的你死我活的政治抗争，因而就值得从外部给予无条件的同情与支持。深具反讽意味的是，这样一个政治先行、化繁为简的预设判断，在中国"文革"时期"政治挂帅"的理想主义狂热中其实早已屡见不鲜，其思辨方式也如出一辙。这种预设同时还轻车熟路地操弄着西方冷战时期对"红色中国"的妖魔化手法，而在这种妖魔化后面，有着不可否认的种族歧视的心态。这也许可以帮助我们解释为什么在当代西方的政治光谱上，左右之间或者说自由派与保守派之间，在表达对中国这样一个被定位为集权主义的他者的义愤上，常常是异口同声，同仇敌忾。这也是为什么在 2011 至 2012 年间美国的总统大选期间，一位竞选人居然可以毫无顾及地宣称，他要实现的地缘政治抱负，就是通过煽动中国互联网上的一代年轻人来"扳倒中国"，这样美国就可以从中渔利，达到维持其领先地位，赢回经济实力的目的[13]。

另外一个极为普遍、同样也是化约式的关于当代中国的叙事则略有不同。这个叙事所讲述的，是中国在近几十年里打开了国门，在市场经济和国际资本的有力推动下，从一度的政治狂热和经济平等主义稳步地

转向创业精神，人们享受着更大的个人自由，更多地接受了西方的产品和价值观。相对来讲，这个故事要复杂一些，其基本情节与我们在中国国内主流媒体和历史叙述中所看到的关于当代中国的发展历程的描述也相吻合。从承认当代中国社会的丰富多彩，充满活力，并且力求融入全球经济体系这些方面来讲，这样一个关于划时代的开放改革的叙事，自然是有说服力的，也提供了一个很好的开端。

但是，当这个叙事在西方主流媒体上出现时，却常常变成了某种形式的短期历史记忆，现代中国漫长的革命历史在这个叙事中被压缩简化为需要否定或者遗忘的东西。对当代中国这样一种近视眼光的观察，完全不会想到去认识在20世纪中叶彻底改变了中国社会的那场革命的历史必然和意义。那场革命的兴起，正如美国20世纪著名的历史学家列文森曾指出的，得益于数代中国人所怀抱的世界主义精神，甚至"可以从文化的角度，解释为他们前仆后继的不懈努力，那就是来创建属于自己的博物馆"[14]。

列文森还充满同情地评论道，在现代世界这个大舞台上，中国人意识到他们"必须逃避成为某项陈列品的命运，变成为博取外国人的愉悦而保存起来的古董"。从20世纪初期开始，创造一个既现代又中国的新文化，追求一个能让中国人在世界的舞台上为自己代言的境界（"面对世界走向世界"），一直就是繁多的革命与改良的种种方案的主要推动力。这样一种始终不渝的世界主义情怀，在1949年共产党取得胜利并且建立中华人民共和国之际，得到了进一步的肯定和重申，因为中华人民共和国的成立，在世界史的意义上宣告了中国人民的主体地位，同时也承续了对一个自主自强、屹立于世纪民族之林的新中国的憧憬和向往——早在1902年，流亡日本的改良人士梁启超，就在《新中国未来记》这部未完成的政治小说中清晰地表达了这样一个景愿。中华人民共和国成立之后，大规模的建设规划中的首要任务之一，便是创造一个新的社会主

义文化，把本土的与外来的、传统的与现代的、善良的与革命的等因素有机揉合在一起，为一个正在出现的新的世界文化做出特殊贡献。

可是年轻的人民共和国成立还不到 20 年，用列文森的话来说，在"一个因为有可能相互毁灭而形成的严阵以待的时代"里的战争威胁，打断了那样一个充满世界主义精神的建设规划。这个威胁进而也"为'文化大革命'提供了两个打击目标，或者说两个文化——西方的和传统的文化"[15]，列文森在 1969 年的春天写了下这段话。当时"文化大革命"仍在中国大陆激烈地进行，他能获取的信息也十分有限，最多只能到香港查找资料。尽管如此，这位历史学家对中国革命的心路历程有着异乎寻常的理解和洞见。凭着他对现代中国历史的辩证发展过程高屋建瓴式的把握，他认为那场大规模的群众运动所造成的巨大破坏，其实只是一个防御性的反应，针对的是外来的、地缘政治层面上的挤压和威胁。正因为此，他（在 1968 至 1969 年之间！）便自信地预言说，"无论如何（选择的方法也许让人担心），中国将再次乘着世界主义的大潮加入世界"[16]。此后的历史已经证明了他敏锐的洞察。在 20 世纪最后四分之一时间里，中国确实抛弃了"文革"期间极端的"文化狭隘主义"（列文森语），重新以世界主义的姿态返回到一个日新月异的世界。而作为国家层面的决策，这样的重返或者说开放如果要获得共识并取得成功，必然要依靠中国革命留下的众多财富——从政治象征资源到体制上的基础建设，到动员社会的能力，等等。这一过程也意味着在很多实践和观念上必须实行彻底的变革，其中便包括对政府的目的和功能的重新认识。因此不足为奇的是，改革开放的时代也带来了对革命传统的日益深入的辨析和反思。

如果不了解中国革命的世界主义的内在逻辑（即列文森一言以蔽之的"不要让外国人站在中国人身上来做世界主义者"），如果不把中国革命看作不仅仅是必然，而且是必需的出发点，那么我们就无法充分解

释当代中国社会和文化的很多层面。我们就会像西方很多媒体人物那样摸不着头脑,他们似乎无法理解他们眼中中国人强烈的国家自豪感和爱国热情和中国的消费者们对西方品牌的狂热这两个形象之间的对立统一;也无法理解,如我在本书第五章所探讨的,为什么大量的中国观众会欣赏像《建国大业》这样一部电影,觉得其好看而且好玩。我们就会像很多一知半解的外部评论者那样,只会紧盯着"1989",将其视作当代中国的划时代事件,把"文化大革命"等同于中国革命的全部历史,甚至干脆将其等同于整部中国现代史[17]。

我对当代中国视觉文化的考察和研究,便是在这样一个充满历史转折和延续的、宽阔的背景上来进行的。"当代"显然是一个弹性很大的范畴,在本书中,"当代"指的是从1949年中华人民共和国的成立一直到当下,采用的是在中国大陆现当代文学研究中一个基本的分期概念。(对于这门高度发展的人文学科来说,"现代文学"是很具体的概念,通常指的是从1915年到1949年间的文学进程。)使用这样一个对"当代"的定义,既带来某些优势,同时也带来很多挑战,因为这个分期迫使我们来认真讲述和思索很多不同的阶段,而正是这些看似断裂的历史阶段,构成了当代文化的复杂面貌和层次。正如《美国的视觉文化》的两位主编所说的,这些前后衔接的阶段所形成的历史进程,"为当代世界的逐步浮现提供了条件"。当然,这并不意味着新中国自1949年以来的历史,就是当代文化各种因素和表现形式的外围限定。比如我在第二章讨论的《血衣》这幅绘画作品,艺术家的创作构思就得益于中华人民共和国成立以前漫长的革命历史所积累的图像和文本。超出本书之外的一个更复杂的例子,也许可以是今天我们所看到的众多的传统的、革命以前的信仰、礼仪、风俗、仪式,甚至是迷信的复活。在对世界主义式的现代性急切追求中,这些习俗和价值曾经遭到激烈的诋毁和压制。我们在研究当代文化时,也许不可能对这些传统文化形式的来龙去脉一一作出说明,但我们应该

能够解释这些传统复活的当代意义。做出这样的解释，实际上也就意味着我们应该力求追寻当代这个范畴的历史深度，把当代看作是一个由历史的变动演进过程所决定的状态。

在这里，我要强调的是，跟很多关于视觉文化的专著一样，我在本书中能处理的话题也是有限的。编辑《美国的视觉文化》的郝乐为和贝克告诉我们说，他们组织出版该书，并不是要"对现代美国史做一个从头至尾的叙述"。此外，"我们也不号称在这里把美国的各种视觉文化进行了全面分类，或者是说对视觉文化批评的各种方式做了全面整理"[18]。所有这些带有免责意味的声明，也都适用于眼前这本关于当代中国视觉文化的论文集。此外，既然这本书以下的六个章节是片段式的，提供的不是一个综述，在结构上跟罗林森关于美国视觉文化的书其实很相似，那么我在这里便附和一下他的期待，即这样一本书能够激起读者对那些或者直接谈到、或者间接提起的各种问题的兴趣。这确实是一次抛砖引玉的作业，是对我们在研究当代中国视觉文化的各种范式和转换的过程中可能遇到的话题的"一次带有建议性的、但远非全面的考察"[19]。

如前所叙，以下将要介绍并分析的艺术作品，属于一段包含了很多范式转换和重新定位的视觉文化史，这段历史也带来了不断变化的价值取向和期待。将这些艺术作品放在同一个层面上进行观察，我们便会发现，它们展示的是一个与时俱进的文化生产过程，这个过程充满活力，并努力以自己的语言和方式来处理各类问题，而其所面对的问题，其实也同样困扰着当代很多其他的文化和社会，比如说高雅或者说精英艺术形式与通俗艺术形式之间的张力，先锋艺术的角色的转换，以及艺术、政治与商业之间的盘根错节的关系，等等。一种把这些我们耳熟能详的问题聚集起来，但又赋予其特定的、影响深远的解决方案的努力，便是社会主义视觉文化的生产方式。如我在第一章将论述的，在1950年代，一个开始实行社会主义集体化和大规模建设的年代，也可以说是中国的社会

主义高潮期，创造这样一种新的视觉文化曾经是一个集体的、令人欢欣鼓舞的目标。

社会主义视觉文化是我在这里扼要叙述的一个观念史的开端，因为这个时期对视觉变革与社会变革之间的关系有着高度的重视。这个时期还设想了一个新的视觉秩序，旧有的高雅美术与通俗美术之间的等级壁垒将被克服，一种崭新的视觉经验和视野结构将得到全面的推广。（正因为此，我认为在理解社会主义时期的艺术生产和流通方面，"视觉文化"所提出的研究内容比起传统的艺术史来，有更大的容量，也更加有意义。）更重要的是，这种视觉文化的生产，是由新的社会主义国家来协调组织的，其负有两个主要任务：一方面是创造一个积极向上、正面的视觉环境，以支持社会主义革命；另一方面则是通过对本土传统的现代化改造和外来形式的本土化，来创造新鲜的民族形式。第一个任务可以说明为什么这个时期主流的视觉形象和艺术想象，不管是宣传画还是电影，大多都是蓬勃向上、令人振奋的，而且有着明显的教谕功能；第二个任务则可以帮助我们从形式创新的角度明白，为什么在1950年开展了新年画运动之后，很快就会出现让油画更加中国化的呼声。

社会主义高潮期的视觉经验强烈而鲜明，有如下几重原因。首先，新的视觉经验是前所未有的大规模建设一个统一的、进步的民族文化的有机部分，一个更直接的目的是帮助新成立的共和国赢得民心，获得正当性。同时，这个新的视觉文化的生产环境一直处于战争的威胁之下，这包括实际上出现了的和可能爆发的战争。比如，在经历了大规模的内战之后，中华人民共和国成立还不到一年，朝鲜战争就在邻国爆发，接踵而来的抗美援朝，在其后的三年里使全中国再度处于战争动员状态。而与美国直接支持的国民党军队在台湾海峡的对峙，以及这一区域似乎随时可能爆发的军事冲突，则将持续更长一段时间。因此，要全面把握这一时期的社会主义视觉文化的历史，我们必需考虑到冷战与热点所带

来的地缘政治上的压力和后果。

　　社会主义视觉文化,对于我们理解"文化大革命"时期（1966—1976）激进的视觉语言与实践,同样也是一个重要的概念。铺天盖地、愤怒声讨的大字报和宣传画,常常是为了一次又一次地发动群众,同时也高度强化了社会主义视觉经验中的革命律令。"文化大革命"中那些随机而起的视觉表达形式,爆炸式地无处不在,其炮制者往往崇尚战争文化,崇拜英雄,觉得革命后的日常生活索然无味,所认同的是暴风骤雨式的自下而上的造反有理式思维,具有明显的反体制、反法规的叛逆心理,而这一切,又都得到了最高领导人和革命家毛泽东的首肯。进行"文化革命"的小将们一方面要彻底横扫西方的和传统的四旧,体现的是列文森所说的"文化狭隘主义";而另一方面,在1967年如火如荼的红卫兵艺术运动那里,我们却意外地看到,其基本逻辑与同时期在欧洲出现的"情境主义国际组织"仿佛遥相呼应。当时一批年轻的欧洲艺术家和思想者呼吁在日常生活中持续革命,提出在发达的资本主义社会里——即所谓解决了温饱的景观社会里——有必要进行一场"文化革命"[20]。这样一种跨国的思潮上的连接,如我在本书第四章以及其他文章里所讨论的,应该促使我们对20世纪的所谓先锋艺术有更深入的理解。[21]

　　在1970年代初期,随着"文化大革命"进入狂飙突进之后的第二个阶段,一方面是恢复秩序、恢复此前的社会主义建设阶段的规则的努力,虽然这类努力屡屡遭到挫败;另一方面,则是革命的视觉文化的生产,在基本原则和方法上都实行了标准化,并得到系统的贯彻执行。关于这一过程,新西兰学者康浩（Paul Clark）在对这个非凡时期的文化生产的描述中有过详细的讨论[22]。（康浩在其《中国的文化革命史》中写道,"整个'文革'期间,从艺术的角度来说,在中国能看到的最令人满意的艺术,也许是图书插图和改编自小说和电影的连环画"[23]。）

　　随着"文化大革命"于1976年正式结束,一个被不断号召继续革命、

因而精疲力尽的社会,由此开始了一个长时期的痛定思痛、重新整装出发的过程。1970年代末期开始的"思想解放运动"以打破禁锢为旗帜,逐渐破除"文革"期间实行的众多理论与实践,同时也为改革开放的紧迫性营造和凝聚社会共识。王蒙1980年在《人民文学》发表的短篇小说《春之声》,便集中表达了当时人们普遍希望回归正常生活、开始新的旅途的愿望,同时也从历史角度为这种愿望进行了有力的辩护。在这篇手法新颖的小说里,刚刚从德国法兰克福考察回国的工程物理学家岳之峰,在春节前夕登上了一辆幽暗的闷罐子车,挤在满车旅途劳顿的乘客中间,从北京回到西北的家乡去看望他二十多年没有见过面、刚刚摘掉地主帽子的父亲。"过春节,我们的古老的民族的最美好的节日。谢天谢地,现在全国人民都可以快快乐乐地过年了。再不会用'革命化'的名义取消春节了。"[24] 当这位一路上思绪联翩的物理学家最后在家乡冷清的小站下车时,"他看到闷罐子车的破烂寒伧的外表:有的地方已经掉了漆,灯光下显得白一块、花一块的。但是,下车以后他才注意到,火车头是蛮好的,火车头是崭新的、清洁的、轻便的内燃机车……他觉得如今每个角落的生活都在出现转机,都是有趣的,有希望的和永远不应该忘怀的"[25]。那破烂寒伧的闷罐子车,由崭新的火车头牵引,在小说的结尾呼啸着向前奔去,这无疑是对"文革"结束后中国社会整体状况的一个隐喻。我们从后来的历史进程中可以看到,这辆寓意明显的列车,将在未来的数十年间不断地换代升级,加速前行,走向愈来愈开阔的天地。车上的众多旅人,也将随着旅途的延伸而经历脱胎换骨式的变化,相互的位置和关系也将彻底改变。

到了1980年代中期,一个后"文革"时代的视觉文化已经变得可感可触。高考恢复后艺术学院的首批学生此时纷纷毕业,对标新立异的、与国际接轨的视觉语言的追寻,促使他们把西方现代主义的艺术运动,从表现主义到达达,郑重其事地在中国逐一重新演绎一遍,其高潮便是

宣告了新一代艺术家横空出世的"85新潮"。于此同时，在电影领域也涌现出另一个引人注目的新潮，那就是后来人所共知的第五代导演，他们以鲜明的视觉语言和凝重的激情，展开了对历史和文化记忆的重新想象。也就是在这个时候，电视机开始迅速地进入普通人的家庭，随之蜂拥而来的，还有各式年历和诸种大规模印制的影像图画，这些视觉材料赏心悦目，取代了亢奋的政治内容。中央电视台在1979年举办了首次春节联欢晚会，并于1983年除夕进行直播，从而开始了一个首先改变城市人口、继而改变农村人口的春节经验的电视事件。而在此之前，从来没有一种视觉媒体曾如此广泛地影响到人们的日常生活。（我们在本书的第三章将分析到，1994年完成的电影《二嫫》，对电视机成为欲望的对象这个文化现象做了深刻的评判。）

新的视觉表达和行为范式在这个阶段逐步出现，其重要的推动力来自于摆脱"文革"期间各种禁锢的共同意愿。对"文革"本身，执政的共产党在1981年便公开进行了全面否定，宣布其是毛泽东晚年犯下的严重错误，给中国社会带来了巨大的损失。摆脱各种清规戒律，在这个时期集中表现为对更多的创作自由和审美自律的强烈诉求。因此这个阶段的视觉实践的基本格局是一种离心运动，与此前那种单一的生产模式渐行渐远，而在新出现的视觉领域中的一部分内容，主要目的是恢复"文革"期间被批判被破坏的种种传统。这种离心运动在经济领域可以说表现得更为明显。为了实现改革开放，政府逐步地拆解了社会主义高潮期遗留下来的很多机制，引进了生产责任制、市场机制，以及经济特区。美国的左翼批评家哈维（David Harvey）在2005年出版的《新自由主义简史》一书中便认为，改革时代的中国，是新自由主义市场意识形态不可或缺的部分，对新一轮的全球化做出了不小的贡献[26]。

后"文革"时代出现的新的视觉领域，在1990年代变得更加宽阔的同时，也开始受到众多力量的推波助澜，其中一个日益重要的机制便是

市场。迅速发展起来的形象意识强烈的消费文化，充斥着大型广告牌和电视荧屏，而以离经叛道为姿态的实验艺术，则常常为获得国际艺术藏家和利益团体的青睐而创作，其结果是新的机构和组织方式不断出现，产生新的视觉刺激，同时也就与既有的机制和观看习惯不断发生冲突。这些新的机构和组织方式同时也带来了国际通行的——也就是建立在西方的经验和先例之上的——各种运作平台、趣味、话语方式和标准。

随着由市场生发的多元化成为当代中国视觉文化的一个结构性特征，随着对全球化的拥抱不仅意味着对"文革"式的极端做法的全面质疑，而且也意味着对"文革"之后的改革共识和实践的拷问，新的焦虑开始出现。文学批评家陈思和在1990年代中期曾这样描写道，1990年代的到来，见证着中国社会从一个"共名"的时代过渡到了一个"无名"的时代。在这个无名的时代，商业文化和社会分层使得原本是主流的价值取向和规范失去了有效性[27]。一个曾经把人们集合在一起、并使人们意气昂扬的建设中国文化的叙事消失了，由那样一个叙事带来的秩序感也消失了，取而代之的是焦虑感以及乖戾之气。一些学者和观察家把这种当代状况概括为"后现代""后社会主义"，或者是"后革命"时代，所有这些描述，都包含着对曾经是一个含有积极意义的概念或者远景的怀疑，同时所有这些说法也都显然抓住了一个多层次的转型中的一个方面。但在把"后"作为前缀的同时，也意味着有必要**把当下的状况作为一个浮现的过程而不是自然环境**来讲述。为了达到这个目的，把一个相对长的时间段之中发生的类型变迁放在一起考察，做一个历时的比较，无疑具有启发意义。在本书第三章中，我将讨论从1960年代初至1990年代出现的一系列关于农村妇女的故事片，这一组类型片的转换构成了一个大的历史叙事，讲述的是曾经有过的对充实饱满的生活的积极向往，怎样演变成对无意义的空虚和无深度的平面的铭心刻骨的体验。

承认当下中国处于一种无名状况，让我们意识到要真正把握这个社

会所经历的巨大变化是一个多么大的挑战，因为当代中国人日常生活的方方面面，都在这一巨变中改变了原来的面貌。这个命名的挑战反映的也是中国在当今世界中所处的独特而非正统的地位。开始改革开放之后的中国，一直在尽量努力加入第二次世界大战结束后所确立的世界体系，按照其规则行事，在经历了漫长的达标努力之后，终于在2001年加入了世界贸易组织。但同时中国又是世界上最大的由共产党领导的国家，坚持强调要建设有中国特色的社会主义，而并没有像苏联集团那样在1990年代初土崩瓦解，这种瓦解曾一时间让很多人以为，基于共产主义和资本主义意识形态对峙的全球冷战就此结束。中国的独特定位也就意味着，在当代中国，我们可以观察到很多相互竞争，甚至相互冲突的符号和语言，看到很多匪夷所思的组合，别出心裁的妥协，也可以看到让人抓狂的矛盾。总之，在这个国度里，摸着石头过河的实用主义试验态度，带来了举世罕见、最大规模的"随机组合"或者说"拼贴"（bricolage）——法国人类学家列维-施特劳斯曾用这个概念来描写一种与西方思维完全不一样的解决问题的方式。因此，我觉得当代中国的不可名状，其实可以是一种富有启发的状况，而不应该当作让人耿耿于怀的异端。这个状况点明了这样一个事实，那就是中国社会和经济的发展，没有按照任何现存或预定的路径展开。我们不可能把当代中国的视觉文化压缩成一个影像或维度，正如我们不可能把一份简单而又熟悉的标签贴在那个国家上，并就此以为万事大吉了。

　　当代中国作为一个巨大的、多层次的"随机组合"，意味着要描述其视觉文化，或是给其贴上一个明确的标签，不是一个轻而易举的事情。（2006年在荷兰举行的一个题为"当代中国"的展览，就是一个很好的例子。这个展览内容庞杂，提供的线索显得零散破碎[28]。）一个很诱人的做法，便是用以点代面的方式来认识这样一个复杂体，自以为通过一个细节或碎片，便把握了整个图景。例如一些美国学者和文化精英们，对中国地

下电影或者说独立纪录片情有独钟。这种学术兴趣的批判意义自然很明显，但其关注点是建立在对中国的主流电影和电视文化的视而不见之上的。更具挑战性的，其实是去分析和说明中国的主流电影，因为这类电影的基本成分实际上常常提出很多棘手的问题，这些问题不仅仅体现在主流电影本身所呈现的意义表达之中，而且也不是对这类电影做一番冷嘲热讽或是愤怒谴责就能回答得了的。

另一方面，当代中国重叠多元的表意语境，也使得社会主义时期的视觉文化成为一个意义丰富的传承。这一点我们在当代艺术家王广义的艺术观念的演进中可以看得很清楚。如我在本书第四章中所指出的，革命的传统在当代仍然是有意义的载体，但更多地是作为一种集体记忆和文化身份，而不是一个政治使命或是范式——这个传统让当代中国人在表达他们的情感时有了更多的选择。在资本和图像可以大举跨国流通的时代，社会主义视觉文化获得了新的意义，因为其最初的产生是集体规划协调的结果，目的就是为了表现作为革命主体、并且掌握了自己命运的中国人，让他们的形象清晰可见。这样一个视觉文化的根本特质是其公众性和政治性，而正是这一特点，反衬出当代艺术这样一个全球性机制的局限性和缺失。从1990年代开始，国际艺术体制对"当代艺术"的提倡，以及随后当代艺术在中国的体制化，造成了对原本要丰富得多的当代中国艺术有意无意的误读，同时也造成了艺术机构与公众生活的日益明显的隔绝。这一点我在第六章中将着重论及。

本书后半部分所讨论的话题，将进一步说明当代中国的视觉文化生产，正如当代中国经济一样，以前所未有的程度与众多的跨国语境互动互联着。来自中国的视觉产品必将得到越来越多的关注，对此我们不应感到惊讶，因为中国在全球的存在越来越明显，而且还在不断地走向世界。这样一个世界主义的姿态曾充分体现在2008年北京奥运会的主题口号上："同一个世界，同一个梦想。"我们应该准备面对的是，中国必将给当

下的世界带来新的变化和挑战。这些变化和挑战将会在很多领域出现，其中便包括我们观看世界、观看中国和观看我们自己的方式。

如果我们真心相信多元的正面价值，接受世界上的多元文化，那么我们就应该为中国和其他新起的国家，比如印度、巴西和南非的蓬勃发展而感到欣慰，因为这都是有深厚的文化传统和丰富资源的国家，他们必将给世界带来的新机遇和现实。正如美国媒体评论员扎卡里亚（Fareed Zakaria）所说的，21世纪世界的故事其实不是美国的衰落，而是"所有其他国家的兴起"[29]。我们这个世纪不应该是一个通过扳倒他人以保持自己独大地位的世纪。这样一个全球意义上的历史性兴起，应该成为研究当代中国，研究当代中国视觉文化的大视角和大参照。我希望我在这本小书里所考察的视觉文化的范式和转换，能够帮助我们更好地梳理和认识种种理想和传承，因为正是这些理想和传承，将为一个不断变化的中国在创造新的艺术经验和表达方式时，提供其所需要的丰富资源。

注释

1 尼古拉·米尔佐夫（Nicholas Mirzoeff）：《导言：什么是视觉文化？》（"Introduction: What Is Visual Culture?"），见米尔佐夫：《视觉文化导论》（*An Introduction to Visual Culture*），劳特里奇出版社，1999年，第26页。

2 参见迈克尔·巴克森德尔（Michael Baxandall）：《十五世纪意大利的绘画与经验：时代风格的社会历史研究入门》（*Painting and Experience in Fifteenth Century Italy: A Primer in the Social History of Periodical Style*），克拉伦登出版社，1972年，第29—103页。

3 玛格丽特·蒂克维斯卡亚（Margaret Dikovitskaya）：《视觉文化研究：一篇以书目为主的论文》（"The Study of Visual Culture: A Bibliographical Essay"），见蒂克维斯卡亚：《文化转向之后的视觉研究》（*The Study of the Visual after the Cultural Turn*），麻省理工学院出版社，2006年，第6—7页。

4 W. J. T. 米切尔（W. J. T. Mitchell）：《跨学科状态与视觉文化》（"Interdisciplinarity and Visual Culture"），《艺术通讯》（*The Art Bulletin*），7卷4期（1995），第542页。

5 阿瑟·艾夫兰（Arthur Efland）：《视觉文化所面临的问题》（"Problems Confronting Visual Culture"），《艺术教育》（*Art Education*），58卷6期（2005），第39页。

6 珍妮特·沃尔芙（Janet Wolff）：《文化理论之后：图像的力量，直接感的诱惑》（"After Cultural Theory: The Power of Images, the Lure of Immediacy"），《视觉文化期刊》（*Journal of Visual Culture*），11卷1期（2012），第3-19页。

7 戴维·霍洛韦、约翰·贝克（David Holloway & John Beck）：《总序：建立一个关于美国视觉文化的社会理论》（"General Introduction: Towards a Social Theory of American Visual Cultures"），见《美国视觉文化》（*American Visual Cultures*），延续出版社，2005年，第2-4页。

8 同上书，第5页。

9 同上书，第6页。

10 同上书，第2页。

11 参见马克·罗林森（Mark Rawlinson）：《美国视觉文化》（*American Visual Culture*），伯格出版社，2009年，第1-6页。

12 戴维·霍洛韦、约翰·贝克：《总序》，第9页。

13 美国前驻华大使洪博培（Jon Huntsman）2011年11月12日在南卡罗来纳州举行的共和党竞选人关于外交政策问题的辩论会上的发言。

14 约瑟夫·列文森（Joseph Levenson）：《革命与世界主义：西方的舞台与中国的众多舞台》（*Revolution and Cosmopolitanism: The Western Stage and the Chinese Stages*），加州大学出版社，1971年，第1页。（此书由魏斐德［Frederick E. Wakeman］整理编辑，并撰写前言。）

15 同上书，第53页。

16 同上书，第55页。

17 关于"西方视角"是怎样理解1989年的事件，可以参看丹尼尔·F.伏科维奇（Daniel F. Vukovich）：《中国与东方学：西方的知识生产与新中国》（*China and Orientalism: Western Knowledge Production and the P.R.C.*），劳特里奇出版社，2012年，第26-29页。以信息开放的名义，对中国经验进行全面化约的一个明显事例，便是谷歌的搜索引擎。例如搜索天安门广场，谷歌提供的信息完全以一个片面的镜头为主，显然认为这就是我们应该知道的全部内容。

18 戴维·霍洛韦、约翰·贝克：《总序》，第9页。

19 罗林森：《美国视觉文化》，第1页。

20 参见蒂莫西·克拉克（Timothy Clark）等人编辑：《现代艺术的革命与现代革命的艺术》（*The Revolution of Modern Art and the Art of Modern Revolution*），克罗诺斯出版社，1994年。该手册作于1967年。

21 参见拙著：《论中国艺术中先锋的概念》，朱羽译，《杭州师范大学学报社会科学版》，2012年第34卷3期，第13-22页。
22 保罗·克拉克（Paul Clark）：《中国的文化革命：一段历史》（*The Chinese Cultural Revolution: A History*），剑桥大学出版社，2008年，第202页。康浩此处还写道："如果我们对这个时期最值得关注的艺术作品进行仔细分析，就会发现这十年内的争论和努力想回答的问题，在很多方面都延续了中国艺术家们在整个20世纪，包括1949年以后，都在关注的问题。"）
23 克拉克：《中国的文化革命》，第211页。
24 王蒙：《春之声》，《人民文学》，1980年第五期，第10-11页。
25 同上书，第16页。
26 参见大卫·哈维（David Harvey）：《新自由主义简史》（*A Brief History of Neoliberalism*），牛津大学出版社，2005年，第120-124页。
27 陈思和：《共名与无名》（最初发表于1996年），收入《陈思和自选集》，广西师范大学出版社，1997年，第139-152页。
28 《当代中国：建筑，艺术，视觉文化》（*China Contemporary: Architecture, Art, Visual Culture*），鹿特丹NAi出版社，2006年，展览图录。
29 参见法里德·扎卡利亚（Fareed Zakaria），《美国之后的世界》（*The Post-American World*），诺顿出版社，2011年。

第一章

社会主义视觉文化是怎样创造出来的（之一）：一种艺术式样的启示

> 我们有一个共同的感觉,这就是我们的工作将写在人类的历史上,它将表明:占人类总数四分之一的中国人从此站立起来了。……
>
> 随着经济建设的高潮的到来,不可避免地将要出现一个文化建设的高潮。中国人被认为不文明的时代已经过去了,我们将以一个具有高度文化的民族出现于世界。
>
> <div style="text-align:right">毛泽东(《中国人民站起来了》[1],1949)</div>

当我们回首历史,不难发现社会主义视觉文化的创造,在20世纪中叶的中国曾是一个如此雄心勃勃、激动人心的规划,不仅使好几代艺术家们兴奋不已,同时也留下了一个丰富而鲜明的传统。随着波澜壮阔的社会主义革命时期的渐行渐远,愈发清晰可辨的是,那个过去时代所规划的视觉文化的创造,实际上是对"文化改造"这样一个历史使命的正面回应,而文化改造恰恰是中国社会在追寻现代性的过程中所面临的核心议题之一。我们同时也能看到,这个富于创造性的规划所揭示出来的,是对一个迥异于我们现在所设想的现代远景的向往[2]。

对这样一个改造文化的要求最先做出系统表述的,应该说是晚清维新改良运动的代表人物之一梁启超,他在1902年急切地喊出了"新民"的口号。在梁启超看来,只有把中国人改造成新的、有自我意识的国民,中国才有可能获得新生,才能一举而成为现代国家,立于世界民族之林。也正是从晚清开始,"唤醒"民众迅速成为现代中国一个新起的政治文化的主要内容[3]。于1910年代滥觞的新文化运动,延续了梁启超对一个红日初升、蓬勃灿烂的"少年中国"的想象,同时也展开了更为激烈、全面的对传统文化的批判和西方文化的输入。从1910年代末到1920年代,各式各样的思想文化运动在都市中心风起云涌,并不断地把新的冲击波推向边远内地,一点一滴地挑战着人们的观念意识。新文化运动以其高

昂的世界主义精神和对陈规陋习的断然拒绝，宣告了新的文化价值和实践对于中国走向现代是何等至关重要。

当中华人民共和国于1949年宣告成立，对新中国的热情欢呼和祝愿，表达的是一个民族浴火重生所带来的豪情，而梁启超早在1902年写下的《新中国未来记》，便生动地想象了这样一个热闹繁忙的场景。举国的欢庆同时也表达了人们热切的期望：在一个新兴的、民主的国家里，建设焕然一新的文化和社会，彻底告别褊狭、破败、饱受凌辱的旧中国，让一个独立、现代的中国屹立在世界舞台上。正如当时一位欢欣鼓舞的诗人所大声宣布的，"时间开始了"[4]！

以今天的眼光回看新中国成立后不久即开始的社会主义建设时期，我们在当时出现的大量视觉资料里，可以直接感受到一种清晰明确、一以贯之的风格。这些视觉资料包括绘画作品、宣传画、墙头画、画报、报纸、各类插图、摄影作品，也包括电影、戏剧、建筑设计、公共广场及纪念碑等。它们共同构成了一种视觉秩序，是社会主义时代主流文化的一部分，这个主流文化见证了当时日常生活中语言、表达方式和服饰风格的相应变化，同时也反映在当时的文学、音乐和表演艺术里，反映在当时各类公众领域与私人场合中出现的不同礼节和仪式里。对这样一个主流文化最便捷的描述，尤其是其视觉部分，也许可以是"社会主义的现代风格"这样一个概念。在我们这个据说是后社会主义的当代，这种风格显得格外清晰分明，格外引人注目，无论我们对这个过去时代的态度是恋恋不舍的怀旧，还是乐此不疲的挖苦嘲讽。

寻找什么：方法问题

正因为在各个方面，我们都不可避免地发现了社会主义文化在风格和观念上的鲜明特征，我们也就愈发意识到，"社会主义的现代风格"

实际上表述的是一个富有成效的文化生产和创新的时期。这个时期的文化生产方式有两个最明显的特点：一方面是集体化的统筹安排策划，另一方面则是生产力的大幅提高。人们常常习惯于把生产力的提升看成是中央计划的结果，同时也就把政府——或者更直接地把执政的共产党——所实行的管控和筹划看成是社会主义文化的唯一特征。在对社会主义时期的文化现象的研究中，西方学者常见的取向便是以威迫和控制作为理论分析、甚至是价值判断的出发点，关注的是文化的政治工具化，而很少去探究大规模的文化生产和创新的含义。

例如历史学家洪长泰在其新著《毛泽东的新世界》里，提出要研究"共产党是怎样在新成立的中华人民共和国里建立了一个新的政治文化，把中国改变成一个以政治宣传为本的国家，以此来实现巩固共产党权力的目标"[5]。作者似乎在两个研究取向之间犹豫不决：一个是去把握文化改造的复杂过程和深刻影响；另一个则是探讨文化政策所包含的政治意图以及效果。他表示要"更全面地考察共产党在文化上带来的变化"，但实际上他在书中要说明的是，在一系列以巩固其政治正当性为目的的运动中，"共产党怎样有条不紊地把文化作为宣传工具来利用"。尽管这位华裔历史学者很明智地提醒我们说，"把文化看成是社会和经济政策的附属品，只会曲解中国共产党所领导的革命的最基本性质"[6]，但他的研究仍然是基于这样一个观点，那就是共产党和其所建立的社会主义政府，对于现代中国的文化和政治的发展历程来说，是一个外在的、甚至是别有用心的力量。他的主要兴趣还是要说明，一个新的政治文化是怎样系统地生产和传播开来，又是怎样帮助一个没有显而易见的、或者说可接受的正当性的政权获得正当性。出于这样的动机，在洪长泰对一系列历史画的研究中，因为这些画是政府布置征订的，所以他竭力要证明的，便是艺术家们是怎样臣服于政治权力，又是如何没有任何艺术自主。他意识到1950年代初的新年画运动是以广大农民为对象的，但他更愿意

认同农民的文化保守主义,把经典的西方自由主义价值观,即市民社会对一个无孔不入的、简直就是暴君式的政府的抗争,驾轻就熟地转嫁到中国农民对新年画的抵触情绪上[7]。

作为著述丰富的历史学者,洪长泰在其关于社会主义时期的视觉文化的论述中,采取的实际上仍然是一个化繁为简的方式,而恰恰又是他自己,对这种化简方式提出了强烈的质疑,因为他认为这正是新中国的政治文化所遵循的基本运作模式。既然我们这位历史学者要说明社会主义时期的理论家们和官员们,是怎样以功利的态度热衷于让文化生产为政治管控服务,那么他也就顺理成章地把这个时期所有的文化现象直接化约为政治筹谋和效益。甚至连显然是非政治情绪的表达,比如农民对传统年画的题材和形式的偏爱,也被解读成一份政治声明。不无反讽意味的是,1950年代中国社会的主流舆论对这类并非政治情绪的解释,跟我们这位当代的历史学者可以说是异曲同工,不同之处在于,当时的舆论制造者会把农民这种心态看成是前现代的、需要克服的落后文化,而现在的历史学者则由于出发点不同,在农民对新年画的冷落中看到了来自民间的、值得同情和赞许的抵抗。

如果我们认为这个新的社会秩序的正当性是强加的,而且完全是政治层面的,或者甚至更进一步,如果我们根本就不愿意承认或接受其正当性,那么我们确实会无处不在地看到政治抗争。但是如果我们单从是否具有政治正当性的角度来看社会主义新中国,那我们不仅把这个新政权的多重历史背景和丰富意义一笔勾销了,同时也会对通过政治话语和动员所表述出来的文化内容熟视无睹。也就是说,在审视社会主义中国的政治文化时,把政治看作对文化状态的强势反应,比把文化看成被政治目的所利用,能揭示更深远的问题。洪长泰在他的近著中并没有说明什么是"中国共产党领导的革命的最基本性质"。我认为这场革命以激烈而系统的方式所力图完成的,恰恰是全面进行文化改造这样一个历史

使命。

当我们把社会主义新中国看作是走向现代这样一个宏大目标的历史延续时,我们获得的是几个不同层面的新视角。首先,我们可以更清楚地看到共产党所领导的革命的历史渊源和诉求;我们可以更多地把握社会主义时期试图回答的问题,以及这个时期所面临的理论和实践上的困境。简而言之,这样一个回归历史的视角使得这场革命具有更大的可叙述性,而且也获得更具体的意义——不仅对当时的参与者,也对我们今天所处的后社会主义的全球化时代而言。此外,这个视角也使我们能更好地解释为什么那种把中国革命看成是历史迷途,甚至是毫无意义的暴力事件的观点,不仅于事无补、过于简单化,而且最终暴露出来的是一种偏见。即使是最激进、最有破坏性的"文革"十年,正如新西兰学者康浩(Paul Clark)在他最近的研究中用充分的事例所展示的,也不应该只当作一场"浩劫"而一语概之,在这十年里实际上进行了一系列的试验,均可看成是"继续、深化,抑或扭曲了这样一个现代传承,那就是在文化领域里来应对中国所面临的、不同以往的全球环境"[8]。

另一方面,当我们认识到文化改造是社会主义时期的一个核心目标时,我们也就能更深入地理解生产力与创新对于社会主义文化的意义。除了创造新的文化形式和表达方式之外,对社会主义文化建设来说,更紧要的是建立新的生产方式和关系。具体来说,艺术家与他的作品以及观众的关系被重新定位,艺术家成了新社会里一位积极的生产者或者说工作者。艺术本身,无论是作为审美经验还是文化机制,也被重新定义。通过一种历史主义的话语,艺术的自律信仰和高雅的审美趣味都被归结为过时的、前社会主义的体制和局限。其结果是,社会主义的文化生产方式具有极大的试验性,因为这种方式是前所未有的,而且与人们所熟悉的各种方式方法针锋相对。这一系列试验的一个核心目标,便是倡导属于大众的文化,鼓励广大群众积极参与。"在文化生产领域",康浩

在评价"文革"期间出现的相应现象时指出,"业余作者对专业作者固有的精英主义形成了挑战"⁹。

社会主义文化生产方式的一个突出特征是,集体运作和配套进行,与社会主义对工业化和农业集体化的设想相辅相成。这一时期的文化产品所体现出来的高度雷同,所体现出来的其实是为了培植、形成新的感觉方式和情感结构而进行的大规模试验,而这些感觉和情感被认为是真正现代的、具有革命意义的。这个时期的试验性实践,因此也就远远超出了艺术创作中的形式创新,因为推动这些试验的动力,来自一个更为大胆、更富于想象的期待,那就是在一个全新的社会里建立并贯彻新的文化生产。如我在下面将提到的,对于这样一个层面的试验行为来说,一个看似矛盾、实则逻辑的后果,便是一些熟悉的、老套的形式反而被利用起来,因为这些形式需要传达的,是真正具有革命意义的内容和信息。

随着我们对社会主义时期的文化生产进行更深入的考察,审视当时的种种设想和追求,我们也就必然意识到社会主义视觉文化的范式意义,因为这样一个视觉文化的中心目标,便是生产一种新的视角,新的观看之道。对于这样一个新的视觉秩序和实践来说,重要的不仅仅是用社会主义的眼光来观看现实,而且是要在日常生活中发现和肯定社会主义精神。因此问题不仅仅是**怎样看**,同时也是**看什么**,这也就使得创造社会主义视觉文化成为一个充满活力弹性的过程,有着不断的理论与实践之间的互动和反思。

在一本近年出版的研究苏联时代的文化生产的专著中,叶甫根尼·多布连科(Evgeny Dobrenko)从符号学的角度切入,宣称社会主义现实主义本身就是一种政治经济学,"是可以改造现实的话语实践之总和,其产品便是'真实的社会主义'"。"正是通过艺术,通过社会主义现实主义,苏联的现实被翻译并改造成为社会主义……因此,社会主义现实

主义生产的不光是具体的象征，而是从视觉和语汇上对现实的替代品。"[10] 多布连科的观察富有启发，提醒我们去注意 20 世纪中叶发生在中国的社会主义运动的跨国背景，而在 1950 年代，苏联对中国文学艺术的影响确实是全面而深远。他的研究也明确提出了在重新审视社会主义视觉文化时，必须考虑的若干关键问题，但我们最终也许会发现，这其中的故事远比"社会主义是社会主义现实主义的主要产品"这种概括要复杂得多，社会主义也远远不是一个符号学意义上的仿真或虚拟。至少在中国这个语境里，多布连科的结论无法解释艺术家"自我改造"这样一个关键性的、同时也鼓励了很多人的口号。

以下我们将集中考察一个具体的艺术形式的发展，以及中华人民共和国成立后的十年间，创造社会主义视觉文化的各种努力；但首先，让我们对这样一个鲜明的视觉文化的存在条件及其特征做一些初步的描述。

在组织和推进社会主义视觉文化生产中起着关键作用的，是新成立的社会主义国家，而不是市场机制；这就决定了其所生产出来的，是一种**既是新兴的，同时又占主导地位的**主流艺术，是新的大众文化的重要组成部分。这个新的大众文化的主要目的，一方面是巩固社会主义新中国在政治上的正当性，另一方面则是要实现广泛的文化改造。正因为其既是新兴的，同时又占主导地位的特殊定位，所以创造社会主义视觉文化的过程，事实上充满着活力和实验性，同时也激发了不少的理论争辩和思考。在这个过程中，积极投入的艺术家们成为领军人物，因为他们坚信自己是一场意义深远的文化革命的先锋。（这在某种程度上可以解释为什么相较于美术或艺术史，"视觉文化"指示出一个涵盖面要广阔得多的研究领域。）贯穿这个过程的一个核心概念是"社会生活"，或者更简洁地说就是"生活"。之所以重要，是因为其意义是双重的，有同义反复式的套套逻辑的意味："社会生活"既是观

念又是现实,既是原因又是结果;既是认知和表现的对象,也是改造和创新的目标。

基于建设新的社会主义文化这样一个基本原则,这一时期所产生的视觉形象和表达方式,体现出鲜明的公众取向,同时也自觉地与社会现实密切联系,及时敏捷地呼应着政府的各项政策与号召。社会主义视觉文化的标准蓝本是宣传画,正如我在别处曾论及的,换在资本主义的视觉环境里,在功能结构上与宣传画相对应的,则是商业广告牌[11]。宣传画格式的视觉作品,投射出积极向上的精神和以社会集体为取向的价值观;这类视觉作品强调通俗易懂,而不追求唯我主义式的深邃和随心所欲的抽象语言。观众所熟悉的、甚至是保守的形式常常被发掘采用,因为这些形式包装之下传递的,往往是与传统思想背道而驰的信息或观念,也就是具有革命意义的信息与观念。与此密切相关的,是对"民族形式"的寻求,这意味着在把传统的审美习惯和感觉方式现代化,也让其与当代生活接轨。此外,社会主义视觉文化的生产,在其他层面也带来了一系列的变革和实验,最突出的便是新的文化生产方式和关系的形成,例如对艺术家身份的重新定位,对业余艺术家的鼓励提拔,以及使艺术走进生活的种种目的鲜明的努力。

以上这些概括都可以在 1950 年代版画艺术——这种可以说是最具有社会主义性质的艺术形式——的发展中找到印证。但这一发展过程所揭示的,远远大于版画艺术本身,或者是某一个具体的艺术形式的变化。我们看到的,是为了生产出新的社会主义视觉文化,艺术领域本身被改造的过程。

为了新的视觉经验

"百废待兴"这个说法,常常用来描述漫长的历史上发生巨大变革

之后的景象和心态。在 20 世纪中期的中国，这个词语确实捕捉到了中华人民共和国成立之后，举国上下普遍怀有的期待和激动。对一个新的开端的热情憧憬，同样使众多的艺术家和作家们兴奋不已，他们欢呼共产党所开创的新的社会制度，将其视为一个划时代的大转折，一次前所未有的解放，带来的将是史诗般的古老民族的新生。

1949 年 10 月 1 日，在北京天安门前举行的盛大仪式宣告了中华人民共和国的成立；而三个月之前，"中华全国文学艺术工作者代表大会"已经于 7 月 2 日在北京（当时称北平）召开。这次会议汇集了 800 多名代表，分别来自不同的地区，代表着不同的传统和流派，其中规模最大的一部分，来自共产党此前在与国民党的内战中控制的区域，也就是人们通常所说的解放区。这次为期两周的代表大会建立了一个全国性的文艺工作者组织，发出了"建设新中国的人民文艺"的号召，此外还分别为作家和艺术家组建了两个全国性的协会。会议期间，还举行了一次美术展览，展出许多来自解放区的艺术家的作品。这次展览后来被补称为新中国第一届全国美术展览[12]。展出的 550 余件美术作品中，解放区的木刻，尤其是延安木刻，占有显著的地位，与民间风格的年画作品以及连环画一道，成为"人民美术"的最新成果。

在这次代表大会上，具有版画家和共产党在美术界的领导人的双重身份的江丰（1910 — 1982），就视觉艺术在解放区的发展状况做了一个详细的总结报告。他把人民群众喜闻乐见的民间艺术形式在解放区的发展及其影响，归功于毛泽东 1942 年在延安文艺座谈会上的讲话，并且把这一系列影响深远的讲话的中心思想，概括为"文艺为工农兵服务"。江丰列举并赞扬了在这个基本原则指导下出现的美术作品和成功典范，其中就包括了工厂和部队的业余艺术家的美术创作。

在论述美术界面临的新的挑战时，江丰指出，随着革命形势从农村转向城市，将来的美术作品在满足广大农村人口的要求的同时，也必须

为城市人口和工人群众服务。为了实现这个大转折,他提出应该采取两个措施。一是尽快地培养训练大批美术干部,同时还要对民间艺人和传统画家进行系统的改造,使他们的作品能够在工厂、农村和军营里发挥作用;二是利用现代印刷技术印制大量的美术作品,以便进入并占领被旧式年画和商业化月份牌广告所充斥的文化市场[13]。

江丰提出的第一个措施,即培训美术干部和改造民间艺人,实际上是共产党文艺运动的一个核心内容。自从1920年代起,此起彼伏的左翼文艺运动的发展,就不断地由这样一个信念所推动,那就是艺术家的自我改造,是创造真正意义上的新的艺术作品的必要条件[14]。而在1930年代,当共产党领导的革命运动在延安建立起根据地,并且开始寻求建设一支有效的文化大军的时候,把聚集在延安的文化人塑造成新型的文化生产者,就明确地成为一项重要任务,而且在理论上也得到进一步的发挥。毛泽东于1942年5月在延安文艺座谈会上做的几次讲话,便是对文学家艺术家进行自我改造必要性的最系统阐述。为了创造出能为大多数中国人所理解和欣赏的作品,用毛泽东的话来说,"就是我们的文艺工作者的思想感情和工农兵大众的思想感情打成一片"。要打成一片也许需要"经过长期的甚至是痛苦的磨练",但毛泽东说磨练的结果,将是艺术家的作品被人民大众所理解所赞赏[15]。因此真正的革命文学家和艺术家获得新的主体意识的必经之路,是改变自己的立足点,认同其所同情和支持的人民大众。毛泽东还鼓励文学家和艺术家,如果要创造革命的文艺,就必须学习人民群众的语言,到人民群众的生活中——这个"唯一的最广大最丰富的源泉"——去吸取灵感。

对于那些被共产党领导的革命运动所吸引,或者是决定献身于这个伟大事业的年轻人来说,毛泽东在延安座谈会上所描绘的创造革命文艺的方向,无疑具有极大的说服力,并且让他们觉得力量倍增。这样一个创造过程,完全颠覆了既存的文化等级结构和审美秩序,同时也意味着

与以西方价值为取向、以都市为中心的现代想象的分道扬镳，而这种现代想象正是"五四"新文化运动反传统姿态的标志之一。新的创造过程，是一个对本土资源再发现和重新肯定的过程，这些本土资源来自于人民大众，即被称为民族解放的历史主体和决定性力量的广大人民。与此同时，艺术家的自我改造也相应地成为艺术创造的一部分，因为这样一个创造过程的最终结果便是艺术与生活、个体自我与民族集体的有机结合，一个充满辩证意味、同时也是极富成就感的创造过程。这也是为什么在1940年代，众多的作家和艺术家积极响应毛泽东的号召，创造了全新的"延安文艺"。而在1949年的中华全国文学艺术工作者代表大会上，江丰高度赞扬并将其归功于毛泽东的延安讲话的也正是延安文艺。

在中国现代思想文化的发展史上，正如李洁非和杨劼在《解读延安》一书中所指出的，延安时代标志着中国在追寻现代化的途中的一次"文化转向"[16]。这次意义深远的转向，开启了对属于本土文化的非精英的、属于民间传统的、为大众所熟悉的形式和符号的采用和发掘。由此出现的新的文化生产方式，所注重的不是艺术上的独创性或是个人天才，而是力求把现有的文化形式，与全新的观念和想象别出心裁地融合在一起，进行改编和重新编码。在李洁非和杨劼看来，改编在延安及后来的社会主义文化生产中，成为一个至关重要的运作方式，因为延安文艺的最终目的，并不是为了满足个人的表现欲望或者是提倡审美趣味，而是为了全面普及一种新的、革命的民族文化[17]。改编实际上也就是一个不断协商的过程，在这个过程中，富于革命意义的观念和传统的方法习俗相碰撞，耳熟能详的文化形式被吸收调整，为新的、突破旧有框架的内容提供表现空间。类似的方式，我们在另外一些文化语境里同样能看到，例如好莱坞的电影或者是改自经典名著的电视剧：正是通过改编，核心叙事被巧妙地翻译过来，并提供给不断翻新的大众文化

形式。

江丰认为不可忽视的第二个措施,即为工人农民大量生产美术作品,凸显了来自延安的艺术家们需要尽快面对的一个新情况。由于在战争时期无法大规模利用现代的印刷技术,解放区的文化生产发展出了一些特定的,或者说土的方法。而当现代印刷条件成为可以使用的资源,同时他们还需要把自己的创作推向全国的观众的时候,当务之急便是拓展并升级共产党领导的艺术生产方式,唯其如此,才能有效地参与并且领导新的民族文化的建设工作。但为全国的观众大规模地生产艺术品无疑也是一个巨大的挑战,因为在艺术和民族这两方面都必须赋予新的想象。这时一个急需面对的问题,便是什么样的艺术形式和视觉语言最适合于表现一个将要出现、但还未建成的新中国。

在这样一个大背景下,一场全国范围的创作和推广新年画的运动,成为新中国成立后的第一个艺术运动,也就成为一件顺理成章的事情。1949年11月,在中华全国文学艺术工作者代表大会召开后数月,新成立的中央政府文化部便通过《人民日报》发出通知,要求全国各地的文化和教育机构组织新年画的创作,并以此来欢迎人民共和国成立后的第一个农历新年。新春之际,家家户户张贴喜气洋洋的对联年画,祈来年神灵保佑,祝平安福禄,这是城乡居民广为流行的一个传统习俗,而新年画运动所要借用并且提升的正是这个传统。关于为1950年春节创作的新年画,文化部的通知列举了若干重要的主题,比如宣传中华人民共和国的成立,宣传工农业生产的恢复和发展等。"在年画中应该着重表现劳动人民幸福向上的新的、愉快的斗争生活和他们英勇健康的形象。"[18]该通知还对年画的风格、印刷格式、定价方式和发行渠道等提出了具体的建议。到1950年5月,《人民日报》报道,来自26个地区的200多位艺术家一共创作了412幅新年画作品,发行量为700余万[19](图1.1)。

图 1.1　力群，《人民代表选举大会》，1950，新年画

研究文化和艺术史的学者们，自然会提醒我们留意新年画运动和延安传统之间的连续性。确实，这场艺术运动有着军事行动般的强度，而这也正是1940年代延安时期文化生产的一个特征，毕竟当时所处的是环境艰苦险恶的战争时期。但1950年的新年画运动的组织者们，对他们所处的和平时代也有很明确的意识。他们引入并不断完善了很多新的机制，比如创作讨论班和座谈会，公开征集作品和设置奖项等。新年画运动的直接成果，是产生了大批与传统的或商业化的年画风格迥异的绘画作品，尽管这些新式年画的用途仍然是作为迎接新年的张贴和装饰。无论是在形式还是观念层面，传统的年画都发生了根本的改变，也可以说，新年画带来的是一个杂糅了不同成分的视觉图式。

新年画运动的开展，无疑是为了帮助新的政权获取更大的正当性，但这个美术运动又并非简单地把政治权威或者规范强加于人。作为日常生活中的图像和张贴，年画与普通老百姓对幸福美好生活的朴实向往密切相关，新年画运动正是通过这种形式来传播新政府的正面信息，因势利导地开创新的视觉环境，提倡新的文化价值（图1.2）。因此，新年画运动不能简单地看作是暴露了"新政权下，艺术与政治完全但又不那么融洽的结合"[20]，反而是具体地展示了由政府协调的新型文化生产方式所能释放的巨大的生产力。对于这样一个生产方式来说，艺术与政治并非相互对立的，抑或是互不相容的两个领域；两者之间其实结成一个有效的联盟，或者说强有力的技术，其目的是创造并推广一种新的视觉文化，一种既是民族的又是现代的视觉文化[21]（图1.3）。

无独有偶，与新年画运动几乎同时展开的，是又一次普遍被认为是精英式的、重文人趣味的传统中国画进行改造的努力。1950年2月，中华全国美术工作者协会的机关刊物《人民美术》的创刊号上，刊登了著名国画家李可染（1907—1989）关于推动国画改革的文章。李可染在文章中反驳了那种认为国画在新中国难逃厄运的悲观看法，认为一个崭

图 1.2 张建文,《门画》,1950,新年画

图 1.3　姜燕，《文化宫》，1951，新年画

新的时代的到来，宣告了一个僵化的形式主义传统的终结。如果想要在新的社会里仍然有意义，那么传统绘画就必须回应人民的需要，必须发展出新的方法和风格，接受新的现实。

在李可染看来，中国画从元代开始，就走向衰落并陷入形式主义的死胡同，而在这之前，由于受老庄哲学的影响，画家创作的主要源泉是"造化"或者说"自然"。要改造中国画，首先便应该是重新发现这个已经迷失了六七百年的创作源泉，而且要寻回的不仅仅是"造化"，还应该更进一步，去发现"生活"。李可染在文中援引毛泽东《在延安文艺座谈会上的讲话》中关于人民群众的生活是艺术创作"最广大最丰富的源泉"的思想，指出"'深入生活'是改造中国画的一个基本条件"。"只有从深入生活里才能产生为我们这个时代所需要的新的内容；根据这新的内容，才得产生新的形式。"在他看来，新的时代是一个发生着惊天动地的变化的时代，新中国的人民不但从重重压迫中解放了自己，"同时还将帮助全世界被压迫的人民同样得到解放"。"这样空前的丰富生活，也必然空前地丰富了中国画的内容。"[22]

李可染在指出了改造中国画的急迫性之后，还具体讨论了国画技法上的创新。他不仅从历史发展的宏观角度来论证国画改革的必然，同时也强调在新的时代，对艺术家的地位应该有新的认识。"丰富的生活、深厚的遗产、无障碍的前途，就是未来新国画辉煌成功的有力保证。"这篇题为《论中国画的改造》的文章，延续了自20世纪初期以来便困扰了好几代艺术家与评论家的一个话题，但一个重要的差别或者说是新的起点，便是李可染把讨论的焦点聚集到了画家本人身上，聚集到改变画家的观看方式上[23]。

在同一期《人民美术》上刊发的另一篇关于改造中国画的文章里，著名版画家李桦（1907—1995）着重强调了观念更新的重要性。他认为，改造中国画的核心问题是转变画家的思想，是彻底抛弃文人画作为士大

夫的"帮闲"而留下的包袱。只有"换过一个新的头脑，一个新的世界观，新的艺术观，新的美学与新的阶级立场，然后具有新的内容与新形式的新国画才可以产生出来"。他确信，在一个新的"人民世纪"里，"一切艺术都要从大多数人的利益来出发，一切艺术的价值都要用群众观点来评价"[24]。李桦的观点反映了他作为现代版画的领军人的身份。他长期坚持黑白木刻版画的创作，而这种艺术形式从1930年代初开始，便始终是以一种大众化的、关注政治的姿态自我定位，与文人趣味的国画和西洋舶来的油画针锋相对[25]。但正如我们将很快看到的，在这个新的"人民世纪"里，木刻版画本身也将面临新的转型和挑战。

从新年画运动到改造中国画的讨论，其背后的推动力是政治和文化领域里新的历史使命，对于这些使命，同一期《人民美术》创刊号的发刊辞做了极好的表述。这篇以《为表现新中国而努力》为题的社论，首先欢呼着一个新的历史转折点的到来，然后列举了中国美术工作者在新的时代所面临的任务。其实社论标题本身就是对美术工作者的一个号召，里面的关键动词无疑是"表现"。从字面上看，"表现"的本意是把内容或现实呈现到表面上来，使之可见可感。但至少从1920年代起，在各种先锋运动关于文学和艺术的理论论述那里，尽管其见解各不相同，"表现"就是一个使用频率极高的关键词，而且常常同时含有两个不同的意义：一是再现（represent），另一个则是表达（express）。如我在拙著《中国先锋派的起源》一书中所讨论的，在现代中国关于艺术的论述传统里，这个影响广泛的概念经常指涉两个不同的对象或者说宾语：一方面是客观的社会生活，一方面是主观的真情实感。"表现"的广泛运用，突出了"使主观理解与客观真理达到统一的必要性，这也就意味着努力以富于启示性的艺术眼光来展示现实"[26]。对于在1950年初撰写《人民美术》社论的编辑们来说，美术工作者最基本的任务，就是通过建立一个新的观看之道和艺术观念，来展示一个新的中国。这是一个宏伟无比的任务，

因为艺术应该表现的对象（或者说主题），恰恰是新的国家生活和认同的创造过程，而这样一种生活和认同在新的历史转折之前是无法构想的。

《为表现新中国而努力》这篇社论明确地把当下的历史时刻定义为一个翻天覆地的新开端。人民共和国的建立宣告了一个"新的伟大的任务"的来临："建设一个独立、富强、和平、民主、自由的新国家"。摆在美术工作者面前的主要任务之一，便是宣传具有宪法性质的、由中国人民政治协商会议于 1949 年 9 月通过的《共同纲领》[27]。要达到做好生动形象的宣传的目的，"作家自己就应该属于新时代的人物"，应该积极参加新中国的建设。因为只有通过积极参与，有正确的自我定位，艺术家才有可能"正确的深刻的反映新中国的面貌"，才能避免"肤浅的、甚至歪曲的"对现实的反映。毫无疑意，社论强调的是艺术家认同国家建设这样一个伟大的事业，把艺术创作看成是这个集体努力的组成部分。

艺术家新的身份认同不仅决定了应该怎样去观看和认识一个新的现实和新的社会，同时也回答了什么样的艺术表达方式最有效这个问题。按照这篇社论的观点，只要是能够适合广大人民群众的欣赏要求的、有独创性的表现方式，就都是值得欢迎的。最后该社论罗列了一系列美术式样，说明在当时"人民美术"可以由什么因素构成，或者说可以通过什么形式来实现：绘画、版画、雕塑、建筑设计、年画、连环画、幻灯、剪纸、画报、招贴、插图、装饰美术等[28]。

这样一个新生的以生产公共视觉文化为目的的"人民美术"，可以说消除了横亘在一幅精致而珍稀的中国画和一张粗糙、不被收藏家关注的年画之间的文化等级。（1950 年的第二期《人民美术》是关于新年画运动的专号。）艺术自律和艺术创作自由等，不再是神圣不可侵犯的价值。艺术市场也将被削弱，直至最终完全取消。（李可染在《谈中国画的改造》一文中，曾提到人民解放军进入北京之后，一个让艺人们惶惑不安的情况，那就是中国画市突然断绝主顾，画铺改业，画家无法维持生活。他认为

由此出现的"中国画厄运论"是"肤浅表面的看法"。)

对于以建设新的文化生产方式为己任的实践者和设计者来说,关键的问题是:怎样让艺术成为公众经验的一部分?怎样使传统的形式和手法现代化?而最重要的是,怎样实现艺术家的自我改造,从而能以正确的眼光来看已经改变了的世界?简而言之,他们的任务是培养出社会主义的眼光或视角。他们继承的实际上是一种先锋派的精神,因为他们寻求的不仅仅是形式上的创新,同时也是实现文化改造,并且在这个过程中赋予艺术以新的定义和价值。这样一个由先进的艺术家来引领新潮流的意识,在《人民美术》的社论中鲜明地反映了出来——美术工作者的我们"要与民间画匠很好合作,帮助与提高他们,共同努力于人民美术的普及工作"。

为了实现创造新的美术和新的视觉文化的目的,还有必要在其他诸多层面对美术界进行系统改造,这个过程在当时大多以苏联的经验为借鉴和模式。改造的第一个阶段发生在1949至1952年间,指导这一系列快速而有条不紊的改组的,正如美术史家安雅兰(Julia F. Andrews)所说,是"像江丰这样的共产党的艺术家所信奉的革命理想和审美观念"[29]。美术家协会在各省会及大城市逐步组建起来;美术杂志开始出版发行;全国性的美术展览列入日程并且如期举行;现有的美术学院进行了重组、改名,由共产党的干部来领导;美术学院开始招收学生,大多数艺术家实际上变成政府的雇员。一个新的艺术体系由此而浮出。为了"表现"新中国,这个体系自然还需完成很多任务,还要付诸很多试验。

革命艺术在解放后的危机

1950年底出版的第六期《人民美术》(双月刊),也是该刊本年度的最后一期,发表了老一代版画家力群(1912—2012)一篇讨论版画艺术、

或者更确切地说是黑白木刻,所面临的危机的文章。力群首先表示担忧的是,在1930至1940年代作为革命艺术主要形式的木刻运动,曾经是"中国新美术运动的前哨阵地",但在1949年中华人民共和国成立后却面临停步不前的危机,以至木刻创作的数量和质量都下降了。造成这种现象的原因有很多,例如很多有经验的木刻工作者担任了行政事务工作,而年轻的木刻工作者又尚未培养出来;美术活动的物质条件和印刷条件大为改善以后,其他的美术品,比如新年画、招贴画和油画等广为盛行。木刻不像新年画那样获得广大群众的喜爱。在力群看来,这是因为木刻没有适应新的时代,因而不能吸引新社会的观众。

按照力群的分析,木刻运动在解放后停步不前的状态,起码说明了两个主要问题。一是跟形式有关。由于最初从事木刻艺术的艺术家们(力群自己就属于这一代)大多以欧洲名家为师,反而很少回顾本土的版画艺术传统,因此他们创作的木刻作品"缺乏中国气派,缺乏中国民间美术的单纯、明快、简洁、朴实的风貌"。这导致了现代木刻对广大群众的吸引力并不大,"这应该引以为我们的历史教训"。但力群随后也指出,在延安时期及以后,有很多木刻工作者开始学习吸收民族形式和本土风格,但他们的努力没有在全国范围内形成影响力,这也是导致当前危机的原因之一:"我们的作品很多是主题不明确的,很多是自然主义的,很多是缺乏现实感的,很多是未能很好地表现劳动人民的形象的,很多是把西洋形式原封不动地搬运过来的"[30]。提出这样的批评后,力群很后悔自己过去在黑白、木味、刀法等技术形式问题上的纠结,并且作了自我批评。

但力群并不是说这种黑白为主、冷峻凌厉的艺术形式在新社会将不再适用。他强调的是木刻工作者需要认真检讨自己的艺术创作。正因为呈现在我们面前的已经是一个崭新的时代,我们的艺术创作活动也就应该相应地发生根本性的改变。这便是他所分析的第二个、也更具挑战性

的问题:

> 过去比较熟悉的生活与创作题材已告结束,可是新的现实生活新的题材我们还不太熟悉。因此,反映在某些作品上的就难免是用旧的心情歌颂新的生活,就难免是以旧的方法来描写新的内容,它的结果当然不能满足群众的要求。

具体来说,力群认为木刻工作者在刻画农民时比较成功,但描绘工人和士兵的作品却很少,质量也很差。为数不多的描写工人的作品,常常采取以机器为主体、以工人为陪衬的"工厂风景"式画面。在这样的木刻作品中,我们看不到新时代工人的真实面貌,也不可能感受到当代生活。如果要创造出思想性较高又有教育意义的作品,力群告诫说,木刻工作者就应该加强学习马克思主义和当前的政策,深入到劳动人民的新生活中去,继续改造思想和世界观,同时要向中国传统美术和民间美术学习,其目的便是"使我们的木刻工作者的面貌和木刻作品的面貌,都有一个根本的改变",并且"使我们的所有的木刻作品与广大的劳动群众的关系也有一个根本的改变"[31]。唯其如此,木刻艺术才能更好地为人民服务。

如果我们认真阅读这篇文章,细心体会当时的流行用语而不是将其当作陈词滥调加以嘲讽,我们便会发现,力群事实上对一个困难的历史转折做出了很有见地的分析。这篇文章是对一种艺术形式必要的自我变革的全面思考,尤其是当这种艺术形式曾经与革命运动密切结合,而如今这场革命已经成功并且开创了一个新的秩序的时候。也可以把这篇文章看成是对一个更大的问题的讨论,即在革命之后怎样建立一个新的秩序。木刻创作面临的危机,实际上是革命的艺术在进入后革命时代之后所面临的危机,在这样一个状况下,革命的艺术必须从一个反体制的、呐喊式的抗议姿态,转型到具有积极意义、有教育功能的艺术创作,这

样才能与其曾全力认同并支持的革命事业本身保持一致,才能在革命成功之后不失去意义。

力群在 1950 年指出的木刻创作的诸种问题,归根结底是观念层面上的问题。克服由这些问题引起的焦虑的途径,是强调艺术家自我改造的必要,他们的艺术创作也就相应地成为艺术家改造成功与否、是否与时代同步的表现或者证明。正如另一位著名的版画家和理论家王琦(1918—)在 1959 年回顾这个时期所说的,1930 至 1940 年代的木刻艺术家,除了那些活跃在延安的之外,大多数都在他们的作品中表现出"强烈的批判的现实主义精神",而在社会主义建设时期,这类作品就"显得十分不够了"[32]。

但这样一种转型过程对于艺术家远非轻而易举之事,其中一个关键因素,便是社主义建设本身被认为是一场新的革命,而这场新的革命给艺术家带来了新的挑战。一方面艺术家仍然被号召去发挥动员群众的作用,但另一方他们又被鼓励去投身建设事业;他们的艺术创作应该教育人民,但同时他们又必须自我改造,以便了解人民,向人民学习。简而言之,木刻运动的先锋性在新的历史条件下必须寻求新的表达方式和途径。

因此力群在 1950 年的文章中指出的问题,并非局限于木刻创作,而是反映了隐含在新的文化生产方式之下的结构性紧张。这些张力在 1953 年 9 月召开的文学艺术工作者第二次全国代表大会上引起了注意,并且引起了讨论。从 1949 年 7 月举行的第一次中华全国文学艺术工作者代表大会至 1953 年的 4 年间,新成立的中华人民共和国在政治和经济上都得到了进一步的巩固。新的政府在全国农村进行了大规模的土地改革,使数以亿计的农民成为土地所有者;此外在社会生活、经济和思想领域,政府也系统地展开了各项改造运动。与此同时,从 1950 至 1953 年间,中国人民志愿军渡过鸭绿江进行抗美援朝,举国上下随之掀起了新的爱

国运动高潮。在朝鲜战争还没有完全结束之际,中央政府就仿照苏联模式,开始了第一个五年经济发展和建设的计划,其中心目标便是实现工业化和对农业、手工业、工商业的社会主义改造。短短的时间内这一系列令人目不暇接的变化,使参加第二次文代会的代表们兴奋不已,不少人确信自己正亲眼目睹着历史飞速地向前发展,同时他们也不约而同地有一种焦急感。他们的共同感受,正如文代会主席郭沫若(1892—1978)在开幕辞中所说,是"光辉灿烂的社会主义社会的远景,已经呈现在我们的眼前了",但文学和艺术领域却没有及时满足时代的要求和人民的要求,"我们的文艺工作,无可讳言,是落在现实的后边了"[33]。

因为认为自己的文艺创作没有跟上社会生活各方面的快速发展,令不少文学家艺术家深感焦躁不安,这种焦虑,成为时任文化部副部长、同时也是党内的文艺理论权威周扬(1908—1989)在他为大会做的长篇报告中直接讨论的话题之一。按照这类官方正式发言的惯例,周扬在以《为创造更多的优秀的文学艺术作品而奋斗》为标题的报告中,首先回顾肯定了各领域取得的成绩,指出"我们的文学艺术活动随着整个人民事业的进展而一同前进"。在提及一系列优秀作品时,他着重表彰了新年画和连环画的出现和流行,认为这是新的内容和通俗的艺术形式相融合的成功案例。但是,他认为,"整个说来,新的文学艺术创作还是贫弱的",在作品中呈现出来的生活图画"常常是显得单调而乏味的",远远没有反映新的现实,这个新的现实,用周扬的话来说,就是"我们国家的生活是这样地充实和丰富,这样地充满了剧烈的变化"。他随后分析了造成这个状况的各种原因,包括思想上的、方法上的和领导工作上的原因。他尤其批评了创作上僵硬的概念化和公式化的现象,认为这两个缺陷一方面暴露出艺术家没有能深刻地认识生活和理解生活,另一方面则意味着艺术家没有掌握必要的创作方法和技巧。(周扬在报告中对全国文联的严词批评,称其为一个"脱离群众""没有生气的机关",则让我们

清楚地看到，革命成功后的官僚机构化与创新变革的要求之间的矛盾和冲突，正日益变得不可忽视。）

周扬报告的主要目的，是要说明在广泛地进行着社会主义改造的新时代，在国营经济已经取得了领导地位，同时"在人民生活中社会主义因素正日益迅速地增长"的时代，如果作家和艺术家们想要积极地参与这个新时代，就应该把社会主义现实主义作为一个及时的、有效的创作方法和"文学艺术创作和批评的最高准则"。他指出，只要作家和艺术家们愿意学习和参与，社会主义现实主义不是什么"高不可及的、神秘的东西"。同时，苏联在社会主义现实主义文学艺术上取得的成就，已经提供了"学习的最好范本"，尽管中国的作家和艺术家们在学习苏联的经验时，"必须是具有创造性的而不能是抄袭和模仿"。

按照周扬的阐述，社会主义现实主义的第一个要求，便是"我们的作家去熟悉人民的新的生活，表现人民中的先进人物，表现人民的新的思想和感情"，以便达到提倡新的品质和道德，激励社会进步的目的。他引用毛泽东在评论电影《武训传》时，批评很多作者不明白历史发展就是新事物不断替代旧事物，"而是以种种努力去保持旧事物使它得免于死亡"。对社会主义现实主义的这样一种期待，来自于这样一个认识，那就是文化应当是推动社会发展的积极力量。文化不是一套被敬奉为不可逾越的价值和规矩，也不应该是一道用来抵挡新旧替换和社会变革的屏障，更不能被用来掩盖对新的社会秩序的挑战和攻讦。社会主义现实主义的文化建设，与社会主义在工业、农业以及人与人之间关系中的发展应该是同步的，文化建设同时也给这些其他领域的发展提供支援——这一切构成了一个前所未有的、宏伟的集体事业。

为了保证有效地生产新的文化观念和形式，以现代工业和军事行动为模式的集中规划和运作，便成为动员作家和艺术家的基本形式，同时这个模式也赋予了他们相当大的能量。作家和艺术家必须参加社会主义

建设并从中获得灵感，才能保证他们的艺术创作有意义，而不是置身于社会发展的过程之外，或是做被动的旁观者。此外，他们还必须学习本土的文化形式，以便接近最大多数的读者和观众。总之，"我们要求文学艺术作品在内容上表现新的时代的人物和思想，在形式上表现民族的作风和气派"[34]。周扬在报告中提出的这两个要求，可以解释1950年代文学艺术作品的两大鲜明特征：一是情感和内容上的积极乐观，一是对本土、通俗形式的重视。

也是在1953年召开的这次文代会上，江丰作为全国美术工作者协会的负责人，向大会做了协会自1949年成立以来的工作汇报。他同样也是首先历数了新的人民美术所取得的成绩，但更多的篇幅却是用来讨论所面临的问题。在江丰看来，虽然新作品看上去数量不少，但或者因为艺术手法简陋，或者因为思想深度不够，质量都不理想。他把这种状况部分地归结为急于求成、急功近利的心态，导致艺术家常常被要求赶任务赶指标，根本没有时间去做必要的钻研。他还呼应了周扬对文艺创作中公式化和概念化的批评，指出这两种有害的倾向带来的结果，是一知半解的政治概念被强加在肤浅的生活观察上。他具体分析了公式化和概念化在视觉艺术作品中表现出来的两个不良后果。一是不顾视觉艺术本身的特性，一味强调场面描绘的全面性。一些美术工作者甚至用文字或者符号而不是图像来表达内容，完全不考虑作品构图的完整或是形式的协调。另一个后果，则是大量的作品热衷于描绘群众场面，而不注意表现具体的人物和感情。简而言之，美术创作缺乏创造性，普遍的保守的态度使得旧式的手法和主题随处可见[35]。

跟三年前的力群一样，江丰对木刻艺术所面临的问题也十分关注。1954年元月，他在《美术》月刊（其前身即《人民美术》）的创刊号上发表文章谈了看法。他在文章一开头便写道，"曾在新美术运动中起过很大作用并获得很高评价的木刻艺术"近几年来"极不景气，作品很少，

在一般造型艺术中几乎成了最冷落的部门"。先前很活跃的木刻艺术家，继续坚持创作的很少。造成这个现象的原因很多，江丰的分析在好几方面重申了力群曾经谈到的问题。但他强调绘画不可能替代木刻，正如绘画不能由摄影来替代，而要使木刻创作重新繁荣起来，关键是提高木刻作品的质量。因此不同于力群对艺术家自身重新定位的强调，江丰集中讨论的是表现形式的问题，鼓励木刻艺术家在不放弃木刻艺术本身特点的前提下，对不同的风格和刻法进行探索。他对一些版画家用很多不同颜色的油彩版重叠套印，以求得油画的色彩效果的做法很不以为然。此外，他还告诫木刻艺术家要避免选择不适宜于用木刻来表现的复杂场面。最后，他特别呼吁应该尽力纠正一些木刻艺术家"喜好大题材，大场面，而对于那些随手可得的、也是能够鼓舞人们生活意志的日常生活景象，以及风景、静物、人像等等，则不重视"的现象[36]。

先是力群，然后是江丰对木刻艺术在 1950 年代初期的发展（或者说没有发展）的批评，流露和印证的是这样一种普遍的焦急感，那就是文学艺术的发展已经落后于时代。1953 年的第二次全国文代会是回应这种状况的一次集体努力。比如说，会议决定进行一系列体制改组，以便更好地促进文学艺术创作。这就包括将全国美术工作者协会改名为中国美术家协会，作为美术家的专门组织而发挥领导作用。新成立的美协设立了创作委员会，里面分别组织了不同的小组，来指导绘画、中国画、版画和其他视觉艺术的发展。新设立的版画组的首要任务，便是促进木刻艺术的繁荣发展，并且组织一次全国性的展览。正如王琦在总结 1950 年代时所说的，版画艺术在 1953 年以后所收获的新的成就绝不是一个偶然现象。

廓清社会主义的视野

1954 年 9 月，中国美术家协会改组成立后还不到一整年，一个全国

性的版画展览会便在北京举行,一共展出了85位版画家创作的近200幅作品。对展览会的组织者来说,以这样快的速度筹备组织一个如此规模的展览,在整个新社会都在通过集体化的道路加速实现现代化,并且为之欢欣鼓舞的时代,完全是不足为奇的。展览的顺利开幕,对像力群这样关心版画发展的木刻艺术家来说,是振奋人心的大事。很快,他便在《美术》月刊上发表评论,为"版画艺术的新收获"道喜喝彩。

在力群看来,这个版画展在好几个方面都和此前任何一次版画展览会大不相同。其最大的特点就是,展览"改变了过去以旧中国人们灾难生活为主的状况,而出现了全部描绘新中国人民的新的生活主题的画面"。这是因为,"革命后的中国的新的现实向画家提供了新的创作主题,因此在我们的版画艺术上就产生了完全崭新的画面"。另一个明显的不同点,则是"作品题材所具有的广泛性和作风上的多样性"(图1.4)。第三个值得注意的特点,是"套色木刻较多,它将近占了整个展览会作品的半数",力群认为这个现象说明了木刻版画家正在努力满足广大群众的需要,因为读者和刊物杂志的编辑一般来说更喜欢色彩丰富的套色木刻,而不是黑白为主调的单色木刻(图1.5)。

在指出这几大特点之后,力群特别推荐了展览中几位年轻版画家的作品,并且对其做了详细的技术分析。他觉得比较成功的作品大致可分为两类。第一类以描绘普通人在不同的地方从事不同的劳动为主,比如刚刚在新成立的中央美院学习过的李焕民(1930—2016)创作的《织花毯》(图1.6)。第二类作品则范围更大,以风景画为主。在这次展览会上引起广泛注意和喜爱的一幅作品,是梁永泰的黑白木刻《从前没有人到过的地方》。力群对这幅作品也是赞誉有加,认为艺术家"以细腻的刀法和清晰的调子刻出了我国南方大山中的繁茂的森林和美丽的草丛",作品的构图"颇有些中国山水画的味道,然而这风景的情调却是崭新的,它壮丽而深远,丰富而清新"[37]。力群最后在文章的结尾也提到,还有一

图 1.4 林仰峥,《爸爸在工作》,1954,木刻

图 1.5 张建文,《故乡》,1953,套色木刻

图 1.6　李焕民，《织花毯》，1954，木刻

部分参展作品"显得较为粗糙,不够深刻",他勉励全国的版画家们再接再厉,与时俱进,创造出更多更好的作品。

美术界的领导人江丰也在《文艺报》上发表文章,肯定全国木刻家的辛勤劳动,同时祝贺他们所取得的令人注目的新成就。跟力群一样,江丰也注意到,展出的很多木刻作品以风景为题材,尽管有些时候木刻家的意图其实是要表现建设工地与和平的生活。他认为这些作品之所以吸引观众,是因为其可以像抒情诗那样美丽动人,同时这些画面也具有非凡的历史意义:"木刻家们对自然景物发生如此浓厚的兴趣,大量地运用风景画的形式来描写现实生活,在近代木刻发展史上还是第一次。"江丰认为这对于现代木刻这种"向来不善于描写自然景物"的艺术形式来说,是一个新的发展,它会使木刻艺术的表现内容和能力更加丰富多样,因此应该积极鼓励。他提醒人们不要非难描写自然风景的作品,不要把艺术家对描写自然景物的爱好,看成是"一种游离于当前现实斗争之外的趋向"。"就是纯粹的风景画,只要画得好,也同样可以鼓舞人们的劳动和斗争的热情。"[38]

江丰关于风景画的想法,实际上与力群几年前所讨论的木刻艺术的危机有直接关系,与周扬在第二次文代会上所做的政策性讲话也是相吻合的。周扬当时很明确地表示,"我们既需要人物画,也需要风景画;我们既需要战斗的进行曲,也需要抒情的歌曲;我们既需要有比较高级的、复杂的艺术形式,也需要有大量的、比较简易的艺术形式"[39]。事实上,周扬主张的是,新的时代和新的社会需要更多更好的风景画,但是在一些版画家看来,专注于风景画的创作,无异于对木刻这样一种富于战斗传统的艺术形式的背叛。这样一个看法所折射出来的,是对新的社会环境下文化发展方向的焦虑。因为从革命到后革命的迅速转换,从战时动员到和平建设的迅速过渡,使一种艺术形式所获得和积累的象征意义在这番转型中变得极为清晰。围绕现代木刻而发展起来的革命艺术的话语,

对风景画采取的一直是拒绝的态度，认为其无关宏旨，甚至只不过是精英趣味和特权地位的象征。面对这样一个传统，究竟什么才是新的社会主义的风景画，自然就成为一个高度敏感的议题。

果然，随后不久，就从不同的角度出现了对力群和江丰的关于风景版画的观点的批评意见。首先提出异议的，是一位年轻的美术学院学生隋军。他在给《美术》月刊的投稿中，不同意力群对一幅描绘旅顺中苏造船厂的套色木刻的好评。他在信中说，根据他的了解，中苏造船厂的工人对《造船厂一角》这幅作品有很多不满意的意见，因为他们觉得木刻家专挑了厂里最冷落、最破烂的场景来描写。隋军因此质疑，为什么这幅木刻的作者不去关注和表现"象征着我国造船工业的蓬勃发展"、生产装备宏伟的造船厂。力群在《版画艺术的新收获》一文中曾经写道，《造船厂一角》"虽然在取材上没有能够选取较典型的场面，但作为一般风景来看还是刻的比较好，刀法流利自然，画面明快整洁，颇富木刻趣味"。但隋军认为这是一幅严重失败的作品，因为版画作者"偏偏选择在日本侵占时期遗留下来的一些破板房，和还没有经过修建的、设备落后的这样一个角落来描绘，是无法表现这一造船厂的特征的"。这位年轻的美术学院学生的观点是，"风景画也应该有一定的思想性"。他把作品的失败归结于作者没有真正深入生活，而是"把自己的眼界限制在狭小的圈子里"，不去了解"一角"和"全厂"的关系[40]。发表在《美术》月刊上的这些批评意见，因为反映了普通工人群众对一幅作品的具体评论，而显得格外有分量[41]。

几天之后，广州美术界一部分美术工作者和美术干部也给《美术》编辑部来信，对隋军的批评表示支持，并且对力群和江丰等人提出了更加严重的批评。他们感觉身在北京的美术界领导最近在大力提倡风景画，因而表达不满，提出警告说，不能因此而放弃了政治敏感和斗争精神。"我们并不是反对风景画，而是提出一个问题，艺术作品是不是更需要

反映目前现实斗争?"在广州的这批美术工作者看来,北京的刊物上发表的一些美术作品和带有指导性的理论文章,流露出了资产阶级对技巧的兴趣,"甚至向封建士大夫阶级投降的思想倾向。在介绍作品方面着重趣味,很少谈论关于现实斗争方面的主题思想(更谈不上争论了)"。对一个社会主义的艺术家来说,更加有意义、也更加激动人心的现实是,在轰轰烈烈的社会主义建设和改造中,涌现了无数新中国工人、农民、战士和知识分子的英雄事迹。"如果说我们画家看不见这些,那就是失去了政治敏感;如果说我们见到和感到了还不去表现它,那就是犯错误,缺乏社会主义热情。"根据这样一个认识,广州这部分美术工作者认为,对于视觉艺术来说,研究和再现人物形象远比风景画要重要。最近的全国版画展如此突出风景画,而几乎没有对当代英雄人物的认真描绘,在他们看来是错误的。他们还觉得,江丰把这次展览说成是近代木刻发展史上第一次运用风景画的形式来描写现实生活,是不严肃和不准确的,"也是割断历史的"[42]。

广州美术界提出的这些尖锐批评,全文刊登在1955年1月号的《美术》月刊上,但月刊编辑部或者被批评的个人,并没有就此做出任何公开、或是有抵触情绪的回应。来自南方的美术工作者从众多方面对北京美术界所作所为的指责,传达的似乎是对中央权威的高度不满。(他们在来信中写道,《美术》编辑部不经慎重考虑便把力群的文章照登出来,"这种做法恐怕也是权威思想和资产阶级的'明星'思想作怪罢"。)而他们对提倡风景画的警惕和质疑,则以一种对革命传统的原教旨主义式的虔诚为基础,这个传统信奉的是,艺术应该以政治动员和鼓动为目的,而不是为了培养或是享受美感。("我们觉得《美术》编辑思想是有问题的,突出的是政治思想领导不强,无论表现在发表的作品上或理论文章中,都缺乏战斗性。")从这样一个角度来抵制拒绝风景画,江丰对此其实是有预料的,这也是为什么他在《木刻艺术的新成就》一文中明确地写道,

"狭隘地、主观的认为风景画不能反映现实斗争,非难它,并且人为地限制它的发展,那是错误的,对艺术的多方面的发展是极端有害的。"

我们也许可以把广州美术界与北京的理论家和编辑之间的这场交锋,看作激进派与温和派之间,革命的原教旨派与革命的建制派之间的冲突。这样两个不同的立场并非一成不变的,事实上这两个派别经常会在另外一些问题上形成新的阵线或是同盟,对付共同的挑战。他们在努力建设一个新的社会这样一个终极目标上,其实并没有根本的分歧。他们在目前这个环境下的分歧,与他们对艺术的作用和意义的不同认识有关:原教旨派坚持认为艺术就是持续不断的运动,建制派则把艺术看作是能为社会进步和文化和谐做出贡献的机制。在围绕风景画这个话题上,原教旨派和建制派之间的争论,有助于澄清什么是一幅社会主义的风景画。

一个很具体的例子,便是围绕着《从前没有人到过的地方》这幅木刻作品所发生的争论。这是力群在评介第一届全国版画展时曾高度赞扬过的一幅精致隽永的黑白版画,作者是梁永泰(1921—1956),一位艺术成熟而且精力旺盛的版画家。梁永泰一直对铁路生活有着浓厚的兴趣,并且创作了众多引人注目的作品。他创作的《从前没有人到过的地方》,因为在1954年的全国版画展上得到广泛好评,很多报刊杂志随后都争相刊登转载。但一位在上海工作的工程师,偶然间看到这幅作品之后,给《美术》月刊写信,质疑画中描绘的火车桥的原型,是否是20世纪初法国殖民主义者在中国云南境内修建的滇越铁路线上很有名的K字桥(也称人字桥)。对一幅意在歌颂新中国建设成就的作品,提出其中一个关键细节或许与殖民主义的掠夺史有关,这自然是一个很严重的问题。这个质疑触发了一场众多人参加、持续了一年多之久的辩论,其间好几位有影响的艺术家和批评家纷纷加入,发表了针锋相对的意见。争论的焦点与其说是社会主义社会里应当怎样看待艺术作品,不如说是关于应该怎样去创作一幅社会主义的艺术作品(图1.7)。

图 1.7 梁永泰,《从前没有人到过的地方》,1954,木刻

时任美协创作委员会版画组组长的李桦，率先在1955年初对这幅作品做出了相当严厉的公开指责。他认为梁永泰对作品的创作过程，尤其是对作品中铁路桥的造型的解释远远不够，进而批评版画家没有遵循社会主义现实主义的创作原则，没有认真体验当代生活现实，而是从抽象概念出发，搞出一个七拼八凑的构图。"梁永泰同志当动手创作这幅木刻的时候，并没有到生活中去了解创作上所必须熟悉的问题"。作品的失败因此首先是方法论上的失败，因为"作者脑子里没有丝毫从实际生活中得来的感受，没有丝毫的具体形象，有的只是一个空洞的概念，于是就从概念出发来画画，而且又止于概念"[43]。

李桦的严辞责备引来了著名电影评论家钟惦棐的反驳。他撰写长文为梁永泰辩护，指出这幅作品深受广大读者和观众的欢迎，这也就意味着作为一幅艺术作品，《从前没有人到过的地方》把我们带进了一个真实的环境，因而不仅是有力的，而且是真实的。钟惦棐还进一步批评了李桦"在关于社会主义现实主义的创作方法上的理解和运用上，却不自觉地陷入了机械论的泥沼"。他最后呼吁大家要关心和小心保护有想象力的艺术家，"轻易抹煞或贬低现有的创作成果，绝不会给人民艺术事业带来好处"[44]。钟惦棐的反驳，很快又得到了另一位版画家和理论家王琦的更长篇的反驳。在此前的一篇短文里，王琦曾对梁永泰的作品表示过赞赏，但现在他赞同李桦的观点，认为梁永泰犯有创作方法上的错误，甚至可以说是对自己的作品和读者缺乏负责感。王琦承认，这幅木刻作品以细腻手法带来的视觉愉悦以及其形式上的和谐统一是不可否认的，但正是这种境界把我们"吸引住迷惑住了，因而也把作品内容是否反映了生活真实的问题便搁在一边"。王琦在文章中还提到，在K字桥这个问题被提出来之前，一些版画家就已经对《从前没有人到过的地方》的表现形式提出过保留意见，认为其"过分接近西欧特别是英国木刻的风格"[45]。

除了公开发表的争论文章，对《从前没有人到过的地方》的不同看

法还在几次内部会议上发生过碰撞。争论的焦点在于，究竟什么才是社会主义现实主义的艺术家与生活经验的正确关系。但在各方根据自己的理论进行争辩之外，也还有其他一些不言而喻的因素。比如几位来自广州的艺术家，因为跟梁永泰是同事，就倾向于为他辩护，竭力解释或是证明他的创作方式，而一些身处北京的著名版画家相对而言就要严厉得多[46]。从这一点上看，争辩双方的立场也许更多地与地域或人际关系有关，而不一定完全是理论层面的原则分歧。

1955年4月，《美术》月刊的编辑在一则编辑按中汇报说，李桦和梁永泰的论争公开发表之后，很多读者写信给编辑部表达了他们的意见。月刊的编辑认为，"这一问题涉及到创作思想、创作方法和创作态度等重大问题，在美术界展开讨论是必要的"[47]。该刊5月号便刊登了十几位读者的来信摘录。大多数读者在信中都表示喜欢梁永泰的这幅作品，觉得李桦的批评没有说服力，有些读者甚至认为李桦坚持艺术应该是对生活真实的反映，是"以资产阶级的自然主义的观点来对待创作的"[48]。到同年11月，《美术》月刊发表了油画家吕恩谊对王琦此前文章的反驳，重申"艺术的真实不是事实的实录"，并且论证了自然主义的真实和社会主义现实主义是背道而驰的。至此，双方的辩论已经和具体的艺术作品没有太大的关系，而是变成关于创作过程的繁复理论论争。

尽管K字桥在这场争论中被反复提到，但令人不解的是，整个过程中，起码是在公开场合，没有人提供关于这座桥梁的更多信息，哪怕是一个具体的图像。这座钢结构拱桥，也称五家寨铁路桥，是法国巴底纽勒工程建筑公司于1908年修建完成的（法国人称其为"次南溪河桥"），当时被誉为世界铁路建筑工程上的一个奇迹，直到今天，这座桥仍然横跨着云南五家寨的西岔河大峡谷。1911年在伦敦出版的《世界铁路奇迹》一书，便收录了这座桥修建中和完成后的实景照片，其中广为流传的一幅，在构图上和梁永泰1954年创作的版画有着明显的相似之处[49]（图1.8）。

图 1.8　1911 年版《世界铁路奇迹》收录的次南溪河桥照片

不可否认的是,梁永泰在作品中确实力求准确地图解这座桥的建筑结构。历史照片和木刻作品之间最大的不同,自然是版画家对葱郁的树木草丛、野生动物、幽静而让人神往的峡谷的倾情刻画,包括在画面顶端呼啸而过的火车。尽管如此,无论是出于不慎或是无知,梁永泰在这幅精美的木刻中确实是指涉了一个历史实物,而正是这个历史实物的象征意义,让李桦觉得与社会主义新中国的精神面貌不协调,甚至是相背离,因为新中国的一个基本信念,正是要让民族的想象去殖民地化。

这场争论引发的种种观点和激辩,以我们今天的眼光来看,也许会显得过时,无聊得让人无奈,完全是小题大作。但这类论争却是新兴的、同时又占主导地位的文化生产方式中的一个重要环节。就梁永泰这幅版画作品的争论,涉及的是关于艺术和生活的关系这个具有更普遍意义的话题;这场争论实际上有效地确立了,在涉及艺术问题的公众话语中,艺术和生活的关系必然而且应该是一个中心话题。这场争论也有效地传播和普及了社会主义现实主义的一些基本概念和价值,这一点,可以从当时不同背景的普通读者能娴熟地运用理论词汇来参加讨论这个现象中得到印证。通过这次争论,正如当代一位艺术批评家所指出的,当时的艺术家和公众都认识到"政治正确和高度清晰"是建设社会主义大众艺术的基本价值[50]。争论的后果,是让人们普遍认识到,社会主义艺术作品属于大众空间,因而必须接受公众监督甚至质疑。争论还澄清了这样一个期待,那就是社会主义现实主义作品必须具有充分的历史意识,社会主义的风景画的关键是表达出新的国家身份和集体想象[51]。(起码从公开的材料看,梁永泰自始至终并没有被迫承认《从前没有人到过的地方》和五家寨铁路桥的关系。但另一方面,当争辩全面展开时,他已毅然走出画室,到建筑工地和南方渔村去写生。1956年底,他来到一个边远的南海海岛体验生活,不幸死于意外事故。)

当围绕着《从前没有人到过的地方》的争论还在进行之际,一个新

的展览平台的出现,让李桦有机会进一步讨论当代版画面临的其他一些问题和发展方向。1955 年 3 月,中国美协组织的第二次全国美术展览会在北京开幕,一共展出近千幅美术作品,其中包括 124 幅版画。李桦作为美协创作委员会版画组组长,对全国美展中版画作品所包括的广泛题材十分欣喜。他也充分肯定了与此相应的版画形式的多样化。但题材扩大之外,李桦注意到,具有深刻内容的作品,或是"通过各种生活上的和思想上的矛盾来揭露现实的本质"的作品,还是少而又少。这种现象让他担忧版画将变成装饰性的、肤浅的艺术。为了"满足人民对版画艺术的一天比一天更高的要求",李桦提出,"有重大主题的版画创作应该被提到应有的高度来予以重视"。版画家应该对人物刻画加意研究,苦心锻炼,努力创造有血有肉的人物形象。与此同时,版画家们还应该在版画独特的表现性上着力,而不是去追求体现油画、水彩、或者是水墨画的效果。在这里,李桦特别提到应该认真尝试和提倡传统的水印木刻,或他所称的"水彩套印法"[52]。

与不到五年前力群对充满危机的版画艺术的分析相比,李桦对 1955 年版画界的评价要显得有信心得多,他对进一步发展版画的建议,也显得更为具体可行。实际上他们两人的基本理论框架和出发点并没有改变,他们同样强调了艺术家应该参加和体验当代生活,应该不断地学习和提高艺术手法,同时还必须努力吸收本土艺术形式。但他们之间有着一个显著的不同。那就是在 1950 年,正如我们所见,力群着重强调的,是"木刻工作者的面貌和木刻作品的面貌"都应该有一个根本的改变。而到了 1955 年,李桦认为艺术家的自我改造应该与体制上的,即他所说的"客观上"的条件相配合。这个新的客观条件,指的是美术界在 1950 年之后在体制和组织上长足的发展和建设,这也是快速发展的社会主义文化生产方式的一部分。因此,对 1955 年的李桦来说,一个激动人心的挑战,是"使版画创作与祖国伟大的社会主义建设相适应,在最近的将来,达

到一个更高的发展阶段而繁荣起来"。

向着革命文化跃进

1954年举行的全国版画展览在两年之后,也即1956年10月第二届全国版画展在北京开幕之际,被改称为"第一届全国版画展"。1954年的那次展览是一次有开创意义的事件,展览所呈现的问题和引起的讨论成为版画界在其后几年里关注的重点。除了风景画问题和公众参与美术讨论的实践之外,第一届全国版画展也让人们开始注意套色版画和吸收本土形式的问题。更重要的是,这次展览让关注版画发展的艺术家们有机会切实思考版画在社会主义时期的地位和作用的问题。

第二届全国版画展于1956年10月开幕之时,正是中央政府在思想文化领域里鼓励思想开放、积极创造的时期。这年初,"百花齐放,百家争鸣"的方针,作为社会主义建设时期推进文化繁荣和科学发展的基本原则提了出来。与第一届全国版画展展出80余位版画家的作品相比,此届参展的150余位版画家共展出327件作品,仅从数量上,版画领域在近两年的强劲发展便可见一斑。这与美协创作委员会版画组在成立以后开展的振兴版画的工作是分不开的。(值第二届版画展开幕之际,版画组编辑的《版画》双月刊正式启动出版。)取得这样的成就自然值得庆贺,但评论者仍然注意到一些与前一次展览中同样的问题,比如说风景画的突出地位,尤其是套色风景画愈来愈多。一位署名"新潮"的评论者认为,版画家偏好套色版画,甚至觉得颜色越多越好,而不愿意去创作朴素的、以黑白为对照的木刻,是因为很多杂志期刊的编辑更喜欢用套色版画作封面和插页。版画家没有办法,只好迁就这类普遍的需求,为自己的作品找出路[53]。

鉴于套色版画的日益增多，新创刊的《版画》杂志主编之一力群于1956年12月在该刊发表文章，专门讨论这种版画形式的特点和难度。这篇《论套色木刻的特点与色彩》的文章，引起了一场持续了两三年之久的讨论。讨论涉及的主要是技巧和色彩学方面的问题，但也有关于审美和文化含义的考虑。在技巧层面，一个普遍的担心是，如果版画一心想取得油画或者水彩的效果，那么版画就将失去它特有的视觉效果和魅力，从而不成其为版画。在审美和文化含义层面，一幅黑白木刻具有比一幅套色版画要直接、强烈得多的视觉效果，而套色版画给观众带来的往往是愉悦，提供一道观赏性强、多焦点的景色。这两种不同版画语言的选择后面，掩饰不住的实际上是木刻在后革命时代应该怎样坚守其批评姿态的焦虑。这两种选择所隐含的冲突，我们在以上论及的原教旨派的坚守和建制派的努力中也曾看到。放在这个背景下，力群的《黎明》和冒怀苏的《他们为正义而斗争》在同一个时期出现，也就不足为奇了。两幅作品都是套色版画，尺寸也相当，但除此之外便没有更多的共同点，《他们为正义而斗争》延续的是战斗的黑白版画的语言，其醒目的红黑对比在文革时期的视觉图像中将广泛得到运用。我们在这里应该把这两幅作品放在一起来观看，因为他们所表达的艺术想象和艺术家自我定位，对这个新的社会主义时代都有很重要的代表意义（图1.9，1.10）。

1958年6月，《版画》双月刊出版了一组继续讨论套色版画的文章。而此时，第三届全国版画展已经举行，新中国的政治生活和思想领域则刚刚经历了一场反右运动的急风暴雨。在这场运动中，众多的艺术家、作家、编辑和教授因为他们对当下政策的坦率批评而受到冲击，被点名批判，然后被打压下去。比如说江丰就被指定为"美术界的纵火头目"，被划为右派，自然也就失去了他在美术界的领导地位。在运动后期，城市里的知识分子被大批地遣送到农村去参加劳动，以争取更好地与劳动人民相结合[54]。很多艺术家，例如古元（1919 — 1996）就被安排到农村

图 1.9 力群,《黎明》,1957,套色木刻

图 1.10 冒怀苏,《他们为正义而斗争》,1958,套色木刻

接受贫下中农的再教育[55]。反右运动的风暴还没完全平息，1958年初，一场在社会主义建设的各个领域里掀起"大跃进"的全国性运动，已经如火如荼地开展起来（图1.11）。

在社会生活与政治生活几乎是瞬息万变的情形下，于1958年2月开幕的第三届全国版画展，促使很多版画家重新考虑版画的地位和作用。一部分版画家认为当前的政治运动和革命热情带来的高潮，提供了一个让版画再次成为不可或缺的艺术的机会。3月5日，美协创作委员会的版画组召集了在北京的30余位版画家进行座谈，讨论怎样在文化和艺术领域里来推动"大跃进"。参加座谈的版画家们决心发扬光大过去的革命传统，争取版画创作的更大丰收，并向全国的版画家和其他美术家发出了挑战书。首先他们将继续努力改造思想，成为"又红又专"的版画家，并贯彻社会主义现实主义的创作方法；与会版画家每人将创作十幅甚至更多的作品，以参加将要举行的第三届全国美术展览会；同时，作为一个集体，他们力争在年底之前创作版画及其他美术作品2112幅。更重要的是，"争取作品在内容上有百分之六十以上是反映伟大的社会主义建设事业各方面的新面貌和新成就的"。作品总数的一半将是单色木刻，套色木刻则尽量采用传统的水印方法来制作。最后，座谈会上的版画家还决定在北京群众艺术馆开办版画学习班，并且亲自参加辅导工作[56]。

首都北京这批版画家向全国艺术家发出的挑战书的重点，是大力提高艺术生产力，要与社会主义建设"大跃进"的时代精神保持一致。他们期待自己的艺术创作在新的社会主义文化建设中力争上游，起到引领时代的作用。与此同时，他们强调新中国的社会生活中迎来了又一次新的革命高潮，这种革命高潮意识进而促进了对当代版画的批判性反省，尤其是质疑当代版画在技术上的日益繁复，在体制上的日益僵化。

图 1.11　徐琳，《沸腾的京郊》，1958，套色木刻

对于第三届全国版画展，普遍看法是，参加展览的 201 位版画家的作品，比起前两届版画展的作品来，在技术水平和创新力度上都有很大的进步。比如说套色木刻就更为成熟，同时还有很多版画家能娴熟地运用传统的水印法[57]（图 1.12）。但技术上的这些成就，评论家马克总结说，在很多观众看来，并不能掩盖这样一个感觉，那就是现在的版画"对我国版画革命的优良传统继承不够"，激发不起人们的感情。（在评价第二届全国版画展时，新潮就曾指出，全国解放以后的版画作品，很少像以前那样有气派，也没有以前那样感人。）

马克分析了造成这样一个令人扼腕的局面的体制原因。一是 1949 年全国解放后，大多数版画家都居住在城市，"长期脱落了劳动人民的生活"，"对于工农的生活没有深刻的理解，更谈不上体会他们的思想感情和理想愿望了"；二是版画作品和广大群众没有密切的联系，不像从前"版画作品不仅多半是从群众中的生活中来的，而且也回到群众中去"。现在的情况是，一幅版画作品通常是通过报刊杂志来印刷流通，而版画复制品的印数一般都很少，定价又高，"至于版画原作，群众就更没有力量去买了"。马克认为必须让本来应该是属于大众的艺术回到大众中去。他指出根本问题还是深入生活，并且相信"在目前下乡上山的大浪潮中，（版画家们）一定会改变过去脱离劳动群众的现象，而使今后的版画创作获得新的生命"[58]。

在力群 1950 年的文章里，我们就已经看到他表达了这样一种焦虑，即版画的革命传统将逐渐丧失，但当时他主要关心的，是版画怎样适应一个新的解放后的环境。而到了 1958 年的"大跃进"时代，不久前刚被任命为版画组副组长的力群，看到了克服这重焦虑的新途径。"在目前轰轰烈烈的文化革命和技术革命的运动中"，他欣喜地在《促进版画艺术的大普及大繁荣》一文中写道，"我国成千上万的劳动人民已经由艺术的欣赏者同时成为了艺术的创作者，他们在社会主义大跃进中创作了

图 1.12 陈天然,《山地冬播》,1958,套色木刻

无数的诗歌,也创作了无数的图画"。在这样一个社会主义的新时代,一个史无前例的局面出现了,那就是工农兵群众不仅欣赏版画,而且希望能自己制作、创造版画。在力群看来,这是一个值得欢呼的历史转折:

> 使版画艺术为广大工农兵群众所掌握,成为他们表现自己的一种工具,是多少年来我们版画运动的最高理想,可是目前这种理想开始成为现实了,我们对此表示极大的欢欣,每一位版画家都应在这方面成为促进派。这样,在不远的将来,中国的版画艺术界将会出现一个新局面,中国的版画创作将会出现一个崭新的面貌。广大劳动人民成为版画艺术的主人,将会使新的版画创作从内容到形式有很大的改观,将会出现具有共产主义精神的和民族新形式的最新最美的版画。[59]

为了有效地促进这样一个新局面的到来,专业的版画家应该积极辅导业余的工农兵美术家,培养他们的兴趣,以灵活运用为目的来掌握技术,而不是学会很多洋教条,获得学术资历,被清规戒律的"框框"束缚住。力群认为,"如果说在生产上科学上,都需要破除迷信,敢想、敢说、敢做,那么在艺术上也应是如此。"

力群在这里强调开展**版画运动**是创造版画艺术新局面的方式,这也是提醒版画界的同行,不要忘记版画艺术的平民传统和社会使命。作为运动,版画家的共同目标是走出现存的艺术体制和清规戒律,寻求新的可能性。版画运动的目的,在力群看来,是促进属于人民的艺术和由人民创作的艺术的实现,这和在文化和科技领域轰轰烈烈进行的革命的社会主义运动是完全合拍的。社会主义革命的一个基本目的,对于力群和他们这一代艺术家来说,是使普通民众成为艺术和文化的生产者。这样

一个目标让他们激动不已,因为这是一个从根本意义上来说高尚正义的追求,这个追求意味着克服艺术与生活之间那根深蒂固的隔阂,意味着消灭文化与社会生活中的等级藩篱。

在当时的环境下重提版画运动的"最高理想",而不是阐述版画作为一个机构或是既成体制的发展,力群在这里实际上触及到了新中国社会主义运动的一个重要特点。一个愈发明确的认识是,社会主义革命的完成或者成功,离不开在文化领域里进行一场相应的革命。这也是为什么文化活动,从艺术创造到群众参与,往往是社会主义经验的一个主要内容。比如同样在 1958 年,一位有影响力的艺术评论家和理论家曾发表文章,全面阐述"工农兵美术"的历史价值[60]。放在一个更大的背景里,我们也就能理解为什么力群 1958 年的文章,和 1966 年正式发动的"无产阶级文化大革命"之前和其间的许多文章和社论,在文体风格和基本概念上,有着如此清晰可辨的连贯性。

力争在版画艺术里实现"大跃进"的热情,直接促使了第四届全国版画展于 1959 年 10 月同时在北京和重庆举行。这次展览一共收到 1200 余件应征作品,从中评选出近 300 件参展作品,参展的 200 位艺术家里,有不少后起之秀并且来自各行各业,而且还有很多少数民族的代表。作为这次展览的审评之一,李桦为版画界的"大跃进、大丰收"而倍感兴奋;版画队伍的逐年扩大成长,使他预感到"一支群众性的美术大军"的出现[61]。这位版画界的前辈于 1959 年创作的《征服黄河》,与他自己两年前创作的描写山区农业生产的作品相比,也显示出了明显的变化。新的作品不仅描绘一个现代化工程,传达出一种紧迫的时间感,而且展现了一个更清晰、更明确的体现社会主义核心价值的集体劳动的场景。也就是说,《征服黄河》回应着新视觉文化中标准的宣传画的基本主题(图 1.13、1.14)。

图 1.13　李桦，《征服黄河》，1959，木刻

图 1.14 李桦,《山区生产》, 1957, 木刻

1959年也是中华人民共和国成立十周年，李桦和力群从过去十年的版画创作中遴选出了160幅作品，结集出版，作为建国十年的献礼。这本纪念画册收集的艺术作品，生动地展现了一种社会主义观看方式的出现和不断清晰的过程。（李桦的《山区生产》和《征服黄河》两幅作品均收录其中。）翻开这本历史文献，我们首先注意到的，是这些视觉图像高度的统一性和独特性。我们不可能将其误认为是来自另一个时代或者另一个地点的作品。正是这样一种不可替代的清晰而特殊的面貌，体现了对社会主义现代性的追求，体现了曾经使几代版画家激情满怀的集体的努力。他们努力争取的，是廓清一种属于社会主义的视野，生产出新的视觉秩序和经验。在这样一个努力过程中，他们自觉地重新自我定位，更新艺术家与生活的关系，这些新的主体定位和现实关系反映在他们的作品中。与此同时，他们也希望通过自己的艺术创作和实践，来致力于社会主义文化和新社会的创造。他们以感人的热情所表达的，是充满青春的乐观主义，是对眼前的现实只不过是美好未来的过渡阶段的坚定信念（图1.15）。

我们可以不假思索地把"社会主义现实主义"作为一个贬义词，来描写或者批评这些图像的风格，以及他们原本的意图和效果。但对这些图像的创作者来说，社会主义艺术是一个一切都需要改造的过程，如果艺术家不努力获得新的视野，这个过程将不会实现。我们如果看不到生产社会主义视觉文化的过程中众多的层次，看不到其间不断发生的争论和思辨及其理想目标，我们就无法理解这样一个遗产的丰富性。更直接地说，如果我们不把这些视觉图像和文献视为一个前所未有的、充满试验性的文化生产方式的产物，我们对历史的想象就将因此而贫乏得多。这个前所未有的文化生产方式的核心，是这样一个具体而又艰难的目标，那就是创作一个属于公众的艺术，同时也培养真正的社会主义的艺术家。

图 1.15　徐匡,《待渡》, 1959, 套色木刻

注释

1 毛泽东：《中国人民站起来了》，《毛泽东选集》第五卷，人民出版社，1977年，第3—7页。

2 按照林春在《中国社会主义的转型》一书中的分析，20世纪中国的社会主义现代化含有三个同样重要的内容或目标：国家的统一和主权，社会平等和正义，工业化和经济发展。"民族自信，社会主义理想，和经济成长这三个目标，是中国人对国家荣誉和国际认可的追求的内在动力。"引文见林春（Lin Chun）：《中国社会主义的转型》（*The Transformation of Chinese Socialism*），杜克大学出版社，2005年，第60页。

3 关于这个"觉醒"这个话题的讨论，可参看 John Fitzgerald, *Awakening China: Politics, Culture, and Class in the Nationalist Revolution*, Standford University Press, 1996；中译本见费约翰：《唤醒中国：国民革命中的政治，文化与阶级》，李恭忠等译，三联书店，2004年。关于梁启超的"新民"观念，可参看唐小兵（Xiaobing Tang）：《全球空间与民主主义的现代性话语：梁启超的历史思想》（*Global Space and the Nationalist Discourse of Modernity: The Historical Thinking of Liang Qichao*），斯坦福大学出版社，1996年。

4 胡风：《时间开始了》，《胡风全集》第四卷，湖北人民出版社，1999年，第101—281页。长诗的第一乐章是"欢乐颂"，作于1949年11月。

5 洪长泰（Chang-tai Hung）：《毛泽东的新世界：人民共和国初期的政治文化》（*Mao's New World: Political Culture in the Early People's Republic*），康奈尔大学出版社，2011年，第5页。

6 同上书，第21页。

7 同上书，第208页。

8 克拉克：《中国的文化革命》，第5-7页。

9 同上书，第255页。

10 叶甫根尼·多布伦科（Evgeny Dobrenko）：《社会主义现实主义的政治经济学》（*Political Economy of Socialist Realism*），杰斯·M.萨尔瓦热（Jess M. Savage）译，耶鲁大学出版社，2007年，第6-7页。

11 参见唐小兵（Xiaobing Tang）：《中国现代：英雄的与日常的》（*Chinese Modern: The Heroic and the Quotidian*），杜克大学出版社，2000年，第九章"中国二十世纪末新的都市文化与日常生活的焦虑"（"New Urban Culture and the Anxiety of Everyday Life in Late Twentieth-Century China"），第273-294页。

12 关于这次代表大会，可参见安雅兰（Julia F. Andrews）：《中华人民共和国的画家与政治，1949—1979》（*Painters and Politics in the People's Republic of*

China, 1949-1979），加州大学出版社，1994 年，第 34-38 页。

13 江丰：《解放区的美术工作》，《江丰美术论集》第一卷，人民美术出版社，1983 年，第 16 — 22 页。

14 参见唐小兵（Xiaobing Tang）：《中国先锋派的起源：现代版画运动》（*Origins of the Chinese Avant-Garde: The Modern Woodcut Movement*），加州大学出版社，2008 年，尤其是第二章"作为充满激情的主体性话语的艺术理论"（"Art Theory as Passionate Discourse on Subjectivity"），第 43-74 页。

15 毛泽东：《在延安文艺座谈会上的讲话》，《毛泽东选集》第二卷，人民出版社，1953 年，第 873 页。

16 李洁非、杨劼：《解读延安：文学，知识分子和文化》，当代中国出版社，2010 年。

17 同上书，第 211 页。

18 《关于开展新年画工作的指示》，《人民日报》，1949 年 11 月 26 日。

19 参见吕澎：《二十世纪中国艺术史》下卷，北京大学出版社，2007 年，第 414 — 418 页。

20 洪长泰：《毛泽东的新世界》，第 18 页。

21 参看近年一篇在新年画方面有新视角的文章，杨冬：《民族文化重建视野下的新年画与新年画运动》，陈湘波、许平主编：《二十世纪中国平面设计文献集》，广西美术出版社，2012 年，第 231 — 245 页。

22 李可染：《论中国画的改造》，《人民美术》1950 年第 1 期，第 35 — 38 页。

23 关于这个话题，可参看两位学者的研究。郭适（Ralph Croizier）：《现代中国的艺术与革命：岭南画派，1906 — 1951》（*Art and Revolution in Modern China: The Lingnan (Cantonese) School of Painting, 1906-1951*），加州大学出版社，1988 年；克里斯蒂娜·朱（Christina Chu）："The Lingnan School and Its Followers: Radical Innovation in Southern China"（《岭南画派与其追随者：南中国的激进创新》），收录于安雅兰（Julia F. Andrews）、沈揆一（Kuiyi Shen）编辑：《世纪的危机：二十世纪中国艺术中的传统与现代性》（*A Century in Crisis: Modernity and Tradition in the Art of Twentieth-Century China*），纽约古根海姆美术馆，1998 年，第 64-67 页。

24 李桦：《改造中国画的基本问题》，《人民美术》1950 年第 1 期，第 39 — 41 页。

25 关于现代版画运动的历史发展，可参见拙著《中国先锋派的起源》（*Origins of the Chinese Avant-Garde*），尤其是第五章，第 165 — 210 页。

26 同上书，第 217 页。

27 这个历史事件是《建国大业》所叙述的主要故事。我在本书第五章将集中讨论这部 2009 年制作的电影。

28 《为表现新中国而努力：代发刊词》，《人民美术》1950 年第 1 期，第 15 页。

29 安雅兰:《中华人民共和国的画家与政治,1949—1979》,第41页。
30 力群:《论当前木刻创作诸问题》,原文发表在《人民美术》1950年第6期,收录于齐凤阁等编辑,《二十世纪中国版画文献》,人民美术出版社,2002年,第68页。
31 力群:《论当前木刻创作诸问题》,第69—70页。
32 王琦:《十年来的版画艺术》,《美术研究》1959年第一期,第7—14页。
33 郭沫若:《团结一心,创作竞赛》,收录于《沫若文集》第十七卷,人民文学出版社,1963年,第249—252页。
34 周扬:《为创造更多的优秀的文学艺术作品而奋斗》,收录于《周扬文集》第二卷,人民文学出版社,1985年,第254页。
35 江丰:《四年来美术工作的状况和全国美协今后的任务》,《美术》1954年第1期,第5—8页。
36 江丰:《对于发展和提高木刻创作的意见》,《美术》1954年第1期,第35—36页。
37 力群:《版画艺术的新收获》,《美术》1954年第9期,第37—38页。
38 江丰:《木刻艺术的新成就》,《文艺报》1954年第18期,第39页。
39 周扬:《为创造更多的优秀的文学艺术作品而奋斗》,第249页。
40 隋军:《对套色木刻〈造船厂一角〉的意见》,《美术》1954年第11期,第52页。
41 参看李朝霞:《读者与美术批评话语的建构》,《美术观察》2011年第12期,第111页。根据李朝霞的研究,虽然期刊杂志的编辑最终决定哪些读者来信可以发表,但普通读者和他们对杂志内容的反应是新中国美术批评话语建构中有机的、不可或缺的一部分。
42 《广州美术界对美协领导和〈美术〉月刊的意见》,《美术》1955年第1期,第8—10页。
43 李桦:《木刻〈从前没有人到过的地方〉的问题》,《美术》1955年第2期,第43—44页。
44 钟惦棐:《必须加以小心地保护创作》,《美术》1955年第3期,第9—12页。
45 王琦:《画家应该重视生活经验》,《美术》1955年第4期,第37—41页。
46 1955年3月,美协创作委员会版画组召集了第二次会议,讨论对梁永泰作品的不同意见。同年五月初,在美协理事会第二次扩大会议上,《从前没有人到过的地方》再次成为激烈争论的对象。关于1955年5月的这次讨论,参看水中天:《难道生活是这样的吗?五十年代有关版画创作的一场讨论》,《历史,艺术与人》,广西美术出版社,2001年,第391—399页。
47 参看《美术》1955年第4期,第37页。
48 《关于木刻〈从前没有人到过的地方〉的讨论》,《美术》1955年第5期,

第 45 — 48 页。

49 作者 F. A. 塔波特（F. A. Talbot）在《世界铁路奇迹》（*The Railway Conquest of the World*，威廉·海曼出版社，1911年）一书中详细描写了次南溪河桥的建造过程以及其技术上的特点（第 302 — 304 页）。加插在第 285 页处的两幅照片显示了建造过程中，铁路桥的两个平衡结构从峡谷两侧分别放下的情形。五家寨桥现在是全国重点文物保护对象。

50 参见彭捷：《从前有人走过的路：追记梁永泰先生的艺术人生》，收录于《梁永泰：春归而华实》，香港公元出版社，2007 年，第 3 — 13 页，尤其是第 10 — 12 页。

51 梁永泰的这幅作品尽管引起了广泛而激烈的争论，但仍然收录于《十年来版画选集》（上海人民美术出版社，1959 年）。李桦和力群编选的这本作品集是为庆祝中华人民共和国成立十周年而出版的。

52 李桦：《为提高版画创作的质量而努力》，《美术》1955 年第 5 期，第 6 — 8 页。

53 新潮：《版画创作的一些问题》，《美术》1956 年第 10 期，第 34 — 35 页。

54 《美术》月刊 1958 年第一期署名"编辑部"的社论标题为《与工农结合——革命美术家的必由之路》，第 3 — 5 页。

55 1958 年 1 月，古元宣布了他回到农村的决定。"我要回到农村去，跟劳动人民一起参加劳动和斗争，锻炼自己，把艺术创作的须根深深扎在劳动人民生活的土壤里。"见古元：《回到农村去》，《美术》1958 年第 1 期，第 6 页。同年 12 月，《美术》杂志刊登了古元的一篇长文，讲述他在河北省与当地农民一起生活和劳动的经历。"经过三同——与农民同吃、同住、同劳动，认真地和农民接触，就真正感到农民的可爱。"见古元：《农村是知识海洋，是红专学校》，《美术》1958 年第 12 期，第 18 — 20 页。

56 《北京通讯之一》，《版画》1958 年第 2 期（总第 10 期），第 4 页。

57 见李平凡：《争取更大的丰收》，《美术》1958 年第 5 期，第 32 — 33 页。

58 马克：《在前进的道路上》，《版画》1958 年第 2 期（总第 10 期），第 3 — 4 页。

59 力群：《促进版画艺术的大普及大繁荣》，《版画》1958 年第 5 期（总第 13 期），第 4 页。

60 王朝闻：《工农兵美术，好！》，《美术》1958 年第 12 期，第 11 — 17 页。

61 李桦：《大跃进，大丰收》，《版画》1959 年第 5 期（总第 19 期），第 34 页。

第二章 社会主义视觉文化是怎样创造出来的（之二）：一幅历史画的启示

位于北京天安门广场东侧的中国国家博物馆，由一组宏伟挺拔的建筑群构成。当我们走进博物馆，置身在其宽广的空间里，目睹一层层滚滚上升的电动楼梯，也许会不由自主地觉得自身的渺小，甚至会有些不知所措。在这个据说是全球最大的博物馆展览空间里，一共有48个展厅和其他设备先进的设施，每天都安排了让人目不暇接、交错进行的展览、讲座、放映和表演节目。中国国家博物馆成立于2003年，由原有的中国历史博物馆和中国革命博物馆合并而来，它的使命之一，便是充分利用其极其丰富的各类收藏，来配合展示20世纪的革命史和漫长得多的中华文明的发展史。馆内两个永久性的展览——《古代中国》和《复兴之路》——清楚地表明了建立这样一个从古至今的大叙述的追求。2011年初，在进行了长达三年的扩建装修之后，国家博物馆正式重新开馆，并隆重推出了这两个大型展览。

2011年6月，为了庆祝中国共产党成立九十周年，国家博物馆以馆藏珍品为内容，在最引人注目的一号中央大厅里，布置了又一个长期陈列的展览——《中国国家博物馆馆藏现代经典美术作品展》。除了一幅作品之外，这个展览的所有展品，都是由著名的艺术家在1951年至1972年间创作的。由于这些美术创作活动均由当时的中国革命博物馆发起和组织，因此都与20世纪中国革命重要的历史事件或者人物有关。（唯一的例外是徐悲鸿［1895—1953］的巨幅水墨画《愚公移山》，作于日本侵华战争期间的1940年。）这些经典作品构成了一种不同寻常的"现代美术"，不仅仅因为其题材无一例外地都和中国现代史有关，而且也因为它们的风格都明显一致，属于20世纪中叶曾占主导地位的视觉风格，这种鲜明的风格，在当时被作为革命现实主义和革命浪漫主义相结合的具体展现而得到大力鼓励和提倡。事实上，这批美术作品在当时确实极大地推动了这样一个清晰可辨的风格的形成和推广。无论在内容上还是形式上，这些美术作品无疑是现代的，我们可以把它们看作是一种"社

会主义现代风格"的代表性作品。展出的74件作品大多数都是油画，包括诸如董希文（1914—1973）的《开国大典》（1953）和罗工柳（1916—2004）的《地道战》这些闻名遐迩的经典，此外还包括9幅国画作品，14件雕塑和1幅炭笔素描。

这幅唯一的大型素描在这批经典作品中显得格外突出，却不仅仅是因为其是绝无仅有。尺幅可观的画布上，单色而层次丰富的画面有着黑白摄影的效果。透过栩栩如生的细节展示出来的是一群真人大小、神情各异的人物形象。作品的标题是《血衣》，完成于1959年，作者是王式廓（1911—1973）（图2.1）。纵观全画，我们看到的是一群中国北方的农民聚集在一个庭院里。在画面的中部，一位妇女高举着作品标题所提示的血衣，她的头转向身后，姿态中满是悲愤无语。在她的右侧，几乎每个人都看着她和她手里举起的汗衫，而她左侧的男男女女——其中包括一位紧紧抱着这位妇女的双腿的女孩——则紧盯着画面左下方一个站在几梯台阶前的秃头男子。这个男子虽然低垂着头，右手紧捏着他身上的长袍，但他似乎在偷看眼前蜂拥的人群，往上翻的双眼流露出一道凶光。他身边，也就是画面的最左侧，站着一位手持红缨枪的年轻人，他背上披着的棉大衣有不少补丁，但同时也显得十分厚重，让人觉得他像一座雕像立在那里。如果我们把目光移到画面的另一侧，也就是最右侧，便会看见那里也站着一位表情严肃、持了一杆枪的大叔。两位持武器的男子一左一右，构成了整个画面的外围，同时也让我们感受到眼前场面的肃穆氛围。

如果我们再走近一步仔细观看，更会发现画面里的每一个人物，都对眼前发生的事情有着各不相同的反应，而这些不同的反应又都取决于他们各自的身份或性格。处于画面中心的人物，从坐卧在前面、需要使用拐杖的男子到站在台阶上高举血衣的女子，构成了一股向前涌动的人潮，似乎随着某种力量而汹涌起伏着。我们可以感觉到的是，整个现场

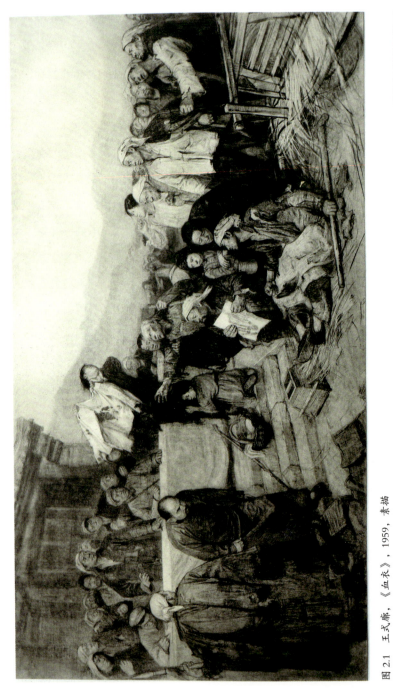

图 2.1 王式廓,《血衣》, 1959, 素描

处在一个因为震惊而无声,因为无声而充满悬念的一刻。这凝固的一刻饱含着张力,是充满戏剧性变化的一部分,也是即将爆发的高潮的前奏。我们可以想象,处于画面中心的双目失明的老奶奶,颤巍巍地伸出右手,仿佛要抓住前面的秃头男子,而就在下一刻,她将开口说话,她身边的每一个人都将在目睹了被展示出来的血衣后,发出自己的声音。被激发起来的共同的愤怒,将不可遏制地、更加惊心动魄地喷发出来。他们中的每一位都将随之行动起来,也就是说眼前的构图和人物间短暂的平衡,包括他们相互之间的关系,都将发生彻底的、不可逆转的改变。整个画面充满了如此的戏剧性,而整个场景又是如此地富有剧场效果。

《血衣》是一幅史诗性的作品,描绘的是20世纪中叶的土地改革运动,这场暴风骤雨般的运动彻底改变了中国农村,改变了一个有着悠久历史的传统社会。这场由共产党领导的翻天覆地的革命运动,在《血衣》里得到了迄今仍然是最宏观也最具范式意义的视觉再现。因此毫不奇怪的是,1959年完成的《血衣》是国家博物馆策划的"现代经典美术作品展"中唯一一幅关于土改题材的作品,也是艺术家王式廓一生中最重要的作品,为此他倾注了多年的心血,做过无数的草图和多次修改。但这最终仍然是一幅未完成的作品,因为艺术家的最终计划,是在素描的基础上创作一幅大型油画,用厚重的色彩和笔触来展现一个巨大的历史场景。1973年5月,也就是在完成素描稿大约15年之后,王式廓来到河南省巩县一个村庄,再次为他的油画稿采集资料。就在那里,他倒在了自己的画架前,当时他正在为两位村民画肖像。第二天,他因为中风不治而逝,时年62岁。

2011年5月,在这位艺术家诞辰一百周年之际,中央美术学院美术馆举办了题为"从延安到北京:二十世纪中国美术巨匠王式廓"的回顾展,因为王式廓曾在中央美院任教多年,而且还担任过学院的领导。在为配合回顾展而出版的纪念画册里,中央美院院长、著名的国画家潘公凯称

赞王式廓"始终不渝地坚持现实主义的创作精神,坚守艺术的良知和艺术的人本主义情怀"。他认为《血衣》是"新中国革命现实主义美术的成功典范","其素描形式与深刻主题都使之成为美术史上无与伦比的作品"。艺术家在创作《血衣》的过程中形成的"深入生活—素材写生—草图研究—画布创作"的创作模式,潘公凯评论道,"对新中国的主题性创作和学院教学产生了深远的影响","任何一个研究20世纪中国美术史的人都无法回避王式廓的艺术成就和教育思想的影响"。潘公凯同时还指出,研究现代中国美术史,与"波澜壮阔的现代中国的革命史与社会发展史的研究"密不可分,"只有对这双重的历史进行研究,才可能廓清复杂曲折的20世纪的历史线索和轨迹"[1]。

确实,面对《血衣》这样生动而复杂的作品,我们必须看到其与中国革命的密切关系,尤其是与惊天动地的土地改革运动的密切关系。这必然是一个充满反思的观看过程,因为我们与作品所描绘的场景、所展现的人物的关系,不可避免地成为我们询问和理解作品的一部分;同时,既然有组织有系统地剥夺土地所有者的过程,必然是一个充满暴力的过程,这也就使得我们,包括艺术家本人,无法作为一个旁观者处之泰然或冷眼相看。对艺术家来说,怎样以视觉的形式去表现和叙述把土地分配给没有土地的大多数农民这样一个革命过程,既是艺术上的也是观念上的挑战。而对于像我们这样只能隔了历史的距离来观看已经过去的场景的当代观众来说,一个直接的挑战,便是认识到这幅作品属于一个当时正在建立起来的观看方式,属于一个既有革命意义、同时又是体系化了的再现现实的规则,这个新的观看方式和再现规则自然也就有其政治上和艺术上的含义和后果。在这个新的再现规则里,一个关键因素便是中国农民,他们占据着历史想象的中心舞台,扮演着一个集体英雄的角色;这样一个位置和角色他们在此之前从来没有经历过,在此之后也与他们渐行渐远。

革命的场景

 当艺术家王式廓完成了《血衣》的初稿,有机会对作品的创作过程进行总结反思时,他认为是自己亲身参加土地改革运动的经历,激发了他的创作愿望。他写道,虽然自幼生长在山东农村,但只有在直接参加了土改之后,他才对中国农民的生活有了进一步的了解,才能够从一个政治的角度来认识农民[2]。1950 年 6 月,新成立的中华人民共和国政府颁发了《土地改革法》。随后不久,王式廓便参加了一个工作队,来到北京郊外的一个村庄,去发动和指导当地的土地改革。土地改革运动的基本原则,按照《土地改革法》的阐述,是废除为地主阶级服务的、剥削性质的土地所有制,实行农民的土地所有制,从而达到提高农业生产力,为国家的工业化开辟道路的目的。"平均地权"的理想,在 20 世纪初期,便是孙中山所倡导的、以建立共和政体的革命的重要内容之一,但直到 20 世纪中叶,由共产党领导的新中国政府,才有足够的政治决心和能量在全国范围内实施土地改革。这场轰轰烈烈的土改运动宣告了传统土地所有制的终结,在两年多的时间里改变了三亿多农民的生活,也从此彻底改变了中国农村的政治、社会、经济和文化面貌。

 但 1950 年全面开始的土地改革运动,并不是王式廓第一次走近农民,也不是他第一次有机会用自己的画笔来描绘农民。早在 1940 年代初期,在解放区延安,他就已经是一位广受尊敬的艺术家,跟当地的村民有多次接触,并且在粗糙的草纸做了很多速写,来记录他对农民生活的观察。在当时的延安,生活必需品和其他物资都奇缺,因为一边有日本的对华侵略战争,一边还有国民党军队对解放区断断续续的围堵。这也就意味着王式廓没有条件去画他最喜爱的油画。他在延安时期最引人注意的作品是一幅木刻版画,描写的是一群村民围在一起,规劝一个游手好闲的

二流子重新做人的情景。

《改造二流子》（1943）是王式廓在 1943 年参加了共产党组织发动的"改造二流子"运动后创作的。当时发动这个群众运动的目的，是为了在边区的乡村里改进社会习俗，提倡正能量，使村民能安居乐业。这幅版画虽然尺寸不大（高 17 厘米，宽 26 厘米），但充分展示了艺术家描绘农民生活、讲述复杂故事的出色才华。画面里我们看到村里的长者像父辈一样脸色严峻，与其形成对比的，则是右侧那位性情急躁、肩上挂了麻绳的积极分子；画面的左边，是背过身去痛哭的二流子的妻子，此外还有众多的忧心忡忡的邻居。在这里，每一个人物都性格鲜明，规劝的场面充满戏剧性，暗示了很多可能发生或者讲述的故事。一些关键的细节设计，比如二流子本人穿的满是补丁的衣裤，以及作为背景的农家庭院的安排等，都突出了这一场面所涉及的令人揪心的品行和社会问题。

王式廓在创作这幅木刻作品时，不像现代木刻发展初期那样大量运用阴影和色调，而主要是使用以线条为基础的白描手法，以便更好地适应农民观众的审美习惯——这种明快的视觉风格也正是延安时期很多版画艺术家开始采取的有意识的选择。为了完善这幅作品，王式廓做了很多人物速写，草拟了数种不同的构图方案[3]（图 2.2）。1949 年 7 月，在北京举行的、后来被称为第一届全国美术展览会的"中华全国文学艺术工作者代表大会"期间的美术展览上，在法国学习过的艺术大师徐悲鸿第一次看到了《改造二流子》的套色版，不由对作者的才华大为赞赏，评论说"论构图，这幅画最完美；论人物，最成功；论技巧，最高明"（图 2.3）。

同样，1950—1953 年间在全国范围内进行的土地改革，也并不是中国共产党第一次在农村展开对土地的重新分配。早在 1920 年代，为了与占全国人口绝大多数的贫苦农民结成同盟，共产党领导的革命运动便意

图 2.2　王式廓,《改造二流子》, 1942, 草图

图 2.3　王式廓，《改造二流子》，1947，套色木刻

识到土地问题的重要性。1927年,在对湖南农民运动进行了实地考查之后,刚成立还不到十年的中国共产党的未来领袖毛泽东,就坚信土地的重新分配将极大地发动中国农民,并释放巨大的革命力量。在他那篇著名的关于湖南农民运动的调查报告中,毛泽东热情地肯定了一场自下而上发动起来的革命的历史意义:

> 很短的时间内,将有几万万农民从中国中部、南部和北部各省起来,其势如暴风骤雨,迅猛异常,无论什么大的力量都将压抑不住。他们将冲决一切束缚他们的罗网,朝着解放的路上迅跑。一切帝国主义、军阀、贪官污吏、土豪劣绅,都将被他们葬入坟墓。[4]

尽管毛泽东当时所预言的横扫全国各省的暴风骤雨并没有马上爆发,但他对湖南农民运动的详尽分析,以及他对这一运动的高度支持,却奠定了其后展开的共产党所领导的中国革命的一个基调。

进入1930年代之后,发动和组织贫苦农民一直是共产党的一项基本决策,与之相应,一系列运作方式和策略也逐渐完善起来[5]。正如见证了土地改革的英国人彼得·汤森在1950年代初期所说的:

> "耕者有其田"并不是一个新鲜口号。土地改革本身也不是一个新发明。在将近二十年的时间里,中国人一直在搞土改,在不断地试验,并在中式苏维埃和解放区里对其进行调整。到1949年,土地改革已经让一亿两千万农民获得了土地;由于不断的实践,土改的方式也已经变得像一门科学一样精确,这使得在内战后开展的土地改革能够平稳、有序地进行。[6]

有些历史学家曾把1950年代的土改过程划分为三个阶段,不同的观察者对土改带来的后果也有不同的评估,但一个普遍的认识是,共产党在土改中运用的方法越来越有效[7]。汤森在他的报告中提到了土改过程中两个重要的因素:一是政府派来的指导土改的工作队,二是发动群众的"诉苦大会"。"推动土改的动力来自村庄以外,来自政府工作人员组成的工作队,来自其他地方的农民积极分子,也来自那些接受了土改学习班训练的学生和教师"。工作队进驻到一个村庄之后,往往会住在农民家里,在地里干活,同时在最穷的村民那里寻找和培养有可能成为积极分子的人。汤森写道,对于一个普通农民来说,工作队本身就是一件新鲜事,因为他"从来没有这样密切地跟政府的人打过交道"。"然后他会开始有反应,会慢慢地开口,不再害怕那些手头有枪、总是耀武扬威的地主们,并去参加人群沸腾的'诉苦大会',在这个会上,村里所有的人都会站起来讲述他们遭受过的苦难。"[8]

在1950年代初期的土地改革运动中,村民们在大庭广众之下义愤填膺地控诉地主的罪行,是一个至关重要的事件,具有某种集体仪式在被充分地戏剧表演化之后所带来的所有象征功能。汤森在他的报告中对此的观察是,"这个准备阶段之所以重要,并不在于对作恶者的惩罚,而是在于能让农民不再感到害怕","他不再会因为恐怖下的沉默而感到孤立无援,或是束手无策。他成为冲破了种种罗网的人群中的一员,而从此以后,土改的进程也就日益由农民自己来掌握,进行的方式也将由农民协会来决定"。在公众场合"诉苦",是一个具有高度象征意义的行为,是对一个社群的原有秩序公开地表示蔑视和拒绝,同时也在被控诉的对象身上指认出一个恶毒和不人道的阶级敌人,指认出苦难的来源。为了让村民们把苦诉出来,他们必须有勇气去切断各种传统的社会纽带,比如说宗族的、家庭的和邻里的关系,转而以阶级关系和政治斗争的眼光,来重新看待他们一直身处其中的、**自然而然的世界**。如汤森所描写的,

当村民们慢慢地开口说话，他们必须获得一套新的词汇，讲一种新的语言，扮演一个新的公众角色，也就是说占据一个新的主体位置。他们必须革一个为旧社会服务的象征秩序的命。这样一个过程无疑是充满了暴力和破坏的，但它使得迄今为止没有任何权力的人获得了权力，同时也产生出新的主体和经验。

因此土地改革的目的，远不仅仅是重新分配土地，或是建立起一个新的土地所有制。在近来出现的对共产党土改时期的政策、汇报和指示等文献的研究中，这一观察成为普遍的共识。比如彭正德在对湖南醴陵县的土改、尤其是诉苦行为，进行史料分析之后，指出在这个过程中，"更重要的是乡村社会结构和政治关系的重塑、农民政治认同的形成和中共的执政地位的巩固"[9]。在《翻身：一个中国村庄的革命纪实》这一经典文本里，韩丁（William Hinton 1919 — 2004）讨论了为什么"翻身"是中国革命创造的一整套新词汇里最重要的一个词语。"它的字面意思是：'把身体翻过来'，或者说'翻转过来'。对于中国几亿没有土地或者缺乏土地的农民来说，它意味着站起来，打碎地主强加的枷锁，获得土地、牲畜、农具和房屋。"[10] 然而对指导土改的共产党的工作队来说，让农民实现"翻心"实际上更加关键。"翻心"也就是改变自己的思想感情，获得一种新的思想模式，成为一个革命的主体。没有真正取得"翻心"，或者说没有彻底地改变自己的世界观，而只有"翻身"是远远不够的，也是不能持久的[11]。

在《翻身》这部纪实性巨著里，韩丁为我们描绘了发生在山西南部张庄的革命过程中令人难忘的一幕。这一场景发生在 1945 年，还不是后来全面展开的土地改革时期，而是抗日战争结束后在山西进行的惩治汉奸运动的一部分。一次发动村里群众的大会失败了，没有起到应有的效果，在韩丁生动的叙述里，这件事说明了为什么"诉苦"这一行为对群众运动的展开是如此重要。

一天下午,"数百个面无表情的农民"被召到村里的广场开会。在那里,他们看到以前与日军合作的村长站在前台,"他脸色灰白,马甲又脏又烂"。这时新的村长走到台上,鼓动眼前一脸好奇的观众们"把过去的苦诉出来","他讲得很明白。他的语言和口音大家都懂,因为他是他们看着长大的,但谁也没有动,谁也没有说话"。看到这情景,新上任的副村长忍不住了,他跳了起来,狠狠地打了前任村长一个耳光。"这一巴掌惊动了衣衫褴褛的人群,好像一股电流使每块肌肉都收缩了似的。村里人还从来没有见过谁打村长,大伙不由得吸一口冷气,其中一个老汉甚至还清楚地'啊'了一声。"被打的前任村长吓得魂飞魄散,新的副村长厉声地要他低头认罪,台前的观众则看得目瞪口呆。韩丁在此评论道,"广场里的人出神地等着看下文,就像在看戏似的,但他们没有意识到,这场戏如果要继续演下去,他们得自己走上台去,把他们的心里话讲出来。没有人走上去把张贵才开张做的事接着完成。"[12]

把诉苦这样一个公开审判戏剧化,或者说政治权力转换过程中不可或缺的剧场效应,是土改组织工作者凭直觉便把握了的。因此,对土改工作队来说,找到有激情、靠得住的诉苦人和鼓动者,是土改成功的关键因素之一。农民必须自己主动地参加到这样一个公开进行的政治剧场里来,在那里学会并进入新的自我角色,找到新的语言,并且表达新的主动性。只有当他们作为演员,而不是观众加入到眼前的行动中去的时候,才可能发生真正的革命,革命也才能继续下去。也只有这样,土地改革才能避免重蹈历史上多次出现过的暴民哄抢富人的覆辙。

让农民以革命主体的身份("当家作主")参与其中,这是土改成功的重要标志和目的,而为了达到这样一个目标,在"诉苦"大会的组织和安排上,起码可以看到两个不可忽略的环节。首先,为了确保这样一个政治剧场取得既定效果,整个过程就必须是一场精心布置的演出[13]。每一个细节,从会场的选定到大会进行的速度,从座位的安排到发言人

上台的顺序,都必须严密考虑,周密计划,甚至还有必要进行事先排练,以保证领头的诉苦人,也即所谓"苦主",能为随后的场面营造合适的气氛。此外,由于政治主动性的建构及获得与参加演出和剧场效应密切相关,那么为了保持并推动这种主动性,"诉苦"大会作为表演行为和剧场经验,往往需要定期地重复,甚至不断强化[14]。

这也就意味着"诉苦"实际上是一个开放性的剧场,既有对剧情的基本期待,也允许意料之外的临场发挥。不同的苦主诉说的痛苦和仇恨(类似于结构语言学所谓的"言说"[parole]),在内容上可以有不同的变化,但起支配作用的形式或结构(结构语言学中的"语言"[langue])却必须是稳定的,这样整个剧情才能一步一步地达到既定的高潮。正是这样一个作为政治技术手段的开放性剧场,如汤森在1953年所说,"已经完善得几乎像一门科学一样精准",从而保证了土地改革的不断展开。而这个政治剧场的必然逻辑和效应,也正是王式廓希望通过《血衣》这幅史诗般的作品来解释和说明的。

作为喜剧的革命

在1948年出版的两部关于土地改革的长篇小说中,我们可以找到对这样一个剧场化了的群众政治运动极为详尽的描写,包括参加演出的演员阵容、排练和演出过程,以及最后的结果等。丁玲(1904—1986)在《太阳照在桑干河上》和周立波(1908—1979)在《暴风骤雨》中提供的对土改的宏观式叙述,比任何关于某一具体地点发生的真人真事的报告或者文献都要更加全面,所做的逐场逐景的分析也更加深入。两位作者都是资深的共产党员,他们写作的目的也很明确,那就是为土地改革的胜利而欢呼,因此两部小说在情节发展和人物编排上的众多相似之处,也就不足为奇了。(两部小说出版后,常常被作为工作手册和指南推荐

给派往各地的土改工作队。)

例如，丁玲在《太阳照在桑干河上》的叙述中，把对地主钱文贵的公审称为"决战"，并且将其作为小说结尾的高潮来处理。这对作者的意图来说是顺理成章的安排。举行这场公审的地点，恰好是在暖水屯村的戏台上。村里的恶霸地主钱文贵被押上台，按在群众面前跪下，戴上高帽子，终于被群情激奋的村民们暴打了一顿。"人们只有一个感情——报仇！他们要报仇！他们要泄恨，从祖宗起就被压迫的苦痛，这几千年来的深仇大恨，他们把所有的怨苦都集中到他一个人身上了。他们恨不能吃了他。"村民们在发泄他们心中涌起的愤怒和仇恨之际，小说对被打得一塌糊涂的地主的描写，却有着见证一个不值得同情的角色，在经过化妆后变得像丑角一样滑稽可笑的口吻。这个叙事角度当然是有鲜明的党派色彩，跟毛泽东在 1927 年写成的《湖南农民运动考察报告》中使用的爱憎分明的口气不仅相似而且一致[15]。"这时钱文贵又爬起来了，跪在地下给大家磕头，右眼被打肿了，眼显得更小，嘴唇破了，血又沾上许多泥，两撇胡子稀脏的下垂着，简直不像个样子。"[16] 最后钱文贵被释放回去，村民们当场成立了评地委员会，推选公审大会上的积极分子为委员。"这次闹土地改革到此时总算有了个眉目……暖水屯已经不是昨天的暖书屯了，他们在闭会的时候欢呼。雷一样的声音充满了空间。这是一个结束，但也是开始。"[17]

《暴风骤雨》第一部的结尾部分，同样也有一个公审的场面，和丁玲小说所叙述的情绪发展和剧情模式出于一辙，只不过气氛更加激烈，结局也更加彻底。这个公审场面，更像是王式廓十年之后所创造的视觉形象的文学脚本。所有在《血衣》中出现的人物，在这里都作为文学人物出现了：儿童，男女村民，工作队队员和队长，村里积极分子中涌现出来的农会干部，持红缨枪和钢枪的自卫队员，甚至还有一位因为丈夫被地主韩老六逼死而哭瞎了眼睛的老田太太。小说中公审的地点，是韩家大院的

院子,而从他书房里搬出来的一台"龙书案",成了临时的审判桌。

当农会干部赵玉林宣布斗争会开始,让在场的村民一个一个上来跟韩老六说理算账时,首先上来的是一个年轻人,一手拿扎枪,一手拿棒子。他控诉韩老六害死了他母亲,然后转身问道,"今天我要给我妈报仇,揍他可以的不?""从四面八方,角角落落,喊声像春天打雷似地轰轰地响。大家都举起手里的大枪和大棒子,人们潮水似地往前边直涌。"激动的人群中,有一位穿蓝布大衫的中年妇女,她走到韩老六跟前,举起棒子说,"你,你杀了我的儿子。""榆木棒子落在韩老六的肩膀上,待要再打,她的手没有力量了。她撂下棒子,扑倒韩老六身上,用牙齿去咬他的肩膀和胳膊,她不知道用什么法子才解恨。"这位张寡妇的行为和她悲痛的"还我的儿子"的哭诉,让在场的人群更加怒不可遏,"痛哭声,叫打声,混成一片"。人们愤怒地向成了众矢之的的韩老六要儿子,要丈夫,要父亲和兄弟。看着这情景,一名工作队队员不禁流下了眼泪,工作队的萧队长让另一名队员记录下群众的控诉。最后,地主韩老六被控一共害了二十几条人命。在萧队长给县委打电话并得到批准之后,韩老六被带出东门执行枪决,一千多村民们跟在押送队伍的后面,"叫着口号,唱着歌,打着锣鼓,吹着喇叭"[18]。这最后的场景,既是一个带有集体狂欢性质的驱邪仪式,也是对"翻身"带来的解放力量的盛大展示。

公审韩老六时出现的悲愤无语的张寡妇,反映的是这样一个事实,即在很多土改诉苦会上,农村妇女起了一个催化剂的作用。她们常常是最有感染力的诉苦者,她们声情并茂的诉说能够把所有在场的人感动得潸然泪下。对于这一点,1947年间在河北发动土改的工作队看得十分清楚[19]。美国政治学者裴宜理(Elizabeth Perry)曾对中国革命中极其有效的"情感工作"做过考察,她也得出结论说:"一旦现场负责的积极分子放手开始情感申诉时,村子里的妇女往往会率先开火。女性的性别构成,使她们习惯于一种富于表达的交流方式,让她们能以特别的热切来控诉过

去的冤仇。"[20]特别的热切和极富感染力的诉求之外，农村妇女通过"诉苦"这样一个戏剧性场面所获得的，则是一个她们从来都没有体验过的在公众场合发言说话、为自己争得政治面目的机会。

农村妇女在乡间的地位，随着土地改革的完成，将发生更加深刻的变化，因为按照新颁布的土地法，妇女和男人是平等的，应该分到同样多的土地。还是英国人汤森，在1953年这样写道，"更引人注目的"是土改对迄今为止没有任何产权的妇女的深刻影响。"这是她们第一次尝到自由，让她们可以到很多新的地方去工作，而此前的传统把她们限制在家务事里。"当她们在土改中站起来诉苦时，中国的农村妇女真正开始了一个漫长的打破传统束缚的进程，开始争取和男人在政治上、经济上真正平等的可能。土改中踊跃诉苦的妇女，可以说是李双双这样一个人物形象的历史先驱。我们将在本书的第三章中看到，在其后的人民公社时代，李双双所代表的，是一个敢说敢言、对公家的事充满热心的新时代妇女。

《暴风骤雨》所描写的群情激奋的公审场面，无疑让我们能在《血衣》的画面中看到更多的层次，但文学作品之外，还有一系列丰富的视觉作品，也是王式廓在创作中直接对话的对象。从1940年代初到1950年代初，反映土地改革最集中，也是最引人注目的视觉艺术形式，是黑白木刻。造成这个现象的主要原因，是因为很多木刻艺术家都积极参加了共产党领导的革命运动；另外一个原因，则是因为这个阶段的国画家和油画家，都还没来得及发展出必要的视觉语言和技法，来有效地处理这样一个题材。而木刻艺术家早在1940年代初，便开始用黑白版画来展现当时的"减租减息"运动，这个运动是共产党领导的边区政府为了动员民众抗日而在农村推行的改革政策。

这个时期出现的一幅经典性作品，是天赋极高的版画家古元于1943年创作的黑白木刻《减租会》（图2.4）。减租会上，地主和村民争论的

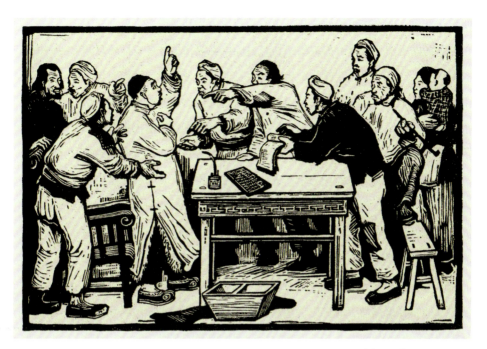

图 2.4　古元，《减租会》，1943，木刻

问题是地租,而不是土地所有权,也不是其他冤屈和怨恨。这里没有工作队在场做主持,也没有武力的威胁,村民依靠的只不过是一把算盘和一本账簿。但艺术家对这样一个场面的戏剧冲突十分敏锐,因而在作品中营造了一个极具戏剧色彩的画面。穿了厚实夹袍的地主以手指天,似乎在请老天爷证明他天生的权利和无辜,面对他的村民们则代表了各个不同的年纪和性格,正是这种对有代表性的人物的安插和刻画,在后来类似的以戏剧冲突为主的作品中,成为一个基本特点。画面右侧是一位抱着娃娃的妇女,但此时的她还没有站到前台,走进剧情的中心。(桌前那副量谷子的斗,却将在《血衣》里再度出现。)此外,关于减租的激烈讨论,显然是在地主家的厅堂里进行,而没有搬到室外去,这似乎意味着双方的冲突还处于可控制的阶段,没有到你死我活的程度,但从不客气地指着地主鼻子的村民,到一只脚踏在板凳上的老农民,蔑视和反抗的情绪是显而易见的。跟王式廓于同一年创作的《改造二流子》一样,古元在这幅作品里,也主要是运用白描线条来刻画人物,场景的构图也同样像是观看舞台上的一场演出。

《减租会》之所有特别有意义,是因为在它之后出现了一系列描写农民群众跟地主斗争的木刻作品。可以说这幅作品建立了用视觉语言来表现和讲述这样一个历史场面的基本模式。举例来说,江丰于1944年创作的《清算斗争》,就可以看作是对古元《减租会》的进一步发挥,很多细节在这里都保留了,但是地主和农民的冲突却要激烈得多,而且是在室外进行,此外,现场还有工作队在指导和控制局面[21](图2.5)。江丰在这幅作品里刻画的人物数量要多得多,背景则突出了远处开阔的自然景色和近景中砖瓦门庭的对照,这样一个空间结构在后来好几幅关于土改的视觉作品里都将出现,其中便包括十几年之后问世的大幅素描《血衣》。

版画家张怀江(1922—1989)在1950年创作的《斗霸大会》,让

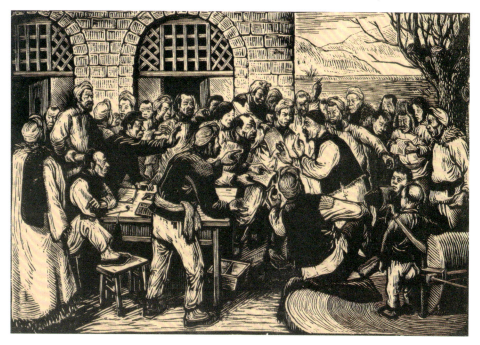

图 2.5 江丰，《清算斗争》，1944，木刻

我们更加接近王式廓的《血衣》。1950年，解放区的土改，也就是丁玲和周立波在两部经典小说里所叙述的过程已经基本结束，同时，随着《土地改革法》在当年6月的颁布，土改运动开始在全国普遍展开。从情绪激奋的程度和叙事内容来讲，张怀江这时创作的木刻作品，反映的是在解放区进行的、斗争性更强的诉苦大会（图2.6）。画面里有持枪的民兵，而且被斗争的地主跌坐在地上，不再站立着。斗争大会同样是在一个大院里举行，左边的台阶上是一个临时搭成的审判台，工作队的成员在那里指挥和控制大会的局势。更重要的是，妇女在这幅作品中的位置，比起古元或江丰所描写的场面来，要突出得多，尽管她们还没有直接站到最前面来。无论是从构思还是从构图上来讲，这幅作品都为王式廓几年以后开始刻意建构的全景式场面做了准备。

呈现相互关联的整体

我们无法确定王式廓在构想表现土改运动的角度时，是否看到过身处南方的张怀江1950年创作的那幅版画，但他应该是熟知古元、江丰和其他几位重要的版画家的有关作品的。王式廓和古元、江丰都是来自延安的美术工作者，而且江丰还是他1942年加入中国共产党时的介绍人之一。我们也无法肯定王式廓是否读过丁玲或是周立波的小说，但他无疑做过有关土改的研究，同时也参考了他自己参加土改工作队的经验。据他说，使他创作思路大开的一个关键性视觉图像（他称之为解决构图的一把"钥匙"），就来自于一本关于土改的连环画[22]。

毫无疑问，王式廓的《血衣》明确地属于这样一个艺术实践和传承，那就是通过视觉形象，来叙述把土地重新分配给中国农民的过程，并且坚信这是一场合理的彻底的革命。同时这幅作品也有引人注目的创新。和之前关于土改的版画作品相比，包括张怀江那幅与其很接近的《斗霸

图2.6 张怀江,《斗霸大会》,1950,木刻

大会》,《血衣》在好几个层面上都有着明显的进一步发展。王式廓用素描(其最终愿望是油画)而不是版画为形式,以及这幅作品巨大的尺幅,都对他的艺术构思和创作有着决定性的影响。除此之外,他对自己的创作过程和追求的效果,有着深入而广泛的理论思考,并且对这些思考做出了清晰系统的表述。王式廓的创作与已有的关于土改运动的各种描绘之间,无论其是视觉的还是文学的,其实是一种改编的关系;通过改编,艺术家力图使一个现存的表现范式更精致,也更清晰,使其与当下的期待更接近,从而获得更深远的历史共鸣。

改编的过程,正如我们在本书第一章中所提到的,往往是新的内容和旧有的形式互动协调的过程,具体的语境和一般的原则对接磨合的过程。改编也可以开辟新的试验空间,让土的和洋的,现代的和传统的因素融合在一起,交叉影响。社会主义时代很多文化产品都是跨媒体或跨体裁的改编作品,这是因为,改编的方式与建设一个既新鲜又亲切、既民族又世界的社会主义文化的愿景高度吻合。举例来说,就在王式廓开始进行《血衣》的创作时,周立波1948年出版的《暴风骤雨》,已经被改编成连环画,对象是青少年和不识字的读者(1954);被翻译成英文,并配上古元创作的版画插图(1955);被改编成话剧,在苏联专家的指导下上演(1956);被配上版画家陈尊三精心制作的版画插图重新出版(1959)。此外,由谢铁骊导演的同名电影也即将上映(1961)[23]。而在《血衣》完成后,不同的媒质形式(比如宣传画、壁画)也会同样将其作为样板,对其进行借用和改编。在另一个层面上,《血衣》和其他类似材料所呈现的,是一个有高度说服力的组织召开群众大会的视觉模式,这个模式在后来的"文化大革命"时期的批斗大会中被反复运用,而这些批斗大会的对象往往是被革命群众打倒的领导和权威。正如我在下面第四章会提到的,"文革"初期红卫兵进行大批斗的暴力方式,常常都包含着对革命历史的极度膜拜和模拟。

回到作品本身，王式廓对如何以视觉的方式来再现革命场景的思考，可以让我们更深入地了解到这其中需要处理的问题的复杂性，因为问题不仅仅是怎样具体地描绘这个场景，而且也涉及对这场革命的政治和伦理意义的认识。这些深入的思考也表明了，艺术家所采取的，实际上是一种具有高度观念性质的艺术创造方式。他在作品定稿前尝试设想的一系列构思草图，为我们提供了丰富的资料，让我们有机会来考察这部以土改为题材的艺术作品所依赖和传达出来的视觉逻辑，以及艺术家在塑造人物及环境时所采取的策略。一个重要的历史事实是，艺术家是在土地改革在全国各地（除了西藏）已经完成、社会主义建设阶段开始之后，才进入到对《血衣》的构思和创作的。在这样一个背景下，艺术家的任务是创作一幅全景式的历史画，而不是去作一幅记录性质的速写。当王式廓决定重返土改运动中的"诉苦大会"时，他必须为这关键的一幕建构一个更全面的叙事，寻找一种更系统、也更有纪念碑效果的视觉形式和语言。

王式廓于1954年勾勒的一幅草图，启动了《血衣》长达五年的创作过程。这期间他草拟了十几幅构图，积累了数十幅人物写生和造型研究，为最终出现的具有范式意义的画稿做了大量准备（图2.7）。这个过程延续了如此之久，其原因在于，为了以史诗的气魄和视角来再现已经过去了的土改运动，艺术家必须处理若干相互纠结的问题，而这些问题都直接影响到他在艺术形式和细节上的舍取。王式廓十分清楚的是，造型艺术的特点是可视性，"抽象的思想必须通过具体的可视的形象去体现"[24]。因此，对王式廓来说，《血衣》的创作过程就是一个不断完善其观念框架的过程，也是一个不断寻求用最有效的视觉形式来表现这个框架的过程。正是这番观念和图像之间不断的来回运动，使一幅具有丰富的象征意义和时间层次感的历史画成为可能，同时也使画面包含的叙事条理清晰，以确保不发生歧义和误读。这样一个创作过程，使艺术家有机会积

图 2.7　王式廓，《血衣》草图，时间不详，素描

累了大量的农民肖像,给我们留下了一个前所未有的现代中国农民图像志。简言之,这个过程拓展了社会主义视觉文化的语汇,同时也彰显了这个视觉文化的基本语法结构。

根据王式廓的自我分析,在创作《血衣》的过程中,首先遇到的是一个观念问题,即作为一名视觉艺术家,他应该怎样去再现土地改革这样一个复杂的历史事件?这之所以成为一个观念问题,是因为他意识到,视觉再现的过程必然是一个抽象化的过程,同时也是普遍化的过程。他把这个思维方式称为"概括",也就是从个别现象和经验中归纳并总结出普遍的特征。他后来这样写道,在他开始考虑诸种不同的构图和思路时,"要想通过一个独幅的画面,概括这样一个复杂的具有重大历史意义的群众性的革命运动,我感到不容易"[25]。对这样一个惊心动魄的运动进行"概括",也就意味着必须梳理其方方面面,把握其最重要的环节和意义。"土改运动可以表现的方面很多,但什么是我们所要表现的主要思想和主题?通过怎样的环节,才能概括这个重大的历史事件?"在艺术创作中进行"概括",实际上也就意味着,在面对他要处理的题材和应该表现什么、描写什么这些问题上,艺术家必须有一个明确的态度和认识。但王式廓既然是土改的积极参加者,又是农民群众的同情者,因此使他感到困惑的,并不是什么感情上的矛盾、良心上的不安,或是对群众运动中出现暴力行为的质疑。他最开始感到的焦虑,是怎样才能把这样一个大规模的社会革命作为一个整体以视觉的形式呈现出来——整体在这里指的不仅仅是所有参与其中的人物,而且也指翻天覆地、前所未有的革命过程本身。也就是说,王式廓的焦虑是怎样从一个全面的、历史的角度,而不是以个人的、局部的眼光,来看待和再现土地改革。

艺术家只有在看到全局后才能有效地干预生活——这样一个期待是现实主义文艺理论的中心内容,而在1950年代,建构社会主义文学艺术的诸种努力,其理论基础正是现实主义。只有纵观全局,艺术家才能看

清并梳理现实的不同层面，认识到现实乃是由种种层面所构成的一个相互联结、相互作用的整体；唯其如此，艺术家才能把握现实的深层意义，才能领会其历史蕴含。有一次，在评论年轻艺术家的创作草图时，王式廓曾经说，只有在取得了对生活、对历史事件的深度认识之后，艺术家才能"在材料取舍上、在瞬间视觉形象的选择上、在整个画面的艺术处理上，都会心中有数，目的明确"[26]。按照这样一个理解，现实主义其实更多的是指向认识论上的一种境界或者说方向，而不仅仅是审美风格或视觉上的技巧，尽管现实主义的提倡者往往青睐写实的艺术，认为这种形式有助于推动认知过程的发展，同时也使艺术家能够用通俗易懂、大众能接受的形式将自己的认识表达出来。在1950年代中期，现实主义话语的主流地位得到了社会主义现实主义理论的有力支持，这种理论也被奉为指导新中国文化生产的基本原则。社会主义现实主义最初是在1930年代的苏联，被作为创作公式提出，它要求一个艺术家首先去努力"对处于革命发展中的现实，进行符合历史条件的具体的展现"[27]。

对王式廓及其同时代人影响深远的，是一个与此有关、但更周密的理论来源，那就是匈牙利马克思主义文学理论家卢卡奇的现实主义理论，尤其是他在1938年的论文《现实主义辩》中提出的一系列观点。在卢卡奇看来，一个现实主义作家或艺术家的任务是，"去描写在客观现实中起着决定性作用的、但又并非能直接观察得到的各种力量"，这也就意味着必须穿透局部的、主观的表层经验，进而揭示"一个由社会关系构成的整体"。现实主义作家或艺术家的成功，在于首先通过"抽象"（或即王式廓所说的"概括"）来发现这样一个整体，但又以艺术的手法——也就是说以间接化的、营造出来的直接感受，而不是抽象的手法——来生动地展现其发现的内容。这样一个充满辩证法的过程，卢卡奇写道，包含着思辨和艺术两个方面，也取决于艰苦的创造努力。正因为其穿透性的视野，一部现实主义的杰作，便不像一张可作为索引的照片那样直

接镜照现实，而是能"捕捉到处于发展中的各种趋势，这些趋势只是刚刚出现，因此还没有机会全面展示其对于人和社会的潜在影响力"[28]。基于这一特点，卢卡奇认为，以努力辨认和展示未来趋势为己任的作家，才是文化战线上真正意义上的先锋派。

显然，王式廓十分认真地吸取了卢卡奇对现实主义方法的有力辩护，而这一方法也正是1950年代社会主义中国关于文学艺术的主流话语所提倡的。他对《血衣》创作过程的回顾，说明了他一直在有意识地把这个方法与自己的实践努力结合起来，他要以自己的经验，来证明真正的创作过程包括了在观念和艺术两方面的不断深入。

王式廓最开始时感到的焦虑，其实来自这样一个愿望，那就是要真实地去把握一个复杂的整体。处理这样一个大场面的愿望带给艺术家的焦虑，终于通过在观念层面上对土改意义的抽象化，或者说"概括"，而得到一定的缓解。王式廓认识到，他要表现的主题应该是这一历史运动中的必然趋势，那就是中国农民，在中国共产党的领导下，开始在土改中表达自己的思想感情，并敢于跟造成他们所遭受的痛苦和贫困的地主阶级作斗争。"表现敌我阶级的矛盾和斗争——揭露封建地主阶级对农民的残酷压迫和剥削；另一方面表现农民的痛苦、仇恨和斗争，以及在党领导下斗争的必然趋势。"这样一个主题思想，使这场革命中的主要角色及其相互关系变得清晰可辨，同时也确认了艺术家对土改的历史必要性的坚信不疑。

假若现实主义的意义，如詹明信（Fredric Jameson）在介绍卢卡奇的核心理论时做的结论所言，取决于"这样一个可能性，即我们在某一个历史时刻可以接触或进入到能使事情发生变化的力量"[29]，那么对任何投身于激烈而全面的社会变革的人来说，现实主义的吸引力，也就在于一部现实主义的艺术品所努力描绘和揭示出来的"由社会关系构成的整体"。但詹明信同时也提醒我们，卢卡奇关于整体的观念，不应该被解读成"某

种对历史最终目的的光明愿景……而应当看成是另外一种完全不同的东西，即一种方法论意义上的标准"[30]。确实，对王式廓来说，现实主义不仅仅是一种观看世界的方法，更是一种使他的艺术创作与外在世界发生关联的方法，是一种可教可学的、创作有意义的艺术的方法。

主题思想一旦确定以后，王式廓意识到，最适合突出这个主题的，是"运动发展的高潮，群众基本发动起来，敢于控诉和斗争地主这一环节"，也就是公开举行的诉苦大会（图2.8）。选择这一环节"更能反映出这一运动的全貌，显示这一斗争的正义性和必要性"[31]。换言之，这个环节具有众多的叙事可能，最适合一幅试图以"从中间直接进入的方式"（in medias res）来解释某一发展过程的历史画。但观念上的清晰，并不意味着就可以自动翻译成一个清晰完整，甚至是勉强可用的视觉图像。艺术家这时可以看到一些人物形象在他头脑中涌现出来，他还设想了一些具体的细节，但这个阶段勾画的几张草图都失败了。王式廓后来总结道，"失败的原因不在于个别人物的形象和细节的安排恰当与否，而在于我还没有在绘画艺术形象上找到最关键的能够开启主题思想之门的钥匙。"但这把钥匙后来不期而至地出现了。在一本关于土改的连环画里，他读到了一个关于血衣的故事。他立刻看到了一个贴切的、能使整幅画面完整起来的视觉手段。"我当即认出了，'血衣'——这就是我们需要的那把钥匙，并且决定以'血衣'作为这幅画的题名。"（图2.9）

"血衣"的视觉形象之所以能够开启艺术家的想象，是因为这个形象完美地体现了必须以艺术手段而获得的"新的直接感"。卢卡奇认为这种"间接化的、营造出来的直接可感"，是伟大的现实主义作品必不可少的成分。血衣的形象实际上是一个可触摸的、观念意义上的物体，也就是具有感性形式的抽象概念（图2.10）。血衣这个形象的出现，给正在进行的创作构思带来了若干后果。首先，它在一个人们已经很熟悉的描写农民和地主斗争的视觉模式中，引入了微妙的变化。新的作品中

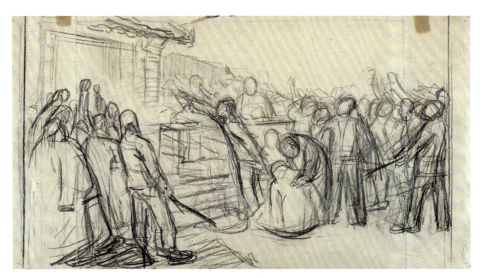

图 2.8　王式廓，《血衣》草图，1954，素描

图 2.9 王式廓,《血衣》草图,时间不详,钢笔

图 2.10　王式廓,《血衣》草图,约 1954,素描

仍然还会表现激情和躁动，但一件血迹斑斑的衬衫，将直接地、像法庭证据那样不可辩驳地证明地主的残忍，从而在情感上和道德上为群众报仇雪恨的呼声提供正当性。作为一件饱含记忆的物品，血衣还会推动叙事的展开，引进戏剧性情节和时间感，从而使"诉苦"这样一个公众剧场能有效进行。它的功能是像一把钥匙那样，打开视觉叙事之门，或者如王式廓所说，开启"一个适合于绘画表现的情节"[32]。也就是说，血衣成为了一个必须的动机，推动并组织历史画的叙事发展。因此，一改艺术家此前更具表现主义色彩的草图和速写，一个新的、有戏剧性的构图浮现了出来（图2.11）。

　　此处艺术家在风格上的转换很明显，也很值得我们的关注。虽然王式廓一直以他出色的素描功力而著称，但他在搜寻视觉叙事过程中作的速写草稿，很容易让人联想到表现主义的语汇和感觉方式。他这个阶段画的人物速写，体现着一种粗犷、狂暴的激情，与珂勒惠支（Käthe Kollwitz）刻画的德国农民有某种相似，正是通过版画，珂勒惠支赋予了那些奔跑着的反抗的农民不朽的艺术形象。当这批版画在1930年代介绍到中国时，曾经给一群年轻的版画艺术家带来了极大的鼓舞。不无巧合的是，卢卡奇当年写作《现实主义辩》的主要目的，是反驳另一位左翼批评家布洛赫（Ernst Bloch 1867 — 1945）为表现主义艺术所做的申辩。卢卡奇的主要批评是，各种现代文学流派，包括表现主义，"都有意无意地把它们各自的艺术风格，作为对其直接经验的一种自发的表现"[33]。布洛赫认为表现主义运动在视觉艺术领域比在文学上更加富有成果，而且有些表现主义的图像拥有"不可磨灭的重要性和伟大意义"[34]，但卢卡奇认为只有长篇小说才是最有效的艺术形式，最适合以现实主义方式来再现社会关系的整体性。我们在此无法详细介绍他们两人间这场激烈的争论，但值得提出的是，王式廓在创作初期所搜寻的，正是一个有戏剧性的情节，这个情节可以使他对土改的描绘像长篇小说叙事那样有层次

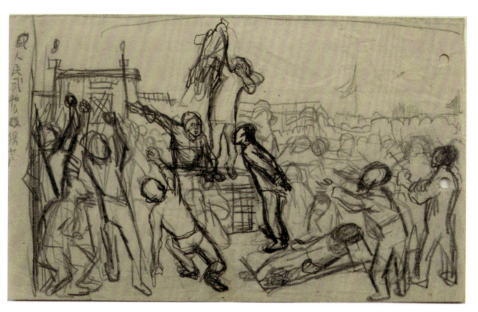

图 2.11　王式廓,《血衣》草图, 约 1954, 素描

结构和综合性。因此不足为奇的是,《血衣》最早的评论者之一高焰,就直接把这幅当时还未完成的巨幅作品称为"情节性绘画"[35]。王式廓的同时代人、著名油画家艾中信在 1962 年便指出,王式廓的现实主义画风近乎话剧,不像更重表现的歌剧,浪漫主义的成分也要少一些[36]。二十余年之后,在另一个语境下,美术批评家刘骁纯将王式廓和珂勒惠支进行了比较,并且表示更喜欢后者那种有感染力的、神秘的浪漫主义气魄,觉得前者的现实主义过于理智、人工雕琢的痕迹太明显[37]。

英勇的农民图像志

新的构图的中心,是一位举着血衣进行控诉的妇女,这也就意味着王式廓在安排她身边的人物时,必须将其看作一个正在浮现的政治共同体,这个共同体的形成,很大程度上取决于他们亲眼目击、并且参与其中的事件。他很快便意识到需要设立四组与画面中心这位妇女有关的人物。这四组人物分布代表不同的角色,而只有当他们都在场时,整个场景才有可能展开成一部复杂而又符合预期的戏剧;与此同时,这四组人物的不同位置,也预设了观众可能有的感情的或理智的反应,并为这些反应的走向指明了方向。

随着艺术家对创作草图的不断修改补充,他要讲述的故事也愈来愈细致,构图也愈来愈精确。置于画面中心的一组人物,显然在等待他们在公审大会上公开发言、诉苦的机会。这一组人物包括一位失明的老奶奶,一位手里拿着显然是让他饱受剥削的地契,此外还有一位双腿残疾、由母亲从背后扶着坐起的年轻人。他们是正在上演的戏剧里的中心人物,每个人都是受害者,都有苦要诉。王式廓曾一度考虑安排进更多身体受到摧残的受害者,但后来决定不应该过于强调这样一个因素,以免让诉苦的场面变成满足观众病态的好奇心的杂耍式表演[38]。

这个决定当然不仅仅是出于审美角度的考虑。它反映的是艺术家对农民的新认识，即他们正在成为发言的主体和新的政治权力的践行者，而不只是被观看、被同情的对象。对王式廓来说，现实主义不能满足于自然主义式的描写，甚至是人道主义的同情。美国学者安敏成（Marston Anderson）在《写实主义的局限》这本卓有见地的专著中曾经指出，对于中国现代文学初期那些追求写实主义小说的作家来说，一个具有道德和社会意义的严肃问题，同时也是一个不断出现的质疑："他们描写他人的真正原因是出于帮助这些人的愿望，或者只不过是通过给这些人一个标签、一个定义而使他们离得远远的？"[39] 按照安敏成的分析，这样一个质疑揭示了1920年代至1930年代写实主义文学内在的局限性，即在强调如实描写的时候，写实主义往往有成为冷漠现实的共谋甚至帮凶的危险。从道义和伦理角度对写实主义手法提出的质疑，促使中国现代作家不断地试验，"不断地努力去斡旋调解写实主义和政治实践双方〔对于文学的〕相互冲突的期待"[40]。而到了王式廓描绘农民的时代，现实主义和政治实践之间不再被认为有任何矛盾和冲突。恰恰相反，现实主义和政治实践被信奉为伟大的艺术作品必须致力实践的双重责任。当艺术家与农民保持一致，并且用他们的眼光来观看世界时，他在他们身上看到的，是在与地主阶级斗争中涌现出来的英雄人物和历史主人公。

正因为此，与第一组踊跃发言的农民直接相对的，是被公审的地主。根据自己参加土改的经验，王式廓知道在土改后期，公审大会一般不会让地主出现，而是对其进行缺席审判。如果艺术家要忠实于这一史实，他觉得整个构图会缺少一个焦点，村民们的愤怒也就没有了一个可见可感的对象。地主的缺席还会导致另一个可能，即对阶级这样一个由相互关系而决定的概念的视觉表现，将不那么令人信服。因此艺术家在这里决定采用"诗意的破例"，让地主出现在画面上，并且相信这样一个细节的变更不会歪曲土改的基本面貌，也没有歪曲共产党的有关政策。此

外,他还刻意突出了地主偷偷往上看的眼光和他紧握的拳头,以此来说明这个从前有钱有势的人也许此刻不得不屈从压力,但他远远没有认输,也绝不甘心[41](图2.12)。

接下来,在结构意义上不可或缺的另一组人物是土改工作队。他们不在画面的中心,甚至不是聚焦最清晰的对象,但他们从左边的台阶上掌控着斗争行动的进程。他们在现场的权威存在,由临时搭成的审判台上铺着的白布凸显出来,视觉上如此,功能上也如此,尽管他们处于画面的背景部分。此外,审判台上埋头记录的年轻人给整个公审带来了司法程序的尊严。记录员左边穿制服的人,显然是共产党派来的工作队队长,而站在他们中间的农民则是村里的领头人,很可能是不久前成立的农民协会的会长。作为公审现场政治权力稳固中心的代表,他们两位在姿势和外表上可以说是相彰得益,但这也使他们不同的背景和经验不喻自明。工作队队长和农民协会会长之所以如此容易辨认,是因为他们是作为典型人物塑造的,这一点我们以下会进一步讨论。他们身上分别聚集了艺术家所观察到的、最能代表他们不同的地位和身份的特征。作为成功的合成典型,他们在社会主义新中国的符号和形象系统中随处可见,因为这个系统普及到了当时各类不同的文化产品之中。也就是说,他们成了某种视觉原型,将在很多其他场景中以这样或那样的面目出现。

土改工作队身后站着的是来见证公审的村民。画面左侧的这一组人物,考虑到他们距离现场中心比较远,所以描绘得不是特别清楚,但他们在画面中承担了两个功能。首先,他们的在场意味着普通村民对新的政治权力的支持;其次,他们对眼前展开的场景的不同反应,与处于画面另外一侧的村民们的反应相映照。画面中第四组、也是最大的一组人物形象,是作为目击者和道德裁判的普通村民。这一组神情各异的人物包括很多有个性、同时又具有典型性的形象,他们与血衣的关系同我们(也就是预设的画面前的观众)与血衣的关系最接近。这一组人物分布开来,

图 2.12　王式廓,《血衣》草图, 1954, 素描

形成了一个全神贯注的观众圈，也就暗示着画面前的观众，在观看结构上成为画里的观众的一部分。作为未来观众的替身，画中的这些村民成为我们的镜像，反照出我们的可能反应是什么，或者应该是什么。

由于这第四组人物实际上说明的是"人民"这个概念，所以其成员必须代表所有不同的年纪、性别及态度（其中甚至包括一名由母亲抱着的婴儿）。这一组里最突出的、与左边的领导人物在视觉上相呼应的，是画面右边弯腰搀扶儿子的母亲身后站立的三位人物，而这位母亲的深色外衣，正好把这两男一女的造型衬托得尤为突出。那位年轻的妇女显然为她刚刚听到的控诉而震惊，她的双眼紧紧盯着高扬的血衣；她身边的两位年纪和神情各异的村民，则转而怒视前方的地主。其中那位年轻的村民，是王式廓花了很长时间精心刻画的主要人物之一。通过这个人物，艺术家希望塑造"一个有智慧、有觉悟、对敌斗争坚定勇敢而又自信的积极分子形象"。为了表现出这位年轻的积极分子"富于正义性和庄严的气概"，王式廓在他的造型和动作上做了很多尝试和改动，最后决定突出强调年轻人"头颈胸肩的起伏和扭转，特别是夸张了面部和颈部肌肉的表现力"，以表现他的气质和威势[42]。

确实，画面上的每一个人物，无论其角色大小或是所处位置，都是艺术家反复研究思考的结果。新的构图成型之后，王式廓很清楚地意识到，他要表现的"社会关系的整体"仍然是一个很抽象的观念。为了使这个整体性更具体，同时视觉上也可行，他必须仔细考虑安排什么样的人物，每个人物的特征以及他们之间的关系是什么。他知道绘画中的人物，不可能像戏剧或小说中的人物那样说话或者行动，他们只能停留在一个静止的瞬间。"但是［造型艺术］在表现上又要使观众通过画面上的每个人，以及人物之间关系的形象处理，使人感到似乎是动的，通过静止的画面，使人联想到事情的前因后果。"[43] 也就是说，王式廓认为一幅成功的历史画的关键所在，是把可信的、有高度代表性的人物放在一个戏剧性情境里，

这些人物的过去必须通过这个情境揭示出来，他们的未来也因此而变得可以预见，甚至是不可避免的。

在这里，王式廓并没有引用或者复述18世纪德国戏剧家和艺术理论家莱辛（Gotthold Ephraim Lessing 1729 — 1781）关于绘画与诗歌之间的根本区别的著名表述。按照莱辛的理论，绘画与诗歌的区别可以说是空间艺术与时间艺术的区别，或者说是视觉艺术与叙事艺术的区别，但这位德国艺术理论家在例举了这些显而易见的区别之后，便指出这些只不过是最初的原则而已。王式廓在他的文章中很简洁明了地阐述了一个更有辩证意味的理解，而这实际上也是莱辛本人的理解。莱辛在他著名的关于希腊雕塑拉奥孔的论文里写道，"一切物体"，包括那些含有视觉属性的物体，"不仅在空间中存在，也在时间中存在"。"由于绘画处于同时并列的构图中，它只能使用动作中的某一时刻，所以就必须选择最具有想象性的那一时刻，最能暗示已经发生和将要发生的事情的时刻。"与此相反，"诗歌，在进行连续的模仿时，只能使用物体的某一个属性，而且必须选择能最生动地描绘处于某个特别行动中的物体的那个属性"[44]。王式廓希望创作的历史画，恰恰是莱辛从西方古典艺术总结出来的这两个必要条件的完美综合。最具有想象性的那一时刻，必须通过"一个描述性词语"加以强调，这个词语能最生动地描绘行动中的物体，也就是说每一个物体或对象都应该通过一个明确的典型特征而表现出来[45]。

这也是为什么王式廓花费了大量精力来刻画塑造每一位人物，尤其是主要人物的原因。他在这个阶段做的工作，正如他在1943年创作《改造二流子》时所做的那样，是为每一个人物编写一段人生经历，然后再创造出一个最能表现这种人生经历的视觉形象来。这个过程的第一步，仍然还是先从生活经验和观察感受中提炼出一个抽象的观念，或者说是对这些经验和感受进行"概括"，但王式廓更强调的是认同农民、进入他们的视野和主体位置的重要性。艺术家应该努力认同那些他们想表现

或者为之代言的人,这样一个要求,在当时的理论表述里,是作为文化工作者必须认识现实、"深入生活"而提出来的。它基于这样一个信念,即艺术家只有经过自我改造,把自己的感情与希望为其创作的大众打成一片时,才有可能创造革命的文学艺术。"深入生活"的要求因此意味着艺术家的去神话化,不再是不可解释的天才人物;"深入生活"同时也意味着进一步去扩展社会主义时期再现现实的基本原则,这个原则包括描写和反映那些在此之前处于边缘地位、没有任何权益保障的人。对王式廓来说,观察生活、参与生活的最终意义,在于"熟悉各种人,深刻了解人",打破各式各样的僵化模式和先入之见。"公式化概念化主要就是把人物形象简单化,只留其形体,不去探索与表现人的心灵的结果。"因此,"深入生活"在他看来是"一个不可缺少的创作劳动过程",能"丰富我们的感受",让艺术家"找到最新最美的表现形式"[46]。

当构图所需要的"理想人物"逐渐浮现出来时,王式廓后来总结说,"思想感情和形象常常是交织在一起的",下一个步骤,便是将仍然很观念化的形象转化成生动的视觉形象。这是"一段艰苦的深入探索的过程",需要依据所积累的资料做广泛的研究,对已有的形象进行创造性组合和不断的修改。在这个阶段,"典型人物"这个概念推动了王式廓的艺术构思,而不是限制他的某种条条框框。他认为一个典型人物完全不应该是一个扁平、抽象、毫无生气的刻板模式。"如果一幅画只有一个好的思想意图和情节,而缺乏典型的人物性格的创造,其结果必然会流于公式化概念化。这样的作品是不会给人以深刻印象的。"[47]一个典型人物应该是给人以深刻印象的合成体,这样的合成形象很容易辨认,但同时又具有独特性,此外,典型人物还应该推动正在展开的戏剧冲突,朝着一个符合逻辑但意想不到的方向演进[48]。比如说画中双面失明的老奶奶,就是艺术家根据自己在土改中和后来遇到并观察到的很多农村妇女而创造出来的(图2.13)。她集中了各个人物身上的特点,在作品中代表的

图 2.13　王式廓，《血衣》草图，1955，素描

是"一个在旧社会积压了无数悲苦灾难,站起来向地主阶级复仇的坚强的劳动人民母亲的形象"。王式廓集中描绘了她的外貌、表情,手势和动态,就是为了"揭示母亲的内心世界,刻画她的过去和现在的种种变化和理想"[49]。这位母亲的形象不仅具有极大的视觉冲击力,同时她也是一个有血有肉的人物,她的个性来自于她的生活经历。

为了使《血衣》这幅大型作品中出现的众多人物形象可信而又具有典型性,王式廓付出了巨大的努力,其结果便是除了最后在定稿中出现的人物之外,他还积累了一系列极其丰富的农民形象写生,这些写生大多数是铅笔或炭笔素描,但也有油画写生,甚至还有水墨画。因为他最终的目标是创作一幅大型油画,所以大部分写生都画得很认真细致。也正因为他的创作观念和艺术追求的影响,这些写生构成了一组当代农民的英雄画像,画家以罕见的规模和极大的同情,通过视觉形象把他们呈现了出来。艺术家在这些作品中采取的是发动起来了的农民的眼光,致力于描写这些作为主体的人,在展示他们新的政治身份的同时,成为能自我表达,富于尊严,清晰可辨的个体。通过这些数量众多的写生,王式廓有效地完善了一套视觉语汇和风格,用来表现作为新的社会和政治力量的中国农民。正因为此,王式廓也被称为"农民画家",而且常常和法国19世纪现实主义画家米勒(Jean-François Millet 1814 — 1875)相提并论。在著名油画家朱乃正(1935 — 2013)看来,这两位伟大的艺术家都在作品中体现了"极为深刻的人道主义精神",都"以最真诚的心将艺术奉献给人民"[50]。

1957年2月,王式廓为还未完成的油画《血衣》创作的一批人物素描稿,发表在当时最具影响的《美术》月刊上;该刊还同时发表了署名高焰的评论文章,对"这件概括了一个时代生活的纪念碑式的巨大作品"做了高度评价,并且对其未来的成功表示了充分的信心[51]。当时的评论家们敏感地意识到并且热情肯定的,是王式廓对一个崭新的、描绘当代中

国农民的图像志做出了独特的贡献。1959年，为了纪念中华人民共和国成立十周年，《血衣》素描稿被广泛发表并引起了热烈的反应，当时一位论者将其视为革命历史画中具有突破意义的成就。"在我国新的美术作品中，第一次创造了这样众多、这样深刻动人的觉醒了的农民形象——这是我国新民主主义革命进入胜利新阶段的农民典型，是真实富有时代感、具有中国民族气魄的农民典型。"[52]

我们可以说《血衣》的真正主题，是中国农民通过划时代的土地改革获得了政治主体性，是对广大农民的历史性认识，即在他们身上看到一支已经浮现出来、并且将在革命历程中起着关键作用的社会政治力量。正是在这个意义上，王式廓对土地改革这个传统题材，尤其是对这个表现题材的一个已然成型的视觉模式，进行了意义深远的拓展。此前的视觉作品，比如我们在前面提到的古元和张怀江的版画，或者是为正在开展的运动做宣传，或者是记录这个运动，而《血衣》所叙述的是一个更为复杂的故事。艺术家努力的目的，是为一个新的集体身份的塑造形成提供视觉形象。对这样一个主题，王式廓自己是十分明确的。"在塑造农民形象时，我没有忘记中国劳动人民的勤劳、智慧、勇敢和十分纯朴的特征。"[53] 他因此必须让作品里各个不同的农民形象所展现出的思想和情感，能够证明他们属于一个新的历史时代。这个新的历史时代，在当时被理解为"新民主主义革命"时期，即走向社会主义的过渡阶段。《血衣》素描稿是在土地改革完成之后，社会主义建设的第一个五年计划进行之际完成的，这幅作品因此既是反映土改，更是展望了中国农民作为赤胆忠心、奋发有为的社会主义主人公的形象。

《血衣》素描稿完成后，被当作有示范意义的作品，在当时的报纸杂志上以插画或活页的形式广为刊登，这幅巨型历史画也因此对新的视觉语法和再现现实的规则产生了深远影响。1963年，根据毛泽东关于"阶级斗争"是社会主义社会基本特点的理论，在全国范围内掀起了大规模的、

激进的社会主义教育运动。在这个背景下,《血衣》所讲述的故事变得更加有针对性。艺术家精心结构的诉苦场面,因此被看作是一个便捷的关于革命传承和身份的视觉图式和说明。比如1963年广泛发行的《续红色家谱,传革命精神》这幅宣传画,在醒目的桔红色背景上,复制了《血衣》的关键部分,让这幅素描作品作为一个可证实的历史实景、一份记忆和遗产而出现,这多重的功能共同完成了对当下现实的定义[54](图2.14)。在这幅宣传画里,被引用的原作不再是一幅富于想象的艺术作品,而是揭示着现在时刻的历史起源是怎样的,我们因此必须去认可它、拥有它。

在这样一个气氛下,让人觉得有些不可思议的是,当时的一位读者居然有兴趣从形式的角度对《血衣》提出批评,认为从构图效果上来看,王式廓的作品是失败的,因为"这幅画好像在一个舞台上,两个剧团同时演出以斗霸为内容而情节不同的戏",比如失明的老奶奶和举血衣的妇女就是在抢戏,去掉其中一个,对作品的完整性也不会有太大的影响。一个瓦解了整幅画的致命缺点,用读者林冰温的话来说,是"龙舟横划,人人是当家",台上的出色表演太多,以至于观众无法集中注意力,也不知道该看哪出戏[55]。中学教师林冰温的这番评论发表在1963年5月的《美术》月刊上,但很快就受到了来自专业批评家和普通读者的反驳。在接下来的众多反驳里,大量的读者对王式廓的艺术成就表示赞赏,同时还有对叙事绘画的局限和潜力的深入探讨。当然,也有读者对林冰温提出异议的动机和政治盲点提出了严肃的质疑[56]。

从我们今天的角度来看,更能说明问题的,是《美术》月刊编辑在该刊"大家谈"栏目里摘要刊登的许多读者来信,这些来信绝大部分都对王式廓的现实主义和历史认知给予了积极肯定。其中两位读者特别讲述了他们见证乡下农民观看《血衣》的经历。农民们不仅认同画中的人物,而且把自己看成是一部历史剧的一部分,而这部历史剧在这幅素描中生动的展现了出来[57]。在今天听来,"大家谈"这个公众论坛里发表的言

图 2.14　冯芷，《续红色家谱，传革命精神》，1963，宣传画

论也许显得过时了，但来自各行各业的读者们都能动员起来，为一幅历史画的成就和意义做辩护，这件事情本身就是社会主义视觉文化一些基本特征的最好证明。

尾声：视觉修正

以上我们看到，王式廓通过《血衣》所完善并使之系统化的，是一套新的视觉语汇和语法，用来再现社会主义新中国的农民。如果我们将他这幅代表作和著名版画家李桦在 1940 年代、在共产党领导的革命取得胜利之前创作的一批版画进行对比，我们对王式廓取得的成就也许可以有更好的认识。李桦创作的这组名为《怒潮》的黑白版画，明显地受到珂勒惠支著名的描写 16 世纪德国农民起义的系列版画的影响。在《起来，饥寒交迫的奴隶》这幅作品（图 2.15）中，我们看到手持刀枪的农民，呼啸着从贫瘠的山头狂奔而下。这样一个充满激情的壮观景象，表达的是艺术家对革命，对反抗压迫的同情和支持。但李桦这幅扣人心弦的作品，从其使用的媒质到画面构图，几乎在每一个层面都和王式廓层次丰富的历史画形成对照。从我们眼下讨论的角度来看，两者之间最大的不同是它们各自对农民形象的刻画。这个鲜明的差别也说明了我们常常面临两个不同的研究方向：一个是去探讨艺术家是怎样观看的，或者说是什么因素决定了他的眼光和视野；另一个方向，则是去考证艺术家在反映某个现实时（比如说土改），是否做到了真实可信。前一个方向也就是我们在以上讨论《血衣》时所遵循的，这在我看来是一个更加有效、能带给我们更大收获的研究方向。

尽管李桦和王式廓在风格上有如此鲜明的差别，但我们仍然可以把他们看作是同时代的艺术家，因为他们都清楚地认识到农民群众在中国的政治和社会革命中所起到的根本性作用。也可以说他们都是社会主义

图 2.15 李桦,《起来,饥寒交迫的奴隶》,1947,木刻

艺术家,因为他们都努力地为社会主义事业贡献自己的才华。但他们的激情和努力在21世纪显然不再那么有共鸣,这一变迁我们可以在当代画家曹勇2007年对《血衣》做的一次戏拟式重画中明确地看到(图2.16)。曹勇这幅油画首先是对一幅经典作品玩世不恭的调侃,这种手法和姿态,在当代艺术和流行文化里已经是屡见不鲜,但这位当代艺术家的行为实际上揭示出,在当下中国社会和社会想象中,农民已经处于一个完全不同的地位。我们也可以从这样一次戏拟中,看到当代艺术家扮演的角色和自我定位的改变,艺术家似乎更乐于做一个袖手旁观的,甚至是冷嘲热讽的论者、看客,靠噱头吸引人们的注意。曹勇这幅搞笑的《血衣》修订版本,曾于2010年在一个大型艺术展览中展出。这个题为"改造历史"的展览在好几个地点同时进行,其中还包括北京奥林匹克公园附近的国家会议中心。它清楚地说明了中国当代艺术的运作,在多大程度上已经完全不同于社会主义时代的艺术和视觉文化所遵循的原则。(值得一提的是,在2005年出现了一部独立纪录片,以采访当年参加土改当事人为主要内容,讲述和披露了土改运动中的残酷和不择手段。这部由段锦川和蒋樾导演的纪录片标题是《暴风骤雨》,直接指涉并证伪了周立波1948年出版的小说和1961年根据小说改编的黑白故事片。)

事实上,更早的、也更有意义的对作为视觉范式的《血衣》的一次重写,发生在1970年代后期,也就是"文革"正式结束之后,当时人们开始对"文革"时期的很多极端做法表达普遍不满并且开始反思。程丛林1979年创作的油画《1968年某月某日·雪》,描写的是"文革"高潮时期一次红卫兵武斗后的血腥场面(图2.17)。这幅作品被认为是"伤痕艺术"的杰出代表,而伤痕艺术是当时方兴未艾的一场文化运动的一部分,其主要目的是揭露"十年浩劫"给社会和人们心灵所带来的巨大创伤,同时也呼吁一个新时期的到来。画面上满地被践踏的白雪,处于画面中心的一脸惶然的女青年,以及她被撕裂和玷污的白衬衫,都是极有感染力

图 2.16 曹勇,《血衣修订版》, 2007, 油画

图 2.17　程丛林，《1968 年某月某日·雪》，1979，油画

的视觉象征，暗示着被摧残、被盗用的纯洁青春。这无疑是一幅按照写实主义的原则而创作的历史画，在构图方式、表达手法和剧场效果等方面，与王式廓的《血衣》遥相呼应，尽管其整个色调要阴冷得多，出场的人物更加众多也更加凌乱。1979年的这幅油画去除了恶霸地主这样一个关键因素，他的缺席似乎表明了，艺术家很难轻易为眼前这一片狼藉景象找到一个具体的原因或是解释，更无法将其外在化成一个人物形象。

虽然《血衣》和《1968年某月某日·雪》之间相隔了二十年动荡起伏的历史，但两幅作品展现的都是公开诉苦的场面，它们之间一个重要的不同之处，则在于后一幅作品所表达的情感没有给予我们一个鲜明的方向感。在当时的语境下，这种无方向感传达的是对人类行为是否含有任何理性的深度的怀疑。但程丛林这幅作品仍然不乏充满感情的诉求和说服力，在"文革"过去之后的一段时间里，这种诉求和说服力在很大程度上来自于高度的写实主义手法，来自于其对一段历史经验所包含的真实所进行的戏剧化性呈现。写实主义依然被用来为一个新的现实感和社会秩序提供正当合理性。

在中国当代艺术里，有一个现象并不是偶然的，也不是由一时的人为疏忽或想象乏匮所致。那就是到目前为止，还没有人用曹勇"修订"戏弄《血衣》那样的方式，来重画和恶搞《1968年某月某日·雪》。这样一个缺席的调侃所证明的是，1979年这幅作品所建立的历史叙述，起码从艺术话语和生产的角度来讲，还没有被问题化，也没有像《血衣》那样被视为过时的叙事。伤痕艺术，和这种艺术以写实主义方式宣称的对历史真实的占有，在当代中国关于艺术史的主流叙述里，仍然是一个关键的转折点，奠定了其后种种发展的基础。按照艺术史家吕澎的说法，"'伤痕'艺术是一个信号，它表明中国艺术在'文革'后重新开始找回属于自己的真实，所有被强加的教条开始一个个被破除。艺术家已经不再相信由政治目的构成的虚假的真实，艺术家开始注意内心需要的指

向，遵循人性的基本要求，寻找相适应的艺术表现"[58]。伤痕艺术的意义并不在于摆脱作为风格或者手法的写实主义，而是艺术家的重新定位——不仅是相对于其艺术，也相对于其所再现的现实。《1968年某月某日·雪》和其他众多的伤痕艺术作品中一个重要的转向，是年轻的艺术家们对自己那一代人和社会群体的经历所表达的同情。（在《1968年某月某日·雪》画面的右侧，程丛林把少年时代的自己作为目击者画了进去。）王式廓要努力再现的中国农民，是受到凌辱但坚韧不屈、需要我们去认同的历史主体，而1970年代后期的伤痕艺术家们，则把他们的自传和自画像确立为充满悲情的历史反思。从那以后，以个人经历为出发点的历史认知和自我表现，便逐渐体制化，成为中国当代艺术的一个主要思潮。如果在21世纪有哪位艺术家想要对《1968年某月某日·雪》做一番不恭的调侃，他需要的恐怕不只是艺术上的别出心裁。他需要体认一个完全不一样的想象方式。

　　正如我们在以下章节里将看到的，当代艺术的发展引发了关于艺术和艺术家地位的新的焦虑，这些焦虑也促发了对社会主义视觉文化的再思考。作为一份公共遗产，社会主义视觉文化在当代中国获得了一种尖锐的批判性。我们将探讨为什么赢得众多赞许的"中国当代艺术"是一个含义复杂的说法，和"当代中国艺术"并不重合，而后者恰好是一个含义要更加广泛、更加有说明力的概念。在我看来，只有随着当代艺术的兴起，我们才有可能、也才有必要真正去把握当代中国艺术的广度和深度。一个很好的例子便是王式廓的《血衣》。当代艺术家对这件作品的戏仿其实是加强、而不是削弱了它丰富的象征意义和历史回响。我们也许会觉得曹勇的修订版好玩有趣，没有原作那样正襟危坐，但正是这层差异，使一个失去了的，或者说被抛弃了的观看之道得以显现出来，同样失去或被抛弃的也包括一种艺术创作方式，而推动这个方式的，是积极主动地把艺术和生活、自我与他人结合在一起的愿望。

最后，当看到《血衣》素描稿如此隆重地陈列在国家博物馆时，当代的观众也许会有很多难以言状的感受，从困惑到反讽到怨恨，不一而足，这是因为，以这件作品为最佳代表的社会主义文化生产方式，在当代中国其实是一直在不断地被拆解着，同时，土地改革的成果也早就被再次改革了。在国家博物馆重新面对这幅作品时，我们不得不思考该怎样把它与后革命的当代生活联系起来[59]。这也是我在下一章将探讨的问题。我们将考察一组从1960年代至1990年代的电影作品以及其中说明的重新想象的必要。我们将讨论怎样去把握一种范式（视觉的或是叙事的）的演变和持续，怎样去理解现实生活中不可否认的转向和间断。

但我们在这里对《血衣》的探讨，应该充分地说明了这样一个事实，那就是一幅历史画本身的历史同样是值得深究的话题。用视觉艺术的方式来再现一段历史经验，这本身就是一个复杂的事件，受到很多因素的影响和决定，这些因素常常又明显地不同于那些被描绘的事件中的决定性因素。同时，我们对历史画后面的历史的研究，又很难逃脱我们当下的观点和考虑。正是在这重叠交错的历史语境里，王式廓的代表作所呈现的，可以说是努力创造社会主义视觉文化的过程中的系统性逻辑和实践。最值得回味的，是《血衣》这幅作品在试图对轰轰烈烈展开的历史做一个全景式呈现时，它实际上记录的是对一个可能的未来的丰富想象。这个在过去被想象的未来，并没有成为我们今天所拥有的现在，但如果我们拒绝把这个想象中的未来看作是不可遗忘的过去的一部分，我们的现在也许会因此而贫乏许多。

注释

1 潘公凯：《时代之子》，见徐冰、王璜生、殷双喜编辑：《从延安到北京：二十世纪中国美术巨匠王式廓》，文化艺术出版社，2011年，第11页。
2 王式廓：《〈血衣〉创作过程中接触到的几个问题》，《美术研究》1960年第1期，

第 8—12 页。

3 王式廓在其《题材与主题，生活与艺术形象》(《美术》1959 年第 3 期，3—5) 中谈到创作《改造二流子》的经验。关于这幅作品及其历史背景的研究，参见殷双喜，《改造与重塑：王式廓〈改造二流子〉再研究》，《美术研究》2011 年第 4 期，第 30—32、41—48 页。

4 毛泽东：《湖南农民运动考察报告》，《毛泽东选集》第 1 卷，人民出版社，1951 年，第 13—14 页。

5 林春在《中国社会主义的转型》中指出，"共产党认为革命在很大程度上是为了解决土地问题，因此远在夺取全国政权之前，便开始摧毁旧社会在农村的基础。"见林春（Lin Chun）：《中国社会主义的转型》(*The Transformation of Chinese Socialism*)，第 43 页。

6 彼得·汤森（Peter Townsend）：《中国土地改革的意义》("The Meaning of Land Reform in China")，《每月评论：一份独立的社会主义杂志》(*Monthly Review: An Independent Socialist Magazine*) 1953 年 5 卷 3 期，第 127 页。

7 例如黄宗智认为土地改革的三个阶段分别展示了三个不同的模式。见黄宗智（Philip C. C. Huang）：《中国革命中的农村阶级斗争：从土地改革到文化大革命中的再现的与客观的现实》("Rural Class Struggle in the Chinese Revolution: Representational and Objective Realities from the Land Reform to the Cultural Revolution")，《现代中国》(*Modern China*) 1995 年第 21 卷第 1 期，第 105—143 页。

8 彼得·汤森（Peter Townsend）：《中国土地改革的意义》("The Meaning of Land Reform in China")，第 128 页。

9 彭正德：《土改中的诉苦：农民政治认同形成的一种心理机制——以湖南省醴陵县为个案》，《中共党史研究》2009 年第 9 期，112—120。引文见该文第 115 页。

10 韩丁（William Hinton）：《翻身——中国一个村庄的革命纪实》(*Fanshen: A Documentary of Revolution in a Chinese Village*)，加州大学出版社，1997 年，第一版于 1966 年出版，第 vii 页。该书中译本由韩倞等译，北京出版社，1980 年。

11 中国共产党河北冀中区党委 1947 年 3 月编发的一份关于土地改革的文件做了这样的总结："诉苦越诉的苦，斗争亦好发动，群众越能翻心，否则群众即是翻了身亦不能翻心。"参见李里峰：《土改中的诉苦：一种民众动员技术的微观分析》，《南京大学学报（哲学、人文科学、社会科学）》2007 年第 5 期，第 97—109 页。引文见该文第 99 页。

12 参见韩丁：《翻身——中国一个村庄的革命纪实》，韩倞等译，第 127 页。

13 在《搞革命：华东和华中地区的共产革命，1937—1945》(*Making Revolution: The Communist Movement in Eastern and Central China, 1937-1945*，加

州大学出版社,1986年)一书中,陈永法(Chen Yung-fa)对土改过程有详尽的分析,指出其像精心策划的剧场表演。

14 黄宗智在其论文《中国革命中的农村阶级斗争》提出的解读可以说明这一点。

15 在毛泽东看来,1927年湖南农民运动做的14件大事中,在政治上打倒地主是农民组织了农会之后的第一个行动。在政治上使地主威风扫地的一个方法或者手段是戴高帽子游乡。"这种处罚,最使土豪劣绅颤栗。戴过一次高帽子的,从此颜面扫地,做不起人。"见毛泽东,《湖南农民运动考察报告》,第27页。

16 丁玲:《太阳照在桑干河上》,见张炯主编:《丁玲全集》第二卷,河北人民出版社,2001年,第271—272页。

17 同上书,第274—275页。

18 周立波:《暴风骤雨》第一部,见《周立波文集》第一卷,上海文艺出版社,1981年,第187—190页。在小说第一部第十二章,有一个情节与韩丁在《翻身》中描写的情景十分相似。在村里召开的斗争大会上,"老实巴交"的农民老田头控诉地主韩老六的恶行。听到他的哭诉,村民们被激怒了,要求严惩地主。"正在这时,有一个人挤到韩老六跟前,打韩老六一耳刮子,把鼻血打出来。下边有几个人叫道:'打得好,再打。'可是大多数的人,特别是妇女,一看见血,心就软了,都不吱声。"(第132页)

19 见李里峰:《土改中的诉苦:一种民众动员技术的微观分析》,第104页。

20 裴宜理(Elizabeth Perry):《动员群众:中国革命中的情感工作》("Moving the Masses: Emotion Work in the Chinese Revolution"),《发动:国际期刊》(*Mobilization: An International Journal*),2002年7卷2期,第115页。

21 李朝霞将江丰与王式廓这两幅作品的构图进行了比较后,认为像王式廓那样把地主放在画面的左边与右边的农民相对,视觉效果更好。见李朝霞:《王式廓与〈血衣〉》,《文艺争鸣》2012年第4期,第57—59页。

22 见王式廓:《题材与主题,生活与艺术形象》,第5页。

23 关于这部小说的一种解读,参见唐小兵:《暴力的辩证法:重读〈暴风骤雨〉》,最初发表于《二十一世纪》(香港)1992年六月号,收录于唐小兵编辑:《再解读:大众文艺与意识形态(精校版)》,北京大学出版社,2007年,第111—127页。

24 王式廓:《〈血衣〉创作过程中接触到的几个问题》,第11页。

25 同上书,第8页。

26 见王式廓:《题材与主题,生活与艺术形象》,第3页。

27 社会主义现实主义最标准的表述,是在1934年召开的苏联作家第一次代表大会上确定的。关于苏联作家协会所采纳的社会主义现实主义原则,参看雷吉内·罗宾(Regine Robin):《社会主义现实主义:不可能的美学》(*Socialist Realism: An Impossible Aesthetic*),凯瑟琳·波特(Catherine Porter)译,斯坦福大学出版社,

1992年，第 11 页。

28 格奥尔格·卢卡奇（Georg Lukács）：《现实主义辩》（"Realism in the Balance"），收录于阿多诺（Theodor Adorno）等合著：《美学与政治》（Aesthetics and Politics），伦敦左页书局，1980 年，第 47—48 页。

29 詹明信（Fredric Jameson）：《马克思主义与形式：二十世纪关于文学的辩证理论》（Marxism and Form: Twentieth-Century Dialectical Theories of Literature），普林斯顿大学出版社，1971 年，第 204 页。

30 詹明信（Fredric Jameson）：《政治无意识：作为社会象征行为的叙事》（The Political Unconscious: Narrative as a Socially Symbolic Act），康奈尔大学出版社，1981 年，第 52 页。

31 王式廓：《〈血衣〉创作过程中接触到的几个问题》，第 8 页。

32 见高焰：《更高地举起社会主义现实主义的旗帜》，《美术》1957 年第 2 期，第 9 页。

33 卢卡奇（Georg Lukács）：《现实主义辩》，第 37 页。

34 布洛赫（Ernst Bloch），《试论表现主义》（"Discussing Expressionism"），收录于阿多诺（Theodor Adorno）等合著：《美学与政治》（Aesthetics and Politics），第 18 页。

35 见高焰：《更高地举起社会主义现实主义的旗帜》，第 7—9 页。

36 见艾中信：《油画丰采录》，发表于《美术》1962 年第 2 期，收录于《王式廓研究资料》，人民美术出版社，1990 年，第 172—173 页。

37 刘骁纯：《〈血衣〉与形象思维的飞跃》，发表于 1983 年，收录于《王式廓研究资料》，第 121—131 页。

38 王式廓：《〈血衣〉创作过程中接触到的几个问题》，第 9 页。

39 安敏成（Marston Anderson），《现实主义的局限：革命时期的中国小说》（The Limits of Realism: Chinese Fiction in the Revolutionary Period），加州大学出版社，1990 年，第 26 页。

40 同上书，第 200 页。

41 王式廓：《〈血衣〉创作过程中接触到的几个问题》，第 9、11 页。

42 同上书，第 10 页。

43 同上书，第 11 页。

44 莱辛（Gotthold Ephraim Lessing）：《拉奥孔：试论绘画与诗歌之局限》（Laocoön: An Essay upon the Limits of Painting and Poetry），艾伦·弗洛辛厄姆（Ellen Frothingham）译，纽约正午出版社，1957 年，第 91—92 页。

45 W. J. T. 米切尔曾对莱辛关于绘画与诗歌的局限的论文提出过批评。他认为在门类不同艺术中，以时空差别来作为区分体裁的界限是不正确的。莱辛的目的

是确保诗歌高于绘画这样一个文化等级,范畴之间的界限高于感官上的直接性。"莱辛把对想象界的恐惧理性化了,这样一个恐惧在每一个主要的哲学家那里都能找得到。" W. J. T. 米切尔(W. J. T. Mitchell):《体裁的政治:莱辛〈拉奥孔〉里的空间和时间》("The Politics of Genre: Space and Time in Lessing's Laocoön"),《再现》(Representations)1984年第6期,第98—115页。此处引文见111页。

46 见王式廓:《题材与主题,生活与艺术形象》,第4—5页。

47 王式廓:《〈血衣〉创作过程中接触到的几个问题》,第9页。

48 在讨论卢卡奇关于"典型人物"的概念时,詹明信指出典型并不是"具体的人物"与"外部世界里固定的、不变的成分"之间"一一对应的关系"。典型应该"是作为不同力量之间的冲突的整个情节,与被看作是一个过程的整个历史时刻之间的类比关系"。詹明信:《马克思主义与形式》,第195页。

49 王式廓:《〈血衣〉创作过程中接触到的几个问题》,第9页。

50 朱乃正:《完成自己历史使命的真诚艺术家》,收录于《王式廓研究资料》,第102—117页。

51 高焰:《更高地举起社会主义现实主义的旗帜》,第9页。

52 孙美兰:《试评〈血衣〉》,《美术研究》1960年第1期,第13—15页。此处引文见15页。

53 王式廓:《〈血衣〉创作过程中接触到的几个问题》,第10页。

54 在一篇讨论1963—1965年社会主义教育运动期间出现的视觉图像的文章中,李公明提到广东省大埔县百侯镇的一所百年老宅的墙壁上,曾经有一幅《血衣》的临摹复制品。李公明指出,《血衣》"是以农村土改为题材的阶级斗争主题创作中影响最艺术典型性最集中的作品,具有强烈的大众传播效应,对于'社教运动'的阶级斗争主题创作有深刻的影响"。李公明认为广东乡下那幅壁画的临摹者"看来是有一定素描艺术基础的农村美术宣传员,作画的态度很认真……通过临摹原作而使革命文艺中的典范作品成为介入现实生活的有力武器,这比单纯的印刷品的传播更有威力,更能在当地的日常生活中形成一个精神性的事件"。见李公明:《"社教运动"图像的创作与现实作用》,《东方早报》(网络版)2012年12月10日,http://epaper.dfdaily.com/dfzb/html/2012-12/10/content_711658.htm。

55 见林冰温:《"评〈血衣〉"》,《美术》1963年第5期,第36—38页。林冰温在文章结尾表明写作的时间和地点为"1962年于平阳第二中学"。文章发表在《美术》杂志刊登读者来信和评论的"大家谈"专栏里。

56 参见迟轲:《对〈评《血衣》〉的异议》,《美术》1963年第6期,第36—38页;丁勇发:《分歧从哪里来——驳林冰温对〈血衣〉的评论》,《美术》1964年第6期,第15—18页。

57 参见马骁:《听听农民对〈评《血衣》〉的反映》,《美术》1963年第6期,第38—40页;《应当用阶级观点来评价〈血衣〉:来稿摘要》,《美术》1964年第2期,第34—37页。

58 吕澎:《20世纪中国艺术史》下卷,北京大学出版社,2007年,第671页。在这里吕澎还写道:"艺术家基本上采用的是写实主义的手法,可是他们将写实主义的方法从'文革'的风格化倾向退出,去直接再现现实中的问题,立场发生了根本的变化。"

59 2013年5月,我再次参观中国国家博物馆时,在一号中央大厅里看到2011年开启的《中国国家博物馆馆藏现代经典美术作品展》的展品,其中有董希文《开国大典》的两个版本,但奇怪的是却没有看到《血衣》。

第三章
在新中国电影里我们
看到的是什么

对本章标题里提出的这个笼统的问题，在我们弄明白并且就其所指涉的具体对象有了共识后，也许可以这样直截了当地给一个回答：我们看到的是新中国。接下来的解释当然可以更细致一些：我们看到的，是用电影的形式对"新中国"这个理念的表达和投射，这个理念，正如我们在本书第一章所讨论的，在中华人民共和国于1949年成立后获得了巨大的历史动力和现实基础，同时也在20世纪中叶激发了好几代中国人。从1940年代末期开始建立的主流电影制作里，我们反复看到了为新中国的建立而发出的欢呼——欢呼她的出现和意义，以及她的希望和未来。也就是说，新中国电影是创造社会主义新中国不可或缺的一部分，其努力的目标，是展示我们应该怎样观看和想象这个正在涌现的新的社会政治现实。因此新中国电影表现的是对新的现实的想象，并且力图对应该出现的现实生活产生积极影响。由此我们也知道，银幕上的这种想象不应该与现实混为一谈，因为在现实与对现实的再现（无论是电影还是其他形式）之间，从来就是充满了张力的。更进一步，我们因此也就没有理由去相信，这个电影传统可以告诉我们中国在社会主义时代究竟是什么样的，正如我们没有理由指望一个事后的修正或是重拍，就能如实地告诉我们当时的真实状况。至于究竟什么是新中国电影传统，我们也许可以通过罗列其不包括什么类型片来进行初步的描述。比如说我们在这个传统里找不到标准的功夫片，找不到关于惨淡未来的科幻片，以及靠恐怖或是情色为噱头的惊悚片等。甚至到了1980年代，还很少看到哗众取宠的打闹喜剧，或是以导演为主、取悦小众观众的艺术片。

但这并不意味着新中国电影没有发展出自己的类型和套路。恰恰相反，到1960年代初期，很多电影类型都已经清晰可辨，可以按题材分类（比如战争片、历史片、少数民族片，或是当代生活片等），也可以采用其他标准（比如说音乐片、戏剧片、现代文学名著改编片等）[1]。在这个阶段曾引起相当重视的一类影片是农村片，或者说关于当代农村生活的影

片。作为一个类型，农村片主要是由影片的主题决定的，但这类片子在配乐、视觉词汇、情节要素等方面都有鲜明的特征，甚至可以说是公式化的套路，正是这些特征和套路让观众从电影一开始便会准备好进入农村生活。此外，所有的农村片都无一例外地是以情节和人物发展为主要线索的叙事片[2]。

在这里，我们将通过分析30余年间出现的四部有代表性的新中国电影来探讨农村片的演变。我们将着重讨论这些电影对农村妇女和社会变迁的再现。对有些读者来说，这个话题也许会显得太陈旧，无太多新意，因为要想在1940年代末到1990年代这个时间段里找到一部跟社会变迁无甚关系的中国影片，确实不容易。这个时期的中国电影可以说无一不反映、再现、宣传、突出，甚至直接参与了各个层面的社会变迁。事实上，新中国电影的内容和发展中一个最鲜明的特征，便是电影和起伏动荡的政治经历以及文化变革的密切关系，这种关系有时会让人觉得振奋无比，有时又让人焦躁不安，甚至痛心疾首。密切关注社会生活，作为新中国电影的大传统，至少可以追溯到在中国电影史上具有关键地位的1930年代，因为正是在这个时期，电影在动员民众应对民族危机方面的巨大潜力被充分认识到，电影的娱乐功能则被视为肤浅轻率而遭到贬低和排斥。新中国的电影，作为新成立的社会主义国家的重要文化机构，继续放大了电影的教育功能，严肃认真地制作出精心设计的画面，为各项现行的政策和集体的想象进行视觉上的诠释和演绎。

如果我们要说出新中国电影一个最明显的特征，我认为应该是其在自我定位和作品创作上体现出来的自始至终的严肃谨慎。甚至在第五代电影导演那里，他们对全新的电影语言的自觉追寻，在1980年代被很多批评家看作是充满艺术气质的（尽管是迟到的）新潮，带来的是令人耳目一新的中国电影，但轻松调侃仍然绝不是他们想要表达的情绪或内容。他们编织的迥异于前的叙事和视觉影像，有着明显的第五代导演的印记，

但其背景无一例外地是厚重的历史事件和深沉的情结。第五代电影的这样一个视觉特色，不经意间强化了一种含有很深隔阂的、异国情调式的观看中国社会的方式。关于这一点，我在本书第五章将进一步讨论到。

在时下的学术研究项目里，中国的农村片很可能不是一个最能引起普遍关注或兴趣的话题，但在我看来，农村片是把握当代中国社会历史和视觉文化的一个极好的切入点。比如说，我们在这里将要讨论的四部影片，代表了从新中国电影最有社会主义特色的阶段到后来第五代的电影风格，为我们梳理农村片的类型特征和模式变迁提供了一个很好的机会。同时，通过相互的比较，我们在看到这些电影文本之间的相互涉指和修正之际，也能更直接地把握现代中国电影和文学中的一个饶有生命力的再现现实的策略，那就是通过以农村妇女为中心人物，来展示和衡量社会变迁的深度和广度。这样一个比较观看的方式还会促使我们去建构一个多维度的历史叙事，以便更好地来说明影片类型的变化所包含的象征层面和文化层面上的意义。也就是说，我们在一个历时坐标上对形式的变化进行追踪，应该以对类型特征进行静止的、形态学式的描述为开端，但最终必然超越这种静态的描述而达到一个历时的叙事。在考察这四部农村片的演变过程时，我们发现的其实是关于迈向现代的不同想象，这些想象在20世纪下半叶曾深深地让一个农业大国怦然心动。

更重要的是，通过这番比较观看，我们可以理解为什么"新中国电影"是一个历史性观念。如我在下面将解释的，随着1990年代的到来，随着中国电影工业系统地引进不同的投资方式和生产方式，发展出新的影片类型，追求不同的视觉效果，走向不同的市场，"新中国电影"作为社会主义国家的核心文化机构逐步发生转型，代之而起的是"中国电影"，其所具有的文化身份也要广阔丰富得多，因为"中国电影"的目标不仅仅是加入新一轮全球化，而且也要在全球化里挣得自己的一席地位。这一转型在很多其他文化生产部门（比如文学和艺术）也都可以观察得到，

但这并不意味着新中国电影曾经想象和创造过的一切都随之烟消云散。农村片就是一个说明这一传承的极好的例子。农村片可以与时俱进，也可以改头换面，但其作为一个类型仍然有生命力，并且还具有意义，因为新中国电影留下的遗产与其说是政治上的局限或者强加，不如说是使数代中国人不能忘怀的文化期待和社会理想。这也正是社会主义视觉经验在当代艺术中的意义，在本书第四章，我将进一步讨论这个话题。

农村片与民族电影的创造

　　早在1953年，也就是社会主义建设的第一个五年计划开始之际，文化部门的领导人就已经提出，"农村片"的制作和放映应该是不久前刚刚实现集体化的电影产业的一个主要任务，其目标是直接面对全国广大的农村观众，同时也要通过银幕来再现他们的生活。新中国的电影界很快便意识到，创作农村片是一场必要的文化变革的一部分，而文化上的变革将帮助新成立的人民共和国进一步巩固其政治合法性。到1950年代后期，随着农村集体化运动的到来，不少电影制片厂拍摄出了一批直接反映新的农村集体生活的影片，这个集体可以是一个村庄，一个新成立的公社，或者是一个生产队。这批农村片的特点是通过营造浓郁的地方色彩来塑造可信可感、接近生活的人物形象，同时，伴随着戏剧冲突的解决，影片力求传递一个积极向上，或者说带有教谕色彩的中心思想，因此影片的结尾往往都是大团圆式的皆大欢喜，而这也据信是农村观众所喜爱的。

　　在一部标准的农村片里，剧情发展的速度必须适中，人物的感情不能太模棱两可，正面人物和反面人物的对比应该明白无误，而且处处体现出来。为了取得流畅的真实感，这类影片均采用连续性剪辑，叙事方式也是解说式的；画面的构图一般都四平八稳，灯光富有剧场式效果，

镜头则大多是中景或远景。总之，理想的效果是通过鲜明的视觉形象和强烈的情感诉求，来促使观众进入角色并认同正面人物。此外，电影的配乐应该追求地方色彩，尽量利用传统乐器和民歌，以便在剧情需要的时候增强集体感和欢庆气氛。这样一个气氛的营造，其实和欧洲电影史上早期的所谓"看热闹电影"不无相通之处。

为了吸引广大的农村观众，农村片积极地融入了许多本土的审美习俗和娱乐形式，因此也就带来了摆脱经典的好莱坞叙事电影模式的可能，这种模式对中国电影制作的影响，一直到1940年代末期，都可以说是显而易见的。（苏里执导的《咱们村里的年轻人》上集［1959］，集中体现了我们以上概括的农村片的众多特点。）正如电影评论家柯灵在1960年所说，农村片完全有可能为中国电影的民族化指明一个方向[3]。至少，这类影片让关于社会主义农村生活的积极想象变得明确可感，并且试图促使这样的想象深入人心。

尽管我们可以对农村片的类型模式进行概括，但以一个村庄或生产队为背景的喜剧式农村片却只有很短暂而且不连贯的历史。此外，这些可以营造出一个平和、理想化的当代农村生活的电影手法，并不能完全让农村片别具一格，因为同样的技巧也被用来描写社会主义工业化和其他行业的发展。如果早期农村片里的理想化色彩，与一直到1960年代初期都是作为文艺创作主导方针的社会主义现实主义有关，那么在1980年代开始出现的一些关于农村的影片里，我们可以看到农村片作为一个片种的成熟。这些影片包括《咱们的牛百岁》（赵焕章导演，1983）和《人生》（吴天明导演，1984）。尤其是在根据路遥原著改编的《人生》这部影片里，农村和城市之间的差别进入了农村片，并且成为一种不可逃避的悲情。无独有偶的是，《人生》和饱受赞誉的《黄土地》（陈凯歌导演）于同一年出现，而且两部影片都表达了对陕北黄土高原铭心刻骨的复杂情感。正是在这个时期，现实主义在农村片里获得了一个完全不同的意义，

农村生活不再被看成是让人充实自足的幸福生活，甚至不再是可以接受的生存方式。

到了 1990 年代初，关于农村片的观念又有了新的发展，这是因为这时很多导演开始意识到，众多的国际电影节似乎只对以农村为背景、描写旧式风俗的中国电影感兴趣[4]。与此同时，一些属于第五代的电影导演遭到诟病，有人批评他们为了迎合国外市场，不惜以西方人看东方的眼光，把古旧的中国当作异国情调来呈现。总之，乡村生活在这个时期的电影里常常成为用来刻意表现民俗的空间。张艺谋 1992 年导演的《秋菊打官司》在国内外皆获好评，标志着一个意义深远的转折，因为这是第五代导演的一位领军人物第一次以纪录片风格来拍摄当代农村，同时也因为这部电影的制作有海外投资的支持[5]。

纵观新中国农村片的历史，在其理想化阶段，最经典性的、具有范式意义的作品，应该说是鲁韧导演的《李双双》（1962）。这部以人民公社里的新的集体生活为背景、寓教于乐的轻喜剧，根据李准 1959 年创作的一篇短篇小说（《李双双小传》，发表于 1960 年《人民文学》第 3 期）改编而来，上映后深受观众的喜爱，并在《大众电影》1963 年主办的、由全国观众投票决定的第二届百花奖中获得最佳影片奖（图 3.1）。值得注意的是，李准的短篇小说创作于 1959 年，描写的是"大跃进"时期农村生活中的新事物新面貌。1958 年开始的"大跃进"是全国范围内一场轰轰烈烈、雄心勃勃的群众运动，其目标是迅速地把整个国家的经济文化提升到高度发达的现代化阶段，具体来说便是要在工业生产尤其是钢铁生产上"赶英超美"。但发动这场运动时的紧迫感和过度自信，带来的却是不切实际的政策和规划，并进而造成了灾难性的后果，其中最具破坏性的是后来使数百万农村人口死亡的大饥荒。这场大规模的饥荒像幽灵一样长时间困扰中国政治，并成为好几代中国人的集体记忆中挥之不去的阴影。

图 3.1 《大众电影》1963 年 5-6 月号封面,张瑞芳饰演李双双

但李准创作《李双双小传》这篇短篇小说，正如加拿大学者王仁强（Richard King）在他的研究中所说的，是为了展示"'大跃进'本来应该有的面貌"，那应该是"一个充满希望，目标一致，干劲冲天的时代，是一个把农村妇女从繁重的家务事里解放出来，让她们积极投入到整个国家的集体生活中去的时代"[6]。王仁强还提到，作家李准相信他的小说前后各种版本拥有至少三亿读者，而小说改编成连环画、电影和各种地方戏曲之后所造成的影响更是不可估量[7]。在小说改编成电影的过程之中，无论是在主题和细节上，都有细致但深具意味的调整，但王仁强指出，无可置疑的是，"李双双，以及众多的冠以她的名字的作品，是'大跃进'时代文化领域里的一个成功故事"[8]。

《李双双》成功上演不久，中国电影出版社便出版了《李双双：从小说到电影》一书，把影片从酝酿、制作到放映的过程作为一个具有样板意义的经验来全面总结介绍，目的显然是希望能为新中国电影未来的发展提供一个具体的模式。除了导演的分镜头剧本之外，该书还包括众多的文章，比如说主要演员的心得体会，以及摄影、布景、作曲等方面的创作经验，涉及影片摄制过程中很多技术方面的问题[9]。（值得一提的是，《李双双》拍摄的外景地在河南，也是"大跃进"后饥荒最严重的省份之一。）这本内容丰富的文献汇编，对我们研究新中国电影在各个方面进行的创新尝试以及其想达到的效果，自然有很多的参考价值，但《李双双》这部电影本身，却随着人民公社的退远，随着很多人曾经急切地希望一夜之间化为现实的社会主义景象的消失，而显得过时，显得做作，甚至有可能让人感到莫名的难堪。

因此，身处当代世界的我们，在观看《李双双》，或者在阅读李准的短篇小说时，有必要激活我们的历史想象。我们需要意识到，这些文艺作品所表达的，是曾经一度十分真实的向往和切身的生活体验；如果我们将这类作品视为居心叵测的欺骗和完整配套的宣传而置之不理，我

们将不会有任何收获,正如把"大跃进"看作是不可思议的疯狂或是某个个人的愚蠢,只会削弱我们对那个非同寻常的历史时刻及其复杂成因的理解。如果投以同情的眼光,我们就会看到,这部电影突显出来并且想要解决的主要问题,比如妇女的地位和作用,比如对传统的女主"内"、男主"外"这种空间等级的挑战,比如普通人对更美好的生活的向往和追求等等,其实仍然存在,而且将在1980年代至1990年代的电影里再度出现。事实上,以历史的眼光来看,《李双双》可以说提供了一个想象极其丰富的答案,力图解答的是在实现中国社会和文化传统现代化的过程中遭遇到的一系列盘根错节的难题。

此外,即便从形式的角度,我们也可以欣赏《李双双》在制作过程中对创造一种社会主义电影的认真追求。我们还应该分析和了解这部电影为什么能得到广大观众的喜爱,而不是简单地将其当作不折不扣的宣传而打入另册。研究中国电影的英国学者裴开瑞(Chris Berry)在1990年代初发表的一篇颇有见地的文章中曾指出,《李双双》之所以值得研究,是因为它克服了以观众认同为原则的电影镜头机制,而这个机制正是好莱坞叙事电影的最大特点。通过把主观镜头与影片中某个具体人物或是观看的角度区分开来,《李双双》在镜头运用层面上为观看电影的主体构造出了一个"特许的视点",也可以称为第三视点。它标志着一个客观的、全景式的位置,从而使我们得以从那种由处于观众和具体人物之间的摄像机而引发的互为镜像的关系中摆脱出来。裴开瑞把这个第三视点在电影语言中的构造称为一种中国模式,这个模式是"抵制个人主义美学的一部分",而且它"和西方的范式相反,显然值得更加深入的研究"[10]。

这样一个特许的视点(裴开瑞也将其称为一个"抽象的秩序地带"),如果在《李双双》里为观众所拥有,那么在后来的一部电影中,这个视点似乎再度出现,而且更加明显,更加有意为之。我这里指的是周晓文导演的《二嫫》(1994)中几次出乎意料地插入到影片叙事中的,几位

老奶奶坐在光秃秃的山头晒太阳的画面；这组用长焦镜头拍摄的画面的景深极浅，有袅袅缭绕的效果。这些和叙事内容没有太多关系的镜头取景别致，呈现出一道时间之流以外的、颇有幽灵氛围的景观，与《二嫫》这部电影所关注并且评论的电视画面之流，在性质上可以说截然相反。那几位坐在山头的老奶奶一言不发，而且面无表情，但她们的存在，无声中构成了对二嫫这样一位1990年代的新式农村妇女的人生和奋斗的隽永评价。这种评价采取的方式是视觉而不是语言，因此也给影片所展现的视野平添了许多纵深。淡然坐在那里晒太阳的老奶奶们让观众意识到，对于银幕上展开的故事，可以有这样一个超然物外、天长日久的观看角度，观众对二嫫或是其他人物的认同和关注，也就因此而被打断，不再那么自然而然。与此同时，通过背景模糊的长焦镜头和渐行渐弱的配乐，老奶奶的存在显得有些虚无飘渺，等于在整部影片的视觉场域中横插进了一种互为观照的张力，让我们感觉到一些抽象的性质和关系的存在，但这些性质和关系又恰恰是无法简化为物质的、具象化的形状的。也就是说，在这部电影的叙事中暗示出一个第三视点的策略，其目的并不一定就是积极抵制个人主义或是推动集体主义式的行动。这样一个超脱的视点也可以构成一种历史的喟叹，一个离群索居的体验，或者是从繁忙的当代日常生活中激流勇退的选择。

 如果说《李双双》这部电影中全景式的镜头想达到的既是电影语言上民族化的形式，同时又是一种有效的教育方式，那么在《二嫫》这部让人驻足反思的电影中，以这种空灵的方式对历史空间的呼唤，延伸的正是第五代导演作品中常见的具有人类学意义的审视的眼光。虽然这两部迥异的影片相隔了三十多年，而且正是中国社会和中国电影经历了深刻变化的三十多年，但它们却都具有农村片一些形式上的鲜明特征。我在下面的讨论中希望说明的，便是为什么我们应该而且必须把这两部影片放在一起来观看，为什么这中间还需要用另外两部关于农村妇女的电

影来作必要的过渡，即《野山》（颜学恕导演，1985）和《香魂女》（谢飞导演，1992）。

社会变迁与喜剧式的角色转换

假若我们以上对《李双双》和《二嫫》中分别出现的特许视点的解读能够成立，那么对这样一个视点的分析同时也让我们更清楚地意识到，这两部影片是多么的不同，产生这两部影片的社会和文化背景又是发生了怎样巨大的变化。康浩在他对1956至1964年间中国电影类型的归纳中，认为《李双双》属于以当代生活为主题的"欢快型"影片，有别于以革命历史或者是少数民族为主题的其他类型。有关新社会的影片，康浩指出，其格调都是欢欣鼓舞的，目的大多是"为了配合当前的政治、社会和经济上的运动。为了寓教于乐，这些影片呈现的都是模范环境中的模范人物"[11]。

李双双正是这样一个模范人物。她最让人感到亲切的气质，是她的开朗乐观和对集体事业的高度热情；她代表了社会主义时期新一代的农村妇女，她们不再满足于做家务事或是承担贤妻良母的角色，而是希望积极参加集体生活，在公共空间里发挥她们此前从来没有机会发挥过的作用。李双双这样一个形象最切近的历史前辈，如我在本书第二章中所说，是那些在土改运动的诉苦会上勇敢地站起来公开发言诉苦的农村妇女。更广泛地说，李双双以及此时在小说或舞台上出现的其他妇女形象，都是一场影响深远、目标明确的妇女解放运动的意气风发的受益者，同时也是这场运动忠实的参与者和拥护者，而妇女解放从来就是20世纪中国社会主义革命至关重要的一部分[12]。

作为一部轻喜剧，《李双双》的主要戏剧冲突和内容，在李双双和她的丈夫孙喜旺之间展开。喜旺是一个有些畏首畏尾的"中间人物"，

他的大男子主义，自私和保守的性格，以及不敢勇于承担公家责任的行为在影片中成为笑料，但最终得到克服。在他身上浓缩的是一系列传统的、对新的集体生活非但无补而且有害的心态和习惯，而李双双恰好是一个充满爱心但个性鲜明的妻子，同时又是一个自豪、心地善良，但是坚持原则的公社社员，她的形象是一个模范农村妇女的形象，有着社会主义时代所需要的所有优秀品质[13]。在影片的结尾，我们看到的是皆大欢喜的和谐结局。以一片平和明亮的田园风光为背景，编剧和导演特意安排了这对中年夫妇表达对对方的爱慕。先是通过一个远景镜头，我们看到桂英和二春这对村里的年轻恋人一路欢笑着跑下山坡，然后镜头反切到一个中景，我们看到双双和喜旺收回他们望向山坡的目光，转而很满足地看着对方。喜旺憨厚地笑着，略显含羞地对双双说："说真的，你是越变越好看了。"双双先是抿嘴一笑，然后不无赞许地说："你不也在变吗？"这时喜旺充满爱意地从双双手中接过她的手提花包。这个看似微小的动作直接回应了影片开场时的一个细节。当时双双在河边洗衣服，从地里和一群社员下工回来的喜旺正好路过，便把脱下的衬衫从桥上抛给双双，让她浆洗。结尾处的这个细节同时也象征了双双对喜旺的正面影响（图3.2），因为他在影片中的转变很大程度上来自双双的坚定立场，而现在他能欣赏自己妻子的美，是因为他认同并接受她所代表的价值。但对双双在他们夫妻关系中的主导地位的承认，在此处又被很微妙地平衡过来：喜旺接过双双的提包后，很惬意地转身从右侧走出了画面，留给双双的选择便只能是跟在他后面走出去。

 尽管影片结尾秀的是夫妻甜蜜的恩爱和谐，影片中的大部分喜剧场面却是围绕着双双和喜旺的性格冲突而展开，夫妻间的矛盾被赋予了鲜明的社会内容和意义。双双是个热情外向，为了社里的事会直言快语的积极分子；她心胸开阔，笑声有很强的感染力。喜旺虽然心地很好，但却无主见，而且过于爱面子，不愿得罪人。也就是说，双双是个更强势

图 3.2 影片结尾时幸福和谐的夫妇

的人物,因而在公共场合扮演着更积极的角色;喜旺则常常显得软弱无力,宁愿委屈求全,息事宁人,碰到难处时甚至会一走了事。整个喜剧的内在结构因此在很大程度上取决于一个直观的角色转换,也就是说我们不断地看到,喜旺不能认出或接受自己妻子所具有的公共身份。(他的这种落后心态有一次受到了村里老支书的正色批评,原因是喜旺不但总是出于习惯把双双唤作"咱们家做饭的",而且还完全不能理解双双在村中心的墙报上贴出来的一张大字报的意义［图 3.3］。)双双之所以成为强势人物,反过来说,正是因为她走出了家务事的小圈子,直接参与到社里的集体事务中去。

这样一个精心安排的角色转换,使《李双双》能有效地揭示出很多问题;同样的角色转换,在《二嫫》中继续起着关键的作用。在属于1990年代的这部影片里,二嫫这位当代农村妇女能吃苦耐劳,好胜心强,独自面对一个和李双双时代大相径庭的现实(图 3.4),而她的丈夫却是病病殃殃,满腹牢骚。在这部影片里,属于第五代的导演周晓文不再去营造一个喜剧性的大团圆结局,而是严肃地探讨经济改革时代兴起的消费文化所带来的幻灭和失望[14]。影片的风格明显地受益于一些经典的第五代电影,但展现的是关于 1990 年代农村生活的冷静分析,叩问什么才是让人心满意足的新生活,同时也对欲望和商品崇拜等问题提出了批判性思考。但在我们深入分析《二嫫》,解读其"在获得中失落"这一中心寓意之前,有必要简单地回顾一下另外两部含有相同类型的"角色转换"的影片。我们可以看到,这另外两部影片在主题和电影语言上构成了从《李双双》到《二嫫》的转折和过渡,即从喜剧过渡到悲剧,从格式化的喜剧效果过渡到聚精会神的批判反思。

在这里我们首先应该关注的是 1985 年的《野山》,这也是一部能帮助我们更好地认识新中国电影中的农村片的作品。这部根据贾平凹的中篇小说《鸡窝洼人家》改编的彩色故事片,讲述的是陕西农村的两对夫

图 3.3　喜旺并不能完全理解妻子双双张贴的大字报的意义

图 3.4 《二嫫》中夫妇之间的不同视角

妇在1980年代经济改革初期颇为纠结的离合，反映了市场和城市文化对边远地区农民的心理冲击以及在此碰撞过程中释放出来的能量[15]。《野山》于1986年获得了当年金鸡奖的最佳故事片、最佳导演及最佳女主角等六项奖（包括最佳录音和服装）。虽然当时对电影所表达的主题思想并非没有争议，但评论者和批评家都对影片中让人耳目一新的严峻的写实主义表示高度的赞赏，一致认为导演在拍摄风格上成熟完整，叙事流畅，同时录音技术上也有突破。

《野山》的中心情节，是两对农村夫妇间匪夷所思、富于戏剧性的重新组合。故事开始时，对新事物充满好奇、敢想敢做的桂兰，是生性谨慎的灰灰的妻子，但随着剧情的发展，桂兰和灰灰的婚姻破裂，而她最后跟灰灰的弟弟禾禾，一个喜欢折腾、屡遭挫败的创业者，走到了一起并喜结良缘，哥哥灰灰则跟原来的弟嫂秋绒，即禾禾的前妻，结成了夫妻——秋绒此前因为不能忍受禾禾的不安份、穷折腾而跟他离异。老大灰灰和秋绒同样安心于自己农民的命运，两人情投意合，相互慰藉，他们的喜事在影片中也因此而成为村里热闹一时的佳话。与此同时，桂兰和禾禾却遭到来自乡里邻居们不少的白眼和嘲讽，他们的婚礼甚至根本没有在影片中出现。但影片结尾的气氛却是欢快的，而且有一扫前嫌的味道，因为这时做生意成功了的桂兰和禾禾买回了村里第一台电动压面机，在村民的帮助下抬进村，桂兰兴奋地告诉四周的人群将来都可以来用压面机。

《野山》故事情节的俗称是"换老婆"，但当时一位评论者便指出，把这个故事看成是"换丈夫"可能更准确，因为影片的焦点是妇女，尤其是桂兰的觉醒过程和对自我价值的肯定[16]。有趣的是，研究电影的学者倪震当时就敏锐地提到，《野山》中农村妇女桂兰开放活泼、无拘无束的形象，直接让人想到20多年前银幕上出现过的爽直泼辣的李双双[17]。

但几乎在影片的每个层次上，包括塑造桂兰这样一个一心追求更富

足的生活的农村妇女形象，《野山》都在有意识地告别以《李双双》为代表的电影传统，是一次全新的出发，尽管两部影片都有一个欢快的结局，而且都富有创造性地肯定并支持了其各自不同时期的社会和文化发展方向。在《李双双》这部1960年代的黑白片里，画面灯光常常是不自然的明亮，布景设计有着鲜明的舞台效果，音响对话等则都是后期录制，而在《野山》这部1980年代的彩色影片里，所有的技法和努力（从静态的长镜头的运用，到现场录音，到服装和布景设计）都是为了再现一个沉重而艰难的现实。与我们在《李双双》中所感受到的视觉与观念层面上的清晰明确相反，在《野山》中，我们见证的是对纷乱的日常生活和说不清理还乱的感情纠葛的悉心关注。为了真实反映边远山区里农民生活的艰苦和贫困，《野山》整体的色调是低沉的灰蓝色，直接录制的自然声响取代了解说词性质的外在音乐，而且很多室内的场景都尽量采用自然灯光，因而显得十分幽暗。整部电影所追求的视听效果，便是要让沉睡、贫瘠的土地来说明，为什么桂兰和禾禾这对年轻夫妇应该而且必然有追求更好的生活的欲望（图3.5）。

在《李双双》和《野山》之间，一个明显的差别是对体力劳动的不同表现形式。对李双双这位社会主义时期的新妇女和公社其他的女社员来说，劳动是一个光荣而且愉快的经验（影片中，这一观念通过银幕上不断出现的劳动者干净整洁、朝气蓬勃、阳光明亮的脸庞和身体而传达出来，[图3.6]），而对1980年代生活在偏远贫穷的山区里的人们来说，劳作则完全是重复性的，而且让人心灰意冷。这里不再是阳光灿烂的田野里的集体劳动，而是一个人形单影只地推着石磨打转，这样一个沉重的形象在这里成为一个常见的视觉隐喻，讲诉着繁重的体力劳动给人的心灵和肉体带来惩罚性重压。碌碌转动的石磨同时也象征了一种不可逃避、循环反复的日常生活和历史。在新中国电影的发展史上，这种让人绝望的劳作可以说是在《人生》这部影片中开始成为一个重要的主题。《人

图 3.5 艰难的乡村生活及其简朴的愉悦

图 3.6 《李双双》中一边劳动一边歌唱的公社妇女

生》和《野山》都是西安电影制片厂 1980 年代初的出品，这两部前后相差仅一年的影片为农村片这个传统开创了一套批判现实主义的视觉词汇。

在 1994 年的《二嫫》中，这种后社会主义式的对被理想化的劳作的祛魅和拒绝又有了进一步发展。影片中好几次剧情发展间的转折，都是通过二嫫在夜里一个人用脚揉面的特写镜头来表达。二嫫的身体在这一系列镜头里被分割成一段一段地拍摄，仿佛是可拆卸的机器：这组镜头点出了她被压抑的性欲，同时也暗示着她的生活经验的脱节甚至解体（图3.7）。

我们在这里看到了对此前具有范式意义的《李双双》的重写或者说重新想象，但这番重写显然不仅仅局限于对农村生活和集体劳动的去理想化。新的想象同时也意味着对"角色转换"这个结构方式进行重新排序，这一点在我们比较《李双双》和《野山》时尤其显得清楚。在《李双双》那里，要改变的是胆小怕事、委屈求全的丈夫喜旺，只有这样，他才能认识到自己爽快直言的妻子的美，而在 1980 年代的"换丈夫"故事里，戏剧情节的中心，是桂兰这位心地纯洁的妻子怎样冲出身边的种种限制，摆脱失去了意义的婚姻，勇敢地走她自己的路。《野山》突出的是桂兰自我意识的觉醒和她改变现实的欲望；她的转变过程由一系列因素和经历促成：首先是她对小叔子禾禾不断折腾不断失败的同情，她对外面世界的好奇，此外还有她和禾禾的县城之行，让她看到了城市生活的诱人。

双双和桂兰的最大区别，因此也就体现在后者不断增强的身体意识，不断明确的女性身份上。例如，在影片开始，我们看到她因为晚上劳作后上床睡觉，却叫不醒鼾声大作的丈夫而感到失望；此后她决定用盐水刷牙漱口，并且很喜爱禾禾送给她的一面梳妆镜；我们看到她在县城的旅馆里，跟室友说公共澡堂让她觉得很害羞，因为身边的妇女都没有穿衣服（图 3.8）。而在 1962 年的影片中，李双双却作为一个完全没有任何自身欲望的个人出现，也没有表现出因为他人的目光而产生的羞涩或

图 3.7　二嫫夜里一个人用脚揉面

图 3.8　桂兰梳妆打扮去赶集

是自我意识。她是一个充满爱心的妻子，一位体贴的母亲，一个大姐姐，同时也是社里妇女的领头人；她的幸福是属于公共空间的，连她偶尔的气馁和失望也很少是一种孤独的经验。桂兰因为在县城里看到了外面的世界而心满意足地回到村里，却发现自己被丈夫指控为私奔而处在完全孤立的地位，饱受村里人闲话，因而倍感孤独。她内心的痛楚，加上她对令人激动的新生活的向往，使得桂兰能够以淡然、超脱的目光来看待周围的一切。这一刻发生在影片的后半部，而且以极有感染力的视觉效果表现出来。我们看到已经离婚的桂兰走上一个小山坡，却吃惊地发现有人帮她把地里的麦子收割掉了。这时一个几乎是360度的旋转镜头，模拟着桂兰对四周起伏的"野山"的环顾，一个新的自我意识由此无言地表现出来，伴随着让人眼界大开的自我肯定。

在双双的世界里，一切都井井有条（在视觉上，这个结构清晰的空间由众多畅通明亮的门窗体现出来），我们很少进入双双私人的视野，她的挫折感也不可能让她成为一个沉思默想的人，或是让她从公众视线里隐退消失（图3.9）。对双双来说，她生活的村庄是一个完整的社会主义空间，她所有的生活和想象都属于这个空间，以至于整部影片里自始至终摄影机都没有升起来给我们一个鸟瞰全景的机会。（与此相反的是，在《二嫫》那里，我们常常有机会从空中俯瞰，看到的是一个沉睡的、界线明确的边远村落。）

双双和桂兰同样都是有主见的人，但她们却分别展示了两个社会形态的不同逻辑：在双双那里，我们看到的是一位有政治意识，被赋予了政治资源的农村妇女勇敢地和旧习俗、旧偏见作斗争；在桂兰那里，一位自我意识愈来愈强的农村妇女经历着因为有了新的欲望而感到的痛苦，并因此而一度从她原来属于其中的社群中剥离出来，成为众矢之的。在双双的身后，有队里老支书慈父般的支持，必要的时候，她还可以去找公社大院里的刘书记。她代表的是队里的集体利益，因此而得到其他队

图 3.9　双双给公社领导留言

员的尊重。有一次她批评喜旺,直言他没有帮助她更好地做好队里的工作。

桂兰这位 1980 年代的农村妇女,却没有这样一个给予她强大支持的社会组织,也没有她可以求助的政治领导。社会主义时代那样一个温暖的大家庭,在经济改革时代分化为一群似乎无动于衷的看客。当桂兰从县城里回到村里,咬牙决定跟丈夫灰灰言归于好时,她很快便意识到村里人在谣传她跟禾禾私奔了,都围过来看她的好戏。更让她绝望的,是灰灰竟然跟嬉笑着围观的人群沆瀣一气。在这场最终导致他们离婚的关键一幕里,镜头把桂兰拉得比以前任何时刻都近,形成一个罕见的脸部特写,与她身后面目模糊的围观者形成对比,让我们清楚地看到她的孤独无援和痛心疾首。被这场景搞糊涂了的灰灰,一直处在室内幽暗的背景里,也因为焦距模糊而显得面目不清。但当桂兰求他出来证实她的清白时,他屈服于人群的压力反而向她咆哮如雷。在这里,社会压力的具体形象是挤在门外窗外围观的村民们,他们出现在好几个显然是反映了灰灰的视角的镜头里。在《李双双》那里,也有一个结构上类似的冲突场面,但在那场戏里,是丈夫喜旺倍感羞辱,终于转身出走,而双双面对着小英气势汹汹的父母(他们都穿着深色衣服),毫不退让,磊落光明[18]。

正如支撑这两位女性角色的力量来源不同,她们各自的丈夫也因为不同的原因而受到挑战。我们在前面提到,喜旺因为不能正确认识双双新获得的公众身份,所以总是不断地觉得被她冒犯,但又不敢公开发作。灰灰也是同样谨小慎微,在意村里人的流言蜚语,但他不能接受自己的妻子对新生活的向往,因为他觉得这威胁到了他所熟悉的世界,也威胁到了他的声望。他的谨小慎微和他不愿意看到生活发生任何改变有关。当他意识到桂兰更支持他那喜欢折腾的弟弟,灰灰便有意让他们知道谁是家中老大,宣称他,而不是桂兰,才是一家之长。随着矛盾的激化,他砸碗砸锅以泄愤,也就间接地打破了他的第一次婚姻。(喜旺却不敢

也没有以不贞洁或不听话来指责双双。当他气极时,能做的只是离家出走,以免双双在外面做的事又使他难堪。)尽管如此,灰灰最终还是得承认失败,因为他想维系的传统生活愈来愈显得没有前途。在《野山》的结尾,我们看到灰灰和妻子秋绒在自己屋前,远远地看着禾禾和桂兰高高兴兴地跟大家把一台电动磨面机抬回家。在一个几乎是定格的长镜头里,这对若有所失的夫妇缓慢地推着屋前的石磨,仿佛需要时间来想透这一切的意义[19]。最后,灰灰显然被山下的欢庆气氛惹恼了,沉着脸说无论如何要把电线接到自己家里来。

灰灰的变化只是在影片结尾处暗示了一下,显然早已不可能挽救他和桂兰的婚姻,但他的这个变化仍然是《野山》这部影片很慷慨地发出的希望信号。对现代化的乐观的信仰,决定了这部电影最终必然在欢庆声中结束,桂兰和禾禾也必然得到村民的钦佩和羡慕。但和喜旺最后令人鼓舞的变化相比,一脸阴沉的灰灰则要倔强顽固得多。这也是为什么我们在《李双双》看到的是一个"先结婚后恋爱"的故事,而当这个故事在1985年被重新讲述时,我们看到的是离婚和再婚。然而,假如一个摇摆不定的丈夫根本不愿意做任何改变,而一个有主心骨的妻子又有自己的秘密和谎言时,那么我们就会不可避免地面对一个更加棘手的情形。这正是《二嫫》里发生的故事,同样的情景也出现在另一部我们在这里需要简短介绍一下的影片里,即谢飞导演的、曾获得柏林电影节最佳影片金熊奖的《香魂女》。

作为社会工程的"改变自我"

在《香魂女》中,第四代导演谢飞以其一贯的富于哲理和同情的风格,讲述了一个复杂而触人心弦的故事。这部1990年代初的彩色故事片在很多地方延续了新中国农村片的一些基本特征,但也有新的突破。通过讲

述主人公香二嫂和她的儿媳环环这两位妇女所经历的同样不幸的人生，影片一方面反映了当代农村所经历的深刻的社会变迁，另一方面也揭示出了巨大的历史惰性，让我们看到社会变迁本身不断地被历史包袱和重复的命运所困扰、扭曲。我们在这里看到的不再是一个关于自我发现和改变自己命运的喜剧，而是对香二嫂讳莫如深的内心世界充满同情的探究，伴随这个过程的，是香二嫂所经历的痛苦的觉醒和人生的危机。《香魂女》所处理的内容，比起《李双双》和《野山》来要更复杂，但其叙事节奏和剪辑流畅成熟，尤其引人注目的是贯穿始终的凝神沉思的风格，影片中多处使用了近景特写和景深有限的镜头，邀请我们一步步走进主人公的心灵深处来寻找答案。

影片一开始，导演便以一组简练的镜头告诉我们，香二嫂是一位勤劳务实、说话直截了当的中年妇女，也是村里生意兴隆的香油作坊的实际老板（图 3.10）。不久我们又意识到，香二嫂办事老辣干练，精于算计，是村里广受敬重的女强人，她有一个交往了多年的秘密情人，还有一位患有癫痫且智力不全的儿子墩子。儿子的婚事，成了香二嫂的心病，也使她无法真正享受自己的人生成就。香二嫂在整个影片中最大的成功，实际上也是她最大的失败，就是利用各种手段让墩子娶了邻村的环环，一位健康漂亮，但是家境贫寒的姑娘。

从开朗正直的李双双到青春的桂兰再到中年的香二嫂，我们可以看到后者和前面两个角色的大相径庭，但这三位农村妇女都不是那种逆来顺受、甘作陪衬的妻子。事实上，正如一位影评者所评点的，香二嫂在影片中几乎是"把自己的丈夫当小孩般呼来唤去"，香油作坊的里里外外也都是她一手操办[20]。她的丈夫瘫二叔腿有残疾，拄着一根拐杖出出进进。他白天在店里帮忙做点杂事，晚上则喜欢跑到附近淀上停靠的船上听戏，常常为了看从香港偷运进来的黄片而混到深夜才回家。在香二嫂和瘫二叔之间很少有什么感情交流，除非是为了在公众面前做个样子（比

图 3.10 传统的制作香油的方式

如来了个日本投资人,或是儿子墩子的婚礼)。有时候瘸二叔半夜回来,因为喝了酒或是受黄片刺激的缘故,会强行向香二嫂求欢。也许正因为他在香油作坊的经营上没有什么发言权,瘸二叔便在行房事这种更私密的行为上大使他做丈夫的权力。有一次,香二嫂在劳累一天之后拒绝了他,瘸二叔便暴力相向,骑在香二嫂身上,厉声警告她这是做妻子的责任。更有甚者,他还揪住香二嫂的头发,逼着她承认他们健康活泼的女儿是他亲生的。香二嫂痛苦地对着镜头,咬着牙承认了,但观众此时已经知道,芝儿其实是香二嫂和她的秘密情人任忠实的私生女。任忠实偶尔开着卡车出现在村里,在某种意义上把香二嫂位于水乡的村庄和城市连接起来。

《香魂女》一层深似一层地揭示的家庭生活的阴暗面,把我们带到了此前我们讨论的两部影片(尤其是轻喜剧《李双双》)都没有真正触及到的、一个充满了密不能言的痛苦的地带。这个阴暗面也暗示着一个远比前两部影片所提供的答案要严酷得多的现实:如果积极参与公众生活赋予了李双双一个新的身份,如果对一个使人更加兴奋、物质上更令人满足的生活的追求给野山中的桂兰带来了新的自我意识,但即使在这两方面都取得成功,也没有给香二嫂的个人生活带来必然的幸福和满足。《香魂女》所探讨的,是这样一个状况,那就是社会变革所希望达到的目标,还没有与个人隐私或心理层面(甚至性欲)上的目标达成一致,而这个隐私或心理层面与各种公众身份或是社会关系之间的连接,并不总是相互协调的,也不是可以轻易对换替代的。

表面上看,香二嫂所经历的觉醒,与桂兰的县城之行时所体验的对城市生活的新鲜好奇出于一辙。为了跟一位有可能投资的日本商人见面,香二嫂来到省城,看上去又像是一位乡下来的人,被城里的车水马龙搞得不知所措。桂兰这位年轻得多的妇女会对城里所有的东西都惊喜万分(她会在街上跟着一位骑摩托的时髦女子奔跑,就为了人家好看),但香二嫂却要冷静得多,目标也更明确。桂兰会被她在城里看到的一切所

吸引,香二嫂却有机会去冷静地审视城市生活里可能发生的事,尤其是在隐秘的个人情感方面。

于是在这个场景中,我们看到一组不断叠化推进的镜头,把香二嫂从喧哗的都市风光带到了一个静谧的室内空间,并给了她一个出乎意料的反省自己人生的机会。这天晚上,日本投资人贞子小姐把香二嫂请到一个高档酒店,呈送给她一堆礼物,然后又因为有跟男朋友的约会而匆匆离去,把香二嫂一个人留在高档的酒店房间里去回味、琢磨刚才发生的一切。当贞子小姐送给她一条真丝围巾时,香二嫂突然间意识到自己的丈夫瘸二叔从来没有也不会想到送给她这样漂亮的礼物。她深受感动,也顾不得贞子小姐是不是听得懂中文,就敞开心扉向她诉说自己的人生经历:7岁的时候便被卖掉,13岁成为童养媳。贞子小姐走后,定下神来的香二嫂想到给情人任忠实的单位打电话,但电话接通后被告知任忠实回家了,因为今天是他儿子的生日。这不断的情绪波动在安静的酒店房间里一层层地掀起,镜头也渐渐地把香二嫂拉得离我们越来越近,直到她若有所思的脸庞占据了大半个画面。最后,她扯下围在脖子上的丝巾,轻轻地叹了口气,眼神空空地陷入了沉思默想(图3.11)。

紧接着酒店房间这一幕,是香二嫂返回到空旷的乡间。眼前的景色显得凌乱刺眼,充满了喧哗和躁动,与酒店里柔软迷人的灯光、井然有序的装饰形成鲜明的对比。这是一个突兀的镜头切换,我们跟着香二嫂坐到了一辆轰隆隆地行驶着的卡车上,两边模糊而明亮的景色一晃而过。这个转换给我们的提示也是极其明确的:我们回到了现实世界,香二嫂必须戴上不同的面具,以不同的方式来为人处事。事实上,在此之后的剧情,主要围绕着她的公众形象与情感生活之间的不协调,名利上的成功和内心的痛苦之间的张力而展开。

我们于是看到香二嫂怎样利用各种手段威逼利诱环环和墩子结婚,亲手酿造了一个悲剧,让年轻漂亮的环环重复香二嫂自己有过的不幸。

图 3.11　贞子小姐的礼物使香二嫂看到了自己生活中的失落

与此同时，香二嫂的香油作坊引进了机械化，香油产量大幅度提高；另一方面，随着香二嫂意识到她不过是任忠实方便的时候来看一次的情妇甚至小妾，她一直保持着的心理平衡终于崩溃。她意识到自己生活在两个现实里，一个是她白天在众人面前保持的老板娘形象，包括在儿媳环环前的严厉，另一个则是她在晚上作为妻子和情妇的脆弱，这两个现实间小心翼翼地维持着的反差（这个反差在影片中通过不同的色调和镜头位置反映出来），成为她支零破碎的人生的最好注释。终于，她生活中的种种矛盾造成了极具反讽、让人欲哭无泪的一幕：因为任忠实和她分手时的狼狈情景而大病一场的香二嫂，终于能支撑着走出屋来，在刺眼的阳光下显得苍白而虚弱，而恰好这时，村长兴冲冲地赶来告诉她，她的香油作坊生产的麻油在省里获奖了。听到这消息，香二嫂面无表情，一言不发，连装着高兴的力气都没有。随后的场景，暗示着她设法逃离了前来庆贺的人群，一个人划着小船来到香魂淀的深处，在那里她可以为她失去的一切尽情地痛哭，独自哀伤（图 3.12）。

我们很难具体说明此刻让香二嫂最痛心疾首的是什么，因为不可收拾的不仅仅是她跟任忠实的恋情。香二嫂划船时脸色漠然的特写镜头，反衬在昏暗模糊、色调阴冷的背景里，突出了她和四周环境的感情隔阂。与这组镜头来回切换的，是从她视角看到的荒凉的芦苇密布的水路，进一步突出了她向内在世界逃离时的孤独无援。像这种属于香二嫂的主观镜头，在影片中使用得很少，一个例外是当她悄悄观察儿媳环环，看出她内心的痛苦的时候。这些主观镜头在影片叙事上让我们意识到，香二嫂迟早会在环环身上看到她自己的艰难命运。当灾难和痛苦又一次降临到她一手操办的墩子和环环的婚姻里时，香二嫂终于看到了这一点，并因此而不得不直面她和自己以及别人的关系。

香二嫂只身去到香魂淀深处痛哭的孤独之旅表面，她将有意识地从她此前的公众形象里退却出来。而当她直面自己生活中的矛盾时所做的

图 3.12 香二嫂在香魂淀独自划船,为自己失去的一切痛哭

第一件事，便是解除环环和墩子的不幸婚姻。极有深意的是，做出这个最后决断的场景是在水边，而且是在月光的笼罩之下——夜色在影片中已然成为和香二嫂困境重重的内心生活密切相关的时间段。实际上，香二嫂下决心从她不无欺瞒的公众生活走出来的那一刻，已经高度概括地呈现在此前的一个场景里。当时香二嫂独自坐在水边，西边的夕阳正在快速下沉，远处似乎是来自一场婚礼的音乐声隐隐地从香魂淀上飘来。徐徐移动的镜头绕着出神冥想的香二嫂旋转。这是一个关键的转折场面，不仅是情绪上的转折，也是主题上的转折。香二嫂始终坐在那里沉思，一直到太阳隐去，黑夜袭来。当她最后回过神来，有一瞬间似乎记不起她身在何处。

香二嫂与环环在月光下的香魂淀旁的交流，是剧情的高潮，也使我们意识到我们离影片开始时那忙碌、几乎完全是男性世界的香油作坊有多么遥远。也许大病一场的香二嫂身体已不像开始时那样结实，但却获得了一种内心的力量，让她能够去打断一个她自己参与制造的恶性循环和重复。她让环环从丑恶的婚姻解脱出来的决定，意味着她们各自的生活和社会关系都将发生巨大的改变。

在肯定改变现实的必要性这一点上，《香魂女》延续了《李双双》和《野山》共同拥有的信念，但至此我们也愈发明确地看到，这三部影片都在呼唤的改变实际上有着不同的性质。从轻喜剧到让人沉思的正剧的过渡，反映了需要面对的挑战在变得愈发复杂和沉重。对改变现实的认可，以及对改变现实的含义的思考，是这三部影片中共同的、具有主题意义的关注，这个关注也为我们观看《二嫫》提供了有益的启示。在这部1990年代中期出现的影片里，社会变迁的可能性在错综复杂的现实面前让步，任何把个人能动力和社会进步理性化的乐观主义，似乎都可能因为欲望、惰性甚至愚昧而遭遇到短路，并因此而经受挫败夭折。

欲望及其商品形式

周晓文导演的《二嫫》反映了当代中国社会发展的一个新阶段。影片所讲述的故事，如戴锦华所说，提供了一个可观的寓言空间，通过这个空间，这位属于第五代、但又别具一格的导演对现代文明提出了发人深省的质疑[21]。影片中，生活在一个边远山村里的二嫫，不管代价有多大，一心一意要买一台县城里最大的彩色电视机，原因之一，便是她儿子小虎此后就不用跑到邻居家去看电视了。为了实现这个目标，二嫫情愿到县城里去打工，把病殃殃的丈夫和年纪还很小的儿子留在村里。她甚至反复跑到医院去卖血，以便快点赚足钱。这期间，她和人称"瞎子"的卡车司机，也就是她的隔壁邻居，发生了外遇。这场外遇给二嫫带来了一些想入非非的念头，但最终使她陷入彻底的失望，因为瞎子不愿意为了她而离婚，不敢跟她一起开始她所希望的新生活。当二嫫终于攒够了钱去把那架超大的彩电买回家时，她却病倒了，精神也垮了。她双眼发直地坐在炕上，身边那个黑色的庞然大物成了屋里最引人注目的东西，而且不断地播放着新奇的图像，而她根本就不能从中感到任何乐趣。在影片的结尾，二嫫一家三口坐在电视机前东倒西歪地睡着了，而电视机却自顾自地播报着世界各地的天气预报，最后塞满银幕的，是电视节目播完后嘈杂刺眼的雪花点。

作为一部被称为"后第五代电影"或"泛第五代电影"时期的影片[22]，《二嫫》显然从一些经典的第五代作品那里，诸如陈凯歌的《孩子王》（1987）、张艺谋的《菊豆》（1990）和《秋菊打官司》等，承续了一些共同的特征：精致的视觉效果，寓言化叙事的格局，以及以陌生化为原则的审美追求等。但如果要从新中国电影这个传统来欣赏《二嫫》在手法上和主题上的创新，我们就应该将其放在我们此处所讨论的农村片这个语境中来解读。我们也许不会直接把这部影片看成是对《李双双》的一次重新讲述，

但它显然保留了一个关键的结构方式,那就是夫妻两人分别代表着不同的人生态度。在二嫫身上,我们再度看到一位坚忍、勤劳,而又倔强的妻子,她是家里唯一挣钱的劳动力;她的牢骚满腹、喜欢嘀嘀咕咕的丈夫原来是村里的村长,但现在却因为腰疼肾虚而在家赋闲养病。精力旺盛的二嫫和她衰弱无力的丈夫之间,权力的平衡发生了微妙的变化,这种变化实际上反映了在农村社会里,不同形式的威望和权力(政治上的、经济上的、道德上的,甚至性别上的)之间相互博弈和妥协的复杂过程。二嫫很少听她丈夫的意见,对他也没有什么敬重可言,尽管村里人仍然习惯地称他为"村长"。这位徒有其名的村长丈夫终日留心二嫫的一举一动,当他本能地察觉出二嫫和瞎子有染时,马上就在二嫫面前摆起了道貌岸然的面孔。虽然他曾对二嫫到城里打工挣钱振振有词地表示过反对,但当二嫫用血汗钱买回"县城里最大的电视机"后,他最兴高采烈,尽情享受村里人由此对他表示的羡慕恭敬,吆喝大家到他家看电视。这位从前的村长显然渴望得到尊重,尽管自始至终他都不断地跟自己和别人唠叨,他早就不是村长了。

相形之下,在《野山》和《二嫫》之间,我们可以找到更多的结构上的相似之处,两部影片的比较也更能说明问题。在《二嫫》这里,我们看到的不再是一个喜剧性的而且被肯定认可的"换丈夫"的故事。在这里,《野山》中精力旺盛、不折不挠的创业者禾禾,变成了有家小、人称"瞎子"的卡车司机。虽然瞎子让二嫫在城里看到了新的生活的可能,但他终究却是一个道德观念很重的正人君子。因此故事的结局也就不像《野山》里那样,走向一个有情人终成眷属的圆满。事实上,《二嫫》里两对夫妇间(二嫫与村长,瞎子与秀儿妈)微妙的互动和调整,与《野山》里两对夫妇重新组合的情形正好相反。二嫫和瞎子这两个在外面努力折腾,而且一度盘算过彻底改变自己生活的人,最终失败了,并因此而变得意气消沉;而他们各自的配偶——懒怠懒散、无所事事的村长和

秀儿妈——却变得亲近起来，而且继续受到村里人的尊重。

从风格上看，《野山》和《二嬷》都追求一种严峻的写实主义效果，但是后者显然以自己的方式对经典化了的第五代电影美学进行着新的诠释。例如，在技术层面上，《二嬷》已经可以通过现场立体录音来获得更加逼真的音响效果；为了取得听觉上的高度逼真，《二嬷》里的演员都说方言，而不是普通话，为此这部电影在国内放映时还专门配上了字幕。（1992年的《秋菊打官司》，是新中国电影中刻意使用方言的一个著名个案。）为了展示女主人公二嬷匪夷所思的失落，导演使用了很多近景和特写镜头来描绘她矛盾冲突的内心世界，这些肖像画一样的特写镜头反复出现，它们之间的细微差异使二嬷每一个新的欲望，以及随后的每一次失望都有迹可寻。与以肯定、赞颂桂兰的觉醒为主题的《野山》相比，《二嬷》表达的更多是一份对女主人公艰辛的心路历程的同情和关注。

二嬷与《香魂女》里更谙世事的香二嫂也大不相同。在香二嫂那里，使她心力憔悴的私密生活逐步但不可避免地暴露在我们面前，而二嬷并不像香二嫂那样，被迫去面对自己人生中不堪的经历，二嬷遭受的是一场毁灭性的失望，是对自己能做什么、又不可能做什么的令人痛心的发现。刻画香二嫂观察别人或者独自相处的许多近景和特写镜头，都是为了展示和叩问她不平静的内心生活，但二嬷的特写镜头记录的却常常是她的倔强和迷惑。身为一个街头卖麻花面的小贩，二嬷没有什么可炫耀的资源，也没有任何来自集体的支持，更没有什么政治声望和资本。她不像香二嫂那样精于心计，暗自背负着往日的伤疼留下的痛苦记忆，但也不像老板娘香二嫂那样，在村里的权力结构中游刃有余。

1990年代的二嬷缺乏人生经验但是精力充沛，而且有不达目的决不罢休的执着，她体现的是一种粗糙的以占有为目的的个人主义。这样一种心态在李双双那里完全不存在，在桂兰那里则被理想化，被视为新的自我表达而获得肯定，但到了香二嫂那里却不再是最引人注目或是不可

回避的问题。在一个很有耐心的长镜头里，我们目睹二嫫一口气连喝三大海碗盐水，然后擦擦嘴转身到县医院里去卖血，她还很洋洋自得，认为自己巧妙地在抽血前把体内的血液稀释了，因此等于赚了一笔。另一方面，我们也看到她无法从性无能的丈夫那里得到任何满足，她和瞎子的关系很大程度上源于双方对性的需求。随着她和瞎子的关系的发展，二嫫对新生活的想象也逐步变得更加大胆，对社会道德的顾忌也更少。当她终于提出两人重新组建一个新的家庭，而瞎子却支支吾吾时，她直率地告诉他应该去蹲着撒尿，然后便毅然和他断绝了往来。她最后的失败，揭示的是一个令人扼腕的不匹配，即她对一个更充实的生活的倾心向往，和可供她支配的资源和手段之间的不成比例。

　　二嫫与她的各位前辈或者说姐妹之间最显著的不同，也许是她这位年轻的1990年代的农村妇女，开始在县城和乡村之间来回奔波，并因此而同时从这两个空间中游离出去。这样一种流离失所，可以说是欲望和满足欲望之间的辩证法而造成的，也可以说更多的是指涉一种心态，而不是身体本身的所在。影片开始时二嫫并没有兴趣到城里去卖麻花面，只是偶然一次因为天气造成的损失，她才爬到瞎子那辆老掉牙的卡车上去城里卖筐。我们在此看到贫瘠的山地里一条蜿蜒的公路，卡车在上面缓缓地爬行。那条公路形象地标志着二嫫从此将栖居其中的两个地点间的距离（图3.13）。

　　第一次进城卖完筐之后，二嫫一个人偶然逛进了一个百货店，隔着一群围观哄笑的顾客，她看到了一台29寸的电视机，上面正播放着一部美国电视剧里面一对男女亲热的场面。二嫫后来回忆说，那色彩是如此鲜艳，画面是如此清晰，连在荧屏里亲密爱抚的外国人身上的毛发她都看得清清楚楚。这不一定是二嫫第一次看到电视播送的、仿佛来自未来世界的图像和幻想，但她偶然发现百货店里整齐摆放的一排电视机，以及她仿佛身不由己地走向电视机柜台的过程，在影片中被处理成好像吸

图 3.13 二嫫和瞎子在进城的路上

引二嫫的是一个遥不可及的目标或者是祭坛。当她走到那群顶礼膜拜的顾客身后，镜头切换成电视的位置，等于是让我们从电视机这个颐指气使的主体所拥有的四平八稳、方方正正的视角来正面看她。于是我们看到二嫫最初的不自在，也许因为她觉得这样大庭广众之下看这样露骨的画面不合适，有偷窥之嫌。我们进而看到她克服了自己内心的禁忌，而且很快便被电视里的内容所吸引。在看得入神的二嫫和电视屏幕之间，建立的是一个相互对视的关系，正如电影中两个对话的人物间常见的正拍和反拍镜头（图3.14）。

二嫫与电视机的这场对视在影片的后半部还将重复出现，我们因此也就应当把它作为二嫫的欲望生成过程中一个关键的因素来看待。第一次与那台电视机邂逅，看得正出神时，却因为停电，电视机上外国男女调情的艳丽画面倏地消失，令二嫫对那空空如也的荧屏恋恋不舍。那些撩人心弦的情色画面，与一台仿佛是绝无仅有的电视机联系在一起（"县里就这一台，连县长都买不起！"见多识广的瞎子此时告诉二嫫），赋予了这台电视机一道特殊的魅力，成为被顶礼膜拜的对象，笼罩着二嫫，使她不能自拔。她最开始的动机是要为儿子买一台电视机，用来报复邻居秀儿妈，但她现在对这台最大的电视机的迷恋，却和性的幻想和情感投入息息相关[23]。

（在《野山》那里，电视机也作为现代生活的一个可触可感的标志而出现。桂兰在进城时也有一次类似的和电视机的邂逅，但导演对整个场面的处理却大为不同。我们跟桂兰一起浏览百货公司里的商品，但那些让她惊喜连连的物件并没有回看桂兰，不像在《二嫫》里那样用迷人的眼光跟她对视。我们只是从旁边一侧观察桂兰，看她兴致勃勃地欣赏货架上的电视机。镜头先告诉我们桂兰兴奋的原因，然后再拉近，让我们看到她是一个充满欢喜敬佩的观光者［图3.15］。）

图 3.14 二嫫在百货店与电视机相遇

图 3.15　1980 年代的百货公司和桂兰

如果二嫫遭遇的这台"县城里最大的"电视机相当于拉康心理分析中所说的"小 a 物体",其功能是为二嫫的幻想提供一个框架,从而启动欲望进入象征界的程序,那么它只能以一个虚的空间或空洞位置的形式出现,不可能被占有,而且总是指代着另一个东西或是更多的不可及的存在。这也就是为什么二嫫终将无法逃避失望:尽管那台电视机可以作为商品被买下来并且送上门,但拥有这台电视机本身,并不能就保证二嫫可以自动地回到让她获得真切快感刺激的最初一刻。空洞的、没有画面的电视荧屏,和通过电视播放出来的让她想入非非的性爱场面,在二嫫的生活中实际上转译成两个重要的角色,那就是钱和开卡车的瞎子,而瞎子又是和钱密不可分的。

二嫫第一次进城后的当晚,我们看到她回到家里,坐在炕上数钱。这是她在影片中第二次数钱,但此时手中的人民币似乎有了不同的意味,因为这些钱币既证明了让她欲望鹊起的外在的"物质起因"的存在,也可以看作是对她终将再次重逢这个"物质起因"的承诺(图 3.16)。她在影片中还将好几次数钱,仿佛都是为了重温那第一次难忘的邂逅。可是,虽然作为物质和商品的钱币似乎是具体的,而且是可以占有把玩的,但瞎子却是一个让二嫫伤心莫名的失望,因为他终究还是平庸的现实的一部分,阻挡而不是促成了二嫫对新生活的追求。

瞎子最初被融入到二嫫内心升起的幻想,应该是二嫫第一次面对电视机,也就是凝神直视她欲望的"物质起因"的那一幕。这时正好停电,瞎子来到她身边,在她耳边说话的声音成为电视幻景的一个延续。后来的一个夜晚,在从城里返乡的路上,他俩发生了肉体关系,二嫫由此开始有跟瞎子一起生活的想法,有了追求欲望的欲望,对改变自己的现实生活有了热切的想象。但是瞎子面对二嫫大胆表白时的嗫嚅和回避,一下子把他们各自生活平庸的日常属性暴露无遗,也把二嫫摔回到现实生活的惰性之中。正是这个挫败,使那些支撑了二嫫的欲望的多重幻想化

图 3.16 通过数钱，二嫫重温自己与电视的邂逅

为乌有，两位主角的生活也看似恢复了表面的平静，达到了新的平衡，那台电视机也就此失去了被膜拜对象所拥有的光晕。换言之，电视机此时不再指代任何其他东西，转而成为二嫫被压抑的欲望的一个巨大象征。当二嫫最后终于买下那台昂贵的电视机，并由一群村里邻居把它抬进屋时，它实际上只不过是一件碍手碍脚、占了太多地方的家具而已，它笨重的存在似乎在不断地提醒人们，农村生活和电视画面之间其实完全没有任何关系[24]。临到结尾，仿佛是为了让二嫫这个欲望主体更痛苦地感受她遭受的伤害，电视机上居然又出现了男女恩爱的画面，而这一幕正是来自曾让二嫫目瞪口呆的那部美国电视剧，而且是出现在同一台电视机上。但这一次二嫫，还有她的丈夫和儿子都沉沉地睡着了（图3.17）[25]。

在《二嫫》的结尾，随着镜头逐渐拉近，最终占据整个画面的，是电视节目播送完毕后刺眼的雪花点。这最后的画面可以说为我们理解这部电影本身的主旨提供了一个暗示，提醒我们应该把《二嫫》看作是对某种真实的直视，即日常生活经验与营造出来的画面之间的距离，或者说当代中国农民的生活与自以为是的全球化媒体运作之间的巨大间隙[26]。把电视机上滔滔的画面之流下面的空白揭示出来，构成了对商品欲望以及商品拜物教基本逻辑的批判。二嫫最后的绝望对她的打击是毁灭性的，她辛辛苦苦挣钱买来的电视机可以是物质生活丰富的证据，但物质生活上的丰富恰恰置换了，甚至可以说是嘲弄了她彻底改变自己生活的欲望。因此，《二嫫》提出的一个核心问题便是，消费文化，或者更进一步说经济上的发展，能否带来人生和自我的真正改变？而这实际上是被唤醒为有欲望的主体后，二嫫主动想象、执着追求的真正目标。

《二嫫》这部电影表达的对消费文化的批判，使我们意识到我们离《李双双》的世界已经多么遥远。在李双双的生活中，金钱往往意味着居心叵测的诱惑，而商品交换则根本没有出现。然而，尽管她们所处的历史时刻是如此不同，双双和二嫫追求的都是一个令人激动的大目标，

图 3.17 二嬷最终买下的空洞物件

那就是走向现代生活，而现代生活的核心内容之一便是承认妇女的地位，接受她们在家庭生活之外的作用。如果社会主义集体化激励着李双双努力为农村集体生活做贡献，那么金钱和欲望也把二嫫动员了起来，但最终却又使她大失所望。这两位农村妇女需要完成的角色也相去甚远：社会主义时代的李双双是妻子、母亲、大姐、自豪的公社社员、妇女队长、社会积极分子；市场化和消费文化时代的二嫫仍然是妻子和母亲，但除此之外，她还是情人、通奸者、家庭产品的生产者和小贩、城里的打工者、炫耀式的消费者。1990年代的二嫫所承受的双重和破碎的生活，无论是对健康向上的李双双，还是对《野山》中坚韧乐观的桂兰来说，都是不可想象的（图3.18）。

在李双双和二嫫之间，横亘着社会主义集体化历史性的兴起和退场，如果有可能相遇，她们很可能会觉得对方陌生得不可辨认，但当我们看到她们中任何一位的时候，几乎不可能不同时看到或回想起另一位来。她们实际上是生活在极其不同时代的志趣相同的孪生姐妹。当按时间顺序，以互为参照的眼光来观看以上四部影片的时候，我们会意识到，对新生活截然不同的设想和憧憬，比如说《李双双》和《二嫫》中所展现的，并不意味着它们会相互取消、互不相容。恰恰相反，一种设想常常会揭示出另一种设想中不完整的地方，也就是说最理想的状况，应该是两种不同设想之间的相互补充。比如说二嫫生活中最缺乏的，是某种形式的集体认可给她带来的满足，或者是某种能赋予她力量的政治身份，这种集体和政治身份的缺席，在《野山》的桂兰身上，我们已经看到其端倪。与此同时，在李双双全心全意去践行的开诚布公的欢乐生活里，却没有留下任何空间来包容一个有着自己的欲望和幻想的女性。

《李双双》所设想的时代，在张艺谋富于想象的《我的父亲母亲》[1999]中以挽歌式的情怀被重新呼唤出来，并且被赋予深厚的感情。这部追忆激情和忠贞的抒情片，让我们有机会从一个苍白无力、毫无魅

图 3.18　正如桂兰与香二嫂一样,二嫫也通过镜子审视自己

力的当代世界逃离出来,走进一个色彩绚丽的幻境。放在我们所讨论的话题语境里,可以说张艺谋这部影片毅然用灿烂的颜色重现了李双双的世界,同时又让我们看到,二嫫的时代缺乏的是激情和奉献精神。与此基本同时的另一部彩色影片《喜莲》[孙沙导演,1995]则试图把《李双双》和《野山》糅合在一起,拍成一部励志型的影片,但结果并不理想,部分原因恐怕是编剧和导演并没有真正认识到前面两部影片之间的差别所在。)

最后,相互参照的比较观看方式也告诉我们,农村片作为一个类型在文化意义上有着怎样的演变。我们已经不能假设,欣赏《二嫫》这个让人感到莫名抑郁的故事的观众,还是当年欣赏《李双双》这个轻喜剧的观众,正如当年在社会主义新农村的村中广场过节般看电影或是地方戏曲的集体活动,在1990年代早已被对电视影像目不转睛的消费所取代,电影《李双双》中就包括了对前一个场面的描写,而后一个情景正好构成了《二嫫》令人唏嘘不已的最后结局。

尾声:孩子和卡车司机

在关于夫妻的故事里,孩子常常会出现并扮演辅助性质的角色,这是不足为奇的,但在我们以上讨论的四部电影里居然都出现了一位卡车司机,这就不能不说是一个让人好奇的细节了。事实上,在农村片里出现的卡车司机有着一个重要的结构性作用,那就是建立并维持乡村与城市(或者是工业)之间的某种联系,向生活在乡村的人们展示另一种生活,即流动型的、现代化的生活。这四部影片里的卡车司机又都是男性这个事实,只能说是文化和社会的多重原因所决定的一项选择。其中的两位(《香魂女》里的任忠实和《二嫫》里的瞎子)在道德上有瑕疵,做人有不尽如人意之处,也并非全是偶然。

在《李双双》和《二嫫》里，双双和喜旺的女儿小兰，以及二嫫和村长的儿子虎子都是剧情发展中不可或缺的帮手。《二嫫》中的虎子，以他特有的莽撞不恭的方式，向二嫫要饭吃，要电视机，起的是推波助澜的作用，而且他在整个电影中和父母很少有感情交流。双双的女儿小兰则正好相反，带来的是温情人性，帮助她的父母走到一起。她跟爸爸妈妈的亲近，和她对他们的依赖，说明一个完整家庭是多么自然合理。当喜旺第二次愤然转身从家里出走时，他实际上犯了双重错误，除了不支持双双，他还置自己的爱女于不顾，因为就在这之前，小兰刚刚到老耿伯的院子里来央求他回家。也就是说，此时的喜旺成了一个绝情的父亲，观众对他的同情自然也就更少了。

在《野山》中，喜欢新事物的桂兰和胆小谨慎的灰灰之间不和谐的夫妻关系，早已通过他们不能生孩子这个细节暗示出来。而灰灰生性喜欢小孩，又为他最终跟弟嫂秋绒结合在一起提供了一个可接受的理由，因为跟丈夫离异了的秋绒一个人带着孩子实在是不容易。（在贾平凹的原著《鸡窝洼人家》里，生男育女的象征意义要更加明显。烟峰［桂兰这个人物的原名］在跟靠开拖拉机"发了"的禾禾结婚后不久，便怀上了小孩，更加证实了他们的结合是自然合理、水到渠成的事[27]。）还有一个重要的细节，那就是当桂兰克服她对耗子的恐惧去悉心照料禾禾养殖的鼯鼠时，我们作为观众看到她心地如此温柔，因此而更觉得她的亲近。

《香魂女》里的香二嫂，如我们所说，育有一男一女。她那位犯有癫痫病的智障儿子，显然是她不幸的也是不可接受的婚姻的产物，但墩子同时也是历史重负和污点的一个直接证人。香二嫂和情人任忠实生的女儿芝儿似乎总是让她的丈夫瘸二叔不舒服，因为他还想要一个健康的儿子。按照影片的故事情节所传达的逻辑，香二嫂的女儿并没有真正的父亲，也不会像她同母异父的哥哥那样让一个在劫难逃的血缘延续下去。

与此同时,从《李双双》到《二嬷》,我们注意到卡车司机扮演的角色越来越举足轻重。这四位司机里面,最重要的当是《二嬷》里的瞎子,但他最终却是失败的。瞎子的失败在一个危急关头充分地暴露了出来,那就是当有人负伤需要送医院紧急抢救时,他的卡车却怎么也发动不起来。整部影片中,他那辆破旧不堪的卡车十分贴切地象征着一个急于现代化的社会,怎样把新的东西匪夷所思地嫁接到旧的事物上。同样,《香魂女》里的卡车司机最终也是一个失败者。在通过婚姻变成城里人之后,任忠实过于珍视他的来去自由,对自己的命运过于满足,因而不愿意面对真正的困难或是责任。他最后狼狈地从一个让人极其尴尬的场面跳窗逃走,也可说是他恰如其分的退场。

和这两位卡车司机相比,《野山》里的禾禾是一个志向远大、百折不挠的创业者。外出开卡车是他赚钱的一个手段,而他辛勤劳动的成果之一,便是用挣来的钱买下然后开回村里的手扶拖拉机。通过拖拉机体现出来的社会流动性使禾禾发生了如此巨大的变化,以至于他在村里的唯一一个"伙伴"二水在看到开着手扶拖拉机过来的禾禾时,都没有认出他是谁来。瞎子、任忠实和禾禾这三位卡车司机都来自农村,他们每个人都代表了一种不同的摆脱农村生活方式和心态的道路。与他们相反的是司机小王,他是《李双双》里面一个很小的配角。小王在这个喜剧里代表的是社会主义城市,以及这个令人羡慕的城市在农村面前应该保有的谦虚。在影片里,桂英的父母把小王请到村里来跟桂英见面,希望桂英能跟一个城里人成亲。心中已经有爱慕对象的桂英转而求救于双双,于是双双便在村头把小王截住,向他解释说桂英希望扎根农村,从而赢得了小王的理解和支持。这位年轻的司机连村子都没进,便掉头往回走,心中充满了对献身建设新农村的人们的钦佩。

以上四部农村片里的人物和戏剧冲突,让我们有机会拼组了一个多层次的复杂叙事,讲述的是从社会主义高潮到经济改革时期消费主义泛

滥的历史性过渡，从另一个层面讲，也可以说是从**新中国电影**到更当代、范围也更大的**中国电影**的过渡。在这个过程中逐渐显现出来的，也是一个包含了非常矛盾的感情的叙事，因为我们不得不将这个大故事里的每一个片段，每一个章节，都看成是复杂的属于现在的时刻，而不只是一个匆匆走向大团圆结局的故事里的一个无关宏旨的过场而已。这个跨度很大的故事迫使我们做冷静的思考和质疑，因为我们看到，这些电影作品中的每一部，都可以是一个不同的切入点，而且它们所表达的憧憬和提供的方案并不一致或者相同。我们还意识到，要真正欣赏每一部影片，或者更广泛地说，如果要真正欣赏作为视觉表现的电影艺术，我们必须努力拼组一个有足够包容力的历史叙事。

因此，当我们按时间顺序来观看这些影片，同时也对它们进行相互比较时，当我们去努力发现并且梳理这些视觉作品相互之间的联系和变化时，我们便是在积极地做这样一个拼组工作。例如我们可以说，把《二嫫》看作是对《李双双》的一个现实主义式修正，跟把《李双双》看成是对《二嫫》的一次富于想象力的克服和超越，有着同样的启发意义。正是通过并置和重组，我们可以见证这些过去的艺术创作是怎样获得新的面貌，展示出新的意义。从这样的角度来看，新中国电影仍然有深刻的意义，因为它让我们看到一个过去时代的憧憬在哪里没有成为现实，也让我们看到为什么这样一个憧憬会继续萦绕徘徊，不断打断对当下的过于踌躇满志的认识和接受。换言之，正是因为我们承认而不是避开那些过去时代的想象和憧憬，当代中国视觉文化的研究才可能变得更加有意义。

注释

1 康浩（Paul Clark）在《中国电影：1949 年以来的文化与政治》（*Chinese Cinema: Culture and Politics since 1949*，剑桥大学出版社，1987 年）一书中，对

1956 至 1964 年出现的电影类型做了描述，第 94—124 页。

2 本文讨论的四部影片都是根据文学作品改编而来，这并非一个偶然现象，而是意味着以电影的形式来再现乡村生活，经常需要以文学叙事为中介。换言之，在很长一段时间里，农村生活只有在首先经过小说叙事处理之后，才有可能成功地用电影表现出来。

3 参见柯灵：《试论农村片：兼谈电影的民族化、群众化》，收录于其《电影文学丛谈》，中国电影出版社，1979 年，第 120-139 页。

4 参见谢飞在一次采访中的表述，《眺望在精神家园的窗前》，《电影艺术》1995 年第三期，第 38—46 页，尤其是 42 页。周晓文在 1990 年代决定改拍农村片的原因之一，也是因为他当时意识到国外电影节的组织者们对中国的城市片不感兴趣。见 1993 年 10 月他在拍摄《二嫫》时的一次访谈，《周晓文，被电影磕死的导演》，《电影艺术》1994 年第二期，第 45—49 页，尤其是 48—49 页。关于这个问题，张英进有详细的讨论，见其《西方中国电影研究的兴起》（"The Rise of Chinese Film Studies in the West"），收录于他的论文集《影像中国：当代中国电影的批评重构及跨国想象》（Yingjin Zhang, *Screening China: Interventions, Cinematic Reconfigurations, and the Transnational Imaginary in Contemporary Chinese Cinema*），密歇根大学出版社，2002 年，第 43—113 页。该书的中文译本 2008 年由上海三联书店出版。

5 海外投资让张艺谋在后期制作阶段剪辑《秋菊打官司》时，未经剪辑的原片和最后采用的胶片的比例达到 35:1，而当时中国电影工业的标准一般是 4:1。该片获得 1993 年的金鸡奖，为此金鸡奖专门设立了"合作制片"这个新的范畴。

6 见王仁强（Richard King）为他编辑的《中国大跃进里的英雄们：两个故事》（*Heroes of China's Great Leap Forward: Two Stories*，夏威夷大学出版社，2010）所撰写的《序言》（"Introduction"），第 1 页。王仁强在这里对"大跃进"的描述简练而有参考价值。

7 冯丽达（Krista Van Fleit Hang）在她最近出版的研究中讨论了对《李双双》的各种改编和对民族形式的追求。见《李双双改编中的创造和牵制》（"Creativity and Containment in the Transformation of Li Shuangshuang"），收录在她《人民喜爱的文学：阅读毛泽东时代初期（1949—1966）的文本》（*Literature the People Love: Reading Chinese Texts from the Early Maoist Period*［1949-1966］），纽约麦克米兰出版社，2013 年，第 57—90 页。

8 王仁强（King），《序言》（"Introduction"），第 8 页。

9 《李双双：从小说到电影》，中国电影出版社，1963 年。

10 裴开瑞（Chris Berry）：《〈李双双〉和〈喜盈门〉中的性别差异与观看主体》（"Sexual Difference and the Viewing Subject in *Li Shuangshuang* and *The In-Laws*"），收录于

裴开瑞编辑:《中国电影面面观》(Perspectives on Chinese Cinema),英国电影学院出版部,1991年,第38页。

11 康浩:《中国电影》,第105页。

12 林春写道:"在中国,反抗父权的中国革命和国家女权主义激发了女权主义和社会主义之间不同寻常的密切关系",见她的《中国社会主义的转型》(The Transformation of Chinese Socialism),第126-127页。关于妇女解放和社会主义革命之间的复杂关系,可参看林春关于"平均主义的骄傲和代价:性别平等"(第113—128页)的讨论。

13 我认为李双双是中心正面人物,而不是一个中间人物,并非像康浩所说的那样,"简直可以说被搞糊涂了,而且拿不定主意"。见康浩:《中国电影》,第106页。另一位学者托尼·雷恩(Tony Rayns)语焉不详地把《李双双》概括为"对1960年代初期农村公社里争取妇女平等的一个轻快的讽刺",我觉得有可能带来误导。见雷恩(Rayns):《新的中国电影里妇女的位置》("The Position of Women in New Chinese Cinema"),East-West Film Journal(《东西方电影杂志》)1987年1卷2期,第42页。

14 参见安妮·瑟科(Anne T. Ciecko)和鲁小鹏(Sheldon H. Lu)关于该片的讨论,《〈二嫫〉:电视性、资本与全球村》("Ermo: Televisuality, Capital, and the Global Village"),《跳切》(Jump Cut)1998年第42期,第77—83页。

15 马宁(Ma Ning)在《象征式再现与象征性暴力:1980年代早期中国的家庭情节剧》("Symbolic Representation and Symbolic Violence: Chinese Family Melodrama of the Early 1980s")一文中对《野山》的剧情和主题思想做过介绍,收录于维莫尔·迪萨纳亚克(Wimal Dissanayake)编辑:《情节剧与亚洲电影》(Melodrama and Asian Cinema),剑桥大学出版社,1993年,第29—58页。

16 参见《〈野山〉探订录:1985年故事片创作回顾座谈之一》,《电影艺术》1986年第1期,第12页。

17 倪震:《从"淡化表演"说起》,《大众电影》1986年第五期,第6页。

18 这个场景发生在喜旺从城里回到村里之后。当时他对自己此前的行为略有悔意,终于回到自家院子,却看到一群人围在那里。我们这时顺着他的目光,看到他平时来往比较多的几个邻居正围着李双双,都穿着深色衣服。双双穿的则是一件明亮的浅色棉布衫。我们很快便知道,双双是在为桂英决定在村里找男朋友的权利辩护。接下来的镜头和画面调度,让观众处在那些围着双双的邻居的位置,从中景镜头里看着双双理直气壮地跟桂英的父母辩论。在场的人这时转向喜旺,逼迫他在他妻子和村里邻居之间做一个选择。喜旺对双双的"管闲事"又急又恨,但又不敢大声责骂她。他满脸的愤懑和绝望从一个以双双视角构成的特写镜头表现出来。然后我们从一个围观者的角度看见他转身走出院子。

19 《野山》里固定长镜头的运用十分有效,既反映了乡村生活的缓慢节奏,也捕捉到了感情变化的细腻过程。

20 谢柏轲(Jerome Silbergeld):《传统的面纱:受害者、战士与女性的类比:〈女儿楼〉〈香魂女〉》("The Veil of Tradition: Victims, Warriors, and the Female Analogy. Army Nurse, Woman from the Lake of Scented Souls"),《中国成为电影:当代中国电影的构图参照》(China into Film: Frames of Reference in Contemporary Chinese Cinema),伦敦:反应出版社,1999年,第171页。

21 戴锦华:《〈二嫫〉:现代寓言空间》,《电影艺术》1994年第5期,第43页。

22 参见王一川:《如实表演权力交换与重复:周晓文在〈二嫫〉中的话语历险》,《电影艺术》1993年第5期,第44—47页。

23 在二嫫第一次遭遇电视机的那一幕里,尽管后来的停电让电视机作为一件无生命的物件的性质暴露无疑,但这台电视机仍然成为精神分析意义上的"小 a 物体",重新定义了二嫫与现实以及自我的关系。因为"小 a 物体"实质上就是欲望的"物质起因",一个必须由幻想来充塞的空洞形式。如斯拉沃热·齐泽克(Slavoj Žižek)所阐述的,"小 a 物体"可以是一个普通、日常的物体,但它在一个被欲望所渗透和变形的眼光看到时,"便开始发挥像屏幕一样的功能,成为一个空白地带,主体可以在上面投射支撑其欲望的各种幻想,同时也成为现实界遗留下的一个剩余物,迫使我们不断地去讲述我们第一次遭遇'原乐'(jouissance)时的创伤性经验"。见齐泽克(Slavoj Žižek):《偏看:通过流行文化来介绍拉康》(Looking Awry: An Introduction to Jacques Lacan through Popular Culture),麻省理工学院出版社,1991年,第133页。在影片中,二嫫第二天回到百货商店,却发现店里关门盘点,于是她只好隔着窗户充满渴望地看着电视机。这个情节进一步说明了电视机空白的荧屏成为投射幻想的空间。

24 与此话题相关的讨论,可参见大卫·莫里(David Morley):《电视:不完全是视觉媒介,更是一个可看见的物体》("Television: Not So Much a Visual Medium, More a Visible Object"),收录于克里斯·詹克斯(Chris Jenks)编辑:《视觉文化》(Visual Culture),伦敦劳特里奇出版社,1995年,第170—189页。

25 根据瑟科(Ciecko)和鲁小鹏的说法,这些画面来自美国电视连续剧 Dynasty《豪门恩怨》(1981—1989);见他们关于《二嫫》的文章,第82—83页。

26 参见李磊伟对《二嫫》的引申解读。他借这部电影对中国农村与全球化之间的关系进行理论表述。李磊伟(David Leiwei Li):《"如果我们不停下来会发生什么?"二嫫的中国与全球化的终结》("'What Will Become of Us If We Don't Stop?' Ermo's China and the End of Globalization"),《比较文学》(Comparative

Literature）2001年53卷4期，第442—461页。

27 参见贾平凹：《鸡窝洼人家》，《贾平凹获奖中篇小说集》，西北大学出版社，1992年。烟峰怀孕的消息传开后，小说这样叙述说："人人都惊呆了：这个多年来不会生娃娃的烟峰竟怀孕了？！说来说去，原来那回回才是个没本事的男人。"（第472页）

第四章
社会主义视觉经验在当代艺术里意味着什么

> 艺术家虽然不能解决什么问题，但是，以艺术的方式提出这些问题，使其作品带有思想意识的标志，无疑是一个基本的职业道德。
>
> 王广义，1990[1]

关于中国当代艺术的兴起有很多记述，其情节往往充满了令人目不暇接的变化，有着很多跨国背景和连接，而且和1990年代以来中国经济愈来愈令人刮目相看的高速发展相提并论。这些故事里的一个中心人物无疑是王广义（1957— ）。从1990年代初期开始，王广义就以其《大批判》系列而闻名于世，在众多的关于中国当代艺术的介绍和记述中，他都被称作"政治波普"的代表人物，是中国的安迪·沃霍尔（Andy Warhol, 1928—1987），只不过他们作品的政治意义大为不同。在这些总标题为《大批判》的油画作品中，中国社会主义时代的主人公，以工人或者红卫兵的正面形象出现在醒目的宣传画格式的画布上，口诛笔伐，对诸如可口可乐或是路易威登等名牌产品的商标进行大批判。完全不同的视觉图像和符号被匪夷所思地拼凑在一起，让观众看了有可能会心一笑，也可能完全不知所措。

《大批评》系列最初出现时，对当代中国艺术里这些出其不意的新作，国际艺术界最早予以关注的是意大利的《快闪艺术》杂志。1992年初，该杂志在其第一期的封面上刊登了《大批判—可口可乐》，后来的发展，证明了这幅作品是这个似乎可以不断延伸的系列中第一幅真正的成熟之作。于是，几乎是一夜之间，王广义名声大振，成了一个品牌，并且被当作当代艺术在1990年代的中国突飞猛进的著名范例。到了2007年，纽约的一位艺术收藏家把他在十年前以2.5万美元购得的《大批判—可口可乐》拿到伦敦的艺术拍卖行出售，结果以159万美元的价格拍出。这位收藏家很清楚，他手头这幅作品已经成了"当代中国艺术中复制最

多的图像",因此他当时便断言,"将来不管是在哪本杂志或书籍里,只要是关于中国艺术的故事,就都有可能使用这个图像"[2]。他的这个预言似乎没有错,因为王广义的作品在西方确实有成为中国当代艺术标志之一的架势,最近的一个例子便是吕澎所著的《20世纪中国艺术史》的英译本封面。这本印制极其精美、厚达1200多页的出版物,由米兰的察拓社于2010年推出,其封面上印制的便是王广义1992年创作的《大批判—万宝路》。纽约那位收藏家的另一个惊人之论,便是他曾经把《大批判—可口可乐》(图4.1)比作是"中国当代艺术里的《蒙娜丽莎》"[3]。

确实,任何关于中国艺术从1980年代中期到21世纪发展过程的叙述,如果不讨论、不复印一幅甚至多幅王广义的作品,都会显得不完整。而另一方面,王广义的作品非常丰富,并非仅仅依靠《大批判—可口可乐》这样一个有范式意义的图像来证明他的艺术创作的意义。从1990年代初开始,他把《大批判》的矛头对准了各式各样的目标,从名牌商品到体制人物,几乎是单枪匹马地使得一种搞笑的、匪夷所思的观看方式流行开来。在一个处于快速转型的社会里,这种观看方式使得人们可以用一种带了幽默感和陌生感,或者是无可奈何的眼光来看周围的一切。艺术批评家栗宪庭很早就指出,王广义的作品作为一个视觉范式不仅影响了很多其他的艺术家,而且也开创了后意识形态时代里一种独特的中国式表达方式[4]。到了21世纪,根据《大批判》衍生而来的各类视觉图像常常会出现在中国的互联网上,或是大型商场的广告中。可以说王广义所开发并且使之广为流行的,是一套形象鲜明、用途多样的视觉模式和符码。

作为当代艺术家,王广义在大众文化层面有着相当高的知名度,在艺术市场上也极为成功,同时评论界对他一直着有很高的评价,这种学术的关注在2002年底举行的一次回顾展之后更加明显。2002年在深圳何香凝美术馆举行的当代艺术家三人回顾展,实际上可以说是官方艺术体制对王广义以及张晓刚(1958 —)和方力钧(1963 —)的艺术成就在

图 4.1 王广义，《大批判—可口可乐》，1990–1993，油画

某种意义上的认可，认可他们作为体制之外的艺术家，以开拓者的身份给当代中国艺术和视觉文化带来的巨大影响。以"图像就是力量"为标题，这次展览的自我定位成为对当代艺术的发展进行综合性研究的一部分，它标志着在愈来愈多元化的文化生产领域里，评论界对当代艺术以及相关的新批评话语的一次明确肯定和支持。"图像就是力量"的策展人黄专和皮力显然希望能把这三位艺术家放回到当代中国艺术和文化史的语境中，来认识他们不同凡响的贡献和价值，并"对其背后隐藏的文化能量和史学价值进行深入、客观和更本土化特质的研究"。用他们的话来说，王广义、张晓刚和方力钧创造的图像之所以具有特殊的力量，是因为它们的"高度敏感和独创性为中国当代艺术赋予了在现实和理想间的某种稳定张力"。"如果说在这些图像之间有什么共同点的话，那就是它们都以富于挑战性的方式和历史主义的态度对围绕我们的生活和历史发生的深刻变化作出了反映，并且促使这种变化向更为人文和本土的方向发展"[5]。

在这样一个带有总结性质的回顾展之后，王广义远没有放弃他的挑战性创作方式，而是继续对他身边不断变化的文化环境保持着高度敏感，更深入地考察个人的和整体的历史经验。同时，他也因为常常会在各类访谈中发表大胆和出人意料的言论而著称，有些时候做出的语不惊人誓不休的表述，不免让人难以捉摸，甚至引起争论。

2008年，"图像就是力量"的策展人之一、艺术批评家黄专组织了一个更全面的王广义回顾展。黄专长期关注王广义的创作，他组织这次回顾展的目的，是要集中探讨艺术家的"视觉政治学"，从而呈现出另一个王广义，而不是进一步神化已经被奉上神坛的"中国政治波普之父"。"王广义在中国当代艺术中一直占有某种特殊的位置，"黄专写道，"对于艺术史而言，他属于那种充满力量但又无法捉摸的艺术家。"黄专显然是希望能够通过自己的研究，来克服对王广义的简单化解读，这种解

读不是把王广义看成是步安迪·沃霍尔式波普艺术的后尘，就是认为他是带有明确政治动机的鼓噪者[6]。在黄专看来，人们对艺术家的评价，往往是基于对其作品的政治含义的狭隘理解，从而采取简单的赞同或否定的态度。为了避免这种情形，他提出我们应该对王广义艺术创作的内在逻辑和思辨过程有深刻的把握，看到艺术家在处理高度严肃的政治话题时所保持的超越性和游戏感。这自然是一个很有说服力而且也很有启发性的研究路径。但当黄专把艺术家描写成老谋深算的策略大师，自己不抱有任何具体的态度和信念，最大的乐趣只是在恰当的时机抖出新的视觉轰动的时候，他似乎有意无意之间把王广义艺术里的政治态度完全中性化甚至消融掉了。

比如说，虽然他对被商业化的王广义的分析一针见血，但黄专并不能充分地说明为什么"社会主义视觉经验"这样一个关键观念对王广义的艺术创作有着持续的影响。艺术家于2000年前后开始提出"社会主义视觉经验"的说法，从而使自己的创作不光是阐明某种历史记忆和艺术资源，更是认定一种文化身份。这个理论概念促使王广义能以历史的眼光来看待当下世界，并与身处其中的各类视觉实践和秩序保持着批评性的张力。在这一章里，我们将看到王广义怎样从"社会主义视觉经验"这个概念出发，表达了对历史的一种复调式认识，并且最后走向了对当代艺术体制本身的批判。也就是说，这个概念能让我们清楚地看到艺术家创作道路的各个不同阶段。

多重开端

王广义在2000年前后表达的要重新审视"社会主义视觉经验"的愿望，远比同时代的其他艺术家要直接明确。他还反复解释说，他的目的是唤起，或者说还原一种"社会主义精神"。我们很容易把这些说法看

成是一道花招，甚至是一番怪论，而有些评论家也确实是这样认为的。原因很简单，大多数人都很难相信，一个搞出了像《大批判》这类作品的艺术家，对艺术市场可以说是驾轻就熟，其作品又炙手可热，怎么可能会对一个如今广遭诟病的文化生产方式感兴趣，因为这个方式的基本出发点，正是要系统地拒绝市场机制和艺术的交换价值。王广义本人对自己在艺术上的成功和他的艺术信念之间似乎言不由衷的矛盾，也是深有体会。在 2008 年的一次访谈中，他感叹说，现在他不管说什么，大多数人心里默想的恐怕只有一个词：作秀！他几乎能听得见别人私下里对他的反驳："你把钱揣兜里还谈这个？"[7] 王广义这时体会的是深深的失望，他直言"人们已不大关心或清楚作为艺术家的我的思想是什么"。他谴责一个唯钱是论的社会，一个只知道把艺术作品当家具一样购买、占有的社会，他要做的，是通过他的作品，让人们认识到艺术的真正价值，唤起全社会对艺术的尊重。

王广义所经历的"社会主义转向"其实远非一时的心血来潮，也不是什么异想天开。事实上，在他作为当代艺术家的演变过程中，对社会主义时期视觉材料的重新发现，正是一个关键的转折点。这个丰富的视觉资源从 1980 年代末开始，便已经成为王广义展开艺术想象和观念创新的一个重要因素。我们因此应该把他在新世纪初提出的重访社会主义视觉经验的说法，看作是他正式挑明了一个一直在潜在进行的搜寻。我们也将看到，"社会主义视觉经验"的提出，也反映了艺术家对一个急剧变化的世界的认真思索。

也许在他于 1988 年创作的一幅作品中，我们可以确定王广义重新发现社会主义时代视觉材料的那一刻，正是在那一刻，他意识到了这些材料的巨大潜力。在一幅毛主席在"文化大革命"初期从天安门城楼向红卫兵挥手致意的黑白照片上，王广义用黑色粗笔划了五六根纵横交错的直线，然后把这幅 22 厘米见方的照片题为《招手的毛泽东：黑格》。这

些平行的粗黑线条与涂鸦相去无几,但是把一张作为杂志插页的历史照片变成了一件观念意义上的现成作品。艺术史家吕澎曾经评论过,艺术家在这里所做的,是用杜尚的手法,对一个曾经十分神圣的印刷图像进行了不动声色的改造,从而有效地,同时也是游戏式地,改变了我们与这个图像的关系[8](图4.2)。

在此前的几年里,即从1986到1988年间,王广义集中创作了《后古典》《红色理性》《黑色理性》等一系列作品。在这些实验性很强的系列作品中,他对西方艺术史上一些经典图像,比如圣母怜子图《蒙娜丽莎》以及雅克-路易·大卫的《马拉之死》等,进行了执着而系统的图式修正和重新编码。之所以采取这样一个高度理性的分析型手法,是因为艺术家这时深受艺术史家贡布里希(E. H. J. Gombrich, 1909 — 2001)图式修正理论的启发,即艺术史上一代又一代的艺术家,在视觉上继承着具有规范性质的图式的同时,也需要不断地对其进行修正。在1980年代中期,中国的艺术界接触到了贡布里希关于艺术与错觉的论述,当时30来岁的王广义很快便吸收了贡氏关于不断修正图式的理论。他在1987年时便宣布,"尼采使我明白怎样走出人自身所处的困境,贡布里希给了我一点关于图式-文化的修正和延续性方面的启示"[9]。也就在这个时期,还有一个让王广义和他那一代艺术家们受到很大启发的艺术流派,那就是他们所看到的诸如像安迪·沃霍尔、罗伯特·劳申伯格(Robert Rauschenberg, 1925 — 2008)和贾斯培·琼斯(Jaspers Jones, 1930 —)等美国波普艺术家的作品。1985年11月,劳申伯格在北京自费举办了个展,使当时的艺术界很多人大开眼界,引起了广泛的兴趣。比如说此时已经70多岁的老画家和评论家郁风(1916 — 2007),曾两次到中国美术馆去看劳申伯格作品展,完全被这位美国来的"顽童"所征服,对波普艺术家"化腐朽为神奇"式的别出心裁大为赞赏[10]。

1988年出现的《招手的毛泽东:黑格》延续了王广义在创作《红色

图 4.2 王广义,《招手的毛泽东:黑格》,1988

理性》和《黑色理性》这些系列作品时所采取的严格而又冷静的分析态度，但这幅作品也标志着一个新的转折。通过这幅似乎是不经意之间偶然而成，但实际上深具突破性的作品，艺术家与波普艺术的精神更加接近了，同时他也体验到了把自己身处其中的当代世界作为艺术修正的对象给他带来的兴奋。从此开始，他不再专注那些如雷贯耳但是也十分遥远的欧洲名画，而是把目光投向他自己经历过的、从直接感受中获得的视觉环境。很快，王广义在一个大得多的规模上把《招手的毛泽东：黑格》观念层面上的潜力发挥了出来，那就是高1.5米宽1.3米的油画《毛泽东—红格1号》。1989年2月，在北京中国美术馆举办了具有里程碑意义、同时也充满纷争和事端的"中国现代艺术展"，王广义因为这套三幅相连的油画而赢得了前所未有的关注。画面上冷静谨严的红色方格平整地覆盖着毛泽东的标准画像，而这个画像可以说是20世纪最为人知的视觉图像之一。

根据王广义自己的解释，这幅作品中的红格其实是指"文化大革命"中常见的打格放大方式，民间也叫"九宫格"，是用来把毛泽东的肖像从一张普通图片放大成巨大画像，以便在公共空间陈列展示的常见手法。他现在做的，是把本来应该在画像完成后就擦掉的格子凸显出来，这样也就提醒我们，一个极有影响力的政治图像，其实就是一幅画，我们因此不得不换一副眼光来看待这个图像，看到它乃是由一块块碎片拼凑起来的。其后果，便是我们看到了图像后面所隐藏的一个精心制作的过程，我们的观看习惯和那些被认为是理所当然的东西，由此而受到挑战并被解构。约20年后，在一次访谈中，王广义否认了这样一个说法，那就是这些红格的灵感来自美国的波普艺术，特别是受到了荷兰画家蒙德里安（Piet Mondrian, 1872 — 1944）的影响。他还进一步说明，他是通过自己的方式，"把毛还原成人，也许我真正努力想做到的，就是对毛泽东表达最深的敬意"[11]。

确实，王广义后来一直认为，他在1988年创作的"打格的毛泽东"系列（总共五幅油画）是他创作上的一个转折点。2004年，王广义与栗宪庭进行了一次详细的对谈，后者是一位影响巨大、在扶植当代艺术包括政治波普上起过关键作用的批判家。在谈话中，王广义回顾了他当年偶然想到把打格分析的方法运用到毛泽东画像上时的激动不已。从专心致志地重新组装西方经典的绘画作品，到转而画打格的毛泽东，是因为他"想找的是和我生活相关的一个东西，这是后来毛泽东形象出现的根本原因"。对他当时的《后古典》系列作品，"艺术界都说好，但也说得很复杂"，但艺术家本人却没有因此而激动的感觉。但在画了《毛泽东—红格1号》之后，王广义有了新的自信，同时也有了新的认识："当代艺术存在的一个理由，就是它必须与你的生活经验有关系。""毛泽东的形象和我的成长——抛开整个中国人，就我个人而言——是一种非常密切的感觉。"他后来相信，随着这件作品的出现，他的艺术真正开始成熟了，因为他现在知道下一步该怎么走。毛泽东的形象是艺术家成长过程中非常密切的一部分，同时也和一种强劲的、影响深远的视觉秩序和图像制作方式密切相关。"打格的这个《毛泽东》和我的经验、我的生活是相关联的。应该说我如果没有创作'打格的毛泽东'，我不可能在以后的艺术道路上有大的发展……《毛》这个作品对我的艺术观是一个转折。"[12] 这个打格系列所标志的转折，便是王广义后来一直坚持下来的，对重新面对、重新想象20世纪中国所产生的社会主义视觉文化的浓厚兴趣。

到1990年，王广义已经公开宣布了自己在艺术上新的追求。在《关于"清理人文热情"》一文中，他以1980年代流行于文化知识界的诚挚语气来讨论一些涵盖面极大的概念，并力图对当代艺术特定的意义和努力方向做出明确的表述。他宣称，当代艺术之不同于古典艺术和现代艺术之处，在于当代艺术家不再甘于接受被人文热情所夸张和放大过的神

话,在古典艺术那里是一个关于"描摹"的神话,在现代艺术那里则是关于"创造"的神话。当代艺术家应该以冷静、分析的目光,来处理现存的视觉图像和文化产品,以学术学科的方式来对其进行研究。王广义承认以逻辑的方式来面对"以往文化事实"不是一件轻而易举的事,这也是为什么像约瑟夫·博伊斯(Joseph Beuys, 1921 — 1986)"这样的当代主义者也会偶然地返回神话乐园",因为"能够停留在神话之中静静地干着古典和现代意义的工作是件极幸福的事情"。但如果不瓦解掉关于艺术的本体论神话,不对营造这类神话的"人文热情"进行彻底的清理,王广义写道,那么当代艺术家便无法建立起"具有逻辑试验性质的语言背景"。"我们应当抛弃掉艺术对于人文热情的依赖关系,走出对艺术的意义追问,进入到对艺术问题的解决关系之中。"王广义认为在1989年,已经有不少艺术家自觉地"逃出神话情境了",而他作为艺术家的天职,是"在对神话问题的逻辑解决过程中获得当代艺术的身份"[13]。

这篇含义丰富的短文文字晦涩难懂,有些地方甚至可以说是佶屈聱牙,但王广义决定投身当代艺术的姿态却是再鲜明不过。对他来说,当代艺术的主要动力是观念上的创新,是对既定的艺术模式进行有条不紊的分析和修正。当代艺术需要的是一种抽象、逻辑的思维方式,这种方式能带给艺术家一种鞭辟入里、同时又是训练有素的眼光,艺术家与"以往文化事实"之间的关系也由此而发生改变。正是感知上的这种重新定位,使艺术家有机会能肯定自身的存在,他的艺术也就能和当代世界直接对话[14]。当代艺术中的"当代"因此不仅仅是个强化了的时间意识,而是指发生在当下的,以重新安排现存的形式和等级关系为目的的介入式行为。王广义在文章的结尾写道,"使作品得以产生的艺术外部环境文化状况,是艺术家的思想动力"。艺术家虽然不能解决什么问题,但他应该以艺术的方式提出问题,并且使其作品带有思想意识的标志。

同样是在这篇短文里,王广义还介绍了他最近的一批作品,来证明

他为获得当代艺术身份所做的最新努力,其中便提到了他从 1990 年开始创作的《大批判》系列。

双重视角

尽管他对编造神话表示不以为然,但王广义创作《大批判—可口可乐》的过程,却常常在他事后提供的各种讲述中被神话化了。其中一个说法是,艺术家有一天在画室里作画,碰巧看到一盒香烟压在一幅过时的宣传画上,于是忽然间深受启发[15]。除此之外,王广义还说过,是有一次喝拉罐可口可乐给他带来了灵感[16]。不管其起源究竟是什么,这一组被称为《大批判》的中等尺幅的油画在 1990 年开始出现时,很快就引起了广泛注意,因为这些图像对于当时的观众来说是既熟悉同时又是完全出乎意料之外的。到 1992 年,这些作品已经被称为最有代表性的"政治波普",王广义也就此被封为有中国特色的波普艺术之王。

王广义自己在 1990 年《关于"清理人文热情"》那篇短文中对《大批判》的最初阐述,为后来几年里众多的评论家提供了一个基本的解读框架。王广义当时这样解释说,在这个系列中,"我将'文化大革命'中工农兵形象与今天我们生活中的那些引进的、渗透到大众生活中去的商品广告图像相结合,使得这两种来源于不同时代的文化因素,在反讽与解构之中消除了各自的本质性内涵,从而达到了一种荒谬的整体虚无"[17]。后来纷纷出现的评论,多以这个解释为基础。大多数评论家都会提到《大批判》所突出的反讽效果和令人感到滑稽的张冠李戴。比如高度评价政治波普的批判家栗宪庭,就持相同看法,认为王广义把"文革"式大批判的矛头对准西方商业文化,取得了"一种幽默、荒诞的效果,但同时也隐含了一种文化批评"[18]。

艺术史家和批评家吕澎 1992 年在解释为什么《大批判》在中国观众

看来既令人不安、又让人发笑时，提供了更进一步的解读。由于他对王广义的作品和思想发展轨迹十分熟悉，吕澎把这个系列看作是艺术家根据贡布里希的理论，从图式修正上升到文化批判的最好证明。在《大批判》构图的中心，吕澎指出，是一个"单调而鲜明的历史图式"，也就是一个熟悉的图像，"使得我们面临着对不堪回首的历史的一次强制性的回顾"。但别出心裁之处，在于艺术家以波普艺术的表达方式，"中性地"，也就是不动声色地，用今天大家都熟视无睹的商业标志，替换了愤怒的大批判的对象，此前这个对象曾经或者是政治上的牛鬼蛇神，或者是旧文化的残渣余孽。如此一来，观众看到这两重图像时首先是不知所措，但当他们意识到被批判的目标是"今天日常生活处处能够见到的符号和形象"，而过去的大批判变成了对当下的大批判时，他们便开始感到不安，甚至下意识地惊恐。仿佛过去时代开展过的大批判，被延伸和推迟到现在来进行。而另一方面，《大批判》中那些曾经具有高度象征意义的工农兵形象，"又是那样令人发笑地脱离了他们的'历史语境'"。他们所象征或体现的思想，也显得不可救药地稀奇古怪。因此吕澎的判断是，王广义在这些作品中所完成的，也就是法国哲学家雅克·德里达（Jacques Derrida, 1930 — 2004）所讨论和强调过的"延异"（différance），"在这样一种'延异'中，艺术家却把握了一种真正的批判力度"，而这种批判力度或者说"内在批判性"，在沃霍尔、利希腾斯坦（Roy Lichtenstein, 1923 — 1997）、罗森奎斯特（James Rosenquist, 1933 — 2017）这些美国的波普艺术家的作品中是少有或是看不到的[19]。

吕澎的这番解读很有见地，对王广义的作品也给予了高度评价，但他并没有清楚地说明这些作品的批判力度在哪里或者来自何处。他肯定《大批判》触及了当代的政治问题，但并没有指出究竟是哪些政治问题，或者艺术家表达了什么样的政治。对处于画面中心的"单调而鲜明的历史图式"，吕澎自己显然也是深感不安。在他眼里，这些公式化的工农

兵形象（或者说社会主义神圣的"三位一体"），是"历史上的一种工具化的形象，是一种专政的象征"。而他假设的当代观众，理所当然地被假设为这个属于过去时的政治文化的受害者，是大批判的对象，而不是一个积极的行动者或政治主体。在吕澎的解读中，这个假设的观众／受害者在看到《大批判》时之所以会惶惑不安，是因为一个过去的梦魇——吕澎所称的"不堪回首的历史"——正像幽魂一样被召唤回来。但当这个假想中的观众定睛再看，并且意识到在自己又被批判的梦魇中，代替他的居然是各种流行的西方名牌商品时，他体验的是新一轮错愕和震惊。也许这才是为什么，吕澎所假想的观众／受害者会迫不及待地需要认为那些幽灵式的形象很滑稽可笑，因为这样的观众不能想象自己再一次被嘲弄、被批斗。

在吕澎这个很有启发的解读里，实际上包含了一个盲点，这个盲点来自于对1960年代的一种反应性的、同时也有广泛共识基础的否定，这个否定也意味着不再去细究最近的历史经历中所包含的复杂因素和各种欲求。这样一个盲点使得批评家只能在从毛泽东时代寻找回来的图像中看到一部分而不是全部内容，因而也就使他不能完全把握王广义的文化批评究竟意味着什么。

对《大批判》还有一种更为单一的解读，那就是基于一种充满道义的谴责，即"大多数搞政治波普艺术的艺术家对'文化大革命'和毛泽东的意识形态都持暧昧态度"。高名潞，这位从1980年代以来便很有影响的艺术批评家和艺术史家所说的"暧昧态度"，指的是没有对毛泽东时代表示坚决的摈弃，反而是不可思议地对其念念不忘。"这些政治波普艺术家们，"高名潞这样抱怨说，"对毛时代完全是为宣传服务的艺术所含有的说服力和独特审美大加赞美。"至于王广义，他认为其把宣传式艺术与商业化大众文化生硬地放置在一起，成为最典型的只能以"双重媚俗"来命名的政治波普。高名潞在1998年进行这番批评时，他

不满的是这样一个当时似乎很流行的市场策略，那就是把政治波普作为独立的先锋艺术来推销，以迎合仍然抱着冷战时期地缘政治思维不放的国际艺术圈的趣味。他要说明的是，政治波普和玩世现实主义，这两个在1990年代初期中国艺术作品里最畅销的品牌，既不是独立的，也谈不上所谓先锋，只不过是"意识形态和商业操作的同流合污"而已。可是，当他把王广义和其他政治波普艺术家们描写成见钱眼开的"职业画家"时，高名潞又似乎在告诫所谓国际艺术圈，要他们提高警惕，坚决保持冷战时代的意识形态。他不屑地把《大批判》看作是"对广告的媚俗广告"[20]，但并没有认真去讨论观众对这批作品可能有的复杂的心理反应，而这正是吕澎开始着手分析的内容[21]。

高名潞打出的"双重媚俗"这个标签，另一位批评家在讨论中国当代艺术所谓先锋派的不同意义时也对其加以使用。但诺曼·布莱森（Norman Bryson）在《大批判》里看到的是非同寻常的悲观。"在这样一个双重系统中（改造过后的社会主义和改造过后的资本主义），活跃在双方各自的社会领域里的向往和欲求，都被简化到一个媚俗不堪的图案设计的地步，因此也就被无情地嘲弄和否定了。每个系统都被当作一套被贬值了的符号和公式来对待，好像这两个系统都已经寿终正寝了似的。"[22] 这个解读，让我们想起王广义自己在1990年介绍《大批判》时说过的类似的话，即所谓"在反讽与解构之中消除了各自的本质性内涵，从而达到了一种荒谬的整体虚无"。但王广义在他的画面上并置的，并不是两个同时存在，或者说同样僵死的符号系统。更准确地说，他在作品中索回了一个已经消逝了的图像，然后把这个图像针锋相对地与一个显而易见、不言而喻的当代状况并置在一起（图4.3）。

当王广义把两个不同的视觉体系并置在同一个平面上时，最重要的其实是这两个体系之间的非共时性。这两个体系也许可以分享同一个背景，涂满了鲜艳夺目的红黄蓝三原色，但这两者中，属于现在时的只是

图 4.3 王广义，《大批判—百事可乐》，1998，油画

西方商业品牌，而那些有政治意义的中国主体，却是一个曾经很热闹，但现在已经变得悄无声息的时代的残留影像。那些无处不在的商业标志既抽象又具体，既远不可及又伸手可触。他们组成的是关于欲望和消费的、以世界通用语自居的当代象形文字。另一方面，尽管社会主义三大主人公留下来的余像显得做作夸张，光环消退，但他们仍然线条清晰，动作鲜明，散发出斗志昂扬的自信，虽然我们也可以说这种回光返照式的自信现在显得有点虚张声势，漫无目标。

《大批判》的基本构图方式是并置，也就是通过把两个相对的体系并放在一起来凸显其差异。这个方式可以把结构性的不完整有效地揭示出来，因为以并置来呈现的，只可能是不同体系的局部，而不是其整体。通过这种方式，任何一个体系，无论是社会主义还是资本主义的，其最有力、最有代表性的象征，都被浓缩为一个符号展示在我们面前，而且这个符号所指示的，只是一个偏狭有限的视角和有效区域。这也是为什么王广义会认为他的作品在"两种来源于不同时代的文化因素"间建立了起"反讽与解构"的关系，从而使这两个不同时代各自认定的真理（或者王广义所说的"各自的本质性内涵"）在相互参照中抵消掉了。当我们意识到这两个信仰体系本质上的不完整性时，正如王广义敏锐地指出的，我们面临的也就是"一种荒谬的整体虚无"。这种荒谬感无处不在，因为在这样一个并置中，并没有一个积极肯定的价值或者赢者，值得我们去全心全意地接受，而我们希望认同或者拥抱这两个被暴露的体系中任何一方的欲望本身，也就显得颇为荒谬，自欺欺人。

这样一个反讽效果显然是《大批判》令很多评论者，包括艺术家本人，倍加欣赏的原因，他们还可以用解构以及德里达所讲的"延异"来解释这个效果。比如说，栗宪庭在这个"似乎是随意的组合"里，就看到了带有深刻讽刺的"幽默荒诞的效果"。可是，虽然并置可以作为解构方式来起作用，但观念意义上的真正突破，却在艺术家决定并置什么，

或者干脆说想看到什么的那一刻。对王广义来说，这个突破来自于他对"以往文化事实为经验材料"进行冷静研究的决心，来自于他通过艺术创作来建立"具有逻辑试验性质的语言背景"的构想。在一个普遍认为已经破产而且过时的时代所遗留下来的视觉材料里，他发现了新的资源，找到了不使我们的目光局限在当下的视觉秩序里的方式。他的创新，在于把一个属于过去时代的想象的遗留，重新带回到我们的视野，在界定了现实意义和视觉秩序的当代体系中，插进了一个执着的、没有完全消散的剩余物。

我们可以说《大批判》引进的是一个新的观看方式，这个方式让我们不仅看到不相称的符号和不完整的局部，同时也看到不同的历史形态和主体结构。在消费文化上升为主流景观的时代，王广义激活了社会主义时期遗留下来的幽灵式余像，从而把我们的视线分劈开来。我们投向一瓶可口可乐或是一架尼康相机等消费商品的欲望的目光，在经过《大批判》的折射后，会不由自主地变得弯曲，被视线外围的某个物体干扰和破坏，并且被牵引着穿过一个遥远的场景，那个场景既陌生又熟悉，既不可言喻，又让人不禁怦然心动。而当我们不再完全控制自己的目光，我们便可能在浮现出来的余像中依稀看到自己，或者更准确地说，我们将看到自己被误认了。我们的注意力因此而在那一刻被分散，我们面前的商品也就不再显得那么有魅力，不再承载着对所有幸福的承诺。此时我们也许会在失声大笑中寻找解脱，或者转而感叹世事的荒谬不经，但事实是我们的目光被分裂了，不再完整而连贯。

因此《大批判》所包含的文化批判，不在于简单地把过去的一个批评姿态横向搬移到现在，而在于打破了当下的视觉秩序和经验。王广义这个阶段的作品关注的不是不同的政治想象，而是视觉本身的政治。或者按照法国思想家雅克·朗西埃（Jacques Rancière, 1940 — ）的说法，他的作品让我们对感性世界进行重新分配和划定成为可能。我们以下将

对这一饱含政治意义的艺术实践做进一步的讨论。

红卫兵美术运动

1991年3月，也就是《大批判》系列出现后不久，《北京青年报》推出了一个"王广义现象专版"。专版的编辑称王广义是"一个风头和热点人物，也是一个矛盾的复杂体"，对他的"社会选择了艺术家"来决定谁成功谁失败的说法，编辑们也加以了点评。从王广义近期的创作中，他们看到的是一个鼓舞人心的现象，那就是当代"前卫艺术"的走向开始明朗化，作品更容易被接受了，因为"从某种意义上来讲，王广义的《大批判》是'从群众中来，再到群众中去'的产物"。在和该报记者的访谈中，王广义也表示，"其实就当代艺术来讲，它似乎应当是一种公共共时性经验的一种重组的实现，它涉及所有人，它是一场大型的'游戏'，它迫使公众参加进去"[23]。

王广义关于当代艺术的公共性的阐述，指出了很多令人激动的新的可能途径，这些途径随着他对自己艺术创作的目的有了新的认识而豁然开启。他此时强调的是由公众分享、参与的视觉环境和文化，提出艺术家的任务，就是促使公众能够与这个环境发生新的、不同以往的联系。从《大批判》所明确指涉的语境，不难看出对于王广义来说，1960年代的"文化大革命"就提供了这样一个由公众分享的视觉经验。但在与《北京青年报》的访谈中，他没有就他最近的作品所采用的这一关键资源做更多的说明，以免他对"文革"时期视觉材料的处理在当时中国社会的主流共识面前变成一个棘手的问题。这个主流共识很明确地把中国社会和文化在1966到1976年这十年间所经历的动荡，归咎于毛泽东的晚年错误，是一场前所未有的浩劫。

在这样一个背景下，王广义决定让图像说话。一个对现代中国的视

觉文化有着直接经历或者间接知识的观众应该知道,那些在《大批判》中"复活"的工农兵大批判形象,指涉的是"文革"期间大量产生并广泛传播的咄咄逼人的视觉文化。这个视觉文化是完全公众化的,可以说是铺天盖地,人声鼎沸,而维持这样一种调高音急的视觉文化的艺术实践,无论在范围上还是规模上,都可以说是绝无仅有的。一套鲜明独特的视觉语法和词汇在"文革"期间生产出来,与此相随的是对艺术的激进理解,以及艺术创作上的很多新生事物。

这样一个创造激进的视觉文化的追求,在红卫兵美术运动那里得到了最集中、最激进的表现。这个运动在1967年,也就是轰轰烈烈的"文化大革命"正式发动一年之后,达到了其爆炸式的高潮。一系列复杂而众多的原因,导致毛泽东在1966年5月发动了一场号召基层群众起来造反的"文化大革命",针对的目标是他自己亲自设计、创建并且领导的新中国的社会秩序和文化体制。正如研究中国现代思想史的美国学者阿里夫·德理克(Arif Dirlik, 1940—2017)认为,毛泽东通过这场史无前例的运动想解决的,是"夺取了政权的社会主义运动所面临的基本问题,即社会主义社会,跟任何其他社会一样,很容易产生复杂的权力结构,这些结构削弱的正是对自由和平等的革命向往"[24]。

毛泽东把希望寄托在充满理想主义热情的年轻人身上,依靠他们在官僚体制之外重新点燃革命的烈火。红卫兵因此而在1966年的夏天作为"文化大革命的急先锋"出现在中国政治舞台上。他们中很多人属于新中国成立前后出生的那一代,在当时都是大学和高中的学生,他们坚信自己最崇高的历史使命是保卫毛主席,打垮反对他的敌人,这些敌对势力既包括当前走资本主义道路的当权派,也包括旧的文化和习俗。例如北京第二中学的红卫兵起草的《向旧世界宣战》就宣布,"我们是旧世界的批判者。我们要批判、要砸烂一切旧思想、旧文化、旧风俗、旧习惯……我们就是要造旧世界的反"[25]。"革命无罪,造反有理"这样一个朗朗上

口的口号,喊出了这一代热血沸腾的红卫兵的集体信念。怀着继承革命传统的巨大热情,数以百万计的红卫兵有计划有组织地首先在北京,然后在全国各地,理直气壮地制造着"红色恐怖",常常以无比的虔诚把暴力行为作为戏剧表演来施行,而这种对待阶级敌人的戏剧化革命暴力,年轻的毛泽东在1920年代后期为湖南的农民运动进行辩护时曾给予高度的赞扬[26]。

另一方面,红卫兵运动中表达出来的强烈的反体制激情,实际上和20世纪曾在不同的国度让若干代人亢奋不已的未来主义想象遥相呼应。例如狂热的意大利未来主义诗人和鼓动家F.T.马里奈缔(Filippo Tommaso Marinetti, 1876 — 1944)在他1909年发表的《未来主义的创立和宣言》中,就曾鼓动年轻人把博物馆、图书馆和所有"散发着传统的腐朽气息"的东西付之一焚:"我们的目的是要切除这个在国家肌体上生长着的由教授、考古学家、导游者和古董商们组成的臭气熏天的痈疽。"[27]1960年代中国的红卫兵,正是以令人难以置信的庞大规模,反复地将马里奈缔当年的口号付诸实践。他们不一定意识到自己与意大利未来主义者在精神上的这种息息相通,但激励这一代中国年轻人的座右铭,恰恰是一个未来主义者的口号:生活就是斗争,"斗争就是美!"在1920年代的苏联,左翼未来主义诗人马雅可夫斯基(Vladmir Mayakovsky, 1893 — 1930)就曾经有过这样的构成主义畅想:对于矢志建设社会主义新生活的艺术家们,城市的大街就是画笔,人民的广场就是调色盘。如此醉人的未来憧憬在1960年代的中国成为激动人心的行动蓝图。1966年夏天,北京航空学院的一群红卫兵摩拳擦掌,一心要完成的一个革命项目,就是把全国所有的墙壁、门窗、店铺和其他公共空间粉刷成红色,让一片"红色的海洋"彻底淹没旧世界[28]。虽然这场刷出一个红色中国的运动并没有付诸实践,但红色在"文革"的视觉体系中的巨大象征意义,却体现得淋漓尽致。对红卫兵那一代来说,现在的生活就是正在产生的未来。这个未来现在

时的生活，必须像艺术作品那样富于创造性地去体验，正如艺术创造必须成为充实的精神生活的一部分（图4.4）。

在这样一个时代背景下展开的红卫兵美术运动，把社会主义视觉文化的基本原则推向了其逻辑的极端，重新定义了艺术和艺术家的地位，以创造一个比具体的美术作品要全面广泛得多的视觉环境为己任。他们决心要让艺术回归生活，断然拒绝任何关于艺术自律的理论，认为正是对艺术自律的信奉把艺术变成了奢侈、神秘的装饰品。让艺术回归生活，也就意味着走出享有特权的艺术体制，让艺术为广大人民提供有意义、通俗易懂的审美体验。与此同时，艺术家也必须被改造成为艺术工作者，其职责无异于一位工人或者农民的工作性质，那就是为新的社会主义想象贡献力量[29]。

在关于艺术本质的一系列核心问题上，红卫兵美术运动与世界其他很多地方前前后后的先锋派运动有着类似的追求，尤其是20世纪初期欧洲的先锋派运动。一些艺术史家建议把红卫兵美术运动称为"红色的现代主义"[30]，但这个现代主义显然与美国艺术批评家克莱门特·格林伯格（Clement Greenberg, 1909 — 1994）竭力推崇的，西方美术史上纯粹的现代主义在绘画形式上进行的观念革命大相径庭。

还有一些艺术史家，尤其是艺术家们，更倾向于把红卫兵美术运动，或者说广义的"文革美术"，看作是与当代艺术密切不可分的一个阶段，甚至可以说是后者的先兆。比如说徐冰（1955 — ）这位卓有建树的观念艺术家，就认为我们不应该忽视"文革美术"的意义。徐冰1990年代在纽约生活和工作期间，有人曾经问他："你来自这么保守的一个国家，怎么能搞出这么前卫的东西？"对这种缺乏历史知识的疑问，徐冰只能无奈地回答说："你们是波伊斯（Joseph Beuys）教出来的，而我是毛泽东教出来的。波比起毛，可是小巫见大巫了。"徐冰深信他的艺术感觉，和他在"文革"时代的经历息息相关。"我知道，在我的创作中，社会

图 4.4 红卫兵进行艺术创作,1967,摄影

主义背景艺术家的基因,无法掩饰地总要暴露出来",他在 2008 年这样写道,"随着年龄增大,没有精力再去掩饰属于你的真实的部分"[31]。同样,在另一个场合,年轻的时候参加过"文革",并且跟大多数人一样经受过冲击和磨难的艺术家郑胜天(1938—),明确地拒绝把他年轻时代的热情和经验说得一无是处。当一位美国艺术家听说"文革"中发生的事情,向郑胜天表示他的悲哀时,这位来自中国的艺术家不由觉得有些莫名其妙。"我欣赏他的同情心",郑胜天在回顾自己的艺术生涯时这样写道:"但我不认为我们那一代人付出的努力是白费了。我们中的很多人都希望为新的世界创造新的艺术,就像其他地方其他时代的艺术家试图做的一样。他们对 20 世纪中国的视觉文化的重要性是不可否定的,他们对当代中国艺术的影响我们今天仍然能看到。"[32]

在艺术史家王明贤和严善錞看来,红卫兵美术运动是"文革"中重要的艺术现象,与毛主席语录歌、革命样板戏共同构成"文革艺术"的三大神话。他们认为红卫兵美术运动真正展开是在 1967 年,"众多的红卫兵美术报刊的问世以及红卫兵美术展览的开幕,标志着红卫兵美术运动达到高潮"[33]。

把这个阶段在北京举行的一系列大型美展推向高潮的,是题为"毛主席革命路线胜利万岁"的全国美展。这个规模空前的展览于 1967 年 10 月 1 日国庆节在中国美术馆开幕,一共展出了 1600 多件展品,包括国画、油画、版画、宣传画、泥塑和工艺美术作品。参加展览的美术工作者来自全国各地,其中半数以上是来自工农兵各行各业的业余作家。展览在中国美术馆展出之后,巡回展出队还带着部分作品和幻灯片,深入到边远的农村地区,把展览的内容带向四面八方。同年 11 月,由"文革"小组掌握的《人民日报》发表了题为《毛主席革命路线胜利的颂歌》的评论文章,高度赞扬这次展览的丰硕成果,肯定其三个突出的特点:主题思想的革命化,作品效果上的战斗化,以及创作过程中的群众化。"这

次展览显示出了无产阶级革命美术为工农兵服务、为无产阶级政治服务的一片新气象……是革命的美术创作在广大工农兵群众中的一次普及、一次提高。"[34]

如果中央工艺美术学院的学生刘春华在 1967 年创作的油画《毛主席去安源》可以说是"文革"期间最有标志意义的美术作品[35]，那么红卫兵美术运动中最有代表性的艺术形式应该说是黑白木刻。木刻版画在 20 世纪中国美术发展史上所具有的独特的文化和政治上的象征意义，尤其是它作为大众的、简易的、反精英的、以社会责任为己任的视觉艺术的自我定位，使这种艺术形式成为传达、表现一场由下而上的群众运动的必然选择。红卫兵美术作者从中国现代版画的经典作品中（其中一部分曾受到德国表现主义作品的影响）汲取灵感，发展出了一套有力、鲜明、用途多样的版画语言。他们还从讽刺漫画、民间剪纸等艺术形式吸取了营养成分。但这些热心跟上急速发展的"文革"形势的年轻美术作者们，真正愿意花时间去一刀刀地刻版、然后手工印制图像的其实并不多。他们更多的是用毛笔或记号笔来模拟版画的效果，然后大规模地印制。其结果，便是产生了一套"文革"独有的、极易辨认的视觉风格和语汇，因为编码明确而可以广泛地复制传播（图 4.5）。

随着"文化大革命"运动走向下一个阶段，红卫兵美术运动逐渐消退，红卫兵运动本身也被压制了下去。到 1970 年代初期，"工农兵美术"，即业余美术者在受过专业训练的美术工作者的帮助指导下创作的作品，成为了社会主义艺术的新方向。当时工农兵美术的一个突出典型是来自陕西户县的色彩鲜艳的农民画[36]。尽管如此，版画的绘画语言仍然有很大的吸引力，我们在当时很多种类的美术作品中，比如油画、国画和宣传画那里，都能看到对版画语言和视觉效果的发挥和借用。

1960 年代后期的红卫兵美术运动，以其特殊的形式普及了当时最常见一个的视觉形象，即工农兵是"文化大革命"坚定的拥护者和实践者，

图 4.5 《工农兵画报》1968 年 9 月号封面

是进行大批判的主人公。在这些图像中,坚强有力的主人公有时也可以是红卫兵或其他形象。这样一个核心图像的视觉冲击力,一方面来自红色的背景上用刚劲的黑色笔墨刻画出来的社会主义主人公形象,犹如黑白版画的效果,另一方面则来自一个引人注目的新造型,即这些进行大批判的社会主义主人公,不再是我们在"文革"之前的社会主义高潮时期所看到的积极乐观的建设者,而是斗志昂扬、横眉冷对的批判者,他们坚定地把斗争的矛头指向革命的敌人——可以是美帝国主义、苏联修正主义,也可以是走资本主义道路的当权派。也就是说,这些批判者的图像,本身就已经是对一个曾经广泛建立起来的视觉范式的修正和调整。当这些批判者在1990年代再次出现在王广义的油画画布上时,他们经历了又一次改造,或者用王广义当时喜欢引用的贡布里希的话来说,这个流行一时的图式又一次被修正了[37](图4.6)。

因此王广义以油画的形式来复活曾经广泛传播,但常常是应时应景、转瞬即逝的图像,便具有丰富的艺术史的意义和自觉。他把这些以版画语言为基础的图像在油画布上放大,但又不留下具有任何个人特性的笔触痕迹,使这些图像通过当代波普艺术的语汇而获得重生。他以更流畅整齐的形式来放大这些图像,并以此达到一个更强烈的视觉效果。更重要的是,当王广义把这些图像与世界各地都熟悉的商品标志并置在一起时,他实际上赋予了那些由无名的红卫兵美术作者所创作的美术图像一个意想不到的地位。他呼唤回来的,是作为一种可以与跨国商标相竞争相媲美的,甚至是同样有意义的世界性的视觉语言。

复数的历史

《大批判》系列除了其多层次的艺术史上的引用和含义,对王广义自己艺术观念的发展也产生了深刻的影响。这些作品突出的是一个断裂

图 4.6 《打倒美帝！打倒苏修！》，1969 年 2 月，宣传画

的、没有缝合的双重视线,从而指认了共识场域背后必然存在的分歧。当代法国美学理论家朗西埃曾经把分歧或者异议直接定义为"在感性世界层面出现了明显的裂缝"[38]。王广义在此时通过《大批判》所做的批判性介入,便是指认并接受一个"社会主义视觉经验",以图突围穿破当下的视觉秩序。对于这样一个不再被认可和接受的艺术创作方式,他越来越感兴趣,对其发掘也越来越深。他感兴趣的这种艺术创作方式,在1980年代初便遭到了普遍的摈弃,当时中国社会形成了改革的共识,以不容置疑的语言否定了"文化大革命",将其归结为毛泽东在晚年犯下的严重错误。

2002年,王广义与来自澳大利亚的策展人和艺术评论家查尔斯·米尔维泽(Charles Merewether)进行了一次深度访谈。他把自己创作《大批判》的过程,放到1990年代初的背景里来讨论,当时中国社会在政治、经济和文化等领域发生的巨大变化已经日益明显。他也澄清了他在1980年代末提出的清理人文热情、确立分析方法的口号,说明当时针对的是一些艺术家沉湎于形而上冥想的现象。他想找到的,是一个能重建艺术与社会经验之间关系的方式,"把艺术问题拉回到社会现实的轨道上来"。"在我看来,在《大批判》当中它表达的问题实际上是西方文化和社会主义意识形态之间的一个冲突,这种冲突它的意义更主要的是那种文化学上的意义而不是一个简单的艺术问题。"[39]王广义在这里提出的对他最著名的作品的解读,与他自己在1990年最初给出的解释有了一些不同的偏重。他在1990年想说明的是,通过把两个不同的文化体系放在"反讽与解构之中",他可以揭示或者评点"一种荒谬的整体虚无"。而到了2002年,艺术家强调的是《大批判》以视觉形式表达出来的意识形态冲突。不但如此,他更进一步地指出,这个冲突不可能靠反讽和嘲笑来解决,而是一个有着全球意义的持久的冲突。

在与米尔维泽的这次访谈中,王广义做了这样一个总结,那就是他

在1990年代找到了自己应该承担的双重角色：既是艺术家也是社会批判家。"我从1990年代开始明确了这样一个态度，我作为艺术家是作为社会的批判者而生存的……到今天为止，我仍然是以这种角色出现的。"但同时，他也很清楚自己应该进行什么性质的社会批判。在回答米尔维泽关于艺术家与历史经验的关系的提问时，王广义说："我觉得这种角色不是单纯的批判者，站在当代的角度来挖掘出历史可能包含的意义，这些最起码对我是重要的。"从一个当代艺术家的角度，他进一步解释说，"文革"是一个有意义的历史事件，因为"它提供了一个特定时期的社会主义经验化的一个视觉样式，这个样式在我看来对艺术家是非常重要的"。虽然这个"视觉样式"很复杂，但它仍然有意义，因为它基于对一个世界的系统认知，而且产生了持久的影响，"这种持久的影响力将为一种发展的可能提供内在的动力"，王广义在采访中这样说。他认为自己近期的作品致力于重新展现这种"视觉复杂性"，以期"提示给观众一种可能被淡忘的视觉和思维方式"[40]。

进入21世纪之后，发掘社会主义视觉经验成为王广义以不同形式展开的一个核心议题。一方面他继续自己的《大批判》系列，不断扩大范围，把越来越多的名牌商品和社会经济机制作为大批判的对象。例如2001年创作的《大批判—WTO》，是他以自己的方式对随着中国加入世界贸易组织而必将到来的新一轮全球化做出的反应（图4.7）。与此同时，他还创作了一批装置和雕塑作品，以探求更强烈的视觉效果——他这样在访谈中跟米尔维泽解释这批作品的意图。他越来越觉得应该用历史的眼光来呈现冷战结束之后的当代世界。2001年，王广义应邀在德国汉堡的一家美术馆做了一个题为《基础教育》的装置作品，并在那里进行首展。在这个作品中，他直接把各种不同的历史实物并置在一起。他收集了一批1967—1968年间，也就是"文化大革命"高潮期间出版的有关核战和化学战爆发后怎样自我保护的中文图片和宣传画，用镜框装好，然后放

图 4.7 王广义,《大批判—WTO》,2001,油画

在一个建筑用脚手架旁边，周围摆放着一些铁锹和军人穿的靴子。（凑巧的是，德方主办单位提供了一批军用铁锹。）他希望通过这个装置作品来还原一个"劳动的场景"，在那里的感觉是"战争就要爆发了"，接下来会发生什么则完全留给观众去想象，但王广义的意图很清楚，"实际上我就是想表达在冷战结束之后，我们这代曾经受过这样的教育，我们怎么看世界现在的这种格局"[41]。他力图以这样一个还原现场的作品，来回顾一种随着基础教育而来的观看方式（或者他所说的"视觉经验"），这种观看方式既无法简单地解释为冷战地缘政治，也不可能作为当时的意识形态式洗脑而在事过境迁后一下子被再度清洗得不留痕迹。

王广义于 2001—2002 年间制作的一组雕塑作品，更明确地表达了这样一个心愿，那就是把支撑着当代中国人世界观的特定的教育和文化传承呈现出来。这组雕塑作品一共有 72 件，总标题是《唯物主义者》，这个概念是与哲学意义上的"唯心主义者"相对的，而不是"物质享乐主义者"的意思。王广义认为"唯物主义者"这个概念（更准确地说应该是"历史唯物主义者"）在中国具有特别的意义，它"包含了很多革命性以及与唯心主义对立的一种相反的批判的力量"，尤其是针对目光短浅和自欺欺人而言。他还指出，虽然这批雕塑"从样式上它和《大批判》的某些人物造型有相似性"，但以雕塑形式塑造人物有着更单纯、更简练的存在，因为"在这里边它没有了和它相反的那些东西"，它独立地存在，"就是它原来所具有的样子"。"我想还原一种社会主义精神，就是说，我不把这些东西置于二元对立当中而让它们独立地显示出社会主义视觉经验的单纯与复杂的可能性。"[42]这些雕塑作品在 2002 年"首届广州当代艺术三年展"展出时，王广义进一步解释说："我想重新组建社会主义经验化的视觉因素所具有的力量及意义。这种力量和意义与我的生存经验有直接的关系，而且和构成我们文化最基本的某些东西是一致的。"[43]（图 4.8）

图 4.8　王广义,《唯物主义者》,2001—2002,玻璃钢雕塑

用玻璃钢制作72座雕像来向理想化的、无名的社会主义英雄们致敬，这无疑是艺术家用纪念碑的形式发出的一个宣言。这套作品以强烈的视觉冲击力，表明了王广义在面对《大批判》所展示的两个价值体系的矛盾冲突时做出的毅然抉择。也可以说，在把两个不同的价值体系和文化选择之间的张力揭示出来之后，他现在明确地邀请我们去认同那些进行大批判的批评主体，采取他们的姿势，进入他们的视野，设身处地，以批评的眼光来看待我们四周的一切。他不需要再去描写一个"二元对立的关系"，因为这批艺术作品本身，就已经与铺天盖地的视觉环境，与似乎牢不可破的现实逻辑形成了鲜明的对立。他不需要仍然像在《大批判》里所做的那样，让我们的视线发生裂变；他现在的努力，是催促我们去仔细观看，在嘈杂的、自鸣得意的消费文化和市场经济环境里，聚精会神地去辨认一段消散了的历史和主体经验。

这组纪念碑式的雕塑群像所展现的社会主义主人公，包括其中的一些红卫兵形象，都显得朝气蓬勃，充满了英雄气概。他们的神态昂扬自信，处处流露着年轻人的乐观向上和反潮流精神。他们的表情也许显得夸张，而且他们都沉默不语。但在王广义看来，社会主义精神就体现在这些雕塑人物的肢体、动态、面部表情和粘在他们身上的小米之中。王广义提醒访谈者米尔维泽，粘在这些玻璃钢塑像上的一层金黄色小米是一个很重要的细节，因为"小米在中国也是非常具有革命性的意义的"。金黄色的小米在关于中国革命的历史叙述中具有传奇性，因为在持续八年的抗日战争中，小米是共产党领导的八路军的基本食粮。要理解小米的意义，王广义说，"你就必须进入中国文化"，正如要懂得德国艺术家博伊斯在作品中常常使用的毛毡所体现的"文化含义及欧洲精神"，你就必须进入欧洲文化。[44]

跟2001—2002年出现的《唯物主义者》这组群雕具有同样纪念碑性质的，是王广义于2003年完成的两组油画作品。其中一组题为《永放

光芒》,一共 15 幅。这组油画画面给人的第一联想是摄影胶片的底片,不仅黑白色调被反转过来,而且所有自然的颜色都被过滤掉了,与《大批判》鲜明的视觉效果形成了强烈对比。这些作品的构图和形象都来自我们所熟悉的宣传画,有些甚至曾经在愈来愈多的《大批判》系列中出现过。在这里,王广义仿佛让我们看到了那些色彩鲜明的图像的底片,因此也就在我们的视觉中引进了一个摄影的纬度和可能性。摄影的联想让我们不禁突发奇想,那就是这些图像与其所描写或记录的时刻与经验之间,其实是一种索引与实物的关系;这组作品还进一步暗示着,我们今天仍然可以用这些摄影底片去印制出很多新鲜明亮的图片(图 4.9)。

王广义同时期创作的另一个油画系列《信仰的面孔》,恰好让我们看到了可以从那些单色底片中洗印出来的光彩夺目的形象。这个微型系列中的 5 幅作品,呈现的是从社会主义时代追忆回来的最具有原型意义、最熠熠生辉的形象。其中 3 幅可以看作是对社会主义的视觉形象中,革命的工农兵三种主体的重新想象。在这批作品中,那些在《大批判》里曾经让很多观众浮想联翩的数码也再次出现,但即使这些似乎随机打印的数码,此时都显得要整齐有序得多。尤其是《信仰的面孔 A 和 B》这两幅作品,把这些英姿勃发、崇高感人的面孔进一步放大,仿佛是再次让我们见证,版画的语言和效果在社会主义的图像谱系中是多么举足轻重。在这里,奋发向上、不带任何犹豫芥蒂的光辉形象,加上画布可观的尺幅,流露出的是对一个充满期待的时代的怀念,正是那种期待,曾经打开过一个灿烂的世界,也留下了独特的观看和被观看的方式(图4.10)。

至此,我们可以清楚地看到,王广义希望在"社会主义视觉经验"中去郑重寻找的,与其说是政治意识形态或者教条,不如说是一种文化身份和历史传承。关于他竭力想去发掘的对象,王广义还使用过这样一个拗口的表述:"社会主义经验化的视觉因素",把重点放在了中国社会

图 4.9 王广义,《永放光芒 No.3》, 2003, 油画

图 4.10 王广义,《信仰的面孔 B》, 2002, 油画

主义产生过的具体实践和经验，而不是抽象的概念上面。出于同样的原因，他对"文化大革命"在不同层面上的意义也做过仔细的区分，指出"文革"在政治经济方面产生的影响和其对艺术的影响是很不相同的。他同时还认为，对当代中国的艺术家来说，社会主义视觉经验是一个无法避免的文化传统。"虽然这个词可能容易引起误解，"王广义在 2002 年的另一次访谈中说，"但毫无疑问，这个东西从我们父辈开始就已经有了，我们是在继承它，在它的覆盖之下，这种东西好坏我们不去判断，但这是一个我们生存的事实，是我们对事物的看法，我们对物体造型的感觉就是和别人不一样。"[45] 对这个"生存的事实"，王广义采取的是主动承担和发扬的态度，而不是一味地否认或是悔恨，在这一点上他和全面否定"文革"的主流观点保持了距离，也和当代艺术领域里很多流派分道扬镳。

美术史家王明贤曾经指出，王广义是坚持以"文革"图像为创作资源的最著名的当代艺术家。王广义在 21 世纪开始之际提出的关于社会主义视觉经验的理论表述，扩大了他的艺术视野，也使他对自己作为文化批评家的角色更为自信，这样一个批评角色的出发点便是拒绝全盘接受当代世界。在好几个层面上，这样的拒绝姿态带来的是一个很执着的信念，即**历史是相对于现在有意义的差异**。具体到视觉策略上，王广义把注意力从《大批判》时期的解构式"双重视角"，转向了对历史经验的发掘，其目的是为了"重构一种观看方式"。在这个阶段，纪念碑式的雄壮挺拔成为常见的风格，也是他挑战当下视觉规则、寻求观念突破的方式。（他在 2001 年完成的一个装置作品就题为《劳动者纪念碑》。）这个观念上的突破激活的是一个过去时代的想象，或王广义所称的"社会主义精神"。这个想象或精神一旦进入我们的视野，便会像幽灵一样萦绕我们，要求我们重新审视，重新讲述我们与身边现实的关系。

这样一种具有批评姿态的重新审视，很有可能表现为对消费社会的批判，但在一个更具全球意义的层面上，这番审视可以让我们看到关

于当代世界未来走向的各种博弈。也正是在这个层面上，不同的历史叙述和文化身份之间的差别和分歧也就愈发明显。这也是为什么在《唯物主义者》这组作品中，王广义超越了"文革"，在群雕身上粘满小米。当他明确表示除非你进入中国文化，否则你不可能理解小米在这组作品中的意义时，王广义已经毫不含糊地把 20 世纪中国革命的历史转化为文化认同的资源，同时也扩大了中国文化的含义，尤其是对西方观众来说，中国文化在这里不再仅仅是意味着一个遥远、淡泊的审美传统。

有了这样一个充实的文化身份的支持，王广义才觉得可以有更多的自信去与欧美国家的霸权进行"文化较量"[46]。这个霸权力量不仅塑造了当代艺术的话语和市场，而且还有强大的势力来根据自己的形象和利益重塑历史记忆和叙述。王广义认为这种文化较量将是持久的，因为他对那种高调的必胜主义叙述持怀疑态度，这种叙述为了宣扬冷战的结局和所谓"历史的终结"，对 20 世纪的世界史进行了系统的简化和改写。跟很多人一样，王广义相信社会主义经验在中国的历史留下了一个巨大的阴影。"这个阴影好和坏不说，它不只是对中国，对世界的影响都是持久不散的……这个阴影将持久地弥漫在这个世界上，当你面对它时，它构成一个压力，这个压力是你回避不掉的"，王广义在 2004 年如是说[47]（图 4.11）。

尾声：环球的回响

王广义无疑是当今积极拥抱社会主义视觉经验、坚持探寻其意义的最有影响的当代艺术家。他力图激活社会主义观看之道的努力让人刮目相看，但也常常让有些人感到迷惑甚至不安，因为就在社会主义运动被西方部分学者认为是一场失败了的试验、一套匪夷所思的说辞之时，他

图 4.11 王广义,《大批判—艺术 民族》, 2005, 油画

却拒绝让社会主义主人公的英雄形象从人们的视角中消失。他让那些曾经广为流播的形象，以各式各样的、纪念碑的形式重新出现，要求我们把他们看作我们的同时代人，看作是应该被瞻仰被倾听的热血沸腾的生命。他把这些令人讶异错愕的图像插入到我们的视野之中，迫使我们用新的眼光来观看周围的世界、观看我们自身。

对王广义来说，社会主义视觉是一种革命文化的有力表现，这种革命文化的基础是分清敌我、针锋相对这样一种立场鲜明的政治实践。革命文化在今天仍然是一个有生命力的遗产，因为它在王广义这一代中国人的身份认同上留下了不可磨灭的印记，同时也因为这种文化与冷战的历史密不可分，而在艺术家眼中，冷战仍然在继续形塑着当今世界的地缘政治面貌。在2007－2008年，王广义创作了一个新的大型装置作品，并且直接将其命名为《冷战美学》。这是一个庞大的装置系列，通过在不同的展览场地摆放众多的实物和材料（旧宣传画、玻璃钢雕塑、水泥板块和录像放映器等），重现了中国人民和民兵在20世纪中期准备应付原子弹和生化武器进攻的情景，当时这类攻击被认为是随时可能降临的危险。"我的艺术是在寻找一种相对立的东西……冷战思维构成了我对世界和艺术的看法，"王广义在一次关于《冷战美学》的记者访谈中开诚布公地说，"这个世界的魅力就在于此，在于这种对立的美和有对立的东西存在。"[48] 正是通过把那些他认为是属于历史的，但是又还未解决的张力重新呈现出来，王广义对欢呼全球化的声浪表达了自己的质疑，他更愿意把世界看作是不平整也不平等的，而且是不断地被过去的记忆和承诺所困扰。对他来说，过时了的政治语言可以成为文化传承，而这些传承，反过来又能让他在一个不同的层面对新的世界秩序提出发人深思的问题。

然而，作为一个以"还原社会主义精神"为己任的重量级当代艺术家，王广义与那些在社会主义时代辛勤工作的艺术家们却鲜有共同之处。恰

恰相反，他是日益火红的当代艺术领域里的超级明星之一，成名后对高级雪茄的偏爱广为人知。他的一幅油画也许可以标价几十万甚至上百万美元，在国际艺术市场上畅销，被众多的机构和个人收藏，而且有更多的人相信会不断升值。他在艺术市场上辉煌的成功，让我们生动地看到当代艺术体制的兴起和1950年代正式建立起来的文化生产体系的溃退。我们在观看王广义的作品，讨论他的当代意义的时候，不应该忽视这一层面。我们应当保持我们的双重视角。

事实上王广义对自己成功的代价也十分清楚。在《大批判》开始出现并被作为政治波普来推销和热卖之前不久，他曾写文章为尽快在中国建立艺术市场大声疾呼，宣布"金钱和艺术都是好东西"，"人类干了几千年才发现只有艺术和金钱才能带来欣喜和冥想"[49]。而现在，当中国的艺术市场几乎象股票证券市场一样成为投资人的选项，而且充分地与国际艺术体制接轨之后，当代艺术的成功愈发显得像是一场皮洛士式的、得不偿失的胜利。"我们全社会都在侮辱艺术这个词汇"，他在2008年的一次访谈中愤懑地说，并且坚定地表示要通过自己的作品来"还原艺术的尊严，还原艺术家的尊严"[50]。他要还原的尊严并不是艺术家应该享有的名望或者特权。恰恰相反，他要还原的是对坚持社会批评的艺术家的尊重，是对那些全心全意地进入到一个国家的社会和精神生活中去的艺术作品的尊重。这样的艺术，不应该被简化为商品，成为让人羡慕的私有财产。王广义对当代社会不再尊重艺术的痛斥，不但意味着他厌恶市场对艺术的操弄，也流露出他对有生命力的大众艺术的向往，对回荡着集体情怀与梦想的艺术的向往。这样一个还原计划，显然与此前的还原社会主义精神的努力有关，但这个新的计划必须从对当代艺术体制进行批判开始着手，而王广义自己却在这个体制的建立中起过关键性的作用，同时也是目前这个体制的受益者（图4.12）。

王广义自己也很清楚他没有力量来改变艺术市场这个"庞大的事实"。

图 4.12 王广义,《大批判—沃霍尔》, 2005, 油画

但是，从2007年制作的《冷战美学》开始，他为自己的艺术创作提出了一个新的策略。他的这个大型装置作品的目标，是"尽量做到最好是不像艺术"，是让完成的作品看上去像教科书，而不是美术展览。他开始不喜欢"太像艺术的艺术"，因为这种艺术品没有力量，而且"太容易审美化，也太容易变成钱了"。因此，他认为新的《冷战美学》比以前的《大批判》要好，更有冲击力，因为《大批判》仍然属于可收藏的艺术品范畴，"很容易变成钱，人们可以把它挂在家里"[51]。他现在努力去实现的，是与当下艺术观念和价值标准背道而驰的反艺术，是去展示不应该被当下的艺术体系所遮蔽的历史经验和想象。

"我希望艺术具有一种普及性"，王广义在2008年和当时的尤伦斯当代艺术馆馆长杰罗姆·桑斯（Jérôme Sans）的访谈中如此声明。他接着强调了他的作品均来自于人民大众之手。"从《大批判》系列开始，我是借助人民的手来完成我的创作，来实现我的思想"，因为这些人们熟悉的工农兵形象，很多是由非专业的艺术家，甚至是没有学过艺术的人创作的，"这里边更包含了普通人民的政治态度和对政治的想象"，"我是借助于人民之手来表达我的想法，在其中我努力排除掉我作为艺术家个人的想象"[52]。在艺术家对自己艺术作品的人民性、大众性的强调里，我们也许可以依稀感受到半个世纪前的热切向往，那些曾经激励过红卫兵艺术运动的崇高理想。他对艺术属于人民的强调，也应该能在全球很多地方得到共鸣，因为尽管我们背负着不同的遗产，但都面临着同样的问题：艺术是什么？艺术与我们的当代生活，无论是集体的还是想象中的，应该是什么关系？更具体地说，王广义在这里也道出了另一群当代中国艺术家的深刻焦虑，他们进行艺术创作的媒质，曾经与社会主义视觉文化紧密相关。在本书的第六章，我们将深入讨论这个话题。

注释

1 王广义:《关于"清理人文热情"》,《江苏画刊》1990年第10期,第17页。2013年,由德沐(Demetrio Paparoni)编辑的《王广义:作品与思想1985—2012》(*Wang Guangyi: Works and Thoughts 1985–2012*)(米兰斯基拉出版社)出版,这册印刷精美的画册内容全面,是研究王广义艺术创作的重要资料。

2 参见琳达·桑德勒(Linda Sandler)和卡提亚·卡扎吉那(Katya Kazakina):《收藏家法贝尔在中国艺术上赚回本钱63倍》("Collector Farber Makes 63 Times Cost on Chinese Art"),2007年10月13日,见 http://www.bloomberg.com/apps/news。

3 引自卡伦·史密斯(Karen Smith):《九条命:新中国先锋艺术的诞生》(*Nine Lives: The Birth of Avant-Garde Art in New China*),苏黎世规模出版社,2006年。

4 参见栗宪庭:《解读王广义的三个角度》,收录于《王广义》,香港8时区出版社,2002年,第60页。

5 黄专、皮力:《图像就是力量》,收录于何香凝美术馆编辑:《目击图像的力量:何香凝美术馆在2002年》,广西师范大学出版社,2003年,第205页。

6 参见黄专为《视觉政治学:另一个王广义》(黄专、方立华、王俊艺编辑,岭南美术出版社,2008年)所著《序言》,第13—28页。在这篇序言中,黄专把王广义称作"中国最具挑战性的当代艺术家",认为其在当代艺术史上的每一个节点上都能出招,提出人意料而又发人深省的问题来。"正是在'不断提问'的艺术史实践中他逐渐形成了一套独特的视觉政治学,在这种政治学中,历史和政治资源与其说是表达特定政治观念的母题,不如说是某种视觉策略和话语机锋。他对历史和政治一直保持着某种谨慎的'中立'态度,不轻易对他们做出价值上的判断。他以高度游戏的态度使那些高度严肃的政治话题始终保持着某种超越性,这一点上他很接近波伊斯对待政治的态度:他不关心作为政治的艺术,他只关心作为艺术的政治。"此《序言》作为《艺术中的政治学》收录于黄专:《当代艺术中的政治与神学:论王广义》,中国青年出版社,2013年,第31—87页。

7 《王广义:我没有创造过任何东西》,王广义与杨瑞春、吴瑶访谈:《南方周末》,2008年11月5日。

8 参见吕澎:《图式修正与文化批判》,收录于严善錞、吕澎编写:《当代艺术潮流中的王广义》,四川美术出版社,1992年,第25—51页。

9 见《新潮美术家(二)王广义》,《中国美术报》1987年9月28日第39期,第1页。

10 见郁凤:《我看"顽童"作品》,《中国美术报》1985年12月21日第22期,第1页。这一期《中国美术报》一共四版,大部分内容是讨论劳申伯格的作品和介绍波普艺术。一位撰稿人对劳申伯格在北京的展览赞不绝口,将其看作对过于

一本正经的中国观众开了一个让人耳目一新的"大玩笑"。

11 杰罗姆·桑斯:《王广义:波普式鼓动宣传美学》("Wang Guangyi: A Pop Agitpop Aesthetic"),《对话中国:杰罗姆·桑斯访谈32位当代艺术家》(*China Talks: Interviews with 32 Contemporary Artists by Jérôme Sans*),北京8时区出版社,2009年,第99页。与王广义的访谈,中文稿由王俊义整理,未刊。此处及以下相关引文均来自中文稿。

12 《栗宪庭与王广义访谈录》,2004年1月,收录于黄专等编辑:《视觉政治学:另一个王广义》,第78—94页。此处引文见84页。

13 见王广义:《关于"清理人文热情"》。

14 1988年,在一封致友人信中,王广义写道:"应当意识到在我之前的一切文化图式已作为一个既成事实的东西放在那里了,最明智的做法是承认这一文化事实,然后再选择,行动,可庆幸的是一切文化图式的事实并不具有绝对的权威性,我们可以用批判的眼光审视它,而后对这一文化事实进行某些修正,也正是这种对文化的修正行为实证了我的存在的意义。"见王广义:《对三个问题的回答》,《美术》1988年第三期,第57页。

15 见张颂仁:《参与的政治和斗争的意识形态》("A Politics of Engagement and Ideology of Strife"),收录于苏珊·阿里特(Susan Acret)编辑:《王广义:英雄主义的遗产》(*Wang Guangyi: The Legacy of Heroism*),香港汉雅轩画廊,2004年,第7—8页。

16 见黄燎原:《社会主义的视觉经验》,《华声视点》,2002年第十一期,第79—80页。

17 见王广义:《关于"清理人文热情"》。

18 栗宪庭:《当代中国艺术发展史上的主要趋势》("Major Trends in the Development of Contemporary Chinese Art"),收录于《后89中国新艺术》(*China's New Art, Post-1989*),香港汉雅轩画廊,1993年,第xxi页。在该图录中,王广义是在"政治波普"部分第一位被介绍的艺术家,其文字部分对《大批判》提供了更为详细的描述:"在这些作品中,艺术家把解构的方法运用到清楚明白的由象征构成的语言上……政治和商业象征似乎是随意地被组合起来,这种组合带来一种幽默而又荒谬的效果,包含了深刻的嘲讽,既针对毛时代的意识形态,也针对在今天的中国随处可见的对西方消费品的盲目追崇,嘲讽之外,也有直率的会心一笑,笑的是这些'文化大革命'时期以及流行的商业广告图像所体现的荒唐的冠冕堂皇。"(第3页)

19 见吕澎:《图式修正与文化批判》,第50—51页。

20 高名潞(Gao Minglu):《走向跨国的现代性:〈由里而外:中国新艺术〉概观》("Toward a Transnational Modernity: An Overview of *Inside Out: New Chinese*

Art"），收录于高名潞编辑：《由里而外：中国新艺术》（Inside Out: New Chinese Art），加州大学出版社，1998年，第29—30页。

21　高名潞（Gao Minglu）：《从精英到小人：中国大陆过渡性先锋派的诸多面目》（"From Elite to Small Man: The Many Faces of a Transitional Avant-Garde in Mainland China"），收录于高名潞编辑：《由里而外：中国新艺术》，第153页。在这篇文章中，高名潞对《大批判》进行了进一步的解读："这些作品意在说明，尽管两个体系（政治的和商业的）并没有结合在一起，两者的主要目标同样是让民众相信各自提供的产品的本真性和独特性……王广义的画成了关于广告的媚俗广告，他自己成了商品的生产者，而不再是布道者。"（第152—153页）

22　诺曼·布列逊（Norman Bryson），《后意识形态的先锋派》（"The Post Ideological Avant-Garde"），收录于高名潞编辑：《由里而外：中国新艺术》，第52—53页。

23　见《走向真实的生活——王广义答记者问》，《北京青年报》，1991年3月22日，第六版。

24　阿里夫·德里克（Arif Dirlik）：《没有革命的社会主义：以当代中国为例》（"Socialism without Revolution: The Case of Contemporary China"），《太平洋事务》（Pacific Affairs），1981—1982年54卷4期，第632—661页。此文重刊于王斑（Ban Wang）和鲁洁（Jie Lu）编辑：《中国与新左派视野：政治和文化介入》（China and New Left Visions: Political and Cultural Interventions），马里兰州兰娜姆：莱辛敦书局，2012年，第3—42页。此处引文见第5页。

25　见王明贤、严善錞：《新中国美术图史1966-1976》，中国青年出版社，2000年，第4页。

26　安雅兰在其《中华人民共和国的画家与政治》（Painters and Politics in the People's Republic of China）一书中对红卫兵运动和红卫兵美术提供了有参考价值的描述（第314—342页）。

27　见F.T.马里奈缔（F. T. Marinetti），《未来主义的创立和宣言》（"The Founding and Manifesto of Futurism 1909"），收录于《未来主义宣言集》（Futurist Manifestos），Umbro Apollonio编辑，泰特出版社，2009年，第19-24页。

28　见王明贤、严善錞：《新中国美术图史1966—1976》，第4页。"这种做法很快就受到了周恩来等的批评。中共中央、国务院于1966年12月30日发出《关于制止大搞所谓'红海洋'的通知》。"（第4页）

29　在彼得·伯格（Peter Bürger）关于20世纪早期欧洲先锋派运动的经典性的研究里，他指出这些运动的一个核心使命是使艺术从艺术自律的体制中走出来，回到生活实践中去。见彼得·伯格：《先锋派的理论》（Theory of the Avant-Garde），迈克尔·肖（Michael Shaw）翻译，明尼苏达大学出版社，1984年。

30 见王明贤（Wang Mingxian），《红卫兵美术运动》（"The Red Guards' Fine Arts Campaign"），收录于招颖思（Melissa Chiu）和郑胜天（Zheng Shengtian）编辑：《艺术与中国革命》（Art and China's Revolution），纽约亚洲协会和耶鲁大学出版社，2008年，第187—198页。亦可参见王明贤更为详细的中文论文，《红卫兵美术运动及对当代艺术的影响》，《艺术探索》2005年19卷2期，第32—40页。

31 见徐冰：《愚昧作为一种养料》，收录于安凤编辑：《徐冰版画》，文化艺术出版社，2010年，第206—218页。

32 郑胜天（Zheng Shengtian）：《艺术与革命：三十年历史之回顾》（"Art and Revolution: Looking back at Thirty Years of History"），收录于招颖思（Melissa Chiu）和郑胜天（Zheng Shengtian）编辑：《艺术与中国革命》（Art and China's Revolution），第39页。

33 见王明贤、严善錞：《新中国美术图史1966-1976》，第6页。他们在此页接着写道："红卫兵美术既是集权主义、现代迷信的狂热产物，又是带有'红色现代主义'特点的艺术形态。从学术角度来认识、反思红卫兵美术运动，是十分复杂的工作。在当今多元化的文化潮流中，我们对西方及中国的现代艺术有了更多的认识之后，再来重新审视红卫兵美术运动，颇感意味深长。"

34 引自王明贤、严善錞：《新中国美术图史1966—1976》，第13页。

35 在招颖思和郑胜天编辑的《艺术与中国革命》一书中，有关于《毛主席去安源》这幅油画的介绍，还有郑胜天与刘春华的访谈（第119—132页）。

36 关于户县农民画在221世纪的现状，可参见拉尔夫·克洛伊齐（Ralph Croizier）：《户县农民画：从革命的象征到市场上的商品》（"Hu Xian Peasant Painting: From Revolutionary Icon to Market Commodity"），收录于王仁强（Richard King）编辑：《动乱中的艺术：中国文化大革命，1966-1976》（Art in Turmoil: The Chinese Cultural Revolution, 1966-1976），温哥华英属哥伦比亚大学出版社，2010年，第136—163页。

37 位于荷兰阿姆斯特丹的社会史国际研究所开设的网站Chineseposters为研究当代中国视觉文化提供了很有价值的资料来源。

38 雅克·朗西埃（Jacques Rancière）：《关于政治的十条论纲》（"Ten Theses on Politics"），《异议：论政治与美学》（Dissensus: On Politics and Aesthetics），斯蒂夫·科克伦（Steven Corcoran）编辑并翻译，纽约连续体出版社，2011年，第39页。

39 查尔斯·米尔维泽（Charles Merewether）：《关于社会主义视觉经验：王广义访谈录》，收录于《王广义》，香港8时区出版社，2002年，第52页。该书收有此次访谈的中文版（第50—57页）和英文翻译（第26—35页）。

40 同上书，第52—56页。

41 同上书，第 54 页。
42 同上书，第 57 页。
43 见《重新解读：中国实验艺术十年》，《北京青年报》，2002 年 11 月 28 日。
44 查尔斯·米尔维泽：《关于社会主义视觉经验：王广义访谈录》，第 57 页。参见舒可文：《王广义的小米唯物主义》，收录于黄专等编辑，《视觉政治学：另一个王广义》，第 286 — 288 页。
45 参见黄燎原：《社会主义的视觉经验》。
46 见《栗宪庭与王广义访谈录》，第 94 页。
47 同上书，第 95 页。
48 《发现"冷战之美"》，《广州日报》，2007 年 12 月 29 日。
49 见王广义：《艺术与金钱》，《艺术与市场》1991 年第一期，第 3 — 4 页。
50 见《王广义：我没有创造过任何东西》。
51 见王广义与杰罗姆·桑斯的访谈，《对话中国》，第 103 页。
52 同上书，第 100 — 101 页。

第五章
怎样（学会）看一部中国大片

在进入21世纪之前,也就是商业片和娱乐片在中国电影产业中稳步兴起并且越来越有市场之前,到电影院去看一部中国电影,对西方的观众来说,几乎从来就不是一件让人觉得好玩或者是轻松的事。悲情的历史事件、复杂的政治潜台词在中国电影中挥之不去,不可避免地让观众正襟危坐,而且常常是让人泪流满面而告终。像《霸王别姬》(陈凯歌导演,1993)和《活着》(张艺谋导演,1994)这种史诗巨片,就很明确地告诉我们,在当代中国的叙事电影里,根本就不要指望有什么皆大欢喜的结尾,更不要幻想有什么个人英雄能够力挽狂澜,战胜一切厄运(像好莱坞大片一样)。我们应该准备的是一盒用来拭泪擤鼻的面巾纸,同时也要有对人类行为的种种不可理喻感到彻底绝望的心理准备。如果这些显然有些肤浅的观察意味着我们看到的是一种与好莱坞背道而驰的电影,甚至是反好莱坞的电影,那么还有一个相关的现象也许能给这种现象提供进一步的证据,那就是1980年代以后在西方发行的中国电影,绝大多数都只在艺术电影院线里短期放映。更多的中国电影是以DVD的形式在小众市场里流通,这种市场就像外卖各国风味餐饮的小店一样,把外国电影作为珍奇的精神食粮来惨淡经营。

当然,抱着这样的精神去看电影总会获得相应的回报。以主流自居的西方观众可以借此又一次自我肯定是真正的普世主义者,对不同的文化传统和感受有着坚定不移的欣赏态度。此外,既然很多这类电影在中国据说都是被禁的,或者是独立制作的(这到底是什么意思是另一回事),那么对于在中国之外的观众来说,看这些电影简直就成了一种不可推卸的道义上的责任,因为好像唯其如此,才可以表示对那些据称是被剥夺了创作自由的艺术家的声援。这种让人觉得热血崇高的同仇敌忾,又很自然地让他们把这些电影看成是对中国真实而且可信的(因为不是官方的!)呈现。他们于是很心安理得地把任何疑虑都搁置起来,或者如周蕾在讨论电影与可见性的关系时所说的,不假思索地就以为"在人工制

作的图像里看到了与人类经验完全一致的现实描写",直接把"这种图像与其他文化群体的'真实'生活和历史等同起来"[1]。

把外国电影看作是远方现实的真实写照,这种观看习惯造成的后果之一,便是在美国大学的课堂里,中国电影成了讲解中国近现代历史和政治时广泛使用的直观教具。对学习中国文化的学生来说,第五代导演早期的作品是效果尤其好的教材,因为这批作品努力建构民族寓言的意图十分明确,视觉表现也很有特色。其结果是,一届又一届的美国大学生的课堂作业便是看中国电影,借此一边了解中国,一边也接受一些可以说是情感教育的东西。到了1990年代中期,一个新的学术领域在美国研究型大学里出现了,学者们开始对中国电影进行各式各样的研究,有从历史角度出发的,也有进行理论分析的,但基本上是在对世界各地进行区域研究的框架以内展开[2]。这个新的学术领域,就像任教于香港大学的胡德(Daniel F. Vukovich)在其所著的《中国与东方学》中所尖锐批评的,基本上是把传统的汉学不加思索地搬到了银幕上[3]。

但通过看中国电影而获得的这类脑力补偿,似乎只对受过良好教育的文化精英有吸引力,而普通的电影观众并不太买账。(比较委婉的说法,则是中国电影在近些年"又一次使西方的知识分子觉得,有必要来认识和接受一个在很多地方对他们来说仍然是奇异的文化"[4]。)更广泛意义上的华语电影,尤其是大获成功的《卧虎藏龙》(李安导演,2000),也许"在美国电影市场上比任何欧洲国家的电影都更加流行",但一系列难以克服的结构上的障碍却依然如故,使得中国电影不可能与运作灵活、充分全球化的好莱坞这个庞然大物进行有效竞争,关于这一点,在南加州大学任教的骆思典(Stanley Rosen)曾用大量数字和图表进行过详尽的说明。一个短时间内不可能消失的极大障碍,便是美国观众对亚洲电影怀有的某种一成不变的期待[5]。(这也就是为什么从1980年至今,在美国上演的票房效果最好的华语电影,全部都是功夫片[6]。)比如,张

艺谋作为第五代导演最初在国际影坛声誉鹊起，用《纽约时报》影评家斯格特（A. O. Scott）的话来说，就是因为他"在《大红灯笼高高挂》和《菊豆》里，用了极其精彩的视觉语言，讲述着历史的动荡和被压抑的爱情"，从而满足了西方观众对亚洲电影的期待[7]。

正是被称为"第五代"的这一批在1980年代中期开始崭露头角的中国导演，在很大程度上影响了西方人对"文化大革命"之后新的中国电影应该是什么样的看法[8]。我们应该还记得，这批导演在当时是被当作在中国电影里出现的新浪潮而让很多人欢欣鼓舞。1980年代此起彼伏的思想运动曾令人目不暇接，这些运动的一个宏大目标是在文化上寻根和反思，而第五代导演则是寻根和反思运动的直接参与者。他们严肃地看待自己手中的艺术，把文化批判看作是制作电影影像的最终目的。因此他们满腔热情地以深刻的艺术形式表达自己的观点或是严肃地干预生活，把探寻一个突破时下陈旧模式的电影语言看作自己的历史使命，而对拍通俗的、娱乐性的影片可以说是不屑一顾。1984年出现的《黄土地》是第五代导演在这个时期的经典性作品。影片以凝重、沉思的格调，对共产党在中国农村领导的革命的历史意义进行了重新思考。我们在观看这部影片的时候需要耐心，解释它的时候可能更需要耐心，但也正因为此，学术界对这部影片一直是兴趣盎然。在任何关于当代中国电影的叙述中，这部电影仍然是不可避免的具有范式意义的重要一环。

《黄土地》以及其后出现的"第五代电影"带来了一种新的以视觉方式呈现中国的方式，这个方式很有生命力，尤其是迅速得到了西方观众的青睐，因为他们在银幕上重新看到了中国农村的风物人情，看到了很多人类学意义上的细节，看到了古老的传统和动荡不安的历史，他们觉得这些景象既遥远又真实，既触目惊心又让人流连忘返。这些"用极其精彩的视觉语言"所讲述的故事，实际上暗合了欧美人很长时间以来对中国的认知，即那曾是一个陌生的被专制的皇帝凌驾的国度，然后是

一个混乱不堪、但仍然陌生如故的国度。针对这样的状况，来自中国和海外的一些学者，自然对诸如张艺谋执导的《菊豆》（1990）和《大红灯笼高高挂》（1991）这样的影片提出了异议，指责其不加掩饰地"自我东方化"，目的只是满足西方人猎奇探胜的心理。当然也有人站在世界大同主义者的高度为张艺谋辩解，认为他的影片只是一个隐喻，包含着对当代现实的深刻批判，甚至是大无畏的政治抗争。

对张艺谋早期作品的不同看法，说明了在跨越不同的文化和语境时，一部电影有可能处于怎样的尴尬境地，但具体到第五代导演的经历上，他们进行文化批判时所处的复杂环境和运作过程，却常常在西方语境里轻易地被一个"**不同政见预设**"而简化掉了。按照这个预设，所有在中国国内表达出来的批评意见，都是一种政治抗争和不同政见，因此必然是颠覆性的，也就不可能被一个压抑性政体所容忍。这个预设的内在逻辑实际上是基于一种政治上的偏执，即完全以政治的尺度来判定中国所有文化产品的意义和价值，这实际上和"文革"时期广泛流行的粗鲁的简化思维并无二致。

举例来说，2004年，霍建起导演的《那山那人那狗》（1999）在纽约上映时，当地一个影评家可以"觉得影片确实'让人感到亲切'而且很是'可爱'，但同时又评论说，'在影片温情脉脉的外表的掩护下，也许是在替中国的中央集权化的政府做一些巧妙的宣传'"⁹。这位影评家满腹狐疑，因此也就无法放下心来欣赏一部来自中国的感人影片。似乎是为了抵消这位影评家根据政治本能所觉察到的这样一棵"阴险"的"毒草"的坏影响，在其后不久纽约举行的一个电影节上，李少红导演的《生死劫》（2005）被授予了最佳故事片奖，这样也就让《纽约时报》可以名正言顺地用这种耳熟能详的标题来发稿："被禁的中国影片获得翠贝卡头奖"。但实际上并没有哪个电影发行商会天真笨拙到想要在美国发行兜售这部获奖电影的地步，因为《生死劫》是为电视拍摄的系列片中

的一部,而且是关于婚姻中丑恶的欺骗和背叛的,在好莱坞电影里可说是屡见不鲜[10]。(此后《生死劫》于 2005 年 6 月在上海播出。导演李少红被认为是第五代导演中绝无仅有的女导演之一,至今仍然是活跃在影视界的导演和制片人。她导演的 50 集电视剧《红楼梦》在 2010 年播出,获得观众褒贬不一的评价。)

 从电影到小说到艺术品,西方主流社会对当代中国文化产品的关注,可以说处处是以"不同政见预设"为出发点。1990 年代初期,当西方在冷战结束之际以胜利者的姿态将中国视为即将消失的"政治恐龙"时,这个预设似乎被全面证实。但"不同政见预设"所遵循的非此即彼的逻辑,却根本无法解释第五代导演的复杂性,更遑论说清楚当代中国政治和文化巨大而快速的变化。就在西方不停地痛斥中国站在了历史的反面时——比如说克林顿在 1997 年就这样言之凿凿地宣称,中国事实上正在经历着大规模的经济和文化上的转型,这一系列转型的速度之快和范围之广,是任何西方国家在最近的记忆中都没有经历过的。相形之下,美国社会要显得保守平静得多,对其既有的生活方式十分心安理得。在当代中国这种大漩涡式的历史变化中,第五代导演为自己找到了新的位置,与此同时,一群更难一概而论的第六代导演接踵而起,成了弄潮儿,在一个不长不短的期间里,他们喜欢把自己看作是独立的、甚至是地下的电影人。

 这个"不同政见预设"带来的西方人在观看当代中国时的傲慢与偏见,终于在 1999 年引发了一次出其不意的冲突,那就是张艺谋决定从当年的戛纳电影节撤回他导演的《一个都不能少》和《我的父亲母亲》这两部影片,以抗议在他看来是对他的作品的蓄意挪用和"政治或文化的偏见"。在给电影节组织方的一封公开信中,张艺谋写道:"我不能接受的是,对于中国电影,西方长期以来似乎只有一种'政治化'的解读方式:不列入'反政府'一类,就列入'替政府宣传'一类。以这种简单的概念去判断一部电影,其幼稚和片面是显而易见的。我不知道对于美国、法国、

意大利等国导演的作品您是否也持这种观点。我希望这种歧视中国电影的情况以后会慢慢改变,否则它不仅仅是对我,而且对于所有的中国导演,包括后继的年轻导演们的作品都是不公平的。"[11]

相较于1980年代,中国电影在1990年代末已经大为丰富而且多元化得多。除了对新中国电影在体制和观念上不断更新的主流电影之外,我们这时已经能清楚地看到,因为商业片、艺术片和独立制作片的需要,不同的运作方式已经建立起来。电影产业作为一个体系在制作、发行和营销等方面,已经开始灵活地采纳好莱坞的一些成规和做法[12]。尤其值得注意的是在1990年代后期出现的贺岁片。这类影片最先受到唐季礼导演、成龙主演的国际大片《红番区》(1995)的启发,随后由冯小刚逐渐在国内市场发展起来[13]。在元旦、春节期间上映的贺岁片,为商业片创造了一个成功模式,按照研究中国电影电视的学者朱影的说法,也确立了"中国大片"这样一个概念[14]。

中国大片的出现,也使得另一个事实日益明显起来,那就是除了个别案例之外(其中最著名的当数张艺谋导演的武侠大片《英雄》[2002]),在中国国内上映而且受观众欢迎的中国电影,与在西方上映并受到好评的中国电影之间,往往没有任何相应联系。这也许是因为不同的文化习惯和观看期待的缘故。比如说美国的电影观众,就对冯小刚导演的《大腕》(2001)毫无兴趣,而这部有大牌国际影星加盟的影片在中国却倍受观众喜欢。一位美国的影评家当时指出,这部影片展示的是"一个与大多数西方电影观众所习惯看到的完全不一样的中国社会"[15],这些西方观众的趣味,基本上是由此前关于中国农村的艺术片所形成的。我们在本书第三章曾讨论过,在1990年代,这类农村题材的影片正是国际电影节所青睐的。在纽约《综艺》(*Variety*)杂志影评人德莱克·艾黎(Derek Elley)看来,冯小刚这部片子在美国市场的惨败,说明了"完全没有一个现存的模板,可以用来向主流观众推销以中国为背景的喜剧片"[16]。

其实除了没有可行的推销模式之外，同样缺失的还包括一个宽容的观看姿态，即一个不依赖"不同政见预设"来理解中国电影的姿态，一个对中国的主流电影、商业电影的演变及其意义有所了解的姿态。实际上，如果不采取这样一个观看姿态，我们也就不可能真正说明，除了被当作辅助好莱坞的风味餐饮之外，任何一个国家还有什么必要生产自己的电影。没有这样一个观看姿态，我们根本就无法理解什么是中国大片，以及这个现象说明了什么，只会是本能地把这样一部大片看作或者是替政府做阴险宣传，或者是莫名其妙的自娱自乐。中国大片的制作，正如中国主流和流行文化的生产，其复杂程度远非这种凭政治本能做出的判断所能把握。而且随着中国经济的不断发展，我们必须意识到，越来越多的富有创造力的人才将汇聚在一起，为制作出有竞争力的电影，发展出有全球影响力的中文影视产业而努力。

虽然在可见的将来我们还不太可能看到普通的美国观众以看中国电影为时尚，但我们现在迫切需要对中国电影有一个全面的了解，这样我们才可能看到，在美国的电影院或是大学课堂里放映的中国电影，与没有在美国放映或是在美国没有市场的中国电影类型和主题之间，有着一种对话互动的关系。有了这样一个更全面的视野，我们才能拒绝把在美国看到的中国电影看成是硕果仅存的现实一瞥，或是什么人类学意义上的原始记录。更具体地来说，对于学习当代中国文化的研究者来说，一部中国大片也许是一个有高度挑战性的研究对象，因为它促使我们在好几个层面上进行批评性思考，而且也可以有机会把学术的话语和公众的话语有机地结合起来。

中国大片这样一个概念，让我们回想起这样一个泾渭分明的选择，这是张英进这位对中国电影研究贡献丰富的学者，在 21 世纪开始之际告诫他的同行们必须做出的选择：我们或者是"步东方论者们的后尘，重复迷思，把中国简化为中国农村，简化为荒凉的土地，充满异国情调

的仪式，男性的无能和阉割，女性被压抑的性欲，总之，简化为可以称作'原始的激情'的东西；或者是使西方的种种幻想去神秘化……把注意力转移到中国电影的其他方面上去"[17]。要做出这样一个选择其实并不容易，因为如果我们想要拓展我们的视野，对各种幻想进行去神秘化，我们就不得不重新审视很多看待事物的习惯，反思很多我们想当然的东西。

看还是不看？

2009年10月1日，在美国公共电视公司当时主办的"世界焦点"（worldfocus.org）网站上，刊出了一则关于中国的新闻故事。这个网站的宗旨是"替美国读者把国际事件本地化——使国外的新闻不陌生"[18]，关于中国的这个新闻报道也确实很个人化，由一位在北京一家报纸做外文编辑的名叫李欣茵（音译）的女士提供，讲述的是她面临的一个似乎极其艰难的抉择：她和她的朋友们到底是应该去看好莱坞惊悚大片《死神来了4》，还是应该去看为了庆祝中华人民共和国成立六十周年而上映的大片《建国大业》（图5.1）。

在这位犹豫不决的女士看来，她的选择是介于"好莱坞提供的刺激和北京做的宣传"之间，于是她读了几篇影评，才知道这部中国片子堪称"壮观"，而且原因还不少。首先，影片云集了170多位当红影星，包括在好莱坞都赫赫有名的成龙、李连杰和章子怡；很多影星加盟客串，连出场费都不要。这部长约两小时的史诗大片制作成本还不到500万美元，3个月内拍摄完成，其间摄制组分赴国内90个景点，一共有8位导演（包括陈凯歌、冯小刚和香港的陈可辛）负责执导不同的场景。李欣茵注意到了因为这部影片而激发起来的爱国热情，她在文章中引用了一位中国博客骄傲的反问作为例证："你想好莱坞能找到这么多的超级影

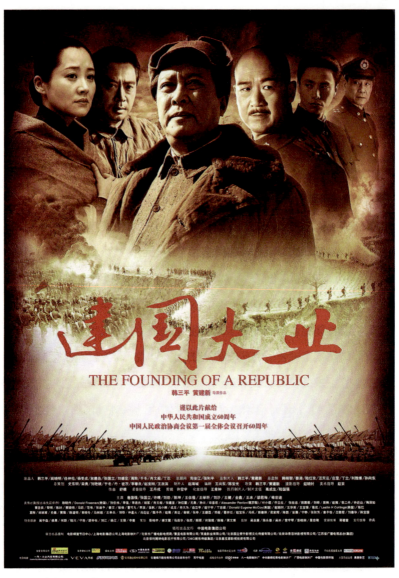

图 5.1 《建国大业》海报

星来拍……《独立日》吗？"她同时也提到，中国网民对很多出场的影星持有外国护照展开了激烈争论。

但用李欣茵的话来说，作为一位台湾人，她实在不能说服自己去接受一部"纪念中国共产革命六十周年"的影片，尽管有那么多耀眼的明星汇集在一起。她宁愿相信去买票看《死神来了4》要更"实在"一些。一直到她在"世界焦点"上发表她的报道，她和朋友们都还在为究竟应该去看哪部电影而举棋不定。[19]

这个看上去很简短的报道，实际上揭示了更深层次的不安和怀疑，很多关于这部在 2009 年创下中国票房纪录的大片的英文报道和博客，都同样流露着这种不安和怀疑。影片正式上映前两周，美联社就已经用它那种惯常的不容置疑的官腔，把《建国大业》定性为"宣传大片"，由"中国古板的文化政委们"一手操办而成。美联社的判定，马上便由下一级的新闻渠道传达开来，比如一个叫 cinemaspy.com 的网站就登出一个题为《中国影星将在宣传片中出场》的报道，认为这部还没上映的影片，标志着"中国的执政党为了传播它的信息而采取的战术转移"[20]。这种抢眼的标题进而又让那些在博客世界摩拳擦掌的冷战勇士们蠢蠢欲动。一位还没看过这部片子的博客写手就深感被成龙、李连杰等影星出卖了，痛斥他们跟那些洗白历史的人同流合污，干了一件跟"好莱坞一样虚伪不堪"的肮脏事[21]。

"宣传"和"政府出资"这两个形影相随的定语，在英文媒体最开始的报道中如此俯拾即是，以至于电影在中国还没上映，在国际上就已经被搞得臭气熏天了。（一位老家是美国堪萨斯市，当时在"北京的中心"过得有声有色的博客这样冷眼评论道："不出所料，西方媒体毫不犹豫地给《建国大业》贴上了'宣传'的标签。"[22]）当英文媒体的记者把这部电影归类为"政府出资制作的宣传品"时，实际上也就无异于宣判这部电影不仅有欺人的内容，而且还有煽情的效果。这个标签直接让西方

观众想起一个可怕的幽灵,那就是被政府老大哥洗脑后,一个正常人会变成一个完全丧失自我意志的机器人。冷战时期的好莱坞电影《满洲候选人》(又译作《谍网迷魂》,1962)渲染的正是这种恐惧,而长时间以来,西方以自由主义为基础的民主政体一直都是以抵抗这个幽灵为旗帜来定义自己,裁定异己。这些英文报道中表现出来的对《建国大业》的急切围堵,在后来维基百科貌似很客观的关于这部电影的词条中都能体现出来。该词条一开始便将影片定性为"由中国的电影管理部门委托,国营的中国电影集团制作的中国历史片"。

正如美国电影协会为了保护公众利益而给许多电影贴上 R 级(限制级)标签一样,美联社把一部电影定为 P 级(宣传),也是为了向可能的观众发出一个意在保护对方的警告:这部电影含有动人但是虚假的内容,你的忠诚和良心将受到考验。在这里,"宣传"其实是一个缩写,指的既可能是一个彻头彻尾但不乏诱惑力的谎言,也可能是某个埋藏很深、无法直面的真实。不管是哪种可能,那种希望很快地指认出"宣传",然后将其置诸脑后的欲望,实际上暴露出的是其内心深处的恐惧,害怕被它打动,受它影响。这种因为害怕自己受到挑战而感到的不安,这种因为有可能在诱人的乔装下发现一个完全陌生的他者而产生的恐慌,正是我们上面提到的李女士,即那位在北京工作的台湾编辑,无法决定是选择"好莱坞提供的刺激"还是"北京做的宣传"的原因。她宁愿相信一部科幻惊悚片更加"实在"、更加有内容,正是因为她知道作为纯粹的娱乐,《死神来了4》会很空洞,对她不会提出任何要求,对她的自我感觉也不会形成任何挑战。

另一方面,这个在西方媒体的报道中常常很慷慨地送给由政府资助的中国电影或是出版物的 P 级标签,是一个警告,但从来只是针对意识形态上令人反感的内容,而不会涉及比如说标新立异的导演手法,或是让人恶心的行为。(正因为此,美国导演迈克·摩尔[Michael Moore]近

期的电影也被贬为宣传片。)《建国大业》被定为 P 级，就是因为这部电影所呈现的历史，被断定为跟美国的观众（也可以说台湾的观众）所接受、所认同的历史不一样。此外，既然据说是中国政府投资拍摄了这部电影，那么其讲述的历史必然是为中国的政治体制捧场的。这也是为什么每次英文的媒体报道或者影评文章在提到一部中国影片时，都会认真地标明这部影片是国家出资还是独立制片，以保证我们在看电影之前就有一个端正的姿态，以免我们不知不觉间对有政府资助的电影所带来的洗脑危险丧失了警惕。

　　这种几乎是本能性的对政府行为的怀疑，一直是自由主义意识形态的基石之一，但在冷战结束之后，却变本加厉，成了一个必胜主义者的信条，这个被称作新自由主义的时代在 1989 年曾这样自豪地宣称，"西方的自由主义民主制度，作为人类政府的最终形式，将全面普及"（法兰西斯·福山［Francis Fukuyama］语）。在这样一个自由主义式的对人类历史超越意识形态的愿景里，任何有政府赞助支持的东西都是大逆不道，都必须一一拆解：从国营工业到政府管理的医疗保险，再到政府资助的电影产业和文化项目。众所周知的是，在那些热烈期待西方自由主义民主制度普及全球的人们的眼里，中国非但没有朝着他们预期的方向发展，反而在近些年成为了一个强劲的全球经济中心。毋庸讳言的是，在那些关于庆祝中华人民共和国的"宣传大片"的英文报道里，无论是美联社还是 BBC 的文章，都有一种一言难尽的感觉，搅合掺杂在一起的一方面是难以置信，另一方面则是欲盖弥彰的反感和厌恶。

看什么？

　　原籍爱尔兰的克利夫·库南（Clifford Coonan）给伦敦的《独立报》

写的关于《建国大业》的报道也不例外。库南在2009年9月初参加了该片的试映活动,在随后的报道中,透露了一些关于这部他形容为"激动人心的宣传诗史"的细节,并且认为其是一部可以"和爱森斯坦的《战舰波将金号》,里芬斯塔尔的《意志的胜利》,或是艾默里奇的《独立日》相提并论"的大片。根据试映现场的观察,他判断这部片子的效果十分成功,因为"当他们喜爱的演员或是大牌明星出现在银幕上时,观众们或是大声喝彩或是咯咯地轻笑"。而且按照他的计算,在140分钟长的影片里,出现了将近200位如此受人欢迎的明星。尽管库南对影片本身大多持怀疑态度,但他在报道中还是做了如下的评论:"任何一个来中国访问的人,如果他想知道,为什么毛泽东这位国父的头像在经历了1950年代灾难性的'大跃进'和'文化大革命'(1966—1976)惨烈的极端行为之后,仍然还出现在人民币上,那么他只需要观看这部电影就会知道答案。"[23]

不过让人感到不太清楚的是,库南究竟是在告诫来中国的游客不要去看这部"激动人心的宣传诗史",还是在向人们推荐这部片子。如果他想说明的是,《建国大业》所呈现的对过去几十年中国历史的理解,大不同于一般外国游客最常见的看法,那他毫无疑问是说对了。可是这部电影既不是关于"大跃进",也不是关于"文化大革命"的,它讲述的是第二次世界大战结束后,国民党和共产党之间进行的四年内战,以及这场内战怎样以共产党在1949年取得胜利而告终。影片的主要情节围绕着国共两党之间的和平协定失败之后,共产党为打赢内战,以及召集中国人民政治协商会议所做的各种努力而展开,这个政协会议的功能,相当于新建立的中央政府中最初的立法机关。实际上毛泽东在影片中出现的时间,和他的老对手、国民党领导人蒋介石在影片中所占时间相差无几,而且对这两个历史人物的刻画,同样充满了同情和尊重。观众在这样一幅徐徐展开的历史长卷里,可以看到众多的历史人物,也跟随他

们去到很多地方，甚至包括莫斯科和华盛顿。在影片的结尾，记录了毛泽东于1949年10月1日在天安门广场举行的盛大仪式上宣告中华人民共和国成立，向全世界宣布"中国人民站起来了"的历史镜头，被流畅地剪接进来，一组组记录着人们欣喜若狂的镜头令人目眩地跳跃转换着，伴随着欢快升华的背景音乐，把影片推向了情绪饱满的最后高潮（图5.2）。

因此，当库南说如果看一遍《建国大业》，便可以让我们获得一个了解那些灾难性历史事件的角度时，他做出的无疑是一个很敏锐的观察，因为那些事件是在影片所讲述的历史时间之后才发生的。他的这个建议其实可以当作一个善意的提醒，那就是中华人民共和国的历史要大于那些不幸的灾难性事件，尽管很多人宁愿只专注和纠缠于后者。这个建议也点明了，在所有对国家身份和民族认同的塑造过程中，关于起源的神话又是多么地重要。

《建国大业》所展现的大的历史场景，其实并不是库南先生所倾向于看到的毛泽东的传记片。在这里我们看到一个很能说明问题的差别。例如，影片最后的画面是新中国五星红旗的一个特写。在这之前，影片曾简练地介绍了政协会议上代表们关于这个设计的讨论，让我们对这面国旗的设计意图有了更深的了解。在影片结尾，随着镜头把升起来的国旗拉得越来越近，整个画面逐渐从历史纪录片式的灰褐色转化成鲜艳明亮的自然色，我们看到灿烂的五星红旗在蔚蓝的天空里迎风飘扬。这个视觉上的转换，浓缩了这面旗帜从一个具体的历史文物上升为现实世界里一个鲜活象征的转换过程。这个结尾像风景名信片一样构图完美，因为国旗在这里既是一个视觉符号，也是一个抽象概念，而整部电影所讲述的，实际上是这面新的国旗是怎样创造出来的，以及它的象征意义又是什么。换言之，影片最后的国旗画面，构成了整部电影的主题表达：这部电影叙述的是一个新的政府和国家身份的产生，而不是单纯的一个政党相对于另一个政党在政治上或军事上的胜利。

图 5.2 电影中的历史影像:毛泽东在天安门,1949 年 10 月 1 日

五星红旗在影片的最后冉冉升起，既是举行一个仪式，同时也是见证一个仪式的举行。这个场景因此也就使观众的位置发生了微妙改变，因为此时的观众也许会意识到，他已经不仅仅是一个旁观者，而是被召唤着来确认自己的国家认同，直接参与到银幕上展开的史诗般爱国主义剧情中去。作为唤起现代主体意识的主要手段之一，五星红旗在这里的功能，和在战争期间、体育竞赛场上，或是电影镜头里升起的任何其他国旗一样，因为民族主义仍然是我们这个不平衡、多差别的世界上，最根深蒂固、也最能感动人的关于我们自身归宿的意识形态。比如说在美国电影《父辈的旗帜》（2006）中，最后在硫磺岛上飘扬的美国国旗，同样是一个关于国家认同的积极肯定、充满魅力的象征，尽管这部由伊斯特伍德（Clint Eastwood）执导的影片讲述的是二战时的英雄如何在战后的美国被和平环境击垮和背叛的故事。

但是《建国大业》并不仅仅是靠了其所激发的爱国热情而在票房上大获成功，尽管庆祝中华人民共和国成立六十周年的节日氛围无疑是其提升票房效果的一大因素。毫无疑问，为纪念这样一个历史节日奉上一份"献礼"，是摄制这部影片的明确目的，正如一部贺岁片的立意、制作和推销，就完全是为围绕着元旦或春节的节日气氛而设计的。而要使贺岁片能够在节日里成功地吸引观众、娱乐观众，明星加盟是一个关键因素，在这一点上《建国大业》显然占据了巨大的优势。很多观众走进影院，正是为了看到自己喜爱的明星扮演一个出其不意的角色，或者是看到熟悉的历史人物以崭新的面孔出现。观众的积极配合，实际上成为这场以假当真的大型表演中一个不可或缺的部分，而且也是观众觉得好玩的原因之一。一位评论者曾经指出，《建国大业》实际上是搭建了一个虚拟的公共广场，明星们各显灵通，邀请观众一起到这个广场里狂欢，参加到一个视觉盛宴里来[24]。另外一位影评人认为该片在一个大得多的规模上复制了 2008 年北京奥运会之前，由一百位明星共同演唱、风靡一

时的音乐宣传片《北京欢迎你》[25]。

《建国大业》的两位总导演之一黄建新，在影片完成之后曾经这样说过，2009年初拍摄影片的三个月时间，很大一部分工作实际上是协调参加演出的各位明星的日程表。因为众多明星的出场是影片一个主要卖点，所以整个摄制过程和方法都根本不是常规做法，"所有的拍摄都必须以演员为中心，谁来了就拍谁"。黄建新还透露，他参加导演团队之后，"起了些推波助澜的作用，决定继续扩大明星阵容"，因为根据他跟好莱坞合作和介入主流电影市场的经验，他深知明星效应对一部电影的成功有多么重要[26]。

既然明星效应是影片吸引眼球的重点，《建国大业》的主要兴趣也就从统一的、单线条的叙事，转向众多同时展开的情节，而这些情节线索大多由饶有意味的场景或是令人难忘的人物来推动。影片于是需要在这些情节之间来回切换、平行展开，因而让人感到有很多不同的事情，在不同的时间段里发生，他们相互关联，形成一个延续不断的序列。也正因为此，这部影片的风格其实与史诗式的历史片相去甚远，而这后一种类型的历史大片正是中国主流电影的基石之一。尤其是与题材相同的一组影片相比，例如《开国大典》（李前宽、肖桂云导演，1989）和《国歌》（吴子牛导演，1999）这两部分别庆祝中华人民共和国成立四十和五十周年的大片，《建国大业》的结构和风格更是大相径庭。2009年的这部影片相形之下要好看得多，节奏更快，视觉上更富有刺激性，在用意和效果上也更接近娱乐片。其主要目的不再是通过仿佛天衣无缝的叙事来正解历史，而是把过去的政治事件转化为今天可以引起关注甚至轰动的电影事件，要吸引的观众也不仅仅是一个政治意义上的主体。制作一部能让人在事过之后仍然觉得有人情味的电影，这才是真正的目标。

用影片的另一位总导演韩三平的话来说，他和整个团队希望做到的，就是"把1945到1949年的重大事件浓缩后，着力刻画其间涌现出来的

人物，让他们一个个生动而富有戏剧性的人生择点穿成一串光芒闪烁的历史珠玑。这条'项链'就是我们送给祖国母亲 60 岁生日的礼物"[27]。这部"项链"式故事片的效果，跟中央电视台的传统节目春节联欢晚会十分接近，都是依靠明星与观众的互动而形成兴奋点。春晚从 1980 年代初开始，就一直是当代中国人欢度春节的一部分，而《建国大业》正是通过众多明星的客串、小品式的表演而组成一串高潮迭起、亮点纷呈的项链，完全放弃了把复杂而无法接近的历史事件统率在一个宏大叙事里的企图[28]。《综艺》杂志的艾黎在他的影评中这样写道，"这个电影简直是客串欣赏者的天堂！"他同时也认为《建国大业》可说是"一部组合很精明、制作很流畅的政治电影"[29]。

还有一位影评人曾这样分析说，把一系列场景和小品缝合缀连在一起，在《建国大业》这里构成了一部独特的史诗[30]。这样一部史诗的叙事结构灵活而且有充分的施展空间，可以容纳很多的趣事轶闻，甚至是出乎意料的重新想象。观众从这样一个结构中获得的乐趣之一，便是能够以完全不同的眼光来重新看待想象中的历史场景，甚至以新的角度进入其中。对蒋介石的细腻刻画，可以说是这种让人耳目一新的对历史的深入想象里最突出的例子之一。影片中的蒋介石由张国立扮演，他不仅是一位屡次获奖、戏路丰富的影视明星，也是《建国大业》的制片人之一，直接参与了影片的资金筹集。在以前的同类电影中，蒋介石常常以一个满嘴脏话、心狠手毒的军阀形象出现，但现在张国立却塑造了一个虽然心计多端、感觉敏锐，但却无法逃避失败、挽狂澜于既倒的政治领袖形象。影片中的蒋介石还是一位对自己的儿子蒋经国充满信任，同时也深受蒋经国敬爱的父亲，在这个层面上，正因为他体现了中国传统的纲常伦理，因而显得十分人性化。在国共内战的一个关键时刻，我们跟着蒋介石乘军用飞机从空中巡视淮海战场上国军溃败的情景，并且进入了他的视角。随着伤感的管弦乐的演奏渐行渐强，我们从一个反拍镜头里，看到神色

凝重的蒋介石怔怔地望着摄影机，他的身体上下颠簸着，但这时的他已不在军用飞机上。从接下来的一个主观镜头里，我们才意识到，蒋介石这时已经坐在开往南京总统府的专车上，在他没有完全聚焦，或者是因为泪水而模糊的眼里，我们跟他一起似乎看到了几个月前他就职总统时的热闹场面，但彼时的荣耀恍若隔世，如梦境般遥远（图5.3）。

　　同样，影片也为毛泽东安排了一个想象丰富，充分表现他复杂的内心感情的片段。在北平（不久便重新名为北京）和平解放后不久，共产党的军队夺取全国的胜利指日可待，毛泽东和其他领导人在北平郊外的西苑军用机场举行了一次胜利大阅兵。（阅兵这一场戏拍摄得流畅自如，手持摄影机的使用，让观众仿佛置身于欢呼雀跃的人群，共享他们的兴奋。陈凯歌是这一场戏的导演，他二十多年前拍摄《大阅兵》的经验也许正好派上用场。）一位红军时代的老战士（刘烨饰）强忍着激动的泪水，向毛委员报告敬礼之后，以毛泽东乘坐的吉普车为首的阅兵车队开始在列队致敬的解放军战士前缓缓滑动。我们首先是从毛泽东的视角观看阅兵部队，然后镜头切换成毛泽东举手敬礼的近景。我们这时看到的是毛泽东检阅部队时庄严的面部表情，同时画面的颜色开始逐渐褪去，变成褐色基调，我们转而看到的，是此时此刻的毛泽东浮想联翩中必然看到或者回忆起来的一连串历史画面：他和红军战士在长征中跋涉过雪地；庆祝胜利的战士们；他骑着马和身后的江青从延安撤离；他在闻讯解放军在一次战役中取得胜利后的欣喜（图5.4）。

　　这一组闪回的画面，有些处理成单色调的褐色，有些则来自《建国大业》本身，但此时都作为历史镜头和记忆呈现出来。这些镜头并没有组成一个对毛泽东至此的政治生涯中的亮点的全面回顾，但却暗示出一个耐人寻味的与历史的关系，因为这些画面并不是以毛泽东的视角来呈现，而是展示出一个视觉化的历史角度，或者说一个历史的眼光，应该怎样来看待这些以毛泽东为中心人物的场景。也就是说，从他此时站在

图 5.3 这一组镜头使观众对蒋介石报以同情,感受他的失落

图 5.4 毛泽东阅兵以及回忆中的历史画面

吉普车上回首历史的角度，毛泽东看到的是历史环境下自己的存在，看到他自己是史诗般大叙事中的一部分。当色彩逐渐又恢复过来时，我们重新看到阅兵式上的毛泽东检阅身边的部队，看到眼泪慢慢地从他眼角流出。这一组特写镜头邀请我们去想象毛泽东此时内心的激动，并且把我们带入他的视角，而此时我们发现，他的视角跟我们的视角其实是一致的。

 这样一些情感内容丰富的场景，常常又因为演员在银幕内外为自己建立的形象而变得更加多姿多彩。比如说扮演蒋介石的张国立，就因为其在 1990 年代深受观众喜爱的电视连续剧《康熙微服私访记》中扮演清朝皇帝而家喻户晓。演员唐国强同样赫赫有名，同样也演过清朝皇帝。他在 1990 年代中期就开始在电影电视中扮演毛泽东。《建国大业》中闪回镜头里年轻的毛泽东爬雪山的那一段，便来自唐国强早年参加演出的电影《长征》。更有趣的是，近些年唐国强偶尔也会出现在电视上，做益生菌产品的广告，这跟他是最著名的毛泽东特型演员恐怕不无关系。

 因为有如此众多的明星参加演出，他们又有各自的专业形象和市场效应，再加上一心要把电影拍得好看的努力，使得导演在影片各个不同场景的处理中吸收进了众多的影片类型和风格，比如说战争片、警匪片、谍案片、政治片、纪录片等等。甚至连音乐电视 MTV 和电视广告中常见的眩眼的剪辑风格，也都被娴熟地采纳进来，使一些讲话和开会的场面变得轻松活泼，好看耐看。比如说诗人闻一多在昆明发表公开演说、抗议国民党政府压制民主的场面，一共是 72 秒钟，却包含了 18 个不同的镜头，也就是说每个镜头平均只延续了 4 秒。毛泽东 1949 年在中国人民政协会议开幕式上发表著名的《中国人民站起来了》的讲话的热烈场面，同样也是以快速转换的镜头传达出来，100 秒钟的片长里就有 20 个交叉剪接的镜头[31]。

 但以上提到的这些特点，并不意味着《建国大业》只不过是一些精

彩片断的拼图，而没有内在的完整性可言。恰恰相反，影片在其总的叙事结构和精彩纷呈的明星效应之间，在重要的戏剧冲突和各个仿佛独自成立的小品及引人入胜的表演之间，精心地取得了平衡。对导演黄建新来说，把最先剪辑出来的190分钟的毛片压缩成公演时的135分钟，是一个让影片的叙事和内容更加清晰的过程，但也是一个让他心痛的过程，因为他不得不割爱很多明星大腕的精彩表演，但他很清楚，最终的标准是整部影片剧情的完整统一[32]。

使影片有效地整合起来的主要线索，是毛泽东和蒋介石之间的抗衡和斗争，而他们两人分别代表了不同的政治力量，身边汇集着各色各样的辅助性角色。双方的对峙，在始终如一的色调对比上也明显地体现出来：一方面是共产党人，他们常常出现在充满乡土气息、温暖柔和的自然光里；另一方面则是国民党人，他们出场的背景常常是色调阴冷、潮湿沉闷的水门汀环境（图5.5，5.6）。这样的色彩安排和对比是一个精心的视觉提示，也加强了剧情在主题意义上的协调和完整。通过强化乡村与都市的对比，自然环境与人造环境的差别，影片的色彩设计也就间接地对两个政党不同的文化背景和权力基础做了评论，可以说正是这些深刻的差别，决定了国共两党的命运。

此外，影片还提供了一个更有统合力、穿透性的对既往历史的评说，那就是影片中萦绕不绝、沁人心脾的音乐。135分钟的影片中，配乐长达110分钟，构成了一部宏大、跌宕起伏的交响乐，也为影片提供了情感上的统一性。音乐的展开为剧情的发展做铺垫的同时，也逐渐把影片的观众提升到一个新的位置，那就是以同情、公允的眼光来见证历史[33]。

为影片配乐的是作曲家舒楠，他在2008年汶川大地震后创作的赈灾歌曲《生死不离》，曾给无数情系灾区的中国人带去了心灵的慰藉。为《建国大业》谱曲，对舒楠来说是一次难得的机会，因为他可以借此用同情和理解的眼光，来审视自己民族并非那么遥远的内战经验，而不是去一

图 5.5　毛泽东与共产党人

图 5.6　蒋介石与儿子蒋经国在南京

味强调胜败者的争夺，善与恶的较量³⁴。在音乐配器上，他采用的几乎完全是西式管弦乐器，而很少使用民族乐器，其效果便是把银幕上的故事展示为有全球意义的现代经验的一部分，而不是突出让人好奇的地方色彩。电影开始之际的前奏曲，以柔缓抒情的管弦乐形式徐徐流出，令人肃然起敬，也奏响了沉思的基调，并由随后悄然而起的男女声合唱进一步加强，仿佛是人们对即将看到的冲突的扼腕感叹。随着影片的展开，表现蒋介石的主题音乐像挽歌一样柔和哀婉，常常由如诉如泣的小提琴来表达。这个给人深刻印象的音乐主题，以一个更具交响乐形式、但并不张扬喧哗的变奏的方式，在另一个情绪完全不同的场面里重新出现，那就是毛泽东和他的战友们在一起庆祝战场上的胜利，而正是这个音乐主题的不期而至，使得这样一个欢快的场面显得如梦如幻。随着音乐的渐渐上升，传来了一个近乎沙哑的男声的低声吟唱，伴随着吉他上拨出的欲言又止的凝重音符。这时我们看到两个小女孩隔着窗口殷切地探望，仿佛想知道眼前发生的一切对她们的未来究竟意味着什么。顺着她们天真的目光，我们看到毛泽东双眼微闭，靠着墙陶醉一般幸福地微笑着，显然是为可以想见的胜利情景而激动不已。不无伤感的男声继续吟唱着，我们转而看到毛泽东和那两个小女孩，还有众多的战士和民众在一起兴高采烈地跳舞，但那低沉的吟唱盖过了这个热闹场面，同时也为场面的转换提供感情上的连续性（图 5.7）。

　　通过音乐提供饱含同情的评说，这个手法让我们想起美国影片《葛底斯堡》（罗纳德·迈克斯维尔［Ronald Maxwell］导演）里的交响乐风格的配乐。在这部 1993 年完成的关于美国南北战争的影片里，南方同盟军的将领们被描写成灵魂高尚但是生不逢时的英雄。《建国大业》与这部美国影片之间一个重要的区别，便是后者是在美国内战结束 130 多年之后才出现的，而这部中国片子描写的是 60 多年前的内战，而且这场内战严格说起来仍然没有结束，没有结束的原因之一，不无巧合的是，

图 5.7 宏大历史时刻的另一视角

正是美国的干预。这个背景因素不由得让人想起当年英国人在美国南北战争中暗地里支持南方同盟军、以阻止一个统一的美利坚合众国成功的史实。

除了音乐，我们在影片中还可以看到对著名的现代视觉图像进行引用或者涉指的例子。比如说著名诗人闻一多1946年在黑夜里被国民党特务暗杀的一幕里，诗人的一个特写镜头，就直接参照了也许是他生前最有名的一幅照片，而这幅照片后来又被很多艺术家以各种形式再创造，其中便包括夏子颐于1947年创造的一幅形象鲜明的黑白木刻（图5.8，5.9）。影片临近结尾时，解放军战士攻克南京总统府、取下国民党政府国旗的场景，又让我们直接想起艺术家陈逸飞和魏景山于1977年创作的著名油画《占领总统府》（图5.10，5.11）。

在《建国大业》的结尾，当崭新的五星红旗冉冉升起，把情绪推向推向高潮的最后乐章大量地吸收并转引了音乐交响诗《红旗颂》的主旋律[35]。这部于1965年首演、并且从那以后每逢国庆节和其他大型庆祝活动都会被演奏的交响诗，是作曲家吕其明为了纪念五星红旗于1949年10月1日在天安门广场第一次升起而创作的，也是社会主义高潮时代，努力发展具有中国特色的交响音乐的重要成果之一。《建国大业》对《红旗颂》的引用，不仅是向一个活的音乐文化、尤其是这个脍炙人口的"红色经典"致敬，同时也为这首交响诗创造了一个充满视觉想象的新起源。

另外一个引用著名视觉图像的例子，是通过升降机拍摄的毛泽东和周恩来站在岩石上瞭望群山的镜头，巨石下面一队队的解放军战士在山谷中行军。这个镜头，可以说是以电影的手法来演绎了画家石鲁于1959年创作的著名国画《转战陕北》。在那幅经典性的新国画中，毛泽东站在雄伟的岩石山头，眼前是层峦叠嶂、起伏汹涌的陕北高原。《建国大业》里实现的镜头要低调一些，更贴近普通人的视觉，画面构图也不像

图 5.8 影片中的诗人闻一多

图 5.9　夏子颐，《闻一多像》，1947，木刻

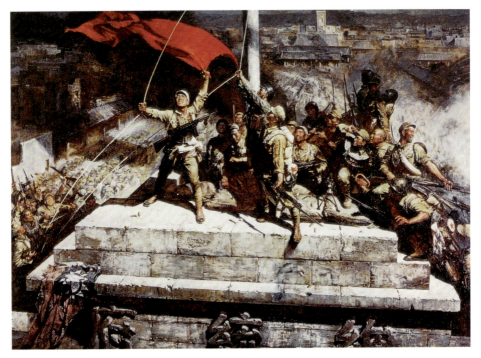

图 5.10 陈逸飞、魏景山,《占领总统府》,1977,油画

图 5.11 占领总统府

石鲁作品那样恣意浪漫、空阔无垠，但上升移动的镜头却同样让人感到视野的辽阔和随之而来的信心，而这正是《转战陕北》通过借鉴传统中国画对壮观群山的描绘所传达出来的意境[36]。事实上，《建国大业》对毛泽东形象的刻画，正如史蒂文·斯皮尔伯格（Steven Spielberg）在他2012年的传记片《林肯总统》中所做的那样，在画面中潜心调动借鉴了许多经典性的历史图画和照片，正是这些图像，构成了我们对历史人物的视觉记忆和想象。

毫无疑问，拍摄《建国大业》这样一部大片动用了很多资源，其中最突出的莫过于众多明星的参与，他们的市场效应让我们感受到一个快速发展、以娱乐为主的文化产业的可观规模。明星们以参加节日晚会的形式频频出现，使这部电影成为一个特殊的景观，也带来了影片巨大的票房吸引力。但众多明星的加盟，却并没有使影片的制作预算高不可及（据报道是50万人民币左右，好莱坞的导演为了这个数目是连床都不愿起的，一位论者这样说），制片中也没有大量使用特技效果。而高预算和多特技，正是一部成功的好莱坞大片的制作模式中不可或缺的两项。但另一方面，对明星效应的崇拜，本身就是根深蒂固的好莱坞传统和信条，而导演黄建新也坦承要向这个模式学习。甚至连影片的音乐部分，从配器到其与影片叙事之间的互补关系，都"完全是好莱坞式的"，影片的音乐指导如是说[37]。

灵活采用好莱坞制片方式及其经营策略，对帮助商业片在当代中国的兴起到了关键作用。在《建国大业》中，商业电影和注重公共效益、有主题思想的电影结合在一起，产生了一个主流电影的成功案例。一位影评者高度评价了这个的突破，认为这部影片是"政治娱乐片的一座里程碑"，"创造了主旋律电影新的商业模式，即用超级强大的明星阵容来表现影片宏大的主题"[38]。

进入21世纪后，中国电影评论人开始频繁使用的一个概念是"新主

流电影",指的是传达积极的社会价值,但是以商业片方式来制作和推营的电影[39]。新主流电影标志着对"主旋律电影"的创造性包装,后者是 1980 年代末期,由电影管理部门首先提出来的。当时电影界的领导清楚地意识到,传统的由国家支撑的电影产业必须改革,以便在不断多元化的电影市场中获得竞争力,同时,必须通过政府的大力支持,来培植和发展以传播主流意识形态为职责的电影。对"主旋律电影"的最初构想,和此前的社会主义文化生产的体制不无关系,但这个概念的提出,也意味着当时的管理者预感到了这样一个必须进行的工作,那就是在一个社会发生剧烈变革的时代,必须努力建设一个积极向上的、维系人心的文化领域。这样一种电影所针对的观众,从一开始就被设定为国内电影市场里的全国观众。但无论是观众还是批评者,往往对这类明确地以表现官方首肯的主题为目的的电影缺乏兴趣,这类主题可以是关于当代英雄人物的,也可以是关于革命历史的;观众缺乏兴趣的原因,又往往是因为这类电影通常太富说教气,一本正经。但在新主流电影里,市场吸引力成为了一个主要目标,娱乐价值也成为一个核心因素[40]。"没有人看的主旋律再说它好也是没有意义的",导演黄建新在谈到《建国大业》时这样说道。"既然是文化,传播了才有意义,没有传播是没有意义的。"而他相信传播文化的有效机制应该是市场,"我一直说主旋律只有进入了市场,借助市场的手段才可以真正地起到传播的作用"[41]。

在当代中国,新主流电影的发展是必然而且必要的,这不仅仅是因为商业电影的兴起,同时也是因为中国的经济和中国人的日常生活都在不断地融入到全球体系中去。新主流电影的出现再一次凸显出了中国社会向后革命社会的不断转型,在这样一个社会中,社会共识的生产和文化认同不再依靠政治鼓动和群众动员来获得。新主流电影可能借鉴好莱坞的经营之道和制作体系,但其不可压缩的核心价值是表达中国人的主体性和感情结构,尽管这个核心价值在每一部影片的具体表述中都会有

调整，都会有新的构造。这实际上也是任何一个有活力的社会当中主流电影所应当起到的作用，那就是维护社会主流的正当性。在这个意义上，我们确实可以像爱尔兰记者库南建议的那样，把《建国大业》和《独立日》来进行一番比较——这部美国电影当年曾精心选在美国国庆节前一天上映！这两部电影间自然有很多不同之处，但最能体现其差别的，莫过于电影中中美两国国旗的出现。中国的五星红旗，如我们所看到的，是在《建国大业》结尾处升起，象征着一个新的政府的建立，一个古老民族的新生。而在《独立日》那里，我们看到的是以视觉盛宴的手法对美国治理下的世界和平的赞颂，因此影片一开始，便是一面插在月球上的僵硬的美国国旗，眼看着被一个缓缓袭来的巨大阴影所吞没。在这两面旗帜的不同使用之间，我们可以清楚地看到，一个是以民族为主体的想象，另一个则是关于地球抵御外星人的幻想，人类世界被幻想成由美国来托管和保护的帝国。

什么语境？

西方媒体关于《建国大业》的报道不可谓不广泛，先是将其描成令人掩鼻、笨拙夸张的政治宣传，然后又说成是出人意外，让人百思不解的票房大片，但这些跟风报道中，很少有人提及当代中国主流电影的逐渐演变。对这样的话题，也许本来就只有做学术研究的人，而不是普通的观众，才会觉得有兴趣。但在美国做中国电影研究的学术领域里，当涉及当代电影时，学者们的研究兴趣更多地是以导演为中心，要不就是集中在艺术电影上，或者是关注独立和地下电影，或者是以西方的学院话语为框架，来讨论电影中对个人身份认同政治的表达。当然，也有一些认真考察中国电影的发展、讨论其政治和文化意义的研究成果，而且也有研究者开始对变化中的中国电影工业给予更多的注意，但总体来看，

媒体对当代中国电影的报道和学术分析之间，在关注的重点上，两者可以说是高度的一致。而且两者的兴趣，基本上无例外地都不是去关注在中国流行的和主流的电影。在这个层面上，在美国的学术研究，没有去对西方媒体中各种想当然的假定进行挑战，也没有努力提供一个不同的视角，因此也就基本上放弃了与媒体保持一种有意义的、甚至是批判性的紧张关系。

对于美国的新闻媒体和文化机构来说，观看中国电影和其他文化产品的一个基本立场，很长时间以来就一直被我以上提及的"不同政见预设"所限定。这个观看立场急切地同情和支持所有在中国据说是被边缘化、甚至是被禁止的东西，同时对所有在中国似乎是主流、或者是公开被提倡的东西深表怀疑。这样一个因循相传的立场后面的思维，其实并不那么复杂，也不是那么微妙，而是冷战时代的地缘政治遗产的一部分。在冷战时代，把红色中国作为敌人和威胁的妖魔化思维，驾轻就熟地衔接并且强化了一个有着悠久历史的传统，那就是把华人看作种族意义上的他者，因此不管中国采取什么形式的政治体制，都会被看作是莫名其妙、匪夷所思的东西。在对当代中国的认识上，美国的主流媒体和政治体制之间有着巨大的相互默契和支撑，尽管在面对美国国内的问题和论争上，我们会处处看到出于党派立场的针锋相对和互不相让。无论是美国政治谱系上的左还是右，都似乎在中国那里找到了一个可以一同嗤之以鼻、甚至同仇敌忾的对象。在美国的主流媒体里，我们得到的关于中国的印象，总是不外这些：那是一个朝不保夕、毫无正当性可言的警察国家，一个善于操纵掠夺式汇率政策的狡猾政府，一个危机四伏、既被控制得滴水不漏、又是完全不可控制的社会，同时还有一个快速增长的军方，狂妄得居然敢于挑战强大的美国及其盟友。作为一个自由主义的民主体制，美国政府在国内政治中总是信誓旦旦地把差异多元作为一个积极价值来提倡，但在国际关系中，对各种差异、尤其是政治制度上的差异，则保

持着高度的警惕,会毫不犹豫地对其实行战略遏制,维持自身的全球霸权。对在国际关系中以民主为价值和原则,而不是以富国和强国的价值及生活方式为出发点来建立一个新的世界体系,美国政府从来没有什么兴趣,甚至根本没有这样的愿望和表述。自由主义民主体制的根基其实是以国家利益为出发点的现实主义政治,这种现实主义政治维系着我们所说的"不同政见预设",同时也让那种把来自中国的文化产品简化为政治宣传的观看方式变得理所当然。

《时代》杂志关于《建国大业》的报道,就是这种简化式观看方式的一个颇为夸张的例子。"这部制作光鲜(但节奏沉闷)、由政府资助的电影",《时代》杂志的记者如此告诉我们,要大于"例行的宣传"。在确认这是一部政府出钱制作的宣传片之后,这位记者方觉得可以进一步对其进行解读,来寻找给人希望的颠覆性信息。但这里似乎有个不大不小的怪圈:"让人惊叹的,是这部电影——我们可以假设是有意地——暴露了当今中国领导人的一部分想法。"记者似乎找到了充分的理由,来把这部电影看作是一个机密情报的来源:"所有的政治统治者都会为了自己的目的来重写和利用历史。但随着中国在人们的全球意识中占据着越来越重要的地位,我们能收集到的关于其领导人的任何信息,都是极其有价值的。"[42] 如此刻意的情报收集,导致这位记者得出了这样一个结论,即这部电影满足了许多政治需求,但当他分析说北京政府同时是相互矛盾的情报的发送者和接收者时,这位觉悟很高的记者似乎很是晕头转向,搞不清到底是谁要把什么样的信息发送给谁,为的是什么目的。他也许辨认出了影片中的一些象征意义和政治考虑,但他完全无法解释为什么《建国大业》会如此吸引人。他通过蛛丝马迹获得的情报,揭示的与其说是他所分析的对象中包含的文化和情感上的共鸣,不如说是他自己的处心积虑和地缘政治无意识("是今天的中共创造了新的新中国——现代、强大、让人害怕"。)

把文化简化为政治的另一种形式也许不这么麻烦，操纵起来也相对简便，那就是聚焦于各种不同政见的表述，将其当作全部和绝对的真实。这种方法对西方媒体可以说是轻车熟路，在《纽约时报》一篇关于《独立制片人：中国新的游击战士》的报道中我们自然就与之相遇。这篇报道发表于2009年9月25日，也许是这个自觉德高望重的新闻机构，在中华人民共和国成立六十周年之际有意发出的某种贺辞，或者至少是要把一盆冷水，泼给那些津津乐道眼下中国大片的不那么自重的新闻媒体。

《纽约时报》这篇战斗性很强的报道，从一位赵大勇开始说起。这位独立制片人的纪录片《废城》是刚刚开幕的纽约电影节中唯一的来自中国的入围影片。按照撰写这篇报道的记者的说法，赵大勇的纪录片之所以特别值得一提，是因为"他做的这个项目在中国显然是非法的"[43]。赵大勇花了六年时间，纪录中国西南部一个边远小镇里的农民生活，但这样一个项目变成了非法的，因为从事独立真实纪录片创作的他，对当地政府所有的规则置之不理，而且最后完成的影片也避开了正式的审评程序。其后果便是制片人没有获得公开发行此片的许可。据赵大勇自己的估计，在中国看过这部纪录片的只有几千观众。

对现成体系进行挑战，这也许是世界各地的独立制片行为的最基本的性质或者说是商标，但《纽约时报》的记者却急不可耐地把眼前这个例子描述为艺术自由与政府审查之间的斗争。"中国政府曾规定，所有的电影都必须经过政府审查官的批准，才能发行和放映，这也包括在国外的电影节上放映的影片。"这位记者毫不犹豫地对赵大勇蔑视政府的举动表示同情，尽管他也清楚地意识到"中国新起的一批能量极大的独立纪录片制作者……在追求他们的艺术时显然是违法了"。可几段文字之后，这位记者又告诉我们，"在（中国）全国，至少有四个主要的独立纪录片节，还有至少两个影院，虽然都很小，但专门放映中国的独立纪录片"。

《纽约时报》的记者没有提到的是，《废城》这部电影于 2008 年 8 月在昆明的云之南纪录影像展上曾公开放映过[44]。（或者也许是电影导演本人选择性地提供了一些信息，以便自我形象比较完整一些？）另外，设在广州的一个广受注意的网站"镜像中国"（sinoreel.com），在 2008 年 2 月也曾推荐过赵大勇的《废城》，在此之前，这个网站还于 2007 年报道过，赵大勇的第一部纪录片《南京路》在第四届中国纪录片交流周上赢得了评委奖。毋庸讳言，《纽约时报》对这些不那么方便、甚至是有些让人难堪的细节没有太多兴趣，因为这份报纸显然对大是大非的问题有着更高的警惕性。记者和编辑也没有觉得有必要去弄清楚，为什么据说政府对所有的东西都要进行审查时，在中国居然就有四个专门放映独立纪录片的电影节。而去追问假若《废城》在电影院里公开放映，或是作为电视节目播放，会有怎样的效果，或者追问究竟谁是这部纪录片所预设的、所针对的观众——这自然都远远超出了写这篇报道的记者的兴趣和想象力。（"最有成就的导演们都在国外找到了他们最大的观众群"，他这样告诉我们，"尤其是在国际电影节上"。）

对这些疑问的一个不加思索的回答，来自纽约的林肯中心电影学会的会长理查德·皮纳（Richard Peña），纽约电影节便由该电影学会主办。"最近涌现出了大量年轻的电影导演，他们中间不少都颇有才华，他们都致力于真实地纪录并且讲述在中国到底发生了什么"，皮纳先生这样跟《纽约时报》的记者说。"他们讲的故事远比中国政府希望别人听到的故事要更加吸引人。"不难看到，正是以"不同政见预设"为出发点，让这位国际电影节的组织者相信，我们只能在据称是不被批准、地下状态的纪录片中，才能找到关于中国的真实故事。这些纪录片讲述的故事必然是真实的，因为他们"处于基层的视角"，流露出一种"不加修饰的真实感"，而这种真实感是"属于主流的、政府批准的电影"中看不到的。皮纳之所以觉得这些故事更吸引人，是因为他要看到的就是自己

关于中国的先入之见被证实，而不是受到挑战。可如果我们用"商业的"来替换他所说的"政府批准的"一词，我们便意识到，像皮纳之类的电影节组织者，实际上还是局限在一个耳熟能详的结构性的、由影片类型决定的对峙里，那就是低成本的独立片或者纪录片与好莱坞大成本制作之间的张力。不然又怎么才能称得上是一部独立片呢？

更接近事实的情形是，独立纪录片在当代中国是一种生机勃勃的艺术实践，也形成一个颇有气象的体制外艺术群体。研究亚洲电影的美国学者马克·诺尼思（Abé Mark Nornes）在做了一番实地考察后曾经点评说，中国的独立纪录片运动有一种"桀骜不训、天不怕地不怕的姿态"[45]。这个运动吸引了很多有才华的年轻艺术家，他们似乎都希望能重复一批当代画家（比如说王广义）在1990年代所取得的令人刮目的成功。2009年3月，温哥华国际电影节的组织者之一、对中国电影素有研究的谢枫（Shelly Kraicer）就对大批年轻的独立导演的出现表示了极大的兴奋："中国电影界正在产生很多重要的、敢于冒险的、有创造性的作品。但是，这些作品都集中在边缘地带，完全在体制之外，在那些独立制做的、低成本的DV纪录片里，短片和故事片里，中国年轻的导演们在几近狂热地创作这类作品。"[46]

但就在《纽约时报》发表那篇把独立纪录片人称作是中国的新游击战士的报道之后不久，谢枫对中国的"独立片模式"的迅速公式化表示了担忧。他在一篇文章里讲述了他在中国观看那些送上门来、自称是独立制做的纪录片时，常常做的一个梦："这个白日梦，或者可以说异想天开，是这样的。在北京一个落满尘土、灰不溜秋的胡同深处，有一个叫作中国独立制片廉价超市的地方。你想拍一部电影？请径直到这个超市去，以优惠价格组装你的电影。"这个荒诞不经、但却绘声绘色的白日梦就这样展开下去，但谢枫自己知道，这个梦与其说是令那些抱负很高的年轻导演们显得不堪，还不如说是暴露了国际电影节组织者的癖好。

如果那些组织者们一心要找的是"有东亚特色的艺术电影",而这些特色又可以在这样一个想象中的胡同深处的独立影片超市里以批发价购得,"谁又能指责这样一位年轻的中国导演,他在国内几乎,或者说干脆,就没有可能从他的投入获得任何收益,于是只好去设计一部满足外国人需要的电影,由他们来埋单,资助后期制作,甚至说不定还搞一个到国外去发行的订单?"谢枫接着提醒我们,"在你已经知道的东西里做同样的选择实在是太容易了,要把观众训练(我应该说是教育观众)成从某个品牌的民族电影里就知道应该期待什么样的电影经验也太容易了。"[47]

训练观众,让他们把某些审美属性作为中国电影的特色来期待,也许很容易,但更困难,同时也更重要的,是帮助西方的观众获得一个**心理上的双焦视镜**,一种把中国独立纪录片放置在与其他视觉和影视图像**对话互动关系**之中的方法,因为正是这些图像构成了那些纪录片得以出现的语境和背景。从理论上来讲,这不应该是个很艰难的任务,或者是什么高深的技巧,因为我们的日常生活就充斥了各种各样的视觉图像,我们不断地遭遇这些图像,需要不断地处理它们,将其分类,做出分析判断,有些需要吸收,有些则搁置一边。比如说电视上晚间新闻里不断滚动的信息流和影像流,从一个故事到另一个故事,从一个片段到另一个片段,就要求我们不断地调整我们的心理聚焦。而当我们面临来自一个不同的社会和文化的纪录片甚至是故事片时,这个影片已经从构成其语境的影像流里抽脱了出来,因此而有可能显得格外引人注目,格外强烈,也就显得格外逼真,这也正是上面提到的皮纳先生为什么会觉得中国的纪录片会如此令他心满意足,同时也让他如释重负。

上面介绍的美国学者诺尼思曾对 2009 年在北京和昆明举行的独立纪录片活动做过独具慧眼的观察。他很赞赏那些活动力强、灵活机智的导演们,因为他们把"一个电视上看不到的中国"呈现了出来,而这正是"其目的所在"。在诺尼思看来,"他们基本上是原封不动地使用了'直接电影'

的手法,来展现政府通常划为禁区的生活层面:卖淫嫖娼,官僚腐败,农民对土地被剥夺的抗议,贫穷的老人和精神残疾者,失灵的教育系统,宗教狂热,同性恋,或者干脆就是性"。"显而易见,这一切跟我们想象中的中国的影像文化大相径庭,"诺尼思接着评论道,"但在风格上和主题上的这些转换,对于熟悉纪录片发展史的人来说,完全应该是意料之中的。"[48] 他的这些评论,让我们意识到纪录片首先应该作为一种电影种类来看待,同时也提醒我们,美国的观众实在是未曾处于看了太多的中国电视的危险境地,他们恐怕也不太知道所谓"中国的影像文化"究竟是怎么一回事。

也可以说,中国的独立纪录片本身就形成了一个"影像文化",参与了被称作视觉和记忆的"另类档案"的建构[49]。这个另类的以抗争为姿态的影像文化,使用的是"直接电影"这种通用语,讲述的大多是个人故事,这类故事常常更加吻合从外部来观看中国的视角。从外部来观看中国,其框架常常是围绕着政府与社会间的必然对立,而这正是经典的自由主义传统所认定所推崇的。这样一个传统也可以说明两个常见的对中国的评判:一个可以称作(缺乏)市民社会评判,也就是把中国社会等同于中国共产党;另一个则可称为(缺乏)正当性评判,即认为中国政府没有多少政治正当性,因此只能靠不断煽动民族主义和促进经济增长,来作为其铁腕式威权主义治理方式的补偿。这两个彼此相应的评判,不断地催生出关于"中国即将崩溃"的预言和臆想,同时又反复诱发另一个颇为流行的看法,那就是当下中国只不过是一个无头无脑的经济巨人。也还是基于这种评判,使得一些人总是在寻找任何意味着不满和骚动的蛛丝马迹,目的之一便是要我们相信,只有属于地下的和被压制的才是真正的中国,而像《建国大业》这种电影,完全是包装光鲜的政府资助的宣传,尽管也可以同时是极有价值的情报。

如果我们具有灵活的双焦视力,就应该能看到这类意识形态化的评

判，是多么容易让我们把中国这样一个复杂庞大的国家看得变形走样。一个灵活的双焦视力会提醒我们，中国社会要远远大于那些纪录片所揭示和存档的内容，也要复杂得多；如果没有一个生机勃勃、不断演进的主流影像文化，敢闯敢干的纪录片运动（或者说"新游击战士"）所带来的抗争式影像文化，也就不可能如此兴旺，甚至都不可能存在。（正如对中国的新纪录片运动的研究起过关键推动作用的学者吕新雨所记述的，独立纪录片的出现和"国有电视系统所制作的纪录片有着千丝万缕的联系"[50]。）这样一个双焦视力，还应该让我们能够辨认出主流和边缘之间结构性的相互依赖和相互激活，这种相互依赖和激活的关系同样存在于系统性的运作和耸人听闻的特例之间，存在于拥护者和挑衅者之间，也存在于公开表达的思想和政治敏感的内容之间。当我们看到所有这些互动性的关系时，我们也就会意识到，这些紧张关系和相互对立，在中国有，在美国也有，在任何一个有活力的社会里都会有。

尾声：大试验

在目睹了《建国大业》被牢牢地烙上"政府资助的宣传品"的标签，同时又不存在一个推销这类影片的运作模式之后，我们也就根本不用去指望这部电影能在美国走红了，更何况"不同政见预设"仍然限定着人们对中国电影和文学的基本期待，而所谓的"中国威胁"也变得越来越耸人听闻，并且已经从经济领域延伸到文化领域，眼下最突出的例子便是以孔夫子的名义带来的文化威胁。（《综艺》杂志的艾黎最后的结论是："这片子在可见的将来不可能在西方发行。"）

但还有一些很具体的原因，能说明美国观众为什么对这部影片根本不会感兴趣。首先，《建国大业》所面向的，或者说理想的观众，并不是国际观众，而是准备庆祝建国六十周年的中国民众。电影本身又是全

国上下规模庞大、场次众多的庆祝活动中的一次综艺表演。虽然影片的英文字幕做得相当到位,但对那些不熟悉一些基本历史事件和人物的观众来说,根本就无法进入这部电影,只会觉得面对的是一堂乏味而又摸不着头脑的历史课。说到底,这部中国大片针对的并不是全球观众。此外,《建国大业》作为一种"让人目不暇接的找明星的游戏",其娱乐价值对那些不认识这些明星,或者对此少有兴趣的观众来说,也就毫无意义了。因为有了170多位明星出场,这部电影几乎就是关于中国当代影视文化的一场基本知识考试。(影片在上海上映时,一位在那里生活,名叫依莲·周的美国女孩的感觉正是这样:"看来我们得复习一下我们所知道的关于中国男女演员的各种冷知识了!"[51])

(2011年11月,也就是距《建国大业》最初上映两年多之后,一位以香港为基地的独立影片制片人班志远[David Bandurski]在《纽约时报》上说,香港和台湾的新闻媒体"以不加掩饰的幸灾乐祸的口气,报道了此前的10月17日,在林肯中心放映2009年的中国政治宣传大片《建国大业》时,连一个观众都没有"[52]。那次放映是"中国流行电影"这个系列的一部分。班志远本人更感兴趣的,是像赵大勇这样的独立电影导演所展示的"真正的创造性",因此他很不屑中国想赢得软实力的各种努力,但他似乎对究竟由谁来定义软实力,而谁又在当今的世界里依靠所谓软实力来巧取豪夺这类问题,很是心满意足地视而不见。)

而事实上,连《建国大业》总导演之一韩三平,都没意料到这部影片会成为创造票房纪录的大片。2009年9月,在该影片上映之际,他曾表示他的票房目标是一亿人民币,而短短几个星期之后,票房收入就已经达到四亿六百万人民币。作为中国电影集团公司的总经理,韩三平直接掌管着中国最大的电影公司及其子公司,被公认为是业内的大腕。《南方周末》曾形容韩三平有着很深的"毛时代情结",意思是他对一个过去时代的政治文化依依不舍,也愿意承认毛时代与当下中国仍然不可分

割,但同时他对电影的商品性质却从不含糊其辞,并且誓言要学习好莱坞的经营之道,以免中国的电影市场被完全冲垮和殖民地化。在韩三平心目中,一个核心目标便是和好莱坞竞争。他把《建国大业》的拍摄视为既是一个必须完成的任务,同时也是一次试验,也许可以为今后的电影制作提供一个模式。

确实,无论是从构思还是从制作上来讲,《建国大业》都是一次大胆的试验。这场试验首先在于让观众觉得历史事件和人物亲近可感,并且富有娱乐性,而影片在把政治和政争过程转译为令人难忘的电影景观这方面显然是成功了。这场试验还在于依靠一个前所未有的明星阵容来组织电影叙事,协调多达五位不同电影导演的参与,把他们各自的创作编织成一个完整作品。其结果是一部内容充实复杂的故事片以不可思议的速度制作了出来,整个过程可以看作是体现了人们在谈论经济发展和社会变化时常常提到的"中国速度",不管这种表述的原本用意是贬还是褒。(影片制作中对速度的追求,并不意味着完美无缺,或是在处理细节时的耐心精致。比如说在蒋经国上海反腐行动中军警封存库房那一场戏里,我们可以清楚地看到摄影机的投影在画面上划过。)简而言之,我们应该把《建国大业》的制作,看作是创造当代中国文化这样一个正在进行中的试验的一部分。

颇具巧合的是,2009年国庆前夜,当《建国大业》在北京众多的影院热映之时,美国一位卓有声望的中国研究专家夏伟(Orville Schell)有机会来到天安门广场,漫步之中他开始思考一个让人不解的悖论,甚至可以说是黑格尔所讨论过的"历史的诡计"。就在不久前,夏伟提醒我们,因为相信"历史已经终结"而带来的欢天喜地,让"很多当今美国的政治传教士们在鼓吹民主和资本主义时"很是理直气壮,他们"催促中国的领导人不仅应该放弃国家对经济的控制,而且也应该放弃对政治体制的控制"。但到了2009年,在夏伟看来,"中国上上下下充满了活力,

而且基金雄厚，既有各种计划，又有领导能力，整个国家都在兴冲冲地往前走，反而是西方却似乎是陷入了瘫痪状态"。夏伟很清楚从华尔街蔓延出来的经济危机正在进一步加深，因此他对那些"市场原教旨主义者"极为蔑视，但此刻他还不愿意把那些政治布道者们称作民主原教旨主义者。"无论是从理智上还是政治上来讲，"他这样写道，"要去面对这样一个情形都是让人寝食难安的，那就是如果西方不能很快地解决其政府体系中的问题，那么就意味着只有像中国这种在政治体制上没有改革的国家，才有能力做出一个国家为了在今天这样高速度、高科技、日益全球化的世界里生存下去而必须做出的种种决定。"[53]

面对当代中国的现实（或者我们可以称之为"中国实验"），夏伟远非唯一一位觉得寝食难安的人士。几乎与夏伟做出上述思考的同时，齐泽克（Slavoj Žižek）也发表文章，反思东欧的后共产主义国家所面临的漫长而艰难的转型，他能理解为什么中国对一些教条主义者形成了如此巨大的一个挑战："资本主义似乎一直就跟民主是密切相关的，当他们面对着资本主义在中国的爆发性发展时，很多分析人士仍然假设政治上的民主将不可避免地成为现实。"齐泽克的问题是，"但如果这种形式的威权主义资本主义证明比我们的自由主义资本主义更加有效率，更加有利可图，那又怎么办呢？如果民主不再是经济发展的必需的、自然的伴随条件，反而是其障碍物，那我们又怎么办呢？"[54]

这些自然都不是很轻松的问题，因为要回答它们，哪怕是假设性地回答，我们都不得不对一系列的预设、信仰和历史经验进行重新思考。我们也许不得不打破很多条条框框，认识到我们当今的世界实际上提出了其他更富有挑战性的问题。我觉得一个具体的例子便是《建国大业》这部影片。作为一个富有实验性的文化事件和电影景观，这部电影迫使我们采取一个新的观看方式，如果我们希望知道一个不断变化的中国也许会怎样改变我们迄今所知道的世界的话。

注释

1 周蕾（Rey Chow）：《滥情的臆造，当代中国电影：全球可视时代的归属感》(*Sentimental Fabulations, Contemporary Chinese Films: Attachment in the Age of Global Visibility*)，哥伦比亚大学出版社，2007年，第12页。

2 参见张英进《西方中国电影研究的兴起》一文。

3 参见胡德（Daniel F. Vukovich）《中国与东方学》中第六章《放映出来的中国学：论西方的中国电影研究》，第100—125页。

4 周蕾：《滥情的臆造，当代中国电影》，第14页。

5 骆思典（Stanley Rosen）：《中国电影的国际市场》（"Chinese Cinema's International Market"），收录于朱影（Ying Zhu）和骆思典（Stanley Rosen）合编：《中国电影中的艺术、政治与商业》（*Art, Politics, and Commerce in Chinese Cinema*），香港大学出版社，2010年，第42页。

6 参见骆思典：《中国电影的国际市场》，第47页，图表2.4。

7 斯格特（A. O. Scott）：《异想天开的逃遁》（"Fanciful Flights"），《纽约时报》，2004年12月3日，B21版，引自骆思典：《中国电影的国际市场》，第52页。

8 有关第五代导演的比较全面的英语研究，可参见康浩（Paul Clark）：《再造中国：一代人及其电影作品》（*Reinventing China: A Generation and Its Films*），香港中文大学出版社，2005年。

9 骆思典：《中国电影的国际市场》，第52页。此处提到的影评，见戴夫·凯尔（Dave Kehr）：《那山那人那狗》（"Postmen in the Mountains"），《纽约时报》，2004年10月22日，B12版。

10 《纽约时报》，2005年5月2日，B2版。骆思典注意到了该报关于《那山那人那狗》的影评与《生死劫》在纽约翠贝卡电影节上获奖之间的对比。参见骆思典：《中国电影的国际市场》，第53页。

11 引自骆思典：《中国电影的国际市场》，第54页。

12 英文中对此比较系统的研究，可参见朱影（Zhu Ying）：《改革时期的中国电影：体制的创新》（*Chinese Cinema During the Era of Reform: The Ingenuity of the System*），普蕾格出版社，2003年。

13 关于此话题，可参见章锐（Rui Zhang）：《冯小刚的电影：1989年之后中国电影中的商业化与审查》（*The Cinema of Feng Xiaogang: Commercialization and Censorship in Chinese Cinema after 1989*），香港大学出版社，2008年，尤其该书第四章"90年代末期的贺岁片与中国电影"（"New Year Film and Chinese Cinema at the End of the 1990s"），第63—102页。

14 参见朱影:《作为中国大片的贺岁片:从冯小刚的当代都市喜剧到张艺谋的历史剧》("New Year Film as Chinese Blockbuster: From Feng Xiaogang's Contemporary Urban Comedy to Zhang Yimou's Period Drama"),收录于朱影、骆思典合编:《中国电影中的艺术、政治与商业》,第 195 — 207 页。

15 温迪·卡恩(Wendy Kan),《喜剧的成功押在类型混合上》("Comedy Hit Banks on Crossover"),《综艺》(*Variety*),2002 年 3 月 25 — 31 日,26,引自骆思典,《中国电影的国际市场》,第 53 页。

16 德莱克·艾黎(Derek Elley):《大腕》("*Big Shot's Funeral*"),《综艺》(*Variety*),2002 年 3 月 25 — 31 日,第 41 页,引自骆思典:《中国电影的国际市场》,第 53 页。在美国两个影院放映一周之后,《大腕》的票房收入据报为 820 美元。

17 张英进:《西方中国电影研究的兴起》,第 112 页。张英进在此提出,张艺谋早期电影中的表露癖倾向,"很大程度上是由西方各类电影节上所施展的东方学式的监控而造成的产品"。

18 见 worldfocus.org/blog/2008/09/09/about-worldfocus/373/。(中译本注:该网站及电视台已于 2010 年 4 月关闭。)

19 见 worldfocus.org/blog/2009/10/01/patriotic-chinese-film-stirs-passions-on-national-anniversary/7555/。

20 见 www.cinemaspy.com/article.php?id=3129。

21 见 paxalles.blogs.com/paxalles/2009/10/hollywood-hypocrisy-the-founding-of-a-republic-honoring-chinas-60th-stars-celebrities.html。

22 见 heartofbeijing.blogspot.com/2009/09/irony-in-founding-of-republic.html。

23 见 www.independent.co.uk/news/world/asia/the-thoughts-of-chairman-mao-starring-jackie-chan-and-jet-li-1783408.html。

24 祁丽岩:《主旋律电影的狂欢化叙事》,《电影文学》2012 年第四期,第 89 — 90 页。

25 参见王国平:《〈建国大业〉:明星只是一个"点"》,《大众电影》,2009 年第 20 期。

26 参见马阿三对导演黄建新的访谈,《黄建新:〈建国大业〉演员是中心》,《大众电影》,2009 年第 19 期,第 22 — 23 页。

27 端木晨阳:《〈建国大业〉群星灿烂》,《大众电影》,2009 年第 19 期,第 15 页。

28 李良嘉认为《建国大业》是以自 1983 年开始建立、并且自成一体的中央电视台春节联欢晚会为模式。因此,影片中的各个场景类似春晚节目中最受观众欢迎的部分,即由喜剧演员表演的小品。见李良嘉:《从民俗看献礼片》,《中南大学学报社会科学版》,2012 年 19 卷 1 期,第 178 — 81 页。

29 见 www.variety.com/review/VE1117941365.html。

30 李琦：《〈建国大业〉：以场面缀连成的历史史诗》，《电影文学》，2010年第9期，第48—49页。

31 刘永宁、于忠民在其所著的《〈建国大业〉：明星奇观与视听杂耍的盛宴》（《电影文学》，2010年第13期，第58—61页）中，对影片有比较详尽的技术性分析。他们讨论了这一场景及其他若干场景中对MTV式快速多变的剪辑风格的运用。

32 参见黄建新：《〈建国大业〉演员是中心》，第23页。

33 参见杨海军《析〈建国大业〉的电影音乐》（《电影文学》，2010年第10期，第124—125页）一文中的有关分析。

34 参见苗禾对作曲家舒楠的访谈，《回到人性关怀的起点》（《电影文学》，2009年第6期，第57—61页），其中有关于该影片配乐的详尽讨论。

35 参见刘晶秋：《管弦乐〈人民万岁〉和〈红旗颂〉在主旋律电影中的运用》（《电影文学》，2010年第16期，第129—130页），其对影片引用交响诗《红旗颂》有专业的分析。

36 尤莉·诺特（Juliane Noth）：《山水与革命：石鲁的绘画》（*Landschaft und Revolution: Die Malerei von Shi Lu*），柏林迪特里希·莱墨出版社，2009年，对石鲁的作品有系统的分析。

37 参见李梦华：《〈建国大业〉音乐中的人性美》，《电影文学》，2011年第2期，第127—128页。

38 参见王磊：《〈建国大业〉：新主旋律影片的崛起》，《电影文学》，2010年第9期，第50—51页。

39 参见张凌云：《类型化：在政治和商业之间》，《当代电影》，2005年第3期，第83—87页。

40 参见于洪梅（Hongmei Yu）：《视觉大观，革命史诗，个人声音：中国主旋律电影中的历史叙述》（"Visual Spectacular, Revolutionary Epic, and Personal Voice: The Narration of History in Chinese Main Melody Films"），《中国现代文学与文化》（*Modern Chinese Literature and Culture*），2013年第25卷第2号，第166—218页。

41 转引自张莹：《新时期主旋律电影的突围》，《电影文学》，2010年第9期，第52—53页。

42 见 www.time.com/time/world/article/0,8599,1928956,00.html。

43 见 www.nytimes.com/2009/09/27/movies/27semp。

44 见 blog.tianya.cn/blogger/post_show.asp?BlogID=1794641&PostID=14859790。

45 参见马克·诺尼思（Abé Mark Nornes）：《推土机、圣经，以及锋利的刀子：中国独立纪录片现场》（"Bulldozers, Bibles, and Very Sharp Knives: The Chinese Independent Documentary Scene"），《电影季刊》（*Film Quarterly*），2009年

63卷第1号，第50—55页。

46 参见dgeneratefilms.com/critical-essays/an-independent-film-scene-thriving-miles-from-main-street/。谢枫是在参加了2008年11月举行的第三届北京独立电影节（BIFF）后做了如此的观察。北京独立电影节的一部分资助来自有中国当代艺术教父之称的批评家栗宪庭提供的电影基金，还有一部分则来自宋庄一个集资办成的艺术中心，宋庄在北京城东面，有很多独立艺术家聚集在那里。

47 参见dgeneratefilms.com/category/shelly-kraicer-on-chinese-film/。

48 诺尼思：《推土机、圣经，以及锋利的刀子：中国独立纪录片现场》，第50页。

49 参见裴开瑞（Chris Berry）和罗丽莎（Lisa Rofel）：《另类档案：中国的独立纪录片文化》（"Alternative Archive: China's Independent Documentary Culture"），收录于裴开瑞、吕新雨及罗丽莎合编：《中国新纪录片运动：为了公共记载》（*The New Chinese Documentary Film Movement: For the Public Record*），香港大学出版社，2010年，第135—154页。

50 吕新雨（Lv Xinyu）：《中国新纪录片运动的反思：关注社会》（"Rethinking China's New Documentary Movement: Engagement with the Social"），收录于裴开瑞等合编：《中国新纪录片运动：为了公共记载》，第22页。

51 见shanghaiist.com/2009/09/17/the_founding_of_a_republic_opened。

52 见latitude.blogs.nytimes.com/2011/11/07/chinas-third-affliction。

53 见www.asiasociety.org/policy-politics/international-relations/us-asia/china%E2%80%99s-short-march。

54 见www.nytimes.com/2009/11/09/opinion/09zizek.html。

第六章
到哪里去
寻找当代中国艺术

2012 年 3 月，欧洲美术基金会（TEFAF），这个据称每年都会在荷兰著名的马斯特里赫特市举行全世界最有声誉的艺术展销会的组织，发表报告称中国在 2011 年超过美国，成为全球最大的艺术和古董交易市场。这份报告回顾了全球艺术贸易此前 25 年的发展，指出中国的艺术贸易在 2010 年超越了英国，到 2011 年在全球艺术市场上的占有率达到了 30%，以一个百分点的优势超过了美国的 29%。受委托完成这份报告的作者，是文化经济学者克莱尔·麦克安德瑞（Clare McAndrew）博士，她把这个现象称作世界艺术市场里"也许是最近五十年里最根本、最重要的变化之一"，再一次为"全球经济正在发生全局性的大变迁"提供了佐证[1]。

根据欧洲美术基金会的报告所提供的数据，世界艺术市场在经历了 2008 年开始的经济危机后持续恢复，2011 年交易额的总量为 608.4 亿美元。推动这场复苏的是中国艺术拍卖市场的强劲表现，以及艺术品销售额的明显增长。而中国艺术市场中的突出亮点，则是现当代艺术部分，共占据了所有销售额的 70% 左右。按照麦克安德瑞的解释，中国艺术市场爆发式增长的动力，来自于"不断扩大的财富，来自国内的充足的供给，以及中国艺术品买家的投资性目的"。更具体地说，"中国国内房产和股票市场方面不断增多的困难，加上其他投资方式的缺乏，似乎使得中国消费者把购买艺术品看成了一种相当规模的变相投资"。

毋庸置疑的是，艺术收藏在当代中国成为了经营财富和投资的一大选项。据 2011 年 6 月《华尔街日报》的"市场观察"报道，包括中国大陆、台湾和港澳在内的大中华艺术市场规模，在 2009 年到 2011 年之间增长了一倍多。（与此同时，中国在 2010 年成为仅次于美国的世界第二大经济体。）很显然世界艺术市场在向东转移，这番东移的后果，在"市场观察"的报道中，被视为对欧洲历来在艺术贸易中所占据的领先地位形成了一大威胁。这份报告此处也引用了麦克安德瑞的判断，即中国的

艺术买家"相对于其他社会来讲,更快地接受了艺术可以用来赚钱的潜在能力"[2]。

和这个关于火爆的中国艺术市场及其全球影响的经济新闻相映成趣的,是人们要熟悉得多的另一个故事。这个在西方主流媒体上屡见不鲜的故事,把政治高压和严格审查作为当代中国艺术不可或缺的背景知识来讲述。这个故事之所以耳熟能详,是因为其根源在于欧洲在启蒙时代对东方专制主义的批评,而在20世纪又因为冷战时期的意识形态使得这种对峙变本加厉。这类叙述的基本主题,便是艺术作为自由和个性的创造性表达,与任何独裁体制都是水火不相容的;在独裁制度之下,真正的艺术作品,必然有别于政府宣传,必然是一种政治异议,甚至简直就是政治抗争。这样一个主题的基本依据,是古典自由主义的核心观念,即社会是对政府的抵制,个人自由是对专横权力的抵制。如此主题所设定的情节模式,无一例外地以某个艺术家为中心,这位艺术家由于遭到政府的压制甚至迫害,因此也就必须被当作真理的化身或宣讲者而被推崇膜拜。这样一个故事很动人,因为它把事情讲得非黑即白,使故事变得清晰可辨,同时还树立起一个几乎顶天立地的英雄形象,成为有良知的人们应该从道义上积极支持的对象。如此这般,来自不同文化和社会的艺术,便可以从西方公众的政治关切和利益角度来予以解释。一旦某个社会被称作是压制型的或是独裁性的,来自那个社会的艺术也就很容易理顺了,因为公众便据此有了判断这种艺术的标准,也知道自己应该占据怎样的位置。

这样一种能让西方主流读者心满意足的叙事,其最近的版本里所突出的英雄便是艾未未,《纽约时报》将其称为"中国最著名、最有挑衅性的艺术家之一",同时也是"中国共产党最直率的批评者之一"[3]。集这两个最高级头衔于一身,也就可以解释为什么艾未未近年来成了西方主流媒体和艺术机构青睐有加的人物,虽然在此之前他作为独立艺术家

在纽约一直生活到1990年代中期，却很少引起任何媒体的注意。在2012年度美国的圣丹斯电影节上，一部题为《艾未未：绝不道歉》的纪录片，被授予了旨在鼓励反抗精神的评审团特别奖；为拍摄这部纪录片，美国导演爱丽森·克雷曼（Alison Klayman）花了两年时间在北京密切跟踪和记录艺术家日常的一举一动。

2012年2月，法国巴黎颇负盛名的网球场美术馆举办了艾未未的个人展览，展出其摄影和录像作品。网络杂志《早安巴黎》推出的评论先做了这样的说明："这位中国艺术家现在很火爆，去年的《艺术评论》杂志把他列于全球'最有影响力的100位艺术家'之首。"此次题为"交织"的展览一共有两部分，为了让读者对其中心思想心领神会，《早安巴黎》上的这个评论把展览的用意说得很明白："第一展厅的目的是让观众欣赏作为政治活动分子的艾未未，第二展厅显示的是作为艺术家的艾未未。"[4]巴黎的展览开幕后数天，仿佛是不甘心在此轮跨越大西洋（或者说是北约组织）的加冕一位新星的大合唱中落后于人，伦敦的泰特现代美术馆宣布，其已经购买了艾未未2010年在该美术馆展出的一件装置作品。但不知什么原因，泰特只收藏了这件作品中的一小部分——从展出的一亿粒瓷制葵花籽中，泰特收藏了八百万粒，尽管这些葵花籽在展出时曾被发现含有毒素[5]。

路人皆知的是，艾未未在海外收获的明星身份，来自于他在中国做一个异议艺术家所收获的红利。他主要是作为一个敢于挑战压制性政权的积极分子和不同政见者而在西方获得众多的掌声和赞扬，而他的艺术，对于支持他的人来说，只不过是一个偶然事件或者说是借口而已。此外他在纽约生活过十来年，英语又好，还善于跟媒体打交道，这些因素加起来让他几乎是自然而然地成了西方主流媒体的宠儿。而他一些显然是为挑衅而挑衅的作品，比如说他拍摄的自己在一系列充满象征意义的建筑前不屑地竖起中指的照片（这些建筑包括天安门、埃菲尔铁塔和白宫），

近来则被西方媒体和艺术界十分小心地过滤清理了一番,以免他作为致力于抵抗中国政府的艺术家的形象变得不必要的复杂。美国《新共和》的资深艺术评论家杰德·珀尔(Jed Perl)先生,就有胆量公开地表示艾未未的艺术在他看来实在是"糟糕透顶",但他仍然认为这位中国艺术家是一位"极好的持不同政见者"[6]。

西方的主流媒体和艺术界把艾未未作为当下的全球明星加以推崇,是一个驾轻就熟的过程,有按部就班的脚本,这实际上是不加掩饰地表达了他们对一个在他们自己眼里是野蛮、黑暗、残暴的制度的厌恶。而这种占据了道义高地的愤怒,还被另外一种欲罢不能的激情所怂恿,那就是鼓励别人对在遥远的他处发生的生活进行干预,并从中获得隔岸观火的兴奋。他们实际上对真正理解中国政治的复杂性没有任何兴趣,而只是在理论上知道应当抵制一个专横的、或者说是没有任何正当性的政府,因此艾未未的支持者们在他那里看到的,是令人艳羡的有着直接政治效果的艺术,更何况这种艺术的"政治正确"又是毋庸置疑的,比起处理在西方语境下富有争议的话题,比如说同性婚姻、非法移民、种族矛盾等来说,有着快刀斩乱麻般的简洁明快。正因为他们从不认为中国的政治与具体的、在地的环境息息相关,这些国际道义者们也就总是为有一个义愤填膺、声援言论自由的机会而沾沾自喜,而根本不去考虑这种自由在具体环境下所应该包含的责任,或是其可能带来的后果。他们中的一些人甚至认为,艾未未无条件的自由,其重要性远远超过了中华文明的意义或是价值。这样的价值判断在一场颇具规模的签名运动中体现得淋漓尽致。2011年夏天,美国威斯康星州的密尔沃基市美术馆按计划将展出来自北京故宫的珍贵收藏,但一场跨国签名运动以艾未未的名义号召对这次展览进行抵制。对这种鼠目寸光的鼓动性行为,只有为数很少的人敢于站出来公开发表不同意见,其中一位是密尔沃基市一位在商界有影响的人士朱丽叶·泰勒(Julia Taylor)。"美国人的一个毛病是

喜欢把他们的价值观强加于人",她这样评论这场来势汹汹的签名运动,"中华文化有五千多年的历史,我觉得我们在命令这个古老得多的文化应该怎样发展时,应该慎重一点"[7]。

值得玩味的是,这两个关于当代中国艺术的新闻故事(一个讲的是作为投资市场的艺术,另一个讲的是作为政治抗争的艺术)很少有交集,仿佛分属于两个平行的、互不搭界的空间。比如说,从西方媒体对艾未未在2011年被拘禁的强烈抗议中,我们根本就不可能获得任何有关这位艺术家在商业上的成功和其所拥有的财富的信息,直到我们被告知他因为漏税被北京市当局罚了约240万美元。可想而知,这样一个处罚自然被艾未未和他的支持者们不假思索地斥为"纯粹的政治迫害"。(在关于此事的报道中,《纽约时报》似乎认为补交77万美元的税款会比较合理[8]。)

尽管这两个故事似乎互不相干,但实际上两者体现的都是相似的逻辑简化的过程:一个是把艺术简化为商品,另一个则是把艺术简化为政治立场。这两个叙述同样带来的是一个评估式结论,一方评估的是艺术市场的规模,另一方评估的是政治自由或者不自由的程度。从这两个叙述里,我们看到的有可能是两个截然不同的景象,但实际上两者都没有真正地让我们更接近当代中国的艺术。一份关于艺术市场的报告也许能总结出艺术拍卖市场和展销会上体现出来的趋势走向,但并不关注市场逻辑给艺术创作带来的其实并不那么微妙的操纵和限制。这样一份报告当然也不会专门去说明,其实从很早开始便一直有这样一批画家,他们赖以为生的活计,便是为那些天真自信的外国人专项制作触及政治敏感话题的作品。

相对而言,两者中更加难缠也更加无用的一方是政治叙述,因为这样一个叙述的出发点,是中国艺术中最有意义或者说最值得赞赏的作品,必然是直接表达政治抗争和激进的行动的作品。从这样一个态度出发,

这种政治叙述既无法说明为什么当代中国的艺术市场会如此火红，也讲不清楚在一个复杂而且不断变化的社会中，艺术和艺术家们所扮演的越来越多样的角色。也就是说，政治叙述中所包含的歧视性标准，使我们不可能对当代中国的艺术有全面的了解和把握，而作为一种越来越有活力的文化生产的一部分，当代中国的艺术恰恰是在全球范围内越来越令人瞩目。因此，要想对中国当代艺术获得充分的了解，我们需要改变视角，正如为了把握《建国大业》的多重意义，我们必须调整观看的姿态。

下面我将讲述的，首先是一群中国艺术家与当代艺术的发展过程的故事。这批艺术家并没有一个共同的信念，也没有形成一个特定的流派。他们是一批来自好几个不同代际的版画家，他们所进行创作的艺术形式，数十年间曾处于社会主义视觉秩序的核心地位，但近些年却在新的艺术格局中不断地被边缘化。这个故事讲述的是他们这一批艺术家，在艺术被逐步私人化、艺术所表达的政治远比公开抗议要复杂的年代里，他们所体验的焦虑，他们所抱有的愿望和不断进行的自我创新。从他们的反思中，我们将有机会来思考大众艺术意味着什么，我们可以看到艺术市场带来的冲击，同时也有机会对中国当代艺术进行评判。我希望这个故事提供的，是对当代中国艺术创作状况的一份个案研究。

挥之不去的两个焦虑

2011年5月，也就是欧洲美术基金会发布报告，称中国是全球最大的艺术市场之前不到一年的时间，在深圳这个南方新兴的大都市往西不远的观澜版画村里（其全称为观澜版画原创产业基地），举行了一个探讨当代版画所面临的语境与转型的艺术论坛。观澜版画村坐落在一个保存完好的客家古村落里，于2008年由深圳市宝安区人民政府、深圳市文联和中国美术家协会版画艺术委员会共同创办成立。

作为一个有政府和艺术部门支持的新的产业基地，观澜版画村的使命是发展出一个众望所归、世界一流的版画创作中心，把版画作为独特的艺术形式和有市场潜力的文化产品来大力推广。为了达到这个目的，版画村在成立之后，利用其丰富的资源修建了宽敞的版画工坊，并为其购置了顶级的印制设备，设立了艺术家入住项目，邀请国内外知名的版画艺术家加盟，同时还开办了专门展出版画的画廊，有系统地对版画市场进行开拓，并且开始组织一系列有评审机制的版画展览。观澜版画村可以说是通过市场机制和政府支持来促进艺术生产的一个大胆试验，在推动版画的产业化上展现出了极大的活力，其国际知名度也随之不断提升。比如说 2011 年举行的第三届观澜国际版画双年展，一共收到了来自 81 个国家 1991 位艺术家近 3700 幅参选作品，最后评选出了 248 幅作品正式参展[9]。

2011 年 5 月举行的"当代版画的语境与转换·中国版画发展论坛"，由数个机构共同举办，是与第三届观澜版画双年展配套进行的活动之一。参加论坛的是有影响的版画家、艺术评论家、版画教育家和学者。论坛一共组织了三场讨论，涉及版画发展所面临的诸多话题。引起与会者最大兴趣的第一场讨论的中心议题，是现代版画的发展历程，以及这种艺术形式在当代所面临的挑战和机会，所讨论的问题则包括怎样定义版画、怎样理解版画的可多幅复制的特性，以及版画创作与观念创新之间的关系。讨论还触及到了对版画的审美特质的理解。版画家应天齐（1949 — ）在他的发言中，对版画和版画艺术进行了区分，认为版画包括印刷工具和技术，而版画艺术则是"原创"的艺术。他督促版画家同行们努力维护"原创"的版画艺术的意义和价值，不要被大众和市场需求所左右。他还为版画创作在当代艺术中应该占有的地位进行了辩护。

论坛结束之际，总主持人、清华大学美术学院教授张敢对一天半的热烈讨论进行了总结，指出当代版画界面临着两种话语环境的压力：一

方面是艺术市场的压力,另一方面是当代艺术的压力。"前者是版画的社会生存环境,后者则是版画的文化生存环境",他认为这两个话语环境,引发了版画界的两种焦虑。一种是关于版画究竟是"原创"还是"复制"(因而也就相对低级)艺术的焦虑,另一种则是对"版画在当代艺术中方位的焦虑"[10]。

其实从1980年代中期开始,中国的版画家们就一直以复杂的心情,面对着来自逐渐兴起的艺术市场和日益活跃的当代艺术这两个方面的挑战。很多关心版画发展的人的共识是,版画界因为基本上没有受到当年横扫艺术界、带来了崭新的艺术观念和实践的"85新潮"的影响,所以形成了停滞不前和其后日益明显的衰落格局。到了1990年代初期,版画家们普遍意识到,他们的作品不仅失去了原有的社会价值和文化意义,而且也没有获得市场的认可,更遑论在日渐看好的艺术市场上占取一个份额。不少版画家此时甚至放弃了版画,转而去寻找其他一些收效更好的机会。让一些界内人士深感不安的是,当代艺术里出现的那些令人刮目相看、引领潮流的作品,很少是出自版画家之手的版画创作,唯一的例外,是徐冰和他绝无仅有的版画作品《天书》(1988)。理论家和评论家们因此常常认为,1980年代中期以后的版画界陷入了低潮,版画被边缘化了,或者说被其自身的惰性所局限。从此,突破版画边缘化状态的急切呼吁也就此起彼伏,连绵不断,一直到2011年的深圳论坛,我们仍然能清楚地听到这类呼吁的回响。突破的途径,通常是以口号的形式来表述当代版画家们必须采取的两个行动:走向市场,走出版画。

但这类简洁工整的口号,并不能说明其后面所包含的复杂故事。版画商品化和观念革新这两个突破口,听上去常常显得大而无当,而且相互间也没有有机的关联,更不用说各自都曾受到不同程度的质疑。商品化和当代化,实际上是对版画在当代艺术中被系统地边缘化的不同反应,这个边缘化过程开始于1980年代,其结果是逐步地把版画这种艺术形式

从其在社会主义视觉文化中所曾占有的中心位置排挤了出去。（在本书第一章中，我们可以看到版画曾经享有过的这种中心地位。）为了适应一个新的文化生产方式，当代版画家们不得不重新自我定位，并且在与其他艺术形式和实践的竞争中，来重新认识自己的艺术。这样一个重新定位带来了很多内容丰富而且深刻的思考和辩论，而且不仅仅局限于版画艺术本身。事实上，对版画状况的思考，带来了从历史的高度对日益被市场所左右的当代艺术生产机制的认识，这些认识在看到了当代艺术市场的活力的同时，也看到了其中的局限。

衰落还是退却？

早在1982年，评论家马克就写过文章，回答了"现在搞版画没有出路"这样的抱怨[11]。八年之后，在1990年，老版画家李以泰（1944—）就版画界当时所面临的艰难转型提供了一个极为全面的分析。在李以泰看来，1980年代中期，在改革开放的新形势下，中国的版画创作面临着新的历史转折。"这个转折的直接推动力，是国内文化开放政策的实施和国外现代版画艺术信息的大量涌入"，给版画界带来了新的技法、风格、观念和题材，也"为一批中青年版画作者的崛起创造了成功的条件"。他认为这个历史转折是中国新兴版画发展的第三阶段的开始，前两个阶段分别是新兴版画从开创到新中国成立的"革命性战斗性版画"，以及从新中国成立到1980年代初的"现实主义版画"。

虽然李以泰对这个刚刚开始的新阶段充满了乐观的期待，但他在文章中着力讨论的，是这个阶段版画界的滞后状态，"许多老大难问题，正摆在我们面前。中国新兴版画的进一步发展，面临着严峻的时刻"。造成这样一个严峻时刻的原因是众多而复杂的。首先，他坦言，"版画艺术在中国现今历史条件下不受重视"，革命的时代已经过去，全社会

都急于向革命式的动员文化告别,因此"现在用途最广的莫过于中国画,其次是雕塑和油画"。因为不受重视,版画家从体制上得不到应有的支持,甚至连必要的设备都没有保障,很多人因此而不再进行版画创作,甚至完全离开了版画界。此外还有一个具体的原因。由于在1950至1960年代提倡社会主义业余美术,"版画专业作者业余化"的现象延续至今,以至于受过专业训练的版画家仍然承担着众多的行政或社会工作,他们"缺乏整块创作时间,因而拿不出高质量的创作"。如果专业版画作者不能发挥核心和主导作用,李以泰表示,要想取得有国际影响的艺术成就是不可能的。

而版画艺术的发展所面临的一个更为严重的威胁,在李以泰看来,是艺术市场的兴起。"商品画的冲击已直接影响到版画创作事业的命运和前途。随着商品经济的发展,人们的价值观也开始从根本上产生动摇",他忧心忡忡地写道。以往发表版画的刊物因为销路不佳而愈来愈少,版画家的作品因而找不到出路,便只好转向艺术市场,向商品画靠拢。李以泰能够理解为什么商品画越来越有市场,但他同时认为,如果任其发展,商品画将冲击、瓦解关于艺术的很多基本原则。事实上,由于商品画已经成为风气,造成了版画作者对有悠久历史的黑白木刻兴趣越来越小,而一些新的流行款式则不仅矫揉造作,而且雷同化、公式化。李以泰因此警告说,一个放任自流的艺术市场,"势将冲掉中国新兴版画60年的光荣传统,冲掉社会主义文艺创作的主旋律,冲掉有深刻思想性和丰富精神内涵的力作,冲掉中国版画创作进一步繁荣、健康发展的前程"[12]。

今天读来,李以泰文章的结论仍然显得十分沉重,但这是1990年,他并不是在号召人们对愈逼愈近的艺术市场做出原教旨式的抵抗。恰恰相反,这位老版画家欢迎的是一种竞争态度,设想的是这样一个理想的局面,即风格各异的艺术追求都能得到提倡鼓励。比如说他竭力建议设置版画工作室,以促进铜版画、石版画、丝网版画和其他新版种的迅猛

发展。对他来说，当前版画创作需要面对两个迫切问题，一个是怎样在新的文化经济体系里确保版画的意义，另一个则是怎样让中国新的版画作品赢得国际认可、具有国际影响。而一个横扫一切的艺术市场，在他看来似乎并非这两个问题的唯一答案，也不是最终答案。

我们从一个历史的角度可以看到，李以泰对版画创作的"严峻时刻"的担忧，与1950年代初期很多人对当时版画发展的不满有许多相类似的地方。当时，随着共产党领导的革命在全国获得了胜利，版画作为此前以动员抗争为主的革命艺术，需要从体制和观念层面进行调整。但是在1990年，李以泰的目的并不是要让版画回到那种艺术直接为政治服务的状态，也不是希望看到版画只具有单一的社会功能。他提出的，实际上是一些具体的步骤，来帮助一个曾经具有巨大社会效果的艺术形式，转化为有竞争力的、普世共享的艺术。后来若干年中国版画界多次讨论和反复遭遇到的问题，他在这篇文章中几乎一一都触及了，同时他也提醒我们注意当代中国艺术领域两个影响深刻的发展趋势。

第一个趋势，便是在"文化大革命"结束之后，艺术开始不断地从公众生活中退脱出来。为这种退脱辩护的理由，是艺术应该成为独立的审美经验和专门的学术体制，而不是功利性的政治工具。在1970年代后期，这个说法在艺术家中间有着广泛的共鸣和支持，因为承认艺术的审美价值，是对"文革"期间一些极左政策的有力纠正，正是这些政策把艺术简化为直接的政治功能，同时也导致了对艺术体制的全面批判和破坏，在此基础上重新组合起来的艺术机构，在1970年代初期曾以推动广大人民的参与为主要目的。但在1980年，当力群这位从1930年代起便献身于新兴木刻运动的老版画家，公开认为"艺术从属于政治"和"艺术为政治服务"这两个口号有问题、有误导性时，他表达的不仅是那些在文革中受到冲击和迫害的一代人的心声，同时也是年轻一代、渴望更多自由空间的艺术家的观点。力群在《谈版画与政治》（1980）一文中辩论道，

艺术不应该臣服于政治，而是应该为人民和社会主义服务。既然"人民有各种各样的对于艺术的要求和爱好"，那么版画家就应该有理由去探索各种各样的想法、兴趣和风格。"事实上人民的社会生活比政治生活在任何时候都丰富的多，因此要求艺术为政治服务必然限制了艺术家去描写人民的多方面的生活。"[13]力群在这里没有涉及的是，想法和兴趣的多样化，实际上也取决于人民大众的多层次化，取决于个人的经验和身份能够得到表达。此外，他也没有解释，当没有一个政治话语或者机制来提倡集体艺术，鼓励公众参与时，艺术将以怎样的方式来使人民接受、为人民服务。

版画艺术在1980年代初期开始逐渐从公众生活退出的过程，实际上是后革命时代强烈的改革共识所提出的对艺术和文化生产重新定位的一部分。这样一个退出不可能一夜之间完成，而是在相当长的时间段里，在不同的层次先后展开。首先，当艺术家们意识到不必只处理有政治意义的题材和情感时，普遍的感觉是创作自由带来的兴奋。版画家郑爽（1935—）在1981年创作的套色版画《绣球花》在当时引起的广泛注意和高度评价，就是一个很好的例子（图6.1）。正如艺术评论家尚辉所说，在1980年代上半期，众多的版画家都倾向于描绘轻快优美的地域风情，"这种审美意趣的追求体现了当时对于'文革'政治美术的反叛，是整个社会审美意识的觉醒与艺术审美性创作的时代需求"[14]。

随之而来的，是个性表达和自我意识逐渐深入人心，并成为关于艺术的一般论述的基本价值。到1990年，举例来说，著名版画家李忠翔（1940—）就把"艺术上的多元化、多样化"与"家长制、一言堂"相对立，认为"版画的突破，必须从理性领域对群体意识作深刻的否定，倡导版画家们独立的精神追求与主体意识，从根本上逆反封闭型的儒教理性文化心态"[15]。"文革"结束后的主流话语一直就在提倡艺术多元，但在1990年代初期的语境里，多元俨然成为对有社会责任感的艺术的有

图 6.1　郑爽，《绣球花》，1981，水印套色木刻

效解毒药剂。具有集体意义的社会艺术，与具有集体意识的艺术运动一样，都让人敬而远之，唯恐避之不及。

与艺术家们对具有社会使命的艺术失去兴趣的同时，是对艺术技巧和专业训练的日益重视，具体表现为在当时广受推崇的所谓"纯化版画语言"的努力。尤其是对年轻的版画家来说，"纯化版画语言"的目的，便是突出版画的形式特征，比如说木版的条纹肌理、印制过程中独特的印痕和效果等，以便和其他媒质区别开来。随着版画艺术在技术上越来越成熟复杂，系统的专业素质训练也就成为不可或缺的准备和资质，正如版画家宋源文在当时的一篇文章里所强调的[16]。在改革时代，普遍推行的学术资质化、文凭化在中国社会的全面重建中，起到了一个至关重要的作用。恢复对专业知识和体制等级的尊重，对社会生活和精神生活进行分门别类的划分和归类，因此而把政治转化为具体局部的、常规化的操作，这一系列过程有效地促成了社会心理向后革命状态的转变。这个转变也就是著名的思想家和批评家汪晖所说的发生在1990年代的全球性的"政治的去政治化"的一部分[17]。

于是，随着专业标准的不断加强，此前以大工厂和农村公社为基础的业余版画群体不再引人注意。从1950年代起，提倡和组织这些业余版画群体曾是版画界的努力目标，但到了1990年代，这些群体得到的支持和认可已经是寥寥无几[18]。取而代之的，是学术圈子和艺术趣味开始对在全国举办的不同层次的版画展览的内容和风格，发挥着决定性的影响。

也就是说，当李以泰在1990年分析版画所面临的严峻挑战时，版画这种艺术形式的基本面貌已经发生了改变，不再是一种面向大众、政治效果鲜明的艺术形式，而是重新自我定位为审美意义上的美术。版画领域的这番转型，通过两个不同的层面来实现：一个是在审美价值上**对趣味的推崇**，另一个则是在体制层面上出现的**学院式规范化**。著名的版画研究者齐凤阁在论述20世纪中国版画的语境转换时，指出在80年代中

期之后，推动版画发展的动力一方面表现为对新的视觉语言的追求，另一方面则是版画的"本体建设"。"精粹技艺是新时期版画家们的普遍追求"，在齐凤阁看来，正是"这批新生代画家对版画语言的纯化及在技艺上的刻意求索，促进了我国版画的现代化"[19]。然而，当版画从必须服从的公众生活和政治使命中抽身而退之后，一方面带来了风格的多样化和创造力的高涨，但另一方面却并没有出现新的有效机制，来帮助版画家们走出自己的圈子并保持与社会的联结。因此便有了李以泰在1990年发出的质疑："辛辛苦苦搞出来的版画创作，其价值如何体现呢？难道就仅止于自我欣赏？"这是一个很实际的问题，而提出这样一个问题，也就意味着李以泰及同时代的版画家不得不面对艺术市场的兴起这样一个事实。

市场与版画困境

李以泰在1990年对版画创作的现状进行思考时，所讨论到的一个新的、远为复杂的情形，便是商品画带来的冲击；艺术市场的出现，迫使版画家们去面对一个从根本上影响到他们创作的新问题。这个新的状况使得一些版画家开始对版画的去大众化进行反思，同时还有另外一些版画家则重新思考版画与当代艺术之间的关系。不出所料，对艺术市场，或者说艺术商品化的最初反应，基本上呈现为两个截然相反的态度。一种态度便是对商品画所带来的负面效果深表担忧，这种担忧在李以泰的文章中明确地表露出来；另一种态度则是乐观地把艺术市场看作是使艺术走向大众的有效中介。

比如说版画家李忠翔与郝平（1952— ）曾在1989年联名发表文章，指出正在发生的"深刻的经济大革命"带来了"商品社会"这样一个生态环境，因此"版画艺术的商品化发展，是不可回避的必由之路"。"社

会的商品化需求,将打破过去版画创作的那种单一的、狭小的生存与出路格局,形成多样的、多元的和多层次的社会发展机制"。他们认为版画必须以商品的形式进入普通人们的家居,实现社会流通。他们充满信心地预言,随着"大批小康之家的出现,具备了相应的经济购买能力,为版画艺术发展提供了最好的契机:版画将逐渐大量地作为商品而进入国内绘画市场"。人们的文化素养也将逐渐发生变化,"从过去欣赏年画门神月份牌,变化为对西洋名画复制品的喜好,进而用高档的大幅彩照悬挂客厅,并逐步意识到要用艺术品原作装点以显示其层次更高"。消费行为的这种变化对版画家来说是一个极好的机会,因为"版画的最大特性和优势也在于它的复数性",版画家用同一刻版所印制的系列作品中的每一幅,都应该视为艺术原作,但也正因为其是"具备复数性的版画原作",其价格自然比一幅油画或是水墨画要低廉得多,因而也就"更适合于中等财力的家庭购买收藏"[20]。

这样一幅让人浮想联翩的图景,即成千上百万户中产阶级家庭都以版画原作来作为艺术装饰,在其后很多年对众多的版画家都具有莫大的吸引力。整整十年之后,仍然有很多人坚信,一幅恰如其分地装裱好的版画作品,是一个中产家庭的客厅的最佳搭配[21]。2003 年,作为云南美术家协会的主席,郝平重温了他和李忠翔 15 年前提出的发展版画的"商业机制"的口号。他不得不遗憾地承认,版画迄今并没有"大量地作为商品"进入绘画市场,但仍坚持认为版画"走进千家万户绝对不只是梦想"。为了激发大众收藏和欣赏版画的热情,郝平呼吁版画家们应该有一种与大众进行文化沟通的"谦和态度",创作符合大众审美需求的作品。版画家们必须"俯下身来,专门为他们而创作,为他们提供初级的、普及的'产品'"。但他紧接着又强调,"这绝不是在提倡'媚俗'",而是指出一条使版画作品实现与市场对接的有效途径[22]。

然而,即使艺术市场和新的中产阶级出现之后,版画似乎并没有获

得太多的青睐。与油画和水墨画在 1990 年代的火爆相比，版画所占据的市场份额几乎可以忽略不计。对这个情形，版画家钟长清（1949 — ）于 2000 年在《艺术探索》做了一个鞭辟入里的分析。他首先对中产阶级这个说法提出了质疑，直言"我们的国力还非常薄弱"，"经济实力的悬殊导致人民群众生活水平的悬殊，以眼下中国普遍的生活水平而论，艺术品要进入'寻常百姓家'是不现实的"，尤其是当我们考虑到城市居民与广大农民在生活水平上的巨大差距时。他还指出，除了公民的购买能力，"民众的文化背景、艺术修养及审美习惯等多种问题"，也决定了版画与其他画种相比没有太多优势，不可能成为人们在做室内装修时想到的首选。大家往往会考虑到不同的文化因素和联想，而选择传统的水墨画或是更现代的油画。

其次，钟长清指出从 1990 年代至今的艺术市场，实际上"完全受制于境外画廊或国内某财团"，普通民众并没有成为主要购买层。在艺术市场中立住脚的，其实只有"少数美术圈内的'腕'级人物和虎虎生风的后起之秀"。即便是那些受市场欢迎的作品，很大程度上依靠的也是精致的包装和舆论工具的宣传。既然艺术评论家们对"有文化品味的前卫之作"的热情远远超过对传统艺术的关注，"因而也才形成版画阵营中有相当一部分人想置身于这种'当代文化的深层思考'之中而不被冷落"，也就是说竭力去获得当代艺术或前卫艺术的身份[23]。

在新世纪到来之际，为他们的作品寻找"出路"是一个让很多版画家热切关心的话题。但与那些认真地讨论怎样才能把版画作品变成炙手可热的商品的同行们相比，钟长清有着不同的关注点。在这篇发表于 2000 年的论文里，他对艺术市场本身进行了批评性的分析，提出了几个核心问题。他清楚地看到，艺术市场作为一个体制，更关心的是盈利而不是艺术（"商人总是要赚钱的"），同时也是一个复杂的全球同步的运作方式，有着自身的利益和兴趣点。另一方面，他也拒绝把大众理想

化，他所讨论的大众或"民众"指的更多的是一种文化修养，而不是一种政治身份或力量，而这种状态是不可能一夜之际改变的，只有通过不断的努力和培养才可能逐渐改善进步。但这并不意味着他看到的唯一出路便是放弃。恰恰相反，他认为真正伟大的艺术作品并不一定要靠市场上的成功来衡量，因为"艺术市场的成功与否与艺术质量、学术定位并非都成正比"。如果我们不仅仅以市场反应这种并非绝对的标准来考察，他觉得其实目前版画面临的处境是非常正常的。在这一点上，钟长清的判断远非绝无仅有。很多有影响的版画家在这前后都有同样的观点，即和其他画种尤其是油画界的热闹非凡相比，版画家们不像那些同行们一样手忙脚乱，焦躁不安。版画家们因为受喧嚣嘈杂的市场制约比较少，反而获得了一个相对安静的工作环境，能够静下心来进行艺术创作[24]。

钟长清在他的论文中还提到了一个很多人将反复讨论的问题。随着人们对版画在艺术市场中不受重视的担忧日益增长，一个变得愈发挥之不去的问题，就是版画作品是复数的、甚至可以说是相同的印制品，而不是独一无二的更有价值的艺术品。钟长清认为文化习惯和对版画缺乏足够了解，是公众不把版画作品作为有价值的收藏品看待的主要原因。但他同时也指出，当前的艺术市场几乎完全是面向富有的画商和投机人。这种状态在其后的十年里实际上有变本加厉的发展。艺术市场的规模得到了大幅的扩张，种种艺术拍卖上拍出的天价作品，让收藏家们相信艺术交易是个好生意。而对那些出入艺术拍卖场的投机人来说，一幅版画作品的投资价值实在是很有限，原因很简单，因为这样版画一幅作品往往是多幅的，而不能说是绝无仅有的。

版画研究者张新英在 2006 年总结道，版画的两个特性——间接性和复数性——使得其在艺术市场上成为一个很尴尬的商品，因为这两个特性对通行的艺术价值评估和增值体系带来了挑战。张新英认定是一个缺乏管理和规范的版画市场和一些收藏者的唯利是图，"导致了版画在艺

术价值和市场价值之间的明显的差异"，但她似乎也承认，可以重复印制（或者说印数编号不严谨）的版画作品在进入市场时确实是一个难解的问题[25]。

我们在这里看到的是一个不无反讽意味的现象。在 1930 年代，现代版画被引进介绍之初，木刻版画的提倡者和实践者的共同信念，便是木刻是民主的、革命的艺术形式，因为只从一块木板出发，艺术家便可以印制出不只一张版画。他们认为版画是新的大众艺术，其意义便在于拒绝拜物教式的对艺术品的私人收藏和占有。迟至 1987 年，徐冰，这位有版画背景的观念艺术家，还专门撰文来论证"复数性"和"间接性"是版画有别于其他画种的根本特点[26]。然而在一个艺术市场成了特殊股票市场的时代，投资者却可以对版画视若无睹，恰恰是因为在他们看来，一幅印制出来的版画不可能以完全排他的方式被收藏和占有。一直到 2011 年 5 月的深圳版画论坛，关于版画由于其复数性因而不像其他画种那么有市场价值的焦虑，仍然深深地困扰者版画界人士。

在谈到怎样来面对这样一个显然是盘根错节的困难局面时，钟长清在他的发表于 2000 年的文章里对版画界的同行们提出了一个明确的忠告。如果仅仅为了进入市场，便对版画进行各式各样否定自我特色的改良，走入的无疑将是一个误区。他认为这种做法是短见的，因为"一个画种要长期立足于画坛，只有坚持自己的艺术特性，发展这种艺术特性才是根本之道"。钟长清在这里所针对的，是当时在版画界开始具有一定影响的一种说法。根据这个说法，为了能加入当代艺术，同时让版画走出困境，版画家们在创作时不应该拘泥于木版或石版之类，而是应注重利用各种新的印刷技术来制作图像。只有当其关注的中心不再是媒质本身的纯粹性，而是图像的生成和制作时，版画家才能够跟当下的文化和现实保持更有意义的联系，也只有如此，才能促使版画家保持更大的创作欲望。提倡这一观点的批评家王林在 1994 年如此写道："如果我们不是

以辞害意,不是把版画视为'版'之画种,而是以之为印制图像之艺术,其纵横驰骋的领域本身就与当代性难舍难分,更何况艺术发展至今,早已突破画种区别,我们何必要画地为牢呢?"[27]克服版画在当代艺术中被边缘化的最佳途径,从这个角度看来,就是重新思考到底什么是版画这个根本性问题。

因此,在新世纪开始之际,钟长清所观察到的,是日后将影响版画发展的两个主要因素的交集。一方面是市场,似乎在不断地提醒人们,版画因为不可能作为独一无二的艺术品来推销,因而是一种尴尬的、打了折扣的商品;另一方面,则是艺术批评家和分析者开始异口同声地鼓励版画家们革新自己的艺术,努力克服版画的边缘地位。这类号召的基本出发点,便是认为版画没有能够在当代艺术中占有应有的一席地位。可是,在1980年代末期开始发展的中国艺术市场,从一开始,其主要推动力便是一种特定形式的当代艺术。艺术市场和当代艺术话语的这种交集究竟意味着什么?从这两个不同的机制对版画艺术所带来的压力,我们对艺术市场和当代艺术可以有什么进一步的了解?或者更具体地说,为什么一些批评家不把当代版画看作是当代艺术?

当代艺术及其局限

鼓励版画家走向当代艺术的呼吁,可以说在2001年前后达到了一个高潮。在这一年,艺术理论家高天民激情地喊出了"走出版画"的口号。围绕着版画必须通过对自身媒质进行更新来获得当代性这个主题,高天民在《走出"版画"》一文中建构了一个高度概括的历史叙述,来说明拓展版画理念的必要性。按照这个叙述,版画界在1980年代中期所追求的"版画本体意识的提升"一方面带来了新的具体的艺术表现形式,但另一方面则造成了版画家对完美技艺的迷恋,把画种的纯正性置于观念

创新之上。他把后面这个趋势称为版画的"自我萎缩",因为对艺术形式特点的坚守,导致了对探索和实验的僵硬抵制,也就使得版画的艺术表现力和普遍性大打折扣:"以本体意识的全面提升为趋向的自我萎缩已严重制约了中国当代版画的发展,形成版画界普遍的迷茫和困惑。"

高天民把这个"自我萎缩"阶段概括为"强调形式决定内容"的阶段。在他看来,这实际上是对此之前从1930年代直至1980年代中期现代版画发展历程的一个反应,而这样一个历史时期的基本思潮是形式服务于内容,或者说艺术从属于政治和社会。艺术界从1970年代末期的发展,在高天民的叙述中,主要是一个把艺术从政治中剥离出来的过程,也就是常常被赞许为"让艺术回归自身"的过程。这样一个"艺术自律的重建"成为1980年代中期实验艺术和先锋艺术兴起的前提条件。"自1980年代中后,版画在美术界普遍的现代主义风潮中,逐步降低甚至排斥题材,而强调形式决定内容。"但在2001年,高天民提出应该寻求一个辩证的统一:"中国版画已开始进入第三个阶段,即观念扩展期。""只有通过观念的扩展才能扬弃由于强调版画的自为性而造成的自我封闭和技术崇拜。"更具体地说,随着"版画"概念的扩展,各种材料和技术所制造出来的所有"印痕"都可以看作是版画的延伸。"在这种观念下,不仅版画的复数性特征及版种选择在此已不重要,而且也使版画在题材和技术上具有了更广阔的适应力。"高天民的结论是,只有这样"走出版画",版画才能作为"当代艺术",而不只是一种技术性的画种来继续存在和发展下去[28]。

在其后的2002年,曾经获得全国版画展金奖的版画家陈琦(1963—)对高天民"走出版画"的口号进行了呼应。"在中国现代美术舞台上,版画不被关注已是个不争的事实",陈琦在其《走出边缘》一文中如此开门见山地写道。而对这样一个局面的出现,陈琦认为版画家们负有不可推卸的责任。当版画经历了从"政治实用"向"艺术审美"的转型之后,

版画家们对版种开拓与技术完美的追求,导致他们"忽略了对现代人文精神的关注","对新艺术思潮的漠视与冷淡和对技术追求的高涨热情是上世纪末中国版画家的集体写照,在客观上已被逐出中国现代艺术的舞台而成为孤岛上自给自足自娱自乐的荒民"。不仅如此,狭隘地固守版画家角色,"也使得版画成为其他艺术家难以涉足的艺术怪圈"。因此,陈琦认为,对于版画这一艺术形式,"我们面临的最大问题不在技术上而在于艺术理念的贫乏和当代文化针对性的迷失。我们首先是具有自己成熟观念的艺术家,然后才是版画家,我们全部的价值体现在作品的思想含量,而不是版画艺术形式本身"[29]。

版画家陈琦和理论家高天民同样强调了版画家参与当代文化,版画融入并成为当代艺术的一部分的重要性。他们都认为版画艺术的未来,取决于版画家们是否愿意或敢于走出形式主义的樊笼。但另一方面,他们都没有提及版画应该回归到直接参与政治和社会实践,他们只是把那种状态看作是当下环境的历史缘由和背景。他们呼吁的是新的出发,使版画作为一种充满潜力和创新的艺术形式走进当代艺术。换言之,对文化生产而不是政治效应的追求,是他们的共同目的。

与此同时,当代艺术在两位论者那里都有着明确而具体的含义。当代艺术并不简单地意味着在当代出现或产生的艺术,而是指代着特定的艺术实践。这类艺术挑战现存的艺术模式,强调的是观念突破,并且不断地开拓探索新的媒体和新的领域。更合适、更准确的名称,其实应该是"实验艺术",或者说充分体制化了的、由体制催生的"先锋艺术"。这也就能解释,为什么在高天民文章的结尾,他需要强调学院在推动版画创新上的重要性:"它作为新知识的传播地还在不断地膨化出新的经验,培养出自己的敌人——这正是中国的学院在当代艺术中仍具有生命力的原因所在。"

为了参与到当代艺术中而"走出版画"的口号,在关于艺术市场这

个问题上,也有着特定的指向。这样一次毅然的走出,想要达到的对象并不是公众,而是一个特定的艺术市场或者说艺术体制。陈琦和与他想法相同的人所设想的当代版画,实际上并不是如郝平在1980年代末鼓励版画家去创作的、以满足人们精神生活需要的那种文化产品。也就是说,作为实验艺术的版画,远非作为大众美术的版画。走向当代艺术的版画想进入的理想状态,其实是一种精英式的、前沿性的研发探索,这类探索往往是在美术馆和专家内行那里,而不是在普通人家的客厅居家里,去获得好评和荣誉。而如果这种当代艺术化了的版画对当下的艺术市场有吸引力,并不是因为艺术市场如何热心提倡探索冒险,而是因为如此一来,版画便可以利用各种机制所提供的资源,其中便包括艺术批评和话语权,来使得版画作品可以在现存的精英取向的艺术体制中分享市场。正如高天民所说,一旦版画作为实验艺术出现,那么一幅版画作品的复数性就将不再是一个问题。也就是说用观念上的探索创新,取代政治与文化生活上的积极能动,成了版画这个曾经极其耀眼活跃的艺术传统在当代避免走向衰落的应对之策。

当然,把艺术市场想象成只关注当代实验艺术的发展是天真幼稚的,但毋庸置疑的是,实验艺术在不断地推出新的风格和视觉冲击时,其亦步亦趋的实际上是市场逻辑本身。显而易见的另一个事实是,中国出现的狭义的当代艺术,从一开始便由现存国际艺术体系作为中国的先锋艺术来培植提倡,并且与特定的对政治的理解密切相关。国际社会对当代中国的先锋艺术的关注,遵循的仍然是我们在本书第五章所讨论的"不同政见预设",也就是把实验艺术一律看成是对一个高压集权的政体在政治和文化层面进行抵制、表达异议的一种形式[30]。这种关注也可以说表达了一种地缘政治无意识,贯穿了1990年代在中国之外出现的对中国当代先锋艺术的众多欢呼。同样的关注,在最近则表现为对艾未未的广泛声援,这类声援高度支持他做一个"勇敢"的持不同政见的艺术家。

对一位研究现代中国版画的学者来说，版画艺术在 20 世纪的变迁历史为我们提供了一个批评框架，可以由此揭示出狭义上的当代艺术的局限性。在发表于 2007 年的一篇文章里，张新英对现实主义这个曾经是中国现代版画主流的当代意义进行了追问。在她看来，1980 年代中期的新潮美术运动，亦即她所说的 "80 年代的当代艺术运动"，"打破了中国成熟了半个世纪之久的文化信仰"，而正是这种信仰在 20 世纪中期曾经带来了面貌一新的艺术创作，尤其是在版画领域，其明证便是这一时期的作品在今天看来都具有鲜明的文化身份。但在 1980 年代之后，张新英评论道，"中国当代艺术便进入了一个无主流、无信仰、无秩序的时代，形形色色的新艺术形式'你方唱罢我登场'，各种思潮的冲击摧毁了原有的价值评价体系"，其后果便是 "社会性的、正面的、稍带说教性、建设性和歌颂性的主题，在'为艺术而艺术'，'艺术不应该承载太多的社会内容'的论调下显得无力而苍白。"版画曾经作为公众艺术而广为流播，同时具有直接的社会效果，跟这样一个传统相比较，当代艺术便显得精英化到自负的地步，而且与公众趣旨和关注格格不入。

张新英在重温了 20 世纪版画发展的历史后，感叹道，"这是一个需要重建信仰的时代。不管社会发展到一个什么阶段，我们还是需要明确，艺术的本质是什么？艺术的目的是什么？艺术的意义是什么？艺术的价值又是什么？"[31] 但她同时也很清楚地意识到艺术市场拥有的巨大影响和消费文化的需求。在同时期发表的一篇关于当代版画的 "荣誉和困惑" 的文章中，她指出因为版画没有像先锋艺术那样产生具有争议性、轰动性的作品，因此无法在市场上引起消费者的注目[32]。

从她对版画发展史的理解出发，张新英认为当代版画面临的最大挑战，便是怎样平衡 "'精英化'的艺术发展同'大众化'的艺术需求之间、以艺术普及和艺术教育为目的的公共性同以创新求变为追求的学术要求之间的矛盾"。她的结论是，这个挑战实际上也正是 "当代整个美术界

所面临的共性问题:'精英化'的艺术发展方向是艺术家在当代学术思潮影响下的必然选择,也是当代社会发展和艺术发展的必然结果……市场竞争机制的引入则是'精英化'产生的直接诱因"[33]。张新英对当代版画的困境的观察,提醒我们看到这样一个浅白的事实,即在一个复杂多层的社会中,光靠艺术市场不可能实现艺术应该履行的诸种职责,正如市场机制不可能满足人类生活所有的需求。这些观察同时还让我们认识到,产生于当代的艺术是比当代实验艺术要广泛得多的一个概念,而这一点我们在以下将介绍的三位版画家的不同趣旨中得到进一步的印证。

不可否认的是,无论是艺术市场还是狭义的"当代艺术"概念,都无法回答或者满足版画这样一种曾经在社会主义视觉文化的创造中起过关键作用的艺术形式所包含的历史愿景。而如果换个角度,版画艺术在当代所遭遇的种种体制性困境,可以让我们像借助后视镜一样,清楚地看到社会主义时代艺术创作的诸多特色。为了集中打造一个新的属于公众的视觉文化,中国的社会主义艺术曾力求走出学院之外,而不是以博取专家或内行的首肯为标准。艺术的目的在当时是帮助推动新的社会政策和行动方案,而不是为了昭示趣味的高低或是文化等级的优劣。对业余画家参加创作的鼓励,对艺术家深入生活的强调,传达的是一种反精英的理想,按照这种理想追求,艺术应该是有机的、共享的经验的一部分,是对劳动分工的克服,对各种特权体系的超越。

然而,为了实现这样一种极具浪漫色彩的理想而采取的严厉措施,以及这样一个理想所带来的激进的后果,最终导致了人们对此种理想的讳莫如深,敬而远之。因此"文革"结束后出现的改革时代,按部就班地重新确立专业知识的权威,肯定艺术创作的自律,重建学院体制,其目的便是为了防止艺术以及整个社会不再有被政治激情和行为冲垮、凌驾的危险。改革时代同时也意味着,曾经被当作同心同德的社会主义大众将逐渐地解体分化,取而代之的,是对不同的才干、职业、利益以

至阶层的认可和接受。正是在这样一个转型里，新一代版画家更看重艺术风格和创作上的多元，把突出版画的审美特性作为努力目标。与此同时，使自己的艺术走出小圈子、接近更多观众的愿望却萦绕不去，无法忘怀，因为那种曾经鲜活有力的关于艺术的理想，即创造一种普遍参与、有社会效应的艺术的理想，实在无法通过各种去政治化、专业化，或是商业化的手段策略来彻底遏制消解掉。

关于版画艺术的命运的当代焦虑，一方面可以解读为对当代艺术体系的失败之处的批判，另一方面则是显示出了一个过去了的传统的价值所在。张新英之所以觉得20世纪中期出现的中国版画如此让人耳目一新，感叹其"难能可贵的质朴和真诚"，"为它的言之有物和语言之力度所折服"，是因为在她看来，这些作品与我们当下的想象方式和关注内容大相径庭。这种和文化身份有关的焦虑显然并不局限于版画界，而克服这种焦虑的积极方式，常常以对社会主义视觉经验的重新认识和发掘为起点。在王广义和徐冰的作品中，我们看到，社会主义视觉经验为在当今的世界创造不拘体裁、跨界越限的艺术作品提供了重要资源。在当代中国最优秀的一些版画家的作品中，我们也能看到这个资源的积极表达或者重新发现，但前提是把这些作品看作是当代中国的艺术不可或缺的一部分，而不是以教条的、画地为牢式的"当代艺术"这个框架来做裁取判断。

三位版画家和他们不同的选择

在看到中国版画界在最近几十年所面对的诸种挑战之后，我们也许会怀疑是否还会有人愿意去做版画。讨论版画当前状态的文章和评论充满了焦虑，流露的急迫感可以说是扑面而来，让我们不禁觉得版画艺术几乎就是濒临绝种，无可后继了。而事实上，如果我们细心了解一下，

尤其是当我们注意到不同的版画家们在相互重叠的诸多空间里所扮演的各种角色时，我们发现的将是一个层次丰富、而且可以说是生机勃勃的格局。

对当代版画来说，最重要的体制空间无疑是各美术学院。当今活跃于版画界的艺术家，几乎无一例外地都在美术学院接受过正式训练，而且大多数留在美术院系任教。2007年，齐凤阁曾指出，学院版画家作为一个群体已然是版画创作的主要力量，其能量和重要性不仅大大超过了曾经十分活跃的业余版画家群体，也远胜于以画院（包括美协、美术馆）为立足点的专业版画家[34]。确实，版画系在各高等美术学院的学术建制中仍然占有主要地位，这样一个建构定型于1950年代，其根源在于当时对版画的重要性及其历史传承的体认。1980年代以后，各美术院校的版画系，正如各美术院校本身，都经历了大规模的扩展和重组，吸收了诸如石版、丝网等新的画种，同时也开设了新的教学内容和课程。同时，随着高等教育规模的迅速扩大，进入美术学院学习版画的学生实际上也越来越多。

版画在美术学院教学体系里的突出地位，属于社会主义时代留下来的资产，也反映了那个时代的文化取向，尽管版画在当代社会不再拥有其曾经有过的显著的文化意义和象征地位。这种体制遗留和当代发展之间的不和谐或者说张力，当然不仅仅局限于版画，但却常常让很多人，尤其是那些偏好纯正明了的人，感到莫名的焦虑，对交错并置的状态感到一筹莫展。但恰恰是这种张力，也许能激发有意义的争论和新的可能性。比如说"学院版画"这个概念提出来后，有些人觉得很兴奋，而另外一些人则觉得不妥并且不安。一方面是齐凤阁认为学院版画对于版画在技术和观念上的突破具有不可替代的重要性，另一方面则有一些版画家，比如说老一辈的李树勤（1942—），就提醒说以学院为根基的版画创作，不能走精英化的道路，脱离社会生活和公众观众[35]。双方争论的焦点，在于"学院版画"究竟是描述艺术创作的条件之一，还是预设了一种审

美取向和价值。

不少关注版画的人都注意到，学院就像一个避风港，在近年为很多版画家提供了一个稳定的、而且也很活跃的生存环境，让他们避开了市场的嘈杂。当代版画中最有创意、最引人注目的作品，大多是以学院为基地的版画家们创作的。这个现象，从参加 2006 年至 2011 年间在深圳举办的三届"学院版画展"的版画家名单中便可见一斑[36]。但并非所有以学院为基地的版画家，都乐于见到自己的作品被称作"学院版画"。这些版画家也许属于学院，而且得益于学院的环境，但其实学院和版画家双方面都不愿画地为牢，把学院体制作为限定版画作品影响力的框框。实际上学院起的作用，可以远远大于提供一个避风港或者是划出一个界限。既然其功能之一是系统地推动学术创新，那么学院体制本身也就使得版画家有可能开拓新的领域，寻找新的方式来走出学术圈子。刘庆元便是认真探索这样一种可能性的版画家，他所执着追求的，是让版画艺术走进社会生活，走进公共空间。

出生于 1972 年的刘庆元，24 岁时从广州美术学院版画系毕业后，先在广东省外语艺术职业学院任教，然后于 2010 年回到广州美术学院实验艺术学院担任副教授。1999 年，他的第一个个展在广州海珠区的独立经营、文艺气息浓郁的博尔赫斯书店举行，展出的全部都是视觉鲜明的黑白木刻。这次展览的地点和内容，都明确表达了年轻的艺术家在未来很多年都将坚守的艺术激情。他创作的版画很长时间里都是油印的黑白木刻，而且有意识地运用了德国表现主义的视觉语汇，以及 1930 年代的中国现代版画的风格。在好几个系列作品里，我们还能清楚地看到著名的比利时版画家法郎士·麦绥莱勒（Frans Masereel，1889—1972）的影响（图 6.2）。跟麦绥莱勒一样，刘庆元最善于表现的题材也是都市生活。他曾经这样阐述自己的艺术观念："艺术除了为生活服务更为观察生活服务。所以，我是徒步者而不是观光客……我的创作从来就不是一种方法论，

图 6.2 刘庆元,《都市青年 No.2》,1998,木刻

它或许是更像一场传统戏仿当代生活的非正式的有趣实验。"他这样描写黑白木刻的意义:"作为一个印刷艺术家,如何在'公共空间'呈现'传播的图和转译的像'成为我不断面对的有趣尝试,木刻让我始终保持独立、清醒的工作意识,这可能是目前为止我最健康的推动力了。"[37]

在《现实一种》(1999—2004)这个系列中,刘庆元集中捕捉刻画都市里的街景人物,用醒目的黑白木刻形式,把孤独叛逆的青年、茫然无措的孤独者、失恋的男女、喧哗的人群和声嘶力竭的摇滚乐现场,精炼而又深刻地呈现在我们面前(图6.3)。诗人黄灿然在这些木刻中看到的是略带忧郁的抒情诗,"那一幅幅画面打开一个个抒情诗的空间,使我涌起写诗的冲动……唤起想象,唤起回忆,唤起无限的空间感(哪怕是在户内),正是刘庆元作品的抒情方向"。而批评家杨小彦看到的是"半个世纪以前粗放的黑白品位,这种黑白品位早就销声匿迹了,被一种小心翼翼、造型准确、面貌娇媚的精细版画所代替"。他认为刘庆元让一种曾经以其战斗性为特色的艺术形式在当下获得了新的生命,"对他来说,生活中的一切都非常重要,从喝水、起床到做爱,从聊天、逛街到打哈欠,无一不重要,也无一特别重要"[38]。

在刘庆元的木刻作品里看到他对1930年代的先锋派风格的大胆呼唤,是认识他的当下意义的一个方面,而他使公共视觉领域复杂化的努力,与曾经激动人心的先锋派艺术运动的一个深刻欲求更是相互呼应,那就是把艺术和社会生活重新有机地连接起来。在过去的十几年中,刘庆元在各种场地展出过他风格鲜明的木刻作品:美术馆、画廊、书店、市政或艺术表演中心,以及广州地铁站(图6.4)。他还以木刻语言制作了众多的招贴海报、指示牌、书签、记事本、T恤衫,甚至涂鸦,并为报纸和杂志设计制作了大量插图。2011年,在接受《艺术世界》的一次采访中,刘庆元表示,"木刻让我与后革命时代同行,而且以木刻介入当代艺术更有挑战。"他的希望,是自己的作品在当下的视觉环境里"通过'宣

图 6.3 刘庆元,《珠江夜游》,2002,木刻

图 6.4 刘庆元,《晴城》, 2009, 装置

传+广告+扁平化'的特质能再次撩拨大众视觉的占有欲"[39]。也就在那一年,他为深圳一家新开张的、名为"旧天堂"的独立书店设计了招牌,并且在店内书架上展示他的木刻作品。此外,他还参加了一个在安徽碧山进行乡村建设的"碧山共同体计划",作为艺术家来到乡间,并为这个项目创作了一套名为"碧山刻纪"的2012年月历。在这套作品中,刘庆元转而采用了欢快的大红色来作为画面基色,一位执着而沉静的年轻人几乎出现在挂历的每一个月份中,而这样一位年轻人正是活跃在艺术家的想象天地里的主人公之一。

在当代版画家中,刘庆元对保持艺术与日常生活之间密切联系的强调,可以说是最旗帜鲜明的(图6.5)。正如杨小彦所评论的那样,对刘庆元来说,木刻是一种呼吸,他的艺术宗旨便是木刻的日常性。"木刻成了他每天必作的生活功课,黑白成了他每天衡量现实的一把标尺。"[40]艺术家也相信可以通过自己的艺术去处理和面对无穷的话题:"我现在觉得,木刻有永远做不完的题材,因为中国就是一个木刻时代。"[41]这种姿态并不意味着刘庆元所做的就是把自己的艺术直接变成社会批评,或者是放弃了对新的观看方式的追寻。恰恰相反,他不断地进行新的尝试,目的便是拓展木刻艺术的视觉潜能。他在2010年的上海双年展上展出的《混血Ⅰ》这件装置作品,以黑白木刻为元素,借用街头艺术甚至涂鸦的形式,配上灯光和彩色背景,可以说是叩问我们当代视觉经验和记忆的一个极有意义的尝试(图6.6)。

从艺术风格和自我定位的角度来说,当代版画家中和刘庆元形成鲜明对比的,莫过于来自云南思茅(现改名为普洱)、比他年长十岁的版画家贺昆(1962—)了。将两位版画家的作品放在一起,我们马上便可以直观地看到,他们使用的视觉语汇是多么不同,尽管都是木刻版画。他们之间的差异可以说是全方位的,也很有代表意义。

生长于思茅的贺昆1980年毕业于思茅师范高等专科学校美术系,毕

图 6.5 刘庆元,《城市,让生活更美好!》,2010,木刻宣传画设计图

图 6.6　刘庆元,《混血 I》, 2010, 装置

业后不久便在当地一群喜欢版画创作的年轻人中间崭露头角，而正是这一批年轻的云南版画家，在 1980 年代发展出了有特色的绝版版画，并且逐渐在全国版画界产生影响。1989 年，贺昆的作品《秋歌·发白的土地》获得第七届全国美术作品展银奖，为云南绝版版画带来了巨大的声誉（图6.7）。云南绝版版画的一大特点，便是其制作绝版的方法。艺术家常常以深色背景开始印制，通过对同一块木版的不断雕刻，刻一次版便刷上颜料印一次，把一层又一层逐渐明亮的色彩加印到画面上，直到作品完成——此时木版已被雕刻得所剩无几，只剩下最后那道颜色的版面，无法重新印制或修改，因而称为绝版。这样一个刻版和印制过程，给予了艺术家极大的即兴创作的自由，而创作出来的版画，其色彩也十分浓郁瑰丽。（用贺昆的话来说，就像是用刀来作画。）云南绝版版画首先引人注目之处，便是其流光溢彩，飞扬的刀痕，恣意潇洒的色块，以及丰富饱满的肌理质感（图 6.8）。

云南绝版版画的另一显著特色便是其集中表现的主题。西南地区特有的地貌风情，尤其是当地众多的少数民族的生活，是这批版画家们不断描绘刻画的题材。跟当代版画发展历程中曾经出现过的一些著名的地域版画群体（比如北大荒版画、江苏水印版画）相类似，云南绝版版画的成就，同样在于其创造了一套鲜明的视觉语汇，表达并且强化了一种地域文化意识。而其不同于那些在 1960 年代初期开始出现并形成风格的地域版画群体之处，在于云南这批版画家们从 1990 年代起便有意识地致力于打造一个艺术品牌，借此来推动当地经济和文化的发展。贺昆在 2008 年就不无骄傲地宣称，普洱有两个最出名的产品，一个是人所皆知的普洱茶，另一个就是绝版版画："在政府部门，从市委书记、市长到下面的大小官员人人都懂绝版木刻。绝版木刻和普洱茶在当地已经被民众和政府所认识，形成一种品牌的共识"[42]。

确实，在云南版画发展的最初阶段，贺昆以及他的同行们得到了来

图 6.7　贺昆，《秋歌·发白的土地》，1989，绝版木刻

图 6.8 贺昆,《原野》,2002,绝版木刻

自当地各级政府部门的大力支持。比如说贺昆第一次公开展出他的美术作品，是 1983 年 5 月在思茅群众艺术馆举行的题为"朦·五人画展"的小型展览会。"这是普洱青年艺术家最早的群体活动，它宣告了普洱青年艺术家群体在此后长达 20 多年的发展史的开始。" 1984 年初，由云南省文化厅、中国美协云南分会和云南省群众艺术馆发起，云南版画艺术委员会组织了一个版画创作班，对全省 30 余位青年版画作者进行培训，贺昆作为参加者之一，有机会跟大家一起学习版画技法，尤其是了解此时刚刚开始出现、带有试验性质的绝版制作方法。这次创作班之后，年轻的云南版画家郑旭、魏启聪、贺昆等人创作的版画作品开始在全国性的美展上获奖，从而引起美术界的注意。紧接着，云南省各级文化部门，从美协版画艺委会到群众艺术馆，对这些年轻版画家取得的成绩积极肯定，并且组织了创作讨论会等活动，以鼓励和帮助他们继续取得更好的成绩[43]。（例如贺昆在 1989 年获得全国美展的银奖之后，被授予了云南省美术作品贡献奖，以表彰他对云南美术发展的特殊贡献。）

在这里，我们看到版画艺术远远不只是一个学术活动，而是和各级政府的文化部门积极配合，努力推动一项能在全国获得认可的独特文化产品。提高版画发展水平在当时是发展和提倡公共属性的文化（或者说群众文化）的一部分，而这样一个文化发展计划的设想本身，可以说是社会主义时期形成的体制所留下的资产之一。也就是说，我们可以把云南绝版版画从 1980 年代中到 1990 年代初的崛起，看成是社会主义文化生产方式在当代的成功案例之一（图 6.9）。这样一个角度也许能够解释为什么云南绝版版画的主要色调常常是明亮而具有欢庆感，所表达的情怀也往往是积极向上、集体参与式的。贺昆的版画可以说集中体现了这样一种赞叹式审美取向，对公众生活的欢庆和热情向往是其主旋律。他为庆祝中华人民共和国成立六十周年而创作的绚丽华美的《莺歌燕舞》

图 6.9 贺昆，《仲夏村头》，2008，绝版木刻

就是这种情怀的一个极好例证（图 6.10）。

但在贺昆最出色的作品中，我们同时也能感到一股躁动不安的活力。这样的活力使他的版画洋溢着缤纷的色彩，流动着不拘一格的刀痕印迹，同时也体现在他充沛的创业精神上。1994 年，贺昆在珠海建立了"蛮地版画艺术制作有限公司"，希望为云南绝版木刻真正打开市场。两年后该公司因为业绩不佳而关闭，贺昆也由此把精力转向海外，决定到欧洲发展。不久他便开始赢得英国版画界和学术机构的关注，开始在那里举办展览和讲座。而使这位精力旺盛的艺术家最感骄傲的，却是他新世纪以来在与普洱当地政府的合作中发展起来的各种项目。此时的政府职能已经在很大程度上从政治单位转型到支持企业发展，而市场经济的走向也让以商业方式来开发文化资源成为正当合理的运作。在当地政府打造一个"绿色、生态、文化"普洱的发展规划中，产茶业、旅游业和版画艺术被确认为经济发展的三大支柱产业。2007 年，在普洱市政府的大力支持下，贺昆在市郊建立了一个版画村，接待的第一批海外客人来自英国。同年 11 月，中共普洱市委、普洱市人民政府跟中共上海市委合作交流工作委员会和上海市人民政府合作交流办公室在上海美术馆共同举办了一个以普洱绝版木刻版画、民俗旅游摄影为主题的展览。该展览是"上海·普洱宣传文化活动周"的一部分，主要目的是介绍推广"普洱这块神奇的土地上令人神往的风土人情"，以促进当地旅游业的发展。在那以后，贺昆雄心勃勃的设想便是把他的版画村打造成一个含有五星级酒店、高尔夫球场的休闲旅游区，并且仿照欧美景区的设计，开设绕湖而行的自行车道，当然还包括创建一个世界水平的版画工作室。

在刘庆元和贺昆之间，我们看到的是对中国现代版画发展过程中不同阶段、不同审美的当代改造和采用。刘庆元在精神上与 1930 年代上海及其他都市里的先锋艺术运动更为接近，而贺昆则继承、同时也挪用了社会主义时代对富足的农村生活的憧憬。在这两位风格迥异的艺术家那

图 6.10 贺昆,《莺歌燕舞》,2009,绝版木刻

里,"公众"仍然是一个有意义的概念,尽管其具体内容可以很不相同。刘庆元的黑白木刻含有一种尖锐的批评性,因为他的目的是让我们获得一种异类的、也可以说是强化了的对现实的认识,并由此而重新认识我们与现实的关系。贺昆的绝版版画不以挑战视觉规则为目的,而是通过以斑斓多姿的色彩为基调的赞叹式审美,去激发主流观众的艺术想象,丰富他们的精神生活。

而当我们把这两位版画家与另一位成就斐然的版画家相比较时,对他们共有的面向社会的艺术趣旨,以及他们所采取的不同策略,我们也许会有更深一层的认识。在以上关于当代艺术及其局限的讨论中,我们曾介绍过陈琦对版画"走出边缘",走入当代艺术的呼吁。陈琦目前任教于中央美术学院,可以说是当代独树一帜的水印木刻大师。他于1982年进入南京艺术学院美术系,在1980年代尝试和学习了国画、油画、版画及图案设计,创作过表现主义风格明显的黑白木刻,但最终他发现自己对传统的水印木刻情有独钟——这种以水墨、水彩为基础的版画在1950年代的江苏开始得到重视并获得新生。从1990年代至今,陈琦把水印木刻的种种可能推到了完美的极致,同时还引进了电脑技术,对制版和印刷过程进行了革命性改造。他的版画作品因而也成为当代艺术中极其重要和独特的一道风景。2009年7月,在经过10个月的紧张工作之后,他完成了巨幅版画《1963》。这幅宽7.8米,高3.3米的单色水印版画,属于陈琦从2003年就开始创作的《水》系列,但形成了这个系列的一个高峰。创作过程中他使用电脑对画稿进行分色,按9个色阶拼版方式,将数码蓝图誊印在96块木板上后,再在每一块木板上进行手工刻板,然后在特制的纸张上分层印制,最终出现的是一片凌波浩渺的水面,既逼真得让人心旷神怡,又有着如此美丽迷人地抽象形式(图6.11)。

当《1963》在北京798艺术区的龙艺榜画廊展出时,陈琦写下了这样一段文字:

图 6.11　陈琦,《1963》, 2009, 水印木刻

> 我希望在我的作品里能以可见的第一自然洞见不可见的第二自然。当绘画不再承载图像纪录或再现浅表的生活情境并同时拜托功利目的时，便获得了极大的自由空间和更宽阔的文化意义……毫无疑问，任何虚假的矫情或浅薄的思想在绘画中都会一览无余。在这个无须绘画纪录生活场景或历史的时代，艺术家需要具备的是对事物的洞察和感悟能力以及对人的终极关怀。

他还写道，"对生命意义的探究不仅限于每个鲜活的个体，也适于人类大众。因此从这个角度说，绘画也超越了个体而获得了普遍意义。"[44]

对人类的生存和宇宙的无限进行哲理式思考，是陈琦作品的一个重要内涵。他喜欢专注地观看一件物品，诸如一朵含苞欲放的莲花（图6.12），一把洁净典雅的古琴，甚至是一个镌刻了金鱼的水晶烟灰缸，然后从中揭示出一个由流动的光和依恋的影组成的大千世界。除了1990年代初期创作的几幅作品中偶尔出现过几个形单影只的人物外，陈琦极少让人物形象，现代的也好古代的也罢，出现在自己的作品中。有些评论家因此觉得他的画面过于清冷，但另外一些论者则在陈琦那里看到儒雅的文人气质以当代的形式复活了。"纵观陈琦的创作，我们可以看到中国文人精英传统的当代定格"，龙艺榜的艺术总监托泥这样评价道，"他的创作始终带有神秘的静谧，在不动声色中引起广阔的共鸣。他描绘的风景好像只存在于内心记忆的深处；他画中的莲花带有绝对而庄重的形式感，在时空中绽放，仿佛永远不会凋零"[45]。从2001年起，陈琦开始创作一组题为《梦蝶—彼岸》的作品，巨大而柔和的佛手，一只飞舞的人面蝴蝶，还有作为背景的宁静山水，表达的是他对东方以儒道释为主流的哲学传统的崇敬（图6.13）。但在2003年开始《水》系列的创作之后，他

图 6.12　陈琦，《莲之舞》，1999，水印木刻

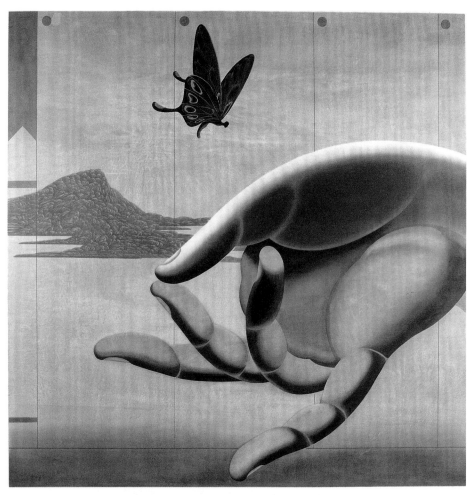

图 6.13　陈琦,《梦蝶—彼岸 No.2》, 2002, 水印木刻

感到一个更为辽阔宽广的空间在他眼前延伸开来。他觉得自己的技术准备可以满足精神表达的需求，同时水印木刻又是描绘水的最理想的媒质。创作《水》给了他一种"进入化境"的感觉："如果说前期的创作是'小我'的抒怀，仍依赖于文化的符号，《水》让我摆脱意象的束缚，进入自由之境。"[46] 站在他自己创造的让人升华的水的画面之前，他觉得他自身以及他的艺术观念都随之发生了飞跃式的改变（图6.14）。

实际上，从1990年代起，陈琦以其非凡的《明式家具》《古琴》《荷花》《梦蝶》，直至《水》等系列，彻底改变了水印木刻的语汇和观念。"他对空压细线的精确把握，对黑白灰墨色的提纯以及对水分的严谨控制、韵味的恰到好处，木纹、肌理的效果等，达到了令人叫绝的程度。可贵的是，陈琦注重技巧而不迷恋技巧，精研物性而后剥离物性"[47]，齐凤阁曾这样评价道。确实，陈琦虽然把水印技术推向了极致，但并不以此为目的。另一位艺术评论家郭晓川赞叹道，"陈琦在作品中所展现的娴熟的、几近出神入化的水印木刻技术，以及由此而与纸、墨等媒质相互结合而产生的丰富的肌理和墨色，让人感受到单纯、简净等大道至淳的追求。陈琦的艺术饱含中国哲学精神的意蕴，它同时又是完全当代形态的。"[48]

批评家在这里大加赞赏的"当代形态"，远远不仅限于殚精竭虑地在眼下寻找新的或独特的艺术形式。它意味着与现代艺术的种种风格和实践彻底地告别，因为这些风格和实践无不从属于、因而也受限于某种历史经验，因此在观念上也就是局部的、狭隘的。在陈琦那里，构想然后创作当代艺术，意味着潜心发掘艺术家可以获得的诸多资源，从文化的到哲理的，来构造一个超越的、有人间关怀的想象领域。这个以人间关怀，甚至可以说是宇宙关怀为坐标的想象领域，其当代性立足于这样一个不言而喻的信念，即当下的、具体的担忧和目标都不可避免地属于历史经验，而人类共同的憧憬和价值应该永远是艺术最后的、绝对的疆域。正是在这个意义上，陈琦在阐述自己的创作理念时，提出艺术家应该怀

图 6.14 陈琦,《水 No.7》, 2010, 水印木刻

着"对人的终极关怀"。也因为此，陈琦的目标可以看成是努力为我们所处的当代世界创造一种能获得全球共鸣的艺术。

相比之下，刘庆元和贺昆对当代艺术的理解，虽然各有特色，却更接近贺昆的表述："当代的艺术家关注当代社会发生的事而进行表现自己的观点就是当代行为。"[49]陈琦追求的全球艺术的最新作品，是他自 2010 年开始创作的《时间简谱》系列，其最初的灵感来自于关于时空穿越的相对论中的"虫洞"概念，但也与艺术家触摸过的被虫蠹蛀空的古籍有关。这个系列从水印木刻到装置作品，一直发展到 2011 年在深圳展出的《无去来处（云立方）》，这个室外的建筑装置巧妙地把流逝的日光捕捉下来，让我们见证蠕动变幻的时间及其无影的留痕（图 6.15）。

陈琦艺术创作中日益鲜明、不断延伸的宇宙关怀，获得了评论界的交口称赞，同时也受到了众多观众的喜爱。他的作品不仅多次获得了全国性美术奖，也成为国内外美术馆和私人藏家积极收藏的对象。（不无巧合的是，陈琦和贺昆都在 1989 年的第七届全国美术展览会上获奖。在那之后，他们两人都分别在全国版画展上获得过金奖，而且两人都被授予过鲁迅版画奖，这也是当代版画家能获得的最高荣誉。）与刘庆元致力于创作和展示的与社会生活密切相关的公众艺术不同，陈琦制做的水印版画更多地属于美术作品这个范畴，在美术馆和画廊空间里展出，而不在大庭广众中流通，更不是一次性使用后就可以废弃的印刷品。此外，陈琦一度主要由 798 艺术区的龙艺榜画廊来代理，而刘庆元和贺昆却没有这样的安排，虽然有画廊经销他们的作品。龙艺榜在 2009 年和 2010 年组织了两次展览，全力推出陈琦的新作。2013 年 10 月，陈琦在中国国家博物馆举行了为期十天的个展，这也是迄今为止很少当代版画家，包括刘庆元和贺昆能享受到的荣誉。

讨论至此，我认为更值得问的问题并不是以上这三位版画家中谁更有意义，或是谁更有价值，而是他们的不同的艺术追求让我们看到了当

图 6.15　陈琦，《时间简谱—无去来处》，2010，装置

代版画的哪些方面。如果我们认为某一位艺术家更加值得赞赏，这自然是一种价值判断，而这种判断更多地是显示出我们自己的审美偏好和希求。当我们把这三位艺术放在一起来考察，看到他们各自所处的不同位置，不同的艺术理想，我们也许可以更好地辨认出影响当代中国版画发展的各种资源和传承，也就能对构成当代中国艺术这样一个充满活力的领域的众多因素和力量有一个更清晰的把握。当代中国艺术这个领域资源丰富，历史久远，远非以艺术的名义进行商业炒作或喊出政治高调就能够完整涵盖的。

注释

1 见《中国超越美国成为世界最大的艺术与拍卖市场》（"China Overtakes the US to Become the World's Largest Art and Auctions Market"），2012 年 3 月 17 日：www.tefaf.com。

2 见《中国火爆的艺术市场威胁欧洲》（"China's Art Market Boom Threatens Europe"），《华尔街日报市场观察》（*Wall Street Journal Market Watch*），2011 年 6 月 15 日：www.marketwatch.com。

3 见《时报话题》（"Times Topics"）下 "Ai Weiwei" 条目，《纽约时报》（*The New York Times*），2011 年 11 月 15 日更新：www.topics.nytimes.com/top/reference/timestopics/people/a/ai_weiwei。

4 林赛·马什（Lindsey Marsh）：《艾未未："交织" 将在网球场美术馆展出至 4 月 29 日》（"Ai Weiwei, Entrelacs (Interlace) at the Jeu du Paume until April 29th"），《早安巴黎》（*Bonjour Paris*）：www.bonjourparis.com/story/ai-weiwei-entralacs-interlace-jeu-de-paume。

5 见卡罗尔·沃格尔（Carol Vogel）：《泰特现代美术馆购买艾未未 800 万件作品》（"Tate Modern Buys 8 Million Works by Ai Weiwei"），《纽约时报》（*The New York Times*）的 "艺术节拍"（"Arts Beat"）博客，2012 年 3 月 5 日：www.artsbeat.blogs.nytimes.com/2012/03/05/tate-modern-buys-8-million-works-by-ai-weiwei/。沃格尔在这篇博客中还报道说，2011 年伦敦的苏富比卖出了《向日葵》这个系列作品的一套微缩版，一共是十万粒葵花籽，每粒售价 5.6 美元，总共 559394 美元。

6 见杰德·珀尔（Jed Perl）：《高尚与卑鄙：艾未未，极好的持不同政见者，糟

糕透顶的艺术家》（"Noble and Ignoble: Ai Weiwei: Wonderful Dissident, Terrible Artist"），《新共和》（*New Republic*），2013 年 2 月：www.newrepublic.com/article/112218/。

7 见玛丽·路易斯·舒马赫（Mary Louise Schumacher）：《密尔沃基美术馆应该抗议艾未未被拘吗》（"Should the Milwaukee Art Museum Protest Ai Weiwei's Detention?"），*JSOnline.com*，2011 年 5 月 20 日：www.jsonline.com/blogs/entertainment/。

8 见安德鲁·雅各布斯（Andrew Jacobs）：《中国向不同政见者索要 240 万美元》（"China Seeks $2.4 Million from Dissident"），《纽约时报》（*The New York Times*），2011 年 11 月 1 日：www.nytimes.com/2011/11/02/world/asia/。

9 见周爱民：《何为版画？版画何为？——"当代版画的语境与转换·中国版画发展论坛"综述》，《美术》2011 年第 9 期，第 94 — 98 页。关于分别于 2007、2009 和 2011 年举行的观澜国际版画双年展的信息，可以在观澜版画村的官方网站上查询：www.guanlanprints.com。

10 见周爱民：《何为版画？版画何为？》，第 98 页。

11 见马克：《版画三题》，原载《文艺研究》1982 年第 4 期，收录于齐凤阁主编：《20 世纪中国版画文献》，人民美术出版社，2002 年，第 89 — 92 页。

12 李以泰：《严峻的时刻》，原载《美术》1990 年第 7 期，收录于齐凤阁主编：《20 世纪中国版画文献》，第 139 — 142 页。

13 力群：《谈版画与政治》，《版画》1980 年第 1 期，收录于齐凤阁主编，《20 世纪中国版画文献》，第 85 — 88 页。

14 尚辉：《春华秋实——中华人民共和国版画艺术六十年述评下编：多元发展（1979 — 2009）》，《春华秋实：1949 — 2009 新中国版画集》，湖南美术出版社，2009 年，第 4 — 5 页。

15 李忠翔：《对版画创作现状的思考：参加第七届全国美展版画评选有感》，《版画艺术》1990 年总第 31 期，收录于齐凤阁主编：《20 世纪中国版画文献》，第 143 — 145 页。引文见 144 页。李忠翔在文中继续写道："'自我表现''主体意识'，绝不是否定客观存在，否定生活的需要，而是自我意志充满信心的判断和选择，是在不断丰富和强化自我而介入社会的表现。"

16 宋源文：《版画需要增强专业素质》，《版画艺术》1990 年总第 33 期，收录于齐凤阁主编：《20 世纪中国版画文献》，第 97 — 99 页。

17 见汪晖：《去政治化的政治，霸权的多重构成与 60 年代的消失》，收录于其《去政治化的政治：短 20 世纪的终结与 90 年代》，三联书店，2008，第 1 — 57 页。

18 评论界最后一次对地方业余版画群体的公开肯定和提倡，也许是马克发表在《美术》杂志 1987 年第七期上的文章，《论版画群体的崛起》，第 11 — 13 页。

19 齐凤阁：《二十世纪中国版画的语境转换》，《文艺研究》1997 年第 6 期，收录于齐凤阁主编，《20 世纪中国版画文献》，第 176 — 185 页。引文见第 184 页。
20 李忠翔、郝平：《版画发展的商业机制》，《美术》1989 年第 3 期，第 15 页。
21 例如版画家代大权在 1999 年这样写道："中产阶层对文化与精神的消费是版画市场发展的契机，在国画繁荣得已进入到地摊的时候，油画总也舍不掉的贵族情结，都为版画与中产阶层的沟通提供了广阔的市场空间，版画以其复数性和原作意义在与别的画种的价格比较中占有较大的优势，版画趋向理性的语言表述也更接近希望稳定的中产阶层的心理状态……广种广收，多种多收，在量化的基础上版画应能达到一定的市场份额。"见其《版画的市场》，《美苑》1999 年第 1 期，第 63 — 64 页。
22 郝平：《版画市场随想》，《中国版画》2003 年总第 22 期，第 7 页。在此同时，广州的版画家郑爽也指出，为人们的起居室而设计创作的版画作品应该是美的，健康向上的。"过去它是革命的宣传品，是鼓舞、号召人们向敌人战斗的投枪匕首。今天它应该是给人们提供赏心悦目、美化生活、提高人们审美水平、丰富人们生活情趣的艺术品。"见郑爽：《浅谈中国版画的现状与出路》，《文艺研究》2003 年第 1 期，第 87 — 88 页。
23 钟长清：《由版画"困境"所想到的》，《艺术探索》2000 年第 2 期，第 94 — 95 页。
24 在郑爽 2003 年发表的文章里（见注 22），她赞同一批著名的但辈分不一的艺术家（靳尚谊、宋源文、广军、苏新平等）的观点，即版画家因为没有受到市场的冲击左右，和其他的艺术种类相比实际上是一个优势。
25 张新英：《荣耀与困惑同在的当代中国版画》，《中国美术馆》2006 年第 12 期，第 53 — 57 页。
26 见徐冰：《对复数性绘画的新探索与再认识》，《美术》1987 年第 3 期，收录于齐凤阁主编，《20 世纪中国版画文献》，第 103 — 104 页。
27 王林：《冲出版画创作的困境》，《中国版画》1994 年第 5 期，收录于齐凤阁主编，《20 世纪中国版画文献》，第 137 — 138 页。引文见第 138 页。
28 高天民：《走出"版画"》，《美术观察》2001 年第 8 期，第 6 — 7 页。
29 陈琦：《走出边缘：现代中国版画现状之断想》，《艺术界》2002 年第 3 期，第 71 — 73 页。
30 关于这个话题的进一步讨论，可参见拙文《试论中国现当代艺术史中的先锋派概念》，朱羽译，《杭州师范大学学报》2012 年第 34 卷第 3 期，第 13 — 22 页。
31 张新英：《"现实主义"的当下意义追问》，《画刊》2007 年第 3 期，第 58 — 61 页。
32 见张新英：《荣耀与困惑同在的当代中国版画》。

33 同上书,第 61 页。
34 齐凤阁:《学院版画的当下语境》,《美术大观》,2007 年第 6 期,第 4—5 页。
35 见李树勤:《如何去赚钱:也说版画的"当代状态"》,《中国美术馆》2006 年第 12 期,第 45—46 页。
36 首先于 2001 年提出"学院版画"这个概念的齐凤阁,组织了三届"当代中国学院版画"展览,每届展出 30 位左右来自各地的、在艺术上成熟,同时又有创新的版画家。第二届展览在深圳观澜版画村举行,第三届则包括了来自台湾、香港和澳门地区的版画家。
37 刘庆元的文字分别见于《多重印象:当代中国木版版画》,展览图录,(密西根大学美术馆,华盛顿大学出版社,2011 年,第 69 页)和刘庆元写给作者的电子邮件,2010 年 10 月 8 日。
38 见黄灿然:《刘庆元木刻的抒情性》,杨小彦:《木刻是呼吸:刘庆元的黑白木刻与日常实践》,收录于《碎片:刘庆元木刻作品,1998—2006》,作家出版社,2006 年,第 1—5、18—21 页。
39 见刘庆元访谈,《艺术世界》2011 年总第 257 期,第 21—22 页。
40 杨小彦:《木刻是呼吸:刘庆元的黑白木刻与日常实践》,第 18 页。
41 刘庆元写给作者的电子邮件,2012 年 1 月 4 日。
42 贺昆:《新视觉》杂志专访,2008 年第 7 期,收录于《贺昆绝版画》,展览图录,山海星云画廊,2009 年,第 120 页。
43 关于云南绝版画发展的历史及其艺术特色,可参看郭晓川:《论普洱绝版木刻》;齐鹏:《普洱绝版木刻发展史研究》,收录于《贺昆绝版画》,展览图录(山海星云画廊,2009),第 126—129、130—138 页。
44 陈琦:《生命的清供》,收录于《陈琦 1963: The Making of Water》(《陈琦 1963:水的创作》),中英文双语展览图录(龙艺榜画廊,2009)。
45 托泥评论,见《陈琦 1963》。托泥张为画廊艺术总监、策展人。
46 陈琦文字,见《Artist Chen Qi 陈琦: Notations of Time 时间简谱》,中英文双语展览图录,龙艺榜画廊,2010 年。
47 齐凤阁评论,收录于《陈琦 1963》。
48 郭晓川评论,收录于《陈琦 1963》。
49 贺昆:《新视觉》杂志专访,第 121 页。

结语
从远处看中国

> 把中国想象为异国他乡，和意识到中国自身也对异国情调有兴趣，这两种思考方法之间不啻有着天壤之别，前者是把中国隶属于西方意识领域的固有之道，而后者则是一个具有普遍意义的话题。
>
> 　　　　　　　列文森（Joseph Levenson, 1969）

2011年7月16日，一个题为"多重印象：当代中国木版版画"的展览，在位于美国密歇根州安娜堡市的密歇根大学美术馆正式开幕，一共展出了41位中国艺术家于2000至2010年间创作的114件版画作品。作为新世纪以来在美国首次举行的大规模当代中国版画展，这次展览得到了众多机构的资助，例如美国的梅隆基金会和卢斯基金会，杭州中国美术学院，以及密歇根大学的中国研究中心、孔子学院等单位。作为策展人，在经历了三年繁复的筹备和努力之后，终于看到画展在密大美术馆的两个展厅顺利展出，而且装裱精美，布置专业，我自然是倍感欣慰。当我在展厅宁静的灯光里重新欣赏那一幅幅作品，而其中几乎每一幅我都曾在中国不同的地方——从西南的普洱一直到东北的大庆——观赏过考察过，我不由觉得自己是在无声地欢迎远道而来的亲朋好友，真是不亦乐乎。策划这样一个规模的展览，在我是一个新鲜不已，同时又是获益匪浅的经历，原因之一便是通过这样一个项目，我找到了一个走出学院圈子的机会，得以把自己的学术研究用美术展览这样一个直接、可感的方式呈现给美国公众。此外这次经历也带给了我很多思考，而这些思考又进一步反映在本书的写作之中。在此，作为全书的结论部分，我将简略地探讨一下展览的策划及展出中所触及的一些话题。

在向走进展厅的观众介绍展览内容的简短文字里，我这样写道：

> "多重印象"作为展览的标题，首先描写的是版画制作的

一个核心过程，那就是反复不断地在木版上刷墨或颜料，然后再压印在纸上，形成系列的版画作品。这个标题同时也描写着让当代中国版画艺术日新月异的各类风格、技法，以及创新的不断涌现。风貌迥异的各种版画作品在这里一并展出，为的是呈现它们相互间的对话，由此我们也许能够捕捉到热烈的交流和对谈，辨认出复杂的共鸣和不同的憧憬，并进而欣赏这些作品。

一百多幅作品按照内容分三个主题展出：新旧风景，芸芸众生，重叠抽象。但两个并列的展厅却并没有规定一个线性的叙述架构，观众可以自由地在展览空间里来回穿插，无须按照一定的顺序来观赏作品，因此也就可以根据自己的兴趣来组织一个个故事，获得观看经验。在同一段关于展览的介绍性文字里，有这样一个主题阐述：

> 当代中国版画中风格的多姿多样和旺盛的创新精神，见证的是这个艺术形式的成熟，同时也生动地见证了带来这样一个状况的文化条件。在2009年的一个访谈里，徐冰——也许是这次展览中西方观众最熟悉的艺术家——曾经把当代中国社会比作一个巨大的实验室，有着促使艺术创新不断出现的环境。确实，务实的实验精神可以说是改革时代的指导原则，而正是依靠这样一个原则，在过去的30年里，中国的政治、文化、经济、社会生活、城乡面貌，以及艺术领域都发生了极其深刻的变化。"多重印象"所展出的版画，可以说是这场巨大的、正在进行的多层次的实验的一部分。我希望这些作品可以让我们更切近的观看一个变化中的复杂社会。

我最初产生组织这样一个展览的想法，是在2008年的春天，当时我

在杭州的中国美术学院进修两个月,学习怎样做木版版画。我能有这样一个难得的机会,完全得益于梅隆基金会一个名为"新方向"的很慷慨的学者资助项目,使我能够在文学研究之外,去学习并掌握一个新的研究领域,开拓新的研究方向。在那难忘的两个月里,我几乎每天都在中国美院的版画系工作室里,和一批风华正茂的本科生们一起做版画;同学们都很友善,但对我这样一个没有任何训练的"素人"混在他们中间显然常常是大惑不解。也是在这段时间里,我结识了版画系的很多老师,有机会看到他们的作品,跟他们有深入的交谈。他们风格各异的创作让我兴奋,也让我产生进一步了解当代版画的强烈欲望。在这之前的好几年里,我研究的主要对象是1930年代新兴木刻的发展历程,出版了一本题为《中国先锋艺术的起源:现代木刻运动》的学术专著。而在2008年,面对那些大尺幅、多色彩的版画作品,我觉得既亲切熟悉又耳目一新,这些作品如此地富有当代性,正如当代中文给我的感觉。中文在最近几十年的变化和扩展是如此之大,以至于我必须不断地学习新的词汇和表达法,把握其意义和用法,尽管中文是我的母语,其深层语法结构对我永远不陌生。

从跟版画家朋友们讨论他们的困惑和追求中,我对版画这个从来就让我着迷的艺术形式在当代所面对的环境有了更切近的了解。也就是在那个春天,我感到了一种冲动,即应该在美国举办一次当代中国版画展。我觉得这是值得去做的事,因为我意识到组织这样一个活动,会让我对丰富多彩的版画界有更全面的把握,同时也是传达我对当代版画的兴奋感的最好方式。我意识到在美国,人们远远没有跟上这样一个可以说是日新月异的变化,人们对来自中国的当代艺术的关注,对什么是当代艺术,以及对推动当代艺术的动力的理解,往往还有很大的局限,即仅限于人们所希望看到的内容,甚至可以说是人们认为其应该看到的内容上。

因此,我决定做一回策展人的关键因素,是我意识到这样一个美术

展览应该呈现出一个复杂而又丰富的当代中国。在最初发给诸多版画家们的邀请信中，我直言不讳地说明这个展览对我来说是一个跨文化事件，而不仅仅是艺术作品的陈列。

"多重印象"展览规模预想为70幅作品，其主旨为展示当代木版版画在技巧和主题上的多元化发展，并以此折射出当代中国文化和社会的活力、多彩和冲突。我本人的学术研究领域之一是1930年代的现代木刻运动，并由此激发出对木版版画在20世纪中国的整体发展进行考察的兴趣。通过"多重印象"，我希望能帮助美国观众深入了解中国艺术中一个源远流长的画种在当代的延伸演变。

我们的目标是将此次展览办成当代中国木版版画在海外的一次比较高规格的展览，其潜在的对话对象不仅仅是中国现代版画的发展史，同时也是以油画为主导的中国当代艺术（更具体地说是以海外市场为主的中国当代艺术）。

我很清楚，当艺术品在一个不同的文化环境里展出的时候，不可避免地会被赋予一层更深的寓意；我也知道，在美国展出的当代中国艺术，在公众舆论的眼里往往都会被我所说的"不同政见预设"过滤一遍，这个预设所依赖的解读方式，正如我在本书中所描写的，无法令人满意，因为其是一个化繁为简的过程，而且最终暴露的是那种自我感觉良好的对异国情调的追逐。作为策展人，我的任务便是让观众在展览中能够看到出乎意料的东西，让他们对在另一个地方、用另一种语言进行的喧哗对话能够感到真正的好奇，并且愿意静心倾听。事实上我们不可能完全悬置或是克服寓言式的解读。我通过"多重印象"来展示这些艺术作品，本身也就是一次进行寓言式讲述的过程，但并不是所有的寓言都是同一

个层次，或者抱的是同一个目的。我想达到的，便是通过这样一个展览，使美国的观众能够感受并认识一个千姿万态的鲜活的传统，并且在获得这番感知之际，能够意识到"不同政见预设"这种观看方式是多么地狭隘偏执。问题的关键并不是放弃所有的寓言式讲述，而是能够说明某些自以为是天经地义、放之四海的寓言式思维的局限所在。

当我开始准备工作，考察数以百计的作品并设想不同的展览方案时，我告诉自己，最终展出的作品应该体现出当代版画界所包含的诸多不同的风格和流派、不同的代际和生存方式。这个展览也应该说明，为什么把握这样一个根本性的多元状态，比指认或推崇某一个具体的艺术追求和风格要更加有意义，也更加有价值。我这时已经决定集中在木版版画上，主要是因为如果涉及其他版种，比如说丝网和石版，那么整个项目将变得颇为庞大复杂，难以梳理。木版版画在中国有着悠久的本土传统，同时又在现代受到欧洲版画的深刻影响，是一个能引起诸多文化共鸣的艺术形式。在策划过程中，我把几种不同的印制方式都包括了进来，比如说水印版画、绝版版画、木口木刻等；我也尽量让不同的地域风格——从描绘斑斓绚丽的云南风景的绝版版画到以工业文明为憧憬对象的大庆版画——都能通过作品展示出来。此外，我还有意地选择了一些在风格或是主题上可以对照着来看的作品。比如，在"芸芸众生"这一部分里，就包括了若干以不同的家庭为刻画对象的作品，有城里人的家庭，乡下人的家庭，大家庭，小家庭，象征性的家庭，少数民族的家庭等等，而这些作品的表现手法更是大相径庭，从写实风格的到幽默调侃式的到荒诞不经的，不一而足。

还有一个对我来说也是很重要的方面，那就是让各个定位不同的版画家群体都有自己的代表。我在为展览图录撰写的引言中是这样说明的：

> 参展的大部分艺术家都在美术学院任教，但有些是学院之

外的职业艺术家,有些则在各类文化机构里供职。这里的很多艺术家都很有影响,广受好评,在国内国际获得过许多奖项;有些则在艺术市场上更为成功;还有一些则是新起之秀。有些定期参加国内国外美术馆举办的大大小小的艺术展览,有些则是签约艺术家,不时在画廊展出新作,有些通过网站推销自己的作品。还有几位艺术家,则把这些方式都采用了。[1]

选定参展作品的过程是漫长的,因为需要反复斟酌,包括对我自己所处立场的思考;这期间我在中国多地拜访了不同的版画家,欣赏他们的作品。随着展品目录变得越来越具体,我也变得越来越有自信。我知道我并不是在规模或结构上,去复制中国国内每三年定期举办一次的全国版画展。我策划的展览有一个很具体的预设观众,对他们来说中国仍然是这样一个国度,那就是文化上很遥远,政治上则是异类,尽管在经济上又似乎过于逼近,让人惶恐不安。我愈来愈清楚地意识到我作为一个富有同情心的观察者的位置。之所以富有同情,是因为我能看到丰富的艺术表现下面复杂的背景和动机,因为我还看到我们必须拒绝这样一个诱惑,那就是化繁为简、对艺术作品深刻而特有的复杂性视而不见。从这样一个观察角度出发,把中国看作一个活的文化生态,而不是一个政治意义上的铁板一块,能提醒我们看到更多的层面,也具有更多的实际意义。在这里我想到了1960年代在美国影响深远的研究中国现代史的列文森,他在1969年写下的一句断言在今天尤其显得有意义,特别是当我们对其稍作改动,更可以将其看作是对当下世界的直接告诫:"把中国想象为只有政治性,和意识到中国自身也有其复杂的政治,这两种思考方法之间不啻有着天壤之别,前者是把中国隶属于西方意识领域的固有之道,而后者则是一个具有普遍意义的话题。"[2]

2011年7月,当"多重印象"顺利展出之后,受到了众多美国观众

的欢迎和好评，从素不相识的普通民众，到密歇根大学的教师，包括艺术学院的老师，不少人都告诉我，他们是多么地为这个内容如此丰富的展览而惊异，同时又是多么地欣赏这样一个难得的机会。我觉得最有见地的一个评语，来自密大美术馆的义务讲解员朱迪·彭斯。她对整个展览赞赏不已，说"每一位来看展览的人，都能在这里找到一些让他们觉得特殊的东西，值得去反复咀嚼"。对我来说，这是对我作出的努力的最好评价，也简洁地表述了一个成功的大型艺术展览所应该达到的效果。当地的几家媒体，纸质的和电子的，都刊出了评论，向其各自的读者群推荐这个展览。《安娜堡观察》上发表的一篇评论我觉得尤其有意思，因为可以从中看出评论家采取的立场。这篇短文值得一读，更值得推敲一番。

"如果你把'中国'两字从目前在密大美术馆进行的这个展览的副标题里去掉，你也许看不出来这是一个当代中国的木版版画展览"[3]，这篇评论如此开头。作评的人能看到的"唯一能统合整个展览的主题"，是所有的参展艺术家都来自中国，她没有解释在她的理解或期待里，"中国木版版画"究竟应该是什么样的面貌，也没有说如果没有人跟她讲明，她是否会认为这是一个当代美国的版画展。她凭直觉所感到的，便是我们需要一个新的认识："这并不是说这个展览毫无章法，而是说展览所呈现的内容，几乎跟中国本身一样多彩和辽阔。"这位评论者然后描述了那些"既鲜明又美丽"的版画使她感受到的巨大冲击，这些作品展示的"风格和主题——从纯抽象到照相写实主义——简直让人目不暇接"。

也许是无意之间，这位评论者实际上触及了一个不断明显的张力，也就是那个横亘在美国社会对中国那种狭隘、固执的理解，和这个曾经如此遥远的国家丰富多彩、充满活力的现实之间的巨大差距。从40来位艺术家所创作的很小一部分作品里，她就直觉地意识到，中国社会"多彩和辽阔"的文化风景远远超出了她所熟悉的认知框架和知识结构，她

也许不得不重新思考她到底应该期待什么才是"中国艺术"或"中国特点"。但要做这样一番反思却又是让人如此寝食难安，甚至可以说是令人头晕目眩。也许正是因为那些"既鲜明又美丽"的作品让她感到晕眩，我们的评论家为了获得安稳感，便把注意力集中在几幅描写农民生活的作品上，因为她觉得这些画面更容易把握，也更有深意。"尽管几位艺术家们使用了不同的风格，刻画的对象包括在地里劳作的农人和放羊的牧民，他们几乎总是在开阔的背景下描绘一个孤独的个人。"这无疑是一个很敏锐的观察，来自于她把一个具体的题材或类型作为一个切入点，而不是进行一个难度更大的努力，那就是力求去把握这个具体的题材及类型与她眼中同时看到的其他主题和变奏之间多层次的关联。

如果关于中国农民的画面让我们这位评论人有兴趣去沉思一种艰辛而又孤单的生活，那么她在展览中竭力寻找"有政治倾向"的作品的努力，不幸得很，则显得要主观、笨拙得多。她认为两幅作品有明显的政治意味，其中的一幅是李传康的《一家四口》（图7.1）。这是一幅单色的绝版木刻，对比强烈，造型生动。艺术家创作这幅作品的目的，用他自己的话来说，是希望能"真实地，并且用同情的眼光"来描绘一个普通的藏族家庭。我们在画面中看到的是一对夫妇和他们的小孩，站在那里仿佛正准备让我们拍照。也许是因为西藏高原刺眼的阳光直射下来，三个人都眯缝着眼。穿着解放军军装回来探亲的丈夫很坦然地直视着我们，而他的妻子和小孩则往画面之外的另外一个地方看，看到的也许是旁边一位摄影记者或是游客，我们甚至可以在地上看到其一部分身影。母子两人都不像做父亲的那样微笑，同时我们也注意到，做母亲的身穿藏族服饰，把她的少数民族的身份很明显地标志出来。整幅作品所呈现的，是一个注意力并不集中的状态，是姿势摆好之前的那一刻，而不是正襟危坐的样子。这一刻让我们感到很容易进入，但却有很多层次，艺术家观察到了很多充满人情味的细节，也提示了很多解读的可能性。

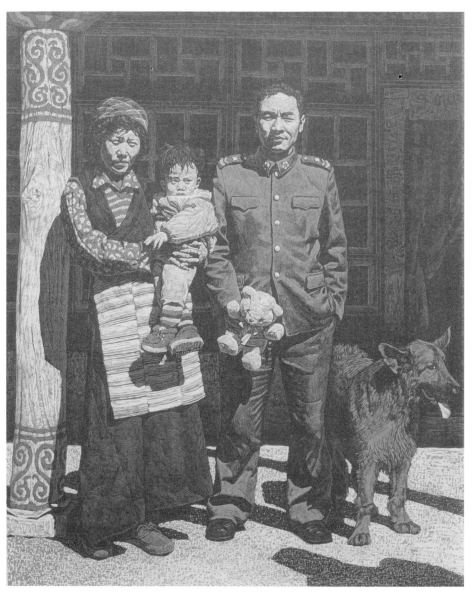

图 7.1 李传康,《一家四口》, 2004, 绝版木刻

可是，我们这位为《安娜堡观察》撰稿的评论者在这幅作品里看到的，却是"一位勇敢的中国艺术家把富于同情的目光投向了西藏"；她看到的是她自己的地缘政治想象得到了证实，这番想象把中国和西藏作为矛盾的两极简单地对立起来。如果她知道李传康是一位广受好评的解放军艺术家，一定会大失所望。李传康驻扎在云南昆明，他对西藏生活的理解，可以说跟安娜堡这位想入非非的评论人没有任何相通之处。《一家四口》创作于 2004 年，发表后在中国曾好几次获奖。艺术家通过细腻的刻画，讲述着"我们这个时代一个普通的藏族家庭的故事"，他邀请我们去想象这个家庭普通、私下的日常生活（谁是其第四位成员？）。这里没有一本正经的说教和装腔作势，因为艺术家展现出来的不是异国请调，而是很具体可感的生活经验，包含了很多交叉的线索，很多可以展开的故事。面对着轻松自在、微笑不语的丈夫，我们不可能不回复他向我们投来的充满善意、充满自信的目光；相形之下，我们注意到母亲和儿子转眼在看画外的什么人或什么事，他们好奇而又略显惊讶的表情，让我们不得不想象他们究竟看到了什么，想象他们对自己看到的东西作何感想，对他们被人观看又有何感想。其实我们在观看母子两人的同时，也不免会意识到有人正在从侧面观看我们。在这样一个多角度的视觉场域里，我们当然也可以做简单化的解释或是指认，但其前提或者说代价，便是我们必须小心翼翼地去忽视这样一个事实，那就是我们自己的观看位置实际上同样不可避免地可以被观看，被检视。当我们这位评论人急切地用她所理解的地缘政治概念来简化《一家四口》时，她更多地是暴露出自己的偏见和想入非非，而对眼前的艺术作品的复杂性并没有任何欣赏和理解。

最后，仿佛不甘心李传康的作品不够直接大胆，这位评论人在文章结尾处把自己的焦虑和盘托出："如果能就中国的艺术家所遭到的审查做更多的说明的话，这个展览的效果会更好。"她急切地想听到中国的

审查制度，因为这对她来说是一个耳熟能详的话题。她关心的实际上并不是中国的艺术创新和多元，因为一批艺术家在十年间用特定的艺术形式所创造出来的这批作品，就已经让她觉得应接不暇了！她所迫不及待的，是要占领一个道德高地，从那里她可以居高临下，按照自己的意愿来安排世界，根据自己的形象来解释他人。也就是说，她真正感兴趣的并非中国是什么或者正在变成什么，而是中国不是什么。只有当她确定中国不同于己时，她才有说话的自信，而当她开口说话时，她却会一再强调中国应该跟她自己一模一样。这种希望通过在别处（不一定是中国）爆发的政治行动和戏剧，来获得隔山观火式的仿真经验的想法，实际上就是西方由来已久的对异国情调的追逐，只不过是升级到后殖民时代、以政治正确的面目出现而已。而这种只愿意在和现代中国有关的一切中看到政治的陋习，重复的其实是刻板的种族分类法，其逻辑正是以点代面，以部分代替全体，把他性看作是先天既有的，同时也是不可理喻的特性。

正是这种抱怨，即一个来自当代中国的艺术展览，如果不突出政治对艺术的压制便对美国观众不那么有用的说法，让我更清晰地看到"多重印象"恰恰是一个及时的艺术活动，因为展出的作品能揭示出一些根深蒂固的观看习惯的迂腐和残缺。"如果这个展览作为一个跨文化活动有什么意义的话"，正如我在展览图录中所表达的那样，"那就是让我们对一系列错综复杂同时又具有很强的实验性的文化环境有所认识，正是因为这些文化环境，使得在这里展出的各式各样的版画作品有可能出现"[4]。

而要获得这样一个认识和切入点，首先便是承认中国当代社会、文化和政治的历史正当性，承认其社会生态的复杂性，这也就意味着走出冷战时代遗留下来的观看模式，不再从赏识政治异议的角度，或是以局外人的政治诉求，来解读中国的艺术和文化。简言之，在美国或欧洲看中国的方式，应该有一个范式转换，而且这个转换早就应该发生了。人们应该从有意无意地把中国看作是一个奇异的、琢磨不透、荒诞不经，

总而言之让人深感不安的国家，转换到一个新的观看角度，那就是认识到中国是一个充满活力的国家，在不断地寻求新的方式来解决很多其他社会都面对的诸多问题，而这个国家的集体向往，也是世界上其他很多地方都拥有的向往。人们必须抛弃这种观念，即中国是个铁板一块的国家，而中国社会是世界政治上的异类。

只有在取得这样一个范式转换之后，我们才有可能"真实地，并且用同情的眼光"来认识并欣赏当代中国的艺术家在他们努力创造新的艺术形式和文化身份时所自觉运用的众多的资源。只有这样，我们才能更好地意识到他们的艺术创造所含有的全球意义，而不再以狭隘的眼光来期待中国艺术，认为其应该是怎样、或者假定其必然是关于什么的。这也就是策展"多重印象"的过程所带给我的希望。正是这些希望，促使我在本书中对一系列相关话题进行了探讨，同时也对这些话题所涉及的问题和概念进行了更为深入的思考。这本书最基本的论点便是，只有真正地去理解一系列共同的追求和大规模的转型，意识到正是这些追求和转型决定了中国当代视觉文化的历史特质和普遍意义，我们才有可能对中国社会有更深刻的认识，而这个社会在我们身处其中的当代世界中将有着越来越不可忽视的地位和作用。

注释

1 唐小兵：《引言：不断试验中的现代中国版画》（"Introduction: Continual Experimentation in Modern Chinese Printmaking"），《多重印象：当代中国木版版画》（*Multiple Impressions: Contemporary Chinese Woodblock Prints*），第 14 页。
2 列文森的原文，见其《革命与世界主义》（*Revolution and Cosmopolitanism*），第 2 页。
3 凯蒂·惠特尼（Katie Whitney）：《多重印象：当代中国木版版画》（"Multiple Impressions: Contemporary Chinese Woodblock Prints"），《安娜堡观察》（*Ann Arbor Observer*），2011 年 10 月号，第 61 页。以下引自该评论的引文皆出于此页。
4 唐小兵：《引言：不断试验中的现代中国版画》，第 16 — 17 页。

插图详情

引言

刘庆元，《任逍遥》，2003，木刻，40 cm×40 cm。艺术家提供。

第一章

1.1　力群，《人民代表选举大会》，1950，新年画，18 cm×28 cm。新荣宝斋出版。图像由牛津大学阿什莫林美术馆提供。

1.2　张建文，《门画》，1950，新年画，17.5 cm×13 cm×2。新荣宝斋出版。图像由中国美术学院图书馆提供。

1.3　姜燕，《文化宫》，1951，新年画。图像由中国美术学院图书馆提供。

1.4　林仰峥，《爸爸在工作》，1954，木刻，26.5 cm×33.5 cm。图像由湖南美术出版社提供。

1.5　张建文，《故乡》，1953，套色木刻，26.5 cm×37.8 cm。图像由湖南美术出版社提供。

1.6　李焕民，《织花毯》，1954，木刻，27.7 cm×18.3 cm。艺术家提供。

1.7　梁永泰，《从前没有人到过的地方》，1954，木刻，34.7 cm×23.8 cm。中国美术馆。

1.8　次南溪河桥，照片来自塔波特（Frederick Arthur Ambrose Talbot）所著《世界铁路奇迹》（*The Railway Conquest of the World*），伦敦威廉·海尼曼出版社，1911年。

1.9　力群，《黎明》，1957，套色木刻，35.5 cm×25.2 cm。中国美术馆。

1.10　冒怀苏，《他们为正义而斗争》，1958，套色木刻，24 cm×35.5 cm。图像由湖南美术出版社提供。

1.11　徐琳，《沸腾的京郊》，套色木刻，11 cm×17 cm。图像由湖南美术出版社提供。

1.12　陈天然，《山地冬播》，1958，套色木刻，38 cm×46.4 cm。图像由贵州人民出版社提供。

1.13　李桦，《征服黄河》，1959，木刻，42.6 cm×56 cm。中央美术学院美术馆。

1.14　李桦，《山区生产》，1957，木刻，40.5 cm×30 cm。中央美术学院美术馆。

1.15　徐匡，《待渡》，1959，套色木刻，21.3 cm×17.5 cm。艺术家提供。

第二章

2.1　王式廓，《血衣》，1959，素描，192 cm×345 cm。邦文当代艺术投资有限公司。图像由中央美术学院美术馆提供。

2.2　王式廓，《改造二流子》草图，1942，素描，13 cm×18.8 cm。邦文当代艺术投资有限公司。图像由中央美术学院美术馆提供。

2.3　王式廓，《改造二流子》，1947，套色木刻，17 cm×26 cm。中国美术馆。

2.4　古元，《减租会》，1943，木刻，13.5 cm×20 cm。图像由湖南美术出版社提供。

2.5　江丰，《清算斗争》，1944，木刻，22.1 cm×32.1 cm。中国美术馆。

2.6　张怀江，《斗霸大会》，1950，木刻，20.5 cm×33 cm。张远帆提供。

2.7　王式廓，《血衣》草图，时间不详，素描，12.5 cm×21 cm。邦文当代艺术投资有限公司。图像由中央美术学院美术馆提供。

2.8　王式廓，《血衣》草图，1954，素描，20.9 cm×38.7 cm。邦文当代艺术投资有限公司。图像由中央美术学院美术馆提供。

2.9　王式廓，《血衣》草图，时间不详，钢笔素描，28 cm×38 cm。邦文当代艺术投资有限公司。图像由中央美术学院美术馆提供。

2.10　王式廓，《血衣》草图，约1954，素描，30 cm×20.5 cm。邦文当代艺术投资有限公司。图像由中央美术学院美术馆提供。

2.11　王式廓，《血衣》草图，约1954，素描，16 cm×25 cm。邦文当代艺术投资有限公司。图像由中央美术学院美术馆提供。

2.12　王式廓，《血衣》草图，1954，素描，31 cm×26.3 cm。邦文当代艺术投资有限公司。图像由中央美术学院美术馆提供。

2.13　王式廓，《血衣》草图，1955，素描，72 cm×57 cm。邦文当代艺术投资有限公司。图像由中央美术学院美术馆提供。

2.14　冯芷，《续红色家谱，传革命精神》，1963，宣传画，上海人民美术出版社。私人收藏。

2.15　李桦，《起来，饥寒交迫的奴隶》，1947，木刻，20 cm×27.5 cm。中央美术学院美术馆。

2.16　曹勇，《血衣修订版》，2007，油画，155 cm×216 cm。艺术家提供。

2.17　程丛林，《1968年×月×日·雪》，1979，油画，202 cm×300 cm。中国美术馆。

第三章

3.1　《大众电影》1963年5-6月号封面。中国电影资料馆。

3.2　《李双双》剧照。

3.3　《李双双》剧照。

3.4 《二嫫》剧照。
3.5 《野山》剧照。
3.6 《李双双》剧照。
3.7 《二嫫》剧照。
3.8 《野山》剧照。
3.9 《李双双》剧照。
3.10 《香魂女》剧照。
3.11 《香魂女》剧照。
3.12 《香魂女》剧照。
3.13 《二嫫》剧照。
3.14 《二嫫》剧照。
3.15 《野山》剧照。
3.16 《二嫫》剧照。
3.17 《二嫫》剧照。
3.18 《二嫫》剧照。

第四章

4.1 王广义,《大批判—可口可乐》,1990-1993,油画,200 cm×200 cm。艺术家提供。

4.2 王广义,《招手的毛泽东—黑格》,1988,印刷品,22 cm×21 cm。艺术家提供。

4.3 王广义,《大批判—百事可乐》,1998,油画,200 cm×180 cm。艺术家提供。

4.4 红卫兵进行艺术创作,1967,摄影。王明贤提供。

4.5 浙江《工农兵画报》1968 年 9 月号封面。中国美术学院图书馆。

4.6 《打倒美帝!打倒苏修!》,宣传画,1969,77 cm×35 cm。湖北人民出版社。图像由荷兰阿姆斯特丹社会历史国际研究所提供。

4.7 王广义,《大批判—WTO》,2001,油画,200 cm×200 cm。艺术家提供。

4.8 王广义,《唯物主义者》,2001-2002,玻璃钢与小米,180 cm×120 cm×60 cm×72。艺术家提供。

4.9 王广义,《永放光芒 No. 3》,2003,油画,300 cm×200 cm。艺术家提供。

4.10 王广义,《信仰的面孔 B》,2002,油画,200 cm×200 cm。艺术家提供。

4.11 王广义,《大批判—艺术 民族》,2005,油画,140 cm×180 cm。艺术家提供。

4.12 王广义,《大批判—沃霍尔》,2005,油画,200 cm×160 cm。艺术家提供。

第五章

5.1 《建国大业》海报。

5.2 《建国大业》剧照。

5.3 《建国大业》剧照。

5.4 《建国大业》剧照。

5.5 《建国大业》剧照。

5.6 《建国大业》剧照。

5.7 《建国大业》剧照。

5.8 《建国大业》剧照。

5.9 夏子颐，《闻一多像》，1947，木刻，24.5 cm×18 cm。中国美术馆。

5.10 陈逸飞，魏景山，《占领总统府》，1977，油画，335 cm×466 cm。中国军事博物馆。

5.11 《建国大业》剧照。

第六章

6.1 郑爽，《绣球花》，1981，水印套色木刻，36 cm×36 cm。艺术家提供。

6.2 刘庆元，《都市青年No.2》，1998，木刻，32 cm×26 cm。艺术家提供。

6.3 刘庆元，《珠江夜游》，2002，木刻，30 cm×19 cm。艺术家提供。

6.4 刘庆元，《睛城》，2009，装置，250 cm×1200 cm。艺术家提供。

6.5 刘庆元，《生活，让城市更美好！》，2010，木刻宣传画设计图。艺术家提供。

6.6 刘庆元，《混血I》，2010，混合材料，148 cm×153 cm×15 cm。艺术家提供。

6.7 贺昆，《秋歌：发白的土地》，1989，绝版木刻，61.5 cm×70 cm。艺术家提供。

6.8 贺昆，《原野》，2002，绝版木刻，68 cm×90 cm。艺术家提供。

6.9 贺昆，《仲夏村头》，2008，绝版木刻，90 cm×68 cm。艺术家提供。

6.10 贺昆，《莺歌燕舞》，2009，绝版木刻，90 cm×150 cm。艺术家提供。

6.11 陈琦，《1963》，2009，水印木刻，335 cm×780 cm。艺术家提供。

6.12 陈琦，《莲之舞》，1999，水印木刻，147 cm×147 cm。艺术家提供。

6.13 陈琦，《梦蝶—彼岸No.2》，2002，水印木刻，180 cm×180 cm。艺术家提供。

6.14 陈琦，《水No.7》，2010，水印木刻，120 cm×240 cm。艺术家提供。

6.15 陈琦，《时间简谱—无去来处》，2010，装置。艺术家提供。

结语

7.1 李传康，《一家四口》，2004，绝版木刻，91 cm×73.5 cm。艺术家提供。

参考书目

Acret, Susan, ed. 2004. *Wang Guangyi: The Legacy of Heroism*. Hong Kong: Hanart T. Z. Gallery.

Adorno, Theordor, et al. 1980. *Aesthetics and Politics*, with afterword by Fredric Jameson, trans. Ronald Taylor. London, UK: Verso.

Anderson, Marston. 1990. *The Limits of Realism: Chinese Fiction in the Revolutionary Period*. Berkeley: University of California Press.

Andrews, Julia F. 1994. *Painters and Politics in the People's Republic of China, 1949-1979*. Berkeley: University of California Press.

Andrews, Julia F. and Kuiyi Shen, eds. 1998. *A Century in Crisis*: *Modernity and Tradition in the Art of Twentieth-Century China*. New York: Guggenheim Museum.

Berry, Chris, ed. 1991. *Perspectives on Chinese Cinema*. London: BFI Publications.

Berry, Chris, Lu Xinyu, and Lisa Rofel, eds. 2010. *The New Chinese Documentary Film Movement: For the Public Record*. Hong Kong University Press.

Bürger, Peter. 1984. *Theory of the Avant-Garde,* trans. Michael Shaw. University of Minnesota.

China Contemporary: Architecture, Art, Visual Culture. 2006. Exhibition catalogue. Rotterdam: NAi Publishers.

China's New Art, Post-1989. 1993. Exhibition catalogue. Hong Kong: Hanart T Z Gallery.

Chiu, Melissa, and Zheng Shengtian, eds. 2008. *Art and China's Revolution*. New York: Asia Society in association with Yale University Press.

Chow, Rey. 2007. *Sentimental Fabulations, Contemporary Chinese Films: Attachment in the Age of Global Visibility*. Columbia University Press.

Clark, Paul. 1987. *Chinese Cinema: Culture and Politics since 1949*. Cambridge University Press.

———. 2005. *Reinventing China: A Generation and Its Films*. Hong Kong: The Chinese University Press.

———. 2008. *The Chinese Cultural Revolution: A History*. Cambridge University Press.

Clark, Timothy, et al. 1994. *The Revolution of Modern Art and the Art of Modern*

Revolution. First composed in 1967. Norfolk, UK: Chronos Publications.

Croizier, Ralph. 1988. *Art and Revolution in Modern China: The Lingnan (Cantonese) School of Painting, 1906-1951*. University of California Press.

Dikovitskaya, Margaret. 2006. *The Study of the Visual After the Cultural Turn*. Cambridge, MA: The MIT Press.

Dissanayake, Wimal. 1993. *Melodrama and Asian Cinema*. Cambridge University Press.

Dobrenko, Evgeny. 2007. *Political Economy of Socialist* Realism, trans. Jesse M. Savage. New Haven: Yale University Press.

Fitzgerald, John. 1996. *Awakening China: Politics, Culture, and Class in the Nationalist Revolution*. Stanford University Press.

Gao Minglu, ed. 1998. *Inside Out: New Chinese Art*. University of California Press.

Hinton, William. 1997. *Fanshen: A Documentary of Revolution in a Chinese Village*. First published in 1966. University of California Press,

Holloway, David, and John Beck, eds. 2005. *American Visual Cultures*. London: Continuum.

Hung, Chang-tai. 2011. *Mao's New World: Political Culture in the Early People's Republic*. Ithaca: Cornell University Press.

Jameson, Jameson. 1971. *Marxism and Form: Twentieth-Century Dialectical Theories of Literature*. New Jersey: Princeton University Press.

———. 1981. *The Political Unconscious: Narrative as a Socially Symbolic Art*. Ithaca: Cornell University Press.

Jenks, Chris, ed. 1995. *Visual Culture*. London: Routledge.

Jiang, Jiehong, ed. 2007. *Burden or Legacy: From the Chinese Cultural Revolution to Contemporary Art*. Hong Kong University Press.

King, Richard, ed. 2010. *Art in Turmoil: The Chinese Cultural Revolution, 1966-1976*. Vancouver: UBC Press.

———. 2010. *Heroes of China's Great Leap Forward: Two Stories*. University of Hawaii Press.

Levenson, Joseph. 1971. *Revolution and Cosmopolitanism: The Western Stage and the Chinese Stages*, with a foreword by Frederick E. Wakeman, Jr. Berkeley: University of California Press.

Lin Chun. 2005. *The Transformation of Chinese Socialism*. Durham, NC: Duke University Press.

Lü Peng. 2010. *A History of Art in Twentieth-Century China*, trans. Bruce Gordon Doar. Milan. Charta.

Mirzoeff, Nicholas. 1999. *An Introduction to Visual Culture*. New York: Routledge.

Mittler, Barbara. 2012. *A Continuous Revolution: Making Sense of Cultural Revolution*. Cambridge, MA: Harvard University Asia Center and Harvard University Press.

Paparoni, Demetrio, ed. 2013. *Wang Guangyi: Works and Thoughts 1985-2012*. Milan: Skira.

Rancière, Jacques. 2009. *Dissensus: On Politics and Aesthetics*, ed. and trans. Steven Corcoran. New York: Continuum.

Rawlinson, Mark. 2009. *American Visual Culture*. Oxford, UK: Berg.

Robin, Regine. 1992. *Socialist Realism: An Impossible Aesthetic*, trans. Catherine Porter. Stanford University Press.

Sans, Jérôme. 2009. *China Talks: Interviews with 32 Contemporary Artists by Jérôme Sans*. Beijing: Timezone 8.

Silbergeld, Jerome. 1999. *China into Film: Frames of Reference in Contemporary Chinese Cinema*. London: Reaktion Books.

Smith, Karen. 2006. *Nine Lives: The Birth of Avant-Garde Art in New China*. Zurich: Scalo Verlag.

Tang, Xiaobing. 1996. *Global Space and the Nationalist Discourse of Modernity: The Historical Thinking of Liang Qichao*. Stanford University Press.

———. 2000. *Chinese Modern: The Heroic and the Quotidian*. Durham, NC: Duke University Press.

———. 2008. *Origins of the Chinese Avant-Garde: The Modern Woodcut Movement*. Berkeley: University of California Press.

———. 2011. *Multiple Impressions: Contemporary Chinese Woodblock Prints*, exhibition catalogue, the University of Michigan Museum of Art, Ann Arbor, July 16-October 23, 2011, distributed by the University of Washington Press.

Van Fleit Hang, Krista. 2013. *Literature the People Love: Reading Chinese Texts from the Early Maoist Period (1949-1966)*. New York: Palgrave MacMillan.

Vukovich, Daniel F. 2102. *China and Orientalism: Western Knowledge Production and the P.R.C.* London: Routledge.

Wang, Ban, and Jie Lu, eds. 2012. *China and New Left Visions: Political and Cultural Interventions*. Lanham, MD: Lexington Books.

Wang Guangyi. 2002. Hong Kong: Timezone 8 Ltd.

Zhang, Rui. 2008. *The Cinema of Feng Xiaogang: Commercialization and Censorship in Chinese Cinema after 1989*. Hong Kong University Press.

Zhang, Yingjin. 2002. *Screening China: Interventions, Cinematic Reconfigurations, and*

the Transnational Imaginary in Contemporary Chinese Cinema. Ann Arbor: University of Michigan Press.

Zhu, Ying. 2003. *Chinese Cinema during the Era of Reform: The Ingenuity of the System*. Westport, CT: Praeger.

Zhu, Ying, and Stanley Rosen, eds. 2010. *Art, Politics, and Commerce in Chinese Cinema*. Hong Kong University Press.

安凤主编：《徐冰版画》，文化艺术出版社，2010年。

《陈琦：时间简谱》（Artist Chen Qi: Notations of Time），双语版展览图录，龙艺榜画廊，2010年。

陈履生：《新中国美术图史1949—1966》，中国青年出版社，2000年。

《陈琦1963》（Chen Qi 1963: The Making of Water），双语版展览图录，龙艺榜画廊，2009年。

陈湘波、许平主编：《二十世纪中国平面设计文献集》，广西美术出版社，2012年。

《目击图像的力量：何香凝美术馆在2002年》，广西师范大学出版社，2003年。

黄专、方立华、王俊艺主编：《视觉政治学：另一个王广义》，岭南美术出版社，2008年。

江丰：《江丰美术论集》，洪波等编辑，人民美术出版社，1983年。

柯灵：《电影文学丛谈》，中国电影出版社，1979年。

李桦、力群主编：《十年来版画选集》，上海人民美术出版社，1959年。

李洁非、杨劼：《解读延安：文学、知识分子和文化》，当代中国出版社，2010年。

《李双双：从小说到电影》，中国电影出版社，1963年。

郦文龙主编：《贺昆绝版画》，展览图录，山海星云画廊，2009年。

刘庆元：《碎片：刘庆元木刻作品，1998—2006》，作家出版社，2006年。

齐凤阁主编：《二十世纪中国版画文献》，人民美术出版社，2002年。

水中天：《历史、艺术与人》，广西美术出版社，2001年。

唐小兵主编：《再解读：大众文艺与意识形态（精校版）》，香港：牛津大学出版社1993年初版，北京大学出版社2007年版。

王璜生主编：《梁永泰：春归而华实》，香港：公元出版有限公司，2007年。

汪晖：《去政治化的政治：短二十世纪的终结与90年代》，三联书店，2008年。

王明贤、严善錞：《新中国美术图史1966—1976》，中国青年出版社，2000年。

《王式廓艺术研究》，人民美术出版社，1990年。

徐冰、王璜生、殷双喜主编：《从延安到北京：二十世纪中国美术巨匠王式廓》，北京：文化艺术出版社，2011年。

严善錞、吕澎主编：《当代艺术潮流中的王广义》，成都：四川美术出版社，1992年。

周扬：《周扬文集》，罗君策编辑，北京：人民文学出版社，1985年。

图书在版编目(CIP)数据

流动的图像:当代中国视觉文化再解读/[美]唐小兵著. —上海:复旦大学出版社,2018.7(2019.2 重印)
书名原文: Visual Culture in Contemporary China: Paradigms and Shifts
ISBN 978-7-309-13124-6

Ⅰ.流… Ⅱ.唐… Ⅲ.视觉艺术-研究-中国 Ⅳ.J06

中国版本图书馆 CIP 数据核字(2017)第 173945 号

This is a Simplified Chinese edition of the following title published by Cambridge University Press:
Visual Culture in Contemporary China: Paradigms and Shifts
© XiaoBing Tang 2015
This Simplified Chinese edition for the People's Republic of China (excluding Hong Kong, Macau and Taiwan) is published by arrangement with the Press Syndicate of the University of Cambridge, Cambridge, United Kingdom.

© Cambridge University Press and Fudan Universtiy Press Co., Ltd. 2018
This Simplified Chinese edition is authorized for sale in the People's Republic of China (excluding Hong Kong, Macau and Taiwan) only. Unauthorised export of this Simplified Chinese edition is a violation of the Copyright Act. No part of this publication may be reproduced or distributed by any means, or stored in a database or retrieval system, without the prior written permission of Cambridge University Press and Fudan Universtiy Press Co., Ltd.

上海市版权局著作权合同登记号 图字 09-2017-178 号

流动的图像:当代中国视觉文化再解读
[美]唐小兵 著
责任编辑/方尚芩

复旦大学出版社有限公司出版发行
上海市国权路 579 号 邮编:200433
网址:fupnet@ fudanpress.com http://www.fudanpress.com
门市零售:86-21-65642857 团体订购:86-21-65118853
外埠邮购:86-21-65109143
上海盛通时代印刷有限公司

开本 787×1092 1/16 印张 25.25 字数 309 千
2019 年 2 月第 1 版第 2 次印刷

ISBN 978-7-309-13124-6/J·337
定价:138.00 元

如有印装质量问题,请向复旦大学出版社有限公司发行部调换。
版权所有 侵权必究